CURSO COMPLETO DE
Dibujo & Pintura

Curso completo de dibujo y pintura

Proyecto y realización:
Parramón Ediciones, S.A.

Cuarta edición: febrero 2002
© Parramón Ediciones, S.A.
Gran Via de les Corts Catalanes, 322-324
08004 Barcelona (España)

ISBN: 84-342-2224-8
Depósito legal: 1.068-2002
Impreso en España

Sumario

CURSO COMPLETO DE
Dibujo
& Pintura

Introducción al curso

Este **Curso Completo de Dibujo y Pintura** reúne en una sola publicación las más completas enseñanzas sobre el dibujo y la pintura, con la intención de poner a disposición del lector todos los medios que le permitan desarrollar su capacidad artística. Verdaderamente, esta obra es el más completo compendio de enseñanza sobre el dibujo y la pintura que el aficionado puede encontrar en el mercado editorial. Se trata de enseñanzas tanto teóricas como prácticas, nacidas de la larga experiencia de Parramón Ediciones S.A. en el campo de las Bellas Artes; una obra que no presupone en el aficionado ningún conocimiento o destreza previos y que, al tiempo, constituye un manual irreemplazable tanto para el artista experimentado como para el profesional de la práctica o la enseñanza del arte.

Para ser verdaderamente útil, un libro de enseñanza artística debe ejemplificar con la máxima claridad cada uno de sus contenidos. Éste es el caso, por lo que se refiere al Curso Completo de Dibujo y Pintura: una rápida ojeada bastará al lector para comprobar la diversidad de imágenes e ilustraciones de procesos que lo integran. Son tres los criterios básicos seguidos en la confección de esta obra: la presentación de todos los materiales de dibujo y pintura con detalladas explicaciones sobre su uso, la dilucidación de los conceptos teóricos necesarios para el trabajo artístico y la demostración de todo ello en la práctica. Todos los materiales de dibujo y pintura tienen su lugar en este libro; desde los lápices y papeles de dibujo hasta los modernos colores acrílicos para artistas, pasando por todos los procedimientos pictóricos e incluso por las técnicas artesanales de fabricación de las propias pinturas.

Los conceptos teóricos se explican de forma fácilmente comprensible y con abundante material gráfico que allana su asimilación. Todos estos contenidos se relacionan estrechamente con la práctica y el lector puede ver y entender su aplicación casi inmediata a procesos, técnicas y temas particulares.

Los procedimientos pictóricos como el pastel, el óleo, la acuarela, etc., están explicados de forma eminentemente práctica. Todos y cada uno de los aspectos relevantes del cómo dibujar y pintar en cada procedimiento, se ponen en práctica en la realización de una obra de la mano de artistas profesionales que aplican sus conocimientos y experiencia en cada detallada demostración pictórica.

El orden de las enseñanzas contenidas en esta obra se abre con un repaso de los utensilios y las técnicas básicas del dibujo artístico. En el **Capítulo I** se describen todos los aspectos elementales que deben conocerse y dominarse antes de pasar a elaboraciones más complejas. Aspectos tales como el uso de los lápices, las técnicas del trazo, el cálculo de proporciones o el encaje del dibujo son la base firme sobre la que se puede construir una sólida práctica artística.

En el **Capítulo II** se abordan las grandes cuestiones del dibujo, como son la representación de la luz y la sombra, el claroscuro, la perspectiva, el encajado, y en definitiva, todas las técnicas que conforman la práctica del dibujo. Es preciso insistir de nuevo en el hecho de que el lector no necesita de ningún conocimiento previo acerca de estas cuestiones: todo lo que debe saber acerca del claroscuro o la perspectiva se explica desde el principio y con la máxima claridad posible.

Una obra sobre dibujo y pintura debe, necesariamente, dedicar una atención especial a todas las cuestiones relacionadas con el color. Se trata de uno de los aspectos clave, quizás el más importante dentro de cualquier enseñanza artística. Por esta razón, el Curso Completo de Dibujo y Pintura dedica su **Capítulo III** al estudio de todos los aspectos relativos al uso del color pictórico. Esta sección plantea todas las cuestiones referentes a los principios teóricos que gobiernan la visión del color, a la obtención de colores mediante mezclas de primarios y secundarios y a la armonización cromática. Todos estos factores son de conocimiento esencial antes de abordar cualquier procedimiento pictórico. Estas páginas alternan explicaciones teóricas con ejemplos prácticos, para que el lector pueda comprobar inmediatamente los resultados que se derivan de aplicar las nociones de teoría y mezcla de colores. El tema de la figura humana es otro contenido básico que esta obra trata en profundidad. Muchos son los artistas que dedican su actividad a este o aquel tema concreto del dibujo y la pintura: ninguno de ellos puede ignorar completamente las nociones esenciales de dibujo y pintura de la figura humana.

En el **Capítulo IV,** el aficionado encontrará todo lo que debe saberse para afrontar este difícil género con garantías de éxito. Las proporciones canónicas de la figura y su encaje sobre el papel son las nociones básicas a partir de las cuales se explican e ilustran toda una serie de estudios parciales: la cabeza y el rostro, las facciones, las manos y los pies, etc. Todo ello complementado con una serie de explicaciones de anatomía ósea y muscular, imprescindibles para dibujar y pintar figuras con verdadero conocimiento de causa.

Bajo el epígrafe de Técnicas y ejercicios, el **Capítulo V** cierra el volumen dedicando sus páginas a presentar los principales procedimientos de dibujo y pintura, juntamente con las distintas variedades de utensilios que los hacen posibles. Es en esta sección donde el lector encontrará el más pormenorizado catálogo de materiales y de técnicas. Todos los contenidos se exponen acompañados de abundantes imágenes. Los procesos de realización de los distintos ejercicios se ilustran mediante secuencias paso a paso en las que se estudia en detalle cada una de las fases que implica el dibujo o la pintura de un tema, utilizando cada una de las técnicas. La posibilidad de que el lector pueda seguir estos procesos, momento a momento, viendo cómo el profesional soluciona cada cuestión y leyendo las explicaciones pormenorizadas del caso, es la mejor pedagogía que un libro como éste puede ofrecer.

La obra se cierra con un completo Glosario en el que el lector podrá encontrar rápidamente cualquier término artístico, definido y explicado con claridad.

Cada uno de los capítulos que componen este Curso y, dentro de ellos, cada apartado, han sido elaborados por un equipo de profesionales dedicados a la práctica del dibujo y la pintura, a su estudio y a su enseñanza. Han sido el producto largamente elaborado en múltiples sesiones de trabajo e intercambio de ideas y de opiniones, tamizado por una larga experiencia editorial de Parramón Ediciones S. A. en el ámbito de la enseñanza artística.

CAPÍTULO I
Materiales

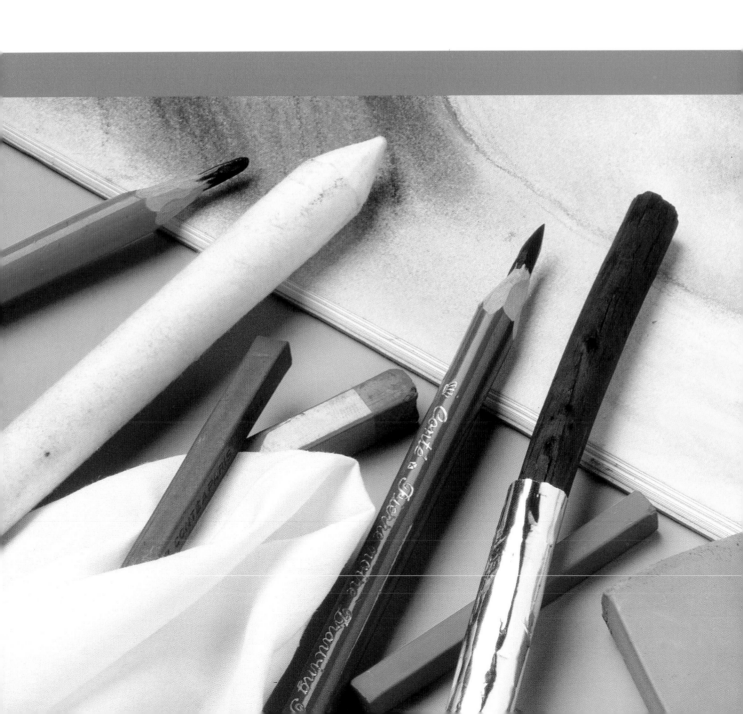

Materiales

*P*arafraseando al gran pintor Henri Matisse: "Los medios

más sencillos son los que permiten al artista expresarse mejor".

El mejor encabezamiento para esta sección dedicada a los

rudimentos del dibujo artístico. Aquí se hablará de lápices, papeles

y gomas de borrar, utensilios muy elementales todos ellos pero

que contienen tanto potencial creativo como los más sofisticados

medios pictóricos de la moderna industria de las Bellas Artes.

Estas enseñanzas se complementan con el estudio de las técnicas

elementales de toma de medidas y encajado del dibujo.

Se trata, en definitiva, de la base del oficio.

MATERIALES Y TÉCNICAS DE DIBUJO

Ingres, el gran pintor francés, dijo en cierta ocasión que *"se pinta como se dibuja"*. En este primer apartado ampliaremos en cierto modo esa cita, anadiendo que *"para saber dibujar y pintar es necesario conocer los materiales más idóneos para cada técnica"*. Trataremos, pues, aquí de materiales de dibujo.

Le hablaremos, por ejemplo, del lápiz, de los distintos tipos de lápices que podemos adquirir en el mercado, de su dureza, de los trazos que se obtienen con cada uno, de las marcas y los fabricantes más usuales en el mercado. Hablaremos también del papel: alisado, de grano grueso, de color..., de los diferentes gramajes, de las marcas y de las calidades, de los resultados que ofrece cada tipo de papel.

Aspectos tan prácticos e interesantes como el uso y la necesidad de utilizar la goma de borrar, cómo prolongar la vida de los lápices y los diversos sistemas para sacarles punta, serán igualmente descritos en las páginas que siguen. Unas páginas que –lo verá usted en seguida– no se limitan a ofrecer la información escueta, con datos y marcas concretas, sino que aportan desde un principio los ejercicios prácticos necesarios, ciertamente muy simples, que subrayan las enseñanzas contenidas en el texto. Es decir, que, por ejemplo, al describir el trazo de un lápiz determinado, se incluye la ilustración gráfica de ese mismo trazo.

Desde este momento le sugerimos que no se limite a ver estas ilustraciones: ¡aprenda haciendo lo que ve en ellas! Le pedimos que compruebe las posibilidades tonales del lápiz 2B y las compare con las de un HB; que aprenda a diferenciar las texturas de los papeles y que lo haga de una forma práctica: viéndolos, dibujando sobre ellos, habituándose a distinguirlos por el tacto.

Y hágase a la idea de que no siempre es necesario ceñirse estrictamente a la pauta que nosotros podamos ofrecerle. A medida que vaya perfeccionando la copia de nuestros ejemplos, será muy conveniente que usted, por su cuenta, experimente técnicas y materiales para conocer con mayor profundidad y certeza el verdadero rendimiento que puede esperar de cada uno de ellos al adecuarlos a sus propias ideas. Después de todo, una de las cosas más apasionantes del aprendizaje del dibujo y la pintura es el descubrimiento diario de nuevos modos de hacer, de nuevos recursos y trucos del oficio, que enriquecen, poco a poco, nuestra creatividad.

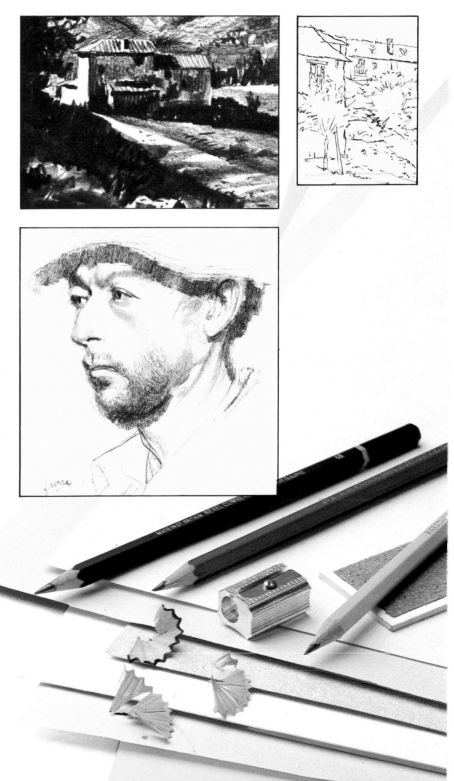

Lápices de diferentes gradaciones, papeles de texturas varias, etc., constituyen unos útiles y materiales indispensables para toda persona que se dedica al dibujo.

Materiales y técnicas de dibujo

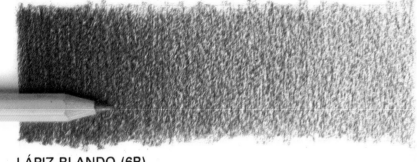

LÁPIZ BLANDO (6B)

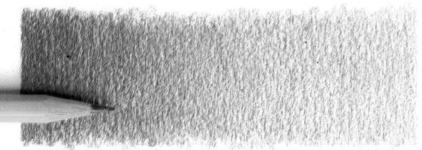

LÁPIZ BLANDO (2B)

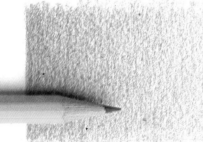

LÁPIZ MEDIO (HB)

¿Qué necesito para dibujar?

Es la pregunta que todos nos hemos formulado alguna vez y que, quizá, se esté haciendo usted en este momento. Si queremos limitarnos a lo estrictamente necesario, podemos afirmar que un lápiz normal del número 2 –o un HB de clase superior–, papel, una goma de borrar y una carpeta o tablero de madera que nos sirva de apoyo, es cuanto necesitamos para empezar a dibujar. Por supuesto, a partir de esta lista elemental iremos añadiendo todo aquello que contribuya a satisfacer los gustos y necesidades personales: la gradación más o menos blanda del lápiz, el uso de papel blanco o de color, las distintas clases de lápices (grafito, carbón, sanguina, etc.), son otras posibilidades para ampliar nuestra capacidad expresiva a medida que practicamos y descubrimos nuevos caminos para llegar a un estilo propio. Pero, en esencia, todas estas consideraciones no modifican la idea inicial de que, para dibujar, sólo son imprescindibles un lápiz y un papel. Y puesto que nos hemos referido a lápices normales y a lápices de clase superior, tome buena nota de que:

Los lápices cuya gradación viene expresada con números son lápices normales, para usos corrientes.

La gradación de los lápices de calidad superior para dibujantes se indica con referencias literales, o sea, con letras.

En la ilustración superior de la izquierda puede comprobarse que la diferencia de trazo entre un lápiz duro y otro blando es realmente notable. El lápiz blando permite obtener una escala considerable de grises y (los muy blandos) negros intensos. Los lápices blandos ofrecen grandes posibilidades para los degradados que deban ir desde un gris suave hasta el negro casi total.

PRINCIPALES MARCAS DE LÁPICES DE CALIDAD SUPERIOR

PAÍS DE ORIGEN	NOMBRE DE LA FÁBRICA	MARCAS
Francia	Conté	
Alemania	A.W. Faber	Castell
Alemania	J.S. Staedtler	Carbonit
República Checa	Koh-i-noor	Negro
Suiza	Caran D'Ache	
Reino Unido	Cumberland	

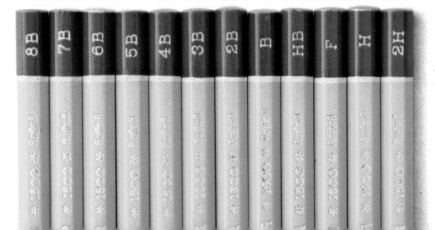

La marca Koh-i-noor nos proporciona una amplia gama de lápices para dibujo artístico y dibujo técnico. Lo mismo sucede con las demás marcas acreditadas. Naturalmente, no es necesario disponer de toda la gama para conseguir buenos dibujos, pero es evidente que, para cada dibujo en particular, poder escoger las gradaciones que más nos convengan es una gran ventaja.

Lápices para todos los gustos

En este paisaje se ha utilizado un lapiz H para conseguir los tonos más claros del fondo y del edificio.

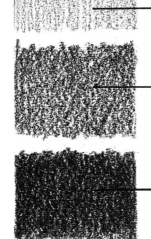

Con un lápiz 2B (quizá la gradación más utilizada por el profesional) se han conseguido los tonos medios del dibujo.

Para los negros de los primeros planos y de los espacios interiores, se ha utilizado un lápiz 8B. Estos negros acentúan la profundidad.

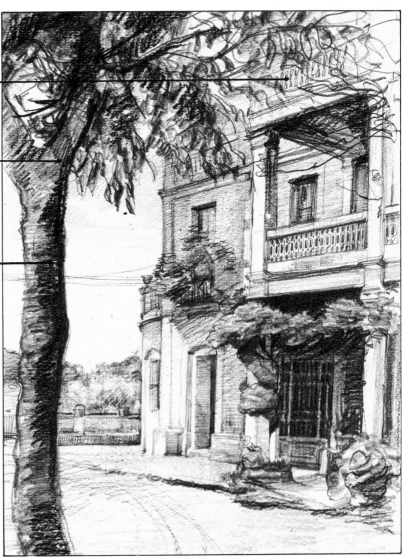

Para empezar, sepa usted que el grafito, un mineral descubierto en 1560 en las minas de la localidad inglesa de Cumberland, mezclado con más o menos arcilla, es el material del que se componen las minas de los lápices. Hoy, los fabricantes ofrecen distintas gradaciones y calidades en sus productos, a saber:

• **Lápices de calidad superior.** Los blandos, señalados con una B, son indicados para dibujo artístico (B, 2B, 6B, 8B, etc.). Los duros, muy recomendables para dibujo técnico, están señalados con una H (H, 2H, 5H, 7H, etc.). Las gradaciones HB y F son intermedias, entre duras y blandas.

• **Lápices de calidad escolar.** Entre los blandos, el número 1 equivale al 2B y el número 2 al HB. Entre los duros, el número 3 equivale al H y el número 4, al 3H.

En total, las gradaciones existentes en lápices de calidad superior son 19 y las de calidad escolar, 4. Las minas de grafito, muy útiles –deben utilizarse con portaminas–, se presentan igualmente en gradaciones y calidades diversas. Como lápiz de uso general, nosotros aconsejamos un 2B. Es una gradación que proporciona grises suficientemente oscuros y es capaz de conseguir grises suaves y líneas finas. Además, es conveniente disponer de un 4B y un 8B para la práctica del apunte rápido y para ennegrecer zonas oscuras. La verdad es que las posibilidades de cada gradación (dentro de la gama de los lápices blandos) son francamente extensas y que depende de los gustos del dibujante y del tema a tratar escoger una u otra.

El grueso de la mina del lápiz está en relación con la gradación del mismo. Cuanto más blando es el lápiz, más gruesa es la mina y viceversa.

LÁPICES DE LA MARCA KOH-I-NOOR
Tabla de gradaciones

Gradación blanda	Gradación media	Gradación dura	Gradación extradura
DIBUJO ARTÍSTICO	USO CORRIENTE	DIBUJO TÉCNICO	
7B	2B = 1	H = 3	6H
6B	B	2H	7H
5B	GB = 2	3H = 4	8H
4B	F	4H	9H
3B		5H	

Lápices para todos los gustos

Cómo sacar punta al lápiz

Sacar punta al lápiz tiene su importancia, contra lo que pudiera creerse en un principio. Hay que procurar no romper la mina y que la forma cónica termine suavemente en punta, como primeras premisas. Más tarde, dibujar con esa punta es una delicia.

Muchos profesionales descartan actualmente el uso de la maquinilla tradicional para sacar punta, puesto que con ella se provoca una punta corta y muy poco funcional. Mucho más prácticas y convincentes son las cuchillas y en especial el cúter (vea la ilustración adjunta). La mano derecha debe avanzar despacio, firme, cortando finas virutas de madera (si ésta es de cedro, mucho mejor). Y para afilar la mina, nada más práctico que uno de esos raspadores que se venden en las tiendas especializadas; pero cuidado: no deje nunca la punta demasiado afilada, ya que se rompe con facilidad.

Apuralápices y portaminas

Dibujar con un lápiz demasiado corto es engorroso y entorpece la seguridad del trazo. Para prolongar la vida del lápiz existen los antiguos pero utilísimos apuralápices, con los que podemos disfrutar hasta el límite de nuestro amigo de madera y grafito, con la consiguiente economía que ello comporta.

Los portaminas metálicos aparecieron no hace muchos años, como respuesta funcional al lápiz tradicional. En la actualidad, la gama de minas existente en el mercado es amplísima e incluye distintos grosores y gradaciones. Como es lógico, para las minas de grafito más blandas –y, por tanto, más gruesas– se venden portaminas más anchos.

Vamos a permitirnos ser algo tradicionales, opinando que, aunque los portaminas pueden rendir la misma utilidad que los lápices y a pesar de lo prácticos que son (nos ahorramos el trabajo de sacar punta), para el dibujo artístico, nosotros seguimos prefiriendo el clásico lápiz de madera. Tiene más calor al tacto, uno puede construirse su propia punta y, en definitiva, se disfruta más trabajando con él.

Por cierto, le recomendamos la utilización de un bote amplio para guardar sus lápices, siempre de pie, y con la mina hacia arriba.

A la izquierda, punta obtenida con una maquinilla para afilar lápices. Compare esa punta con la conseguida por medio de una cuchilla o un cúter (derecha).

Saque punta con el cúter con varias pasadas, cortando muy poco cada vez y... con mucho cuidado. No olvide que el cúter es un útil bastante peligroso.

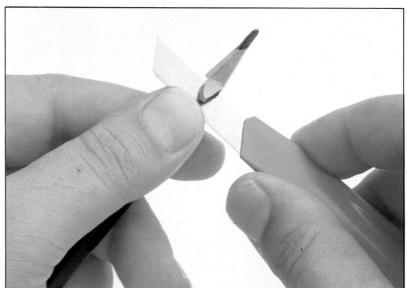

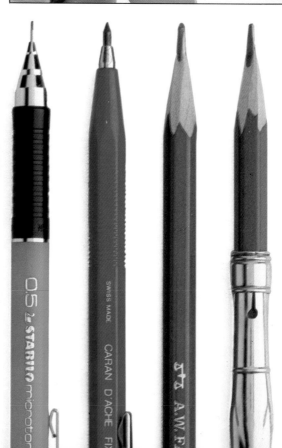

De izquierda a derecha, un portaminas para mina dura, otro para mina blanda, un lápiz normal y un lápiz aprovechado al máximo con el uso del apuralápices. En el mercado se encuentran portaminas de distintas marcas y para distintos gruesos de mina.

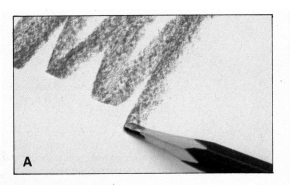

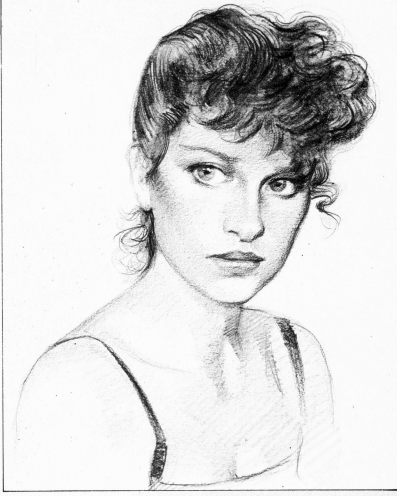

Arriba, en el dibujo de la izquierda, se muestra la utilización de distintos trazos para su resolución: A, con la mina en forma de cuña o a bisel, aplicada plana, para trazos anchos y B, con la misma mina, aplicada de canto, para el perfilado de las formas.

Como se aprecia en las ilustraciones superiores, los trazos que se pueden realizar con el lápiz de grafito, también llamado *lápiz plomo,* son muy diversos.

Con la punta afilada en forma de cuña o a bisel, por ejemplo, podemos obtener trazos anchos, aplicándola plana sobre el papel (A), y trazos finos si; como se indica en B, la aplicamos de canto. Pero, puesto que en cualquier caso el error es posible, deberemos tener, junto al lápiz, una buena goma de borrar, tanto para eliminar trazos erróneos como para otros menesteres.

Aclararemos rápidamente que lo ideal es que la goma de borrar se utilice sólo como recurso, para abrir blancos, recortar perfiles, etc., que, siempre que sea posible, es mejor comenzar de nuevo, en vez de deteriorar la fibra del papel con muchos restregones. Las gomas más adecuadas para el lápiz plomo son las de miga de pan –blandas– y las de plástico y las de caucho –más compactas, pero igualmente válidas–. Cabría destacar de igual modo las modernas gomas modelables, llamadas así porque pueden modelarse hasta tomar la forma que mejor se ajuste a nuestras necesidades.

13

Papeles para dibujar

Hay que partir de la base de que, en esencia, cualquier papel —excepción hecha de los plastificados y metalizados— es válido para dibujar. Grandes maestros del dibujo y la pintura han realizado importantes obras incluso en papel de embalaje. Sin embargo, debemos distinguir los papeles normales, de calidad corriente (el alisado offset, por ejemplo), fabricados con pulpa de madera y procedimientos mecánicos para grandes producciones, de los papeles de alta calidad en los que se utiliza preferentemente fibra textil (mucho trapo), y que se elaboran con procedimientos más artesanos y un riguroso control de la calidad. Se trata de papeles caros, por lo que los mismos fabricantes producen otros papeles de calidad media.

Veamos ahora los acabados o texturas en que se presentan los papeles para dibujar.

• **Papeles satinados.** Sin apenas grano, prensados en caliente, son apropiados para dibujar a la pluma y también con lápiz plomo, con el que proporcionan grisados, o sea masas de tonalidad gris, y degradados muy suaves.

• **Papeles de grano fino.** Proporcionan grisados y degradados de una gran calidad (aterciopelados), resultando muy adecuados para dibujar con lápiz de grafito blando, a la cera y con lápices de colores.

• **Papeles de grano medio.** Para pintar al pastel, dibujar con sanguina, con cretas y, con limitaciones, para pintar a la acuarela.

• **Papel verjurado Ingres.** Blanco o de color, es uno de los papeles más tradicionales en el mercado. Por su especial textura, muy visible al trasluz, es el papel casi obligado para dibujar al carbón, a la sanguina y al pastel.

• **Papeles Canson.** Blancos o de colores, son papeles ampliamente utilizados, que ofrecen un grano bastante grueso por una de sus caras y un grano medio por la otra. Su textura y encolado hacen que el Canson sea un papel muy versátil, apto para el carbón, la sanguina, el pastel, las cretas y los lápices de colores.

• **Papeles especiales para acuarela.** Se fabrican con rugosidades y calidades distintas (grano medio, grueso y muy grueso) con características especialmente pensadas para los acuarelistas, aunque también admiten algunas de las técnicas del lápiz.

• **Otros papeles,** de uso menos habitual, son el papel de arroz, especial para aguadas Sumi-e, los papeles Parole forrados con tela, el papel *couché grattage,* para dibujos a la pluma... Entre todos ellos, a buen seguro que podremos encontrar el que, en cada caso, más se ajuste a nuestras necesidades.

PRINCIPALES MARCAS DE PAPEL DE CALIDAD

Arches	Francia
Canson & Montgolfier	Francia
Daler	Reino Unido
Fabriano	Italia
Grumbacher	Estados Unidos
Guarro	España
RWS	Estados Unidos
Schoeller Parole	Alemania
Whatman	Reino Unido
Winson & Newton	Reino Unido

El papel de dibujo se sirve en forma de bloc y en algunos casos con los márgenes encolados, especialmente el papel para pintar a la acuarela.

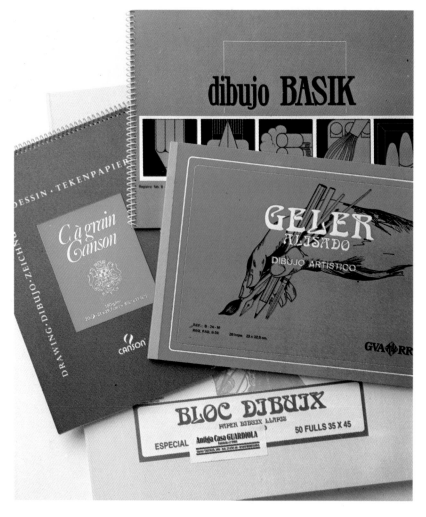

Papel: presentación, grosores y medidas

Gramaje y formatos

Las hojas de papel se comercializan por resmas (500 hojas) y por manos (25 hojas), siendo por tanto una resma igual a 20 manos.

Si conocemos el formato de la hoja (70 × 100 cm, por ejemplo) y el peso de una resma, un cálculo sencillo nos permite conocer el peso de 1 m^2 del papel en cuestión; es lo que llamamos su gramaje, dato que nos orienta sobre su grosor. Evidentemente, un papel de 370 g/m^2 será mucho más grueso que otro del mismo tipo, pero de sólo 90 g/m^2.

En cuanto a formatos, las medidas estándar de los papeles para Bellas Artes son:

35 × 50 cm (cuarto de hoja)
50 × 70 cm (media hoja)
70 × 100 cm (hoja entera)

Algunos papeles se sirven en hojas montadas sobre cartón, y también en rollos de 10 metros, con una anchura de 2 metros. Otra presentación muy normal son los blocs de 20 o 25 hojas. Además, para pintar a la acuarela se suministran tacos de papel especial con las hojas encoladas por los cuatro lados. Exceptuando los papeles de grano muy grueso, todos los papeles para pintar a la acuarela son perfectamente válidos para el dibujo a lápiz, carbón, sanguina, cretas y pastel.

Las medidas que hemos citado no son aplicables a todos los países. Existen, por ejemplo, las medidas inglesas, llamadas *medida imperial* (381 × 559 mm) y la *medida anticuario* (787 × 1 346 mm).

Los buenos papeles son caros y fácilmente reconocibles. Todos llevan su marca de fábrica grabada en seco o al agua en uno de los ángulos de la hoja: Arches, Canson, Schoeller y Fabriano, entre otras, cumplen este requisito.

El papel más utilizado

Si se nos forzara a decir cuál es el papel para dibujo más utilizado de entre la amplia gama de acabados y calidades existentes en el mercado, seguramente nos inclinaríamos por los papeles tipo Canson de grano medio y calidad también media, que pueden darnos excelentes resultados con lápices de distintos tipos y gradaciones. Otra cosa es pensar en un encargo muy concreto o en unos dibujos para presentar en una exposición, en cuyo caso se justifica el desembolso necesario para conseguir un papel de alta calidad y con unas características muy específicas, en atención al trabajo que se quiere realizar.

Dentro de cada tipo, todas las marcas fabrican papeles con texturas y gramajes distintos. Incluso existen papeles artesanos, hechos a mano, los cuales presentan unos márgenes muy irregulares y característicos llamados *barbas*, que los distinguen fácilmente de los demás.

Éstas son algunas de las mejores marcas de papel para dibujo. Aunque no se observe en todas ellas en la fotografía, van señaladas en cada caso con el nombre de su fabricante. Observe las diferentes texturas o granulados de cada muestra.

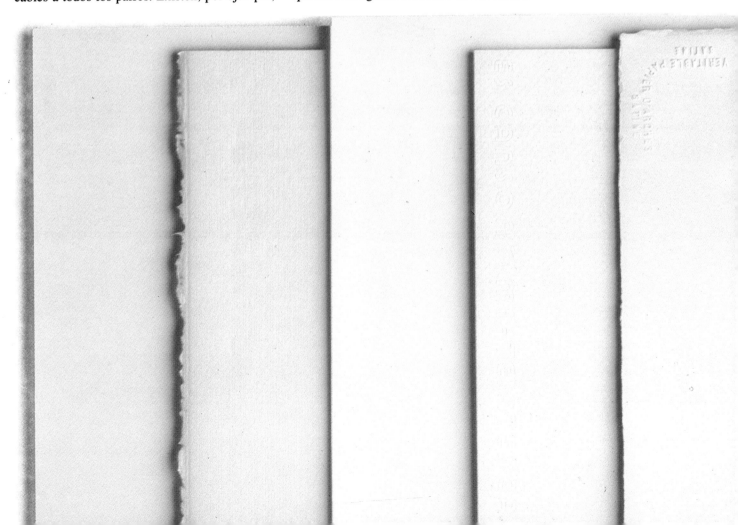

El lápiz por excelencia

Cuando sin más especificaciones pedimos un lápiz, todos esperamos que el lápiz que se nos proporcione tenga la mina de grafito, y nos atrevemos a añadir que damos por supuesto que se tratará de un lápiz de gradación media, del n° 2, por ejemplo. El lápiz de grafito o lápiz plomo es, en efecto, el lápiz por excelencia y del mismo modo que nos hemos referido al papel más utilizado, consideramos oportuno, antes de entrar definitivamente en la práctica del dibujo, referirnos a las posibilidades de dicho material (el grafito).

Como base absoluta del arte de dibujar, el lápiz plomo no tiene apenas límites para sus posibilidades creativas. Desde el más sencillo apunte, hasta el bodegón mejor acabado, los paisajes, los retratos, los desnudos... hay que hablar del lápiz plomo antes de hacerlo de cualquier otro medio.

Si un dibujo realizado con lápiz 2B, sobre papel satinado, ofrece unos grisados y degradados uniformes y suaves, este mismo dibujo, con el mismo lápiz pero sobre papel de grano medio presenta un acabado con grisados y degradados más texturados. Además, el lápiz plomo difuminado aporta una infinita gama de grises con degradados de exquisita suavidad, sobre todo si dibujamos sobre un papel satinado o alisado, de calidad superior.

Otro recurso importante, y que proporciona grandes resultados, es combinar el uso del lápiz plomo y la creta blanca sobre papel de color del tipo Ingres o Canson. Y en los retratos, donde es posible difuminar y degradar los trazos del grafito, el trabajo con el lápiz plomo es sencillamente apasionante.

Los bastones de grafito (lápices todo mina) son también un buen aliado de la técnica del dibujo. En los trazos de forma plana con uno de ellos, se obtienen grisados amplios y regulares. La combinación alternativa de lápiz y bastón de grafito es fuente de fascinantes creaciones. Pruebe también a incluir un lápiz 2B y otro 8B en sus dibujos sobre papel de grano fino; juegue con el blanco del papel y comprobará los enérgicos contrastes que pueden obtenerse.

Dos bellos ejemplos en los que se pone de manifiesto la versatilidad del lápiz de grafito: Arriba, dibujo sobre papel alisado de buena calidad, con suaves difuminados obtenidos con el dedo. Abajo, dibujo vigoroso sobre papel Canson, con la espontaneidad de un dibujo a lápiz sin difuminados.

Estamos seguros de que usted ha firmado muchas veces en su vida. ¿Y le gusta el dibujo? Le gusta, pero dice usted que no sabe dibujar. Permítanos afirmar, sin embargo, que cada vez que firma con su nombre y apellidos, ya está, en cierta forma, dibujando. La misma educación de la mano que desde su niñez le ha llevado a dominar esas líneas curvas, rectas y quebradas que componen su nombre, es la que ahora le proponemos para iniciar su aprendizaje en el dibujo artístico.

Debe empezar practicando lo que podemos considerar el ABC del dibujo, hasta que, con el lápiz, consiga una serie de trazos básicos con la misma soltura con la que es capaz de trazar las letras del alfabeto: trazos rectos, circulares, paralelos y cruzados, ondulados, en espiral, que luego tendrá la oportunidad de aplicar en sus obras artísticas.

Los preámbulos

Los preámbulos, como paso previo, antes de seguir adelante, podrían quedar resumidos en estos tres puntos:

• **Siéntese correctamente.** Y con comodidad, frente a una mesa de dibujo inclinada, o un tablero igualmente inclinado, situado encima de una mesa normal, de modo que pueda abarcar con un solo golpe de vista toda la superficie del papel. Más adelante, cuando se trate de dibujos mucho mayores, será conveniente dibujar de pie, frente a un caballete.

• **Una buena luz.** Ya sea natural o artificial, pero siempre procedente de su lado izquierdo –suponiendo que usted no sea zurdo–. Si la luz no viene de la izquierda, las sombras proyectadas sobre el dibujo pueden quedar desvirtuadas. Usted mismo puede provocar sombras extrañas con su propia mano.

• **La forma de coger el lápiz.** Para dibujar, se toma el lápiz un poco más arriba de como se hace normalmente para escribir. Y un consejo complementario: en prevención de manchas de grasa y humedad provocadas por nuestra propia mano al apoyarse sobre la superficie del dibujo, situaremos un papel debajo de la misma. Recuerde también que la mano debe trabajar –siempre que sea posible– frente a la vista, para evitar deformaciones.

A pesar de su simplicidad, los ejercicios que presentamos a continuación son muy importantes. Los trazos y los degradados que usted aprenderá a dominar equivaldrán a los primeros pasos que dio en la escuela, cuando le explicaron cómo hacer una O, una F o una M. El resultado de sus ejercicios depende en gran medida de su nivel de conocimientos y de su trabajo. Por esto no cesaremos de recomendarle que se entrene a menudo sobre un papel borrador y con lápices de distintas gradaciones.

Tres pasos de un dibujo a lápiz: A, primer esbozo con trazos simples; B, insistencia de trazos para conseguir un mayor detalle y entonación; C, después de una combinación de trazos e intensidades diferentes, se ha conseguido realismo y relieve.

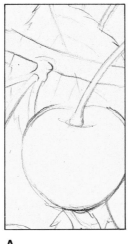 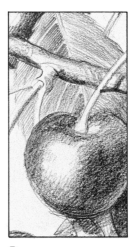 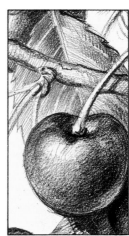

A **B** **C**

En esta ilustración puede apreciar la forma de coger el lápiz a la hora de dibujar. Procure evitar que el contacto de su mano con el papel manche éste de sudor o grasa. Una hoja de papel debajo de la mano será una buena solución.

Los trazos básicos

Líneas rectas en diagonal

Son trazos continuos, ininterrumpidos, realizados sin levantar el lápiz y desplazando no sólo la mano, sino mano y brazo. Trace estas líneas en diagonal, primero poco a poco y luego con más rapidez, procurando siempre que la distancia entre ellas sea la misma. Es decir: debe trazar líneas inclinadas y paralelas. Ejercítese también, con líneas inclinadas hacia la izquierda.

Verticales y horizontales

Siguiendo en la misma tónica anterior, sin levantar el lápiz del papel, aplicando los trazos de una sola vez y manteniendo la misma distancia entre ellos, dibuje primero la serie de líneas horizontales, y después –¡sin dar la vuelta al papel!– las verticales, de modo que formen una cuadrícula lo más regular posible.

Curvas y bucles

Para empezar con los trazos curvos, dibuje primero una serie de cuadrados y trace una circunferencia dentro de cada uno de ellos. Intente conseguirlas con dos trazos seguros: uno para la mitad izquierda y otro para la mitad derecha. Cuando domine esta técnica, puede dibujar bucles y líneas curvas formando eses. Deben ser trazos continuos, con especial cuidado hacia las proporciones y armonía de las formas. Llene todas las hojas de papel que sean necesarias, hasta que los trazos presentados en esta página no tengan secreto para usted.

Los trazos deben ser siempre continuos y seguros, sin titubeos ni paradas. Y, a pesar de tratarse de unos ejercicios absolutamente elementales, debe intentar que los distintos trazos se dispongan, en la superficie del papel, con un cierto sentido de las proporciones y de la composición.

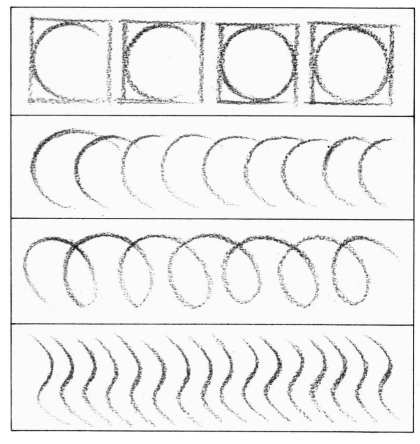

Grisados y degradados

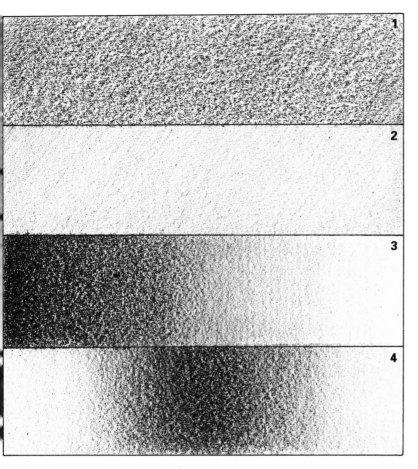

Estas prácticas de grisados y degradados que presentamos en esta página deben realizarse cogiendo el lápiz con los tres dedos iniciales y de manera que el extremo opuesto a la punta del lápiz quede cubierto por la mano. La serie de dos grisados y dos degradados que presentamos a la izquierda ha sido realizada sobre papel de dibujo de grano fino.

1. Un grisado en diagonal, resuelto con un lápiz 2B. Procure que la presión del lápiz sobre el papel, así como su velocidad de desplazamiento, sean siempre las mismas.

2. El mismo tipo de degradado en diagonal, pero ahora con ayuda de un lápiz H, mucho más duro que el anterior 2B. Estudie las diferencias entre uno y otro lápiz cuando se aplican sobre el mismo papel.

3. Degradados verticales con un lápiz 6B, uno de los más blandos, y el H, enlazando ambos para comprobar mejor las diferencias. El lápiz H enlaza con el degradado, allí donde el grisado obtenido con el 6B empieza a perder intensidad.

4. Degradados verticales obtenidos con un lápiz H, desde el centro hacia ambos extremos y reforzados con un degradado central obtenido con un lápiz 6B.

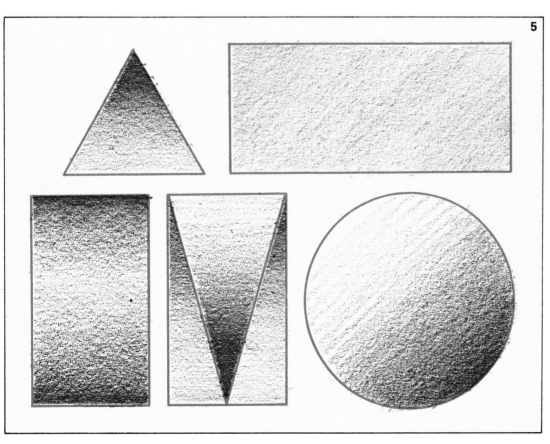

5. Como complemento a los ejercicios anteriores, algo un poco más divertido: los mismos grisados y degradados de arriba, situados dentro de distintas figuras. Dibuje primero cuadrados, rectángulos o cualquier otra figura que desee, aplicando luego los degradados en su interior. De este modo aprenderá a sujetarse a unas dimensiones previamente establecidas.

Grisados y degradados

1. Degradado con trazos circulares

Utilizando un lápiz 2B para las zonas oscuras y un lápiz HB para las zonas claras (con el lápiz tal como hemos indicado al principio de la página anterior), consiga un degradado con trazos circulares rápidos y breves. Muñeca y brazo deben moverse simultáneamente.

2. Degradado con trazos curvos alargados

Se trata de llenar una superficie previamente delimitada con un degradado obtenido por la superposición más o menos densa de trazos curvos alargados. Observe la sensación de textura que se obtiene.

3. Trazos horizontales irregulares

Trace ahora estos sombreados con líneas horizontales. Mueva la muñeca y el brazo, dotando a su mano del ritmo que necesita para resolver el ejercicio con rapidez.

4. Trazos paralelos horizontales, con reserva

Con el lápiz HB trace líneas horizontales y paralelas a ambos lados de una zona delimitada por una línea curva, como si cada línea pasara por detrás de la zona blanca. No siluetee la figura. El resultado correcto es el de la izquierda.

5. Sombreado de una esfera

Aquí puede aplicar sobre la práctica las enseñanzas recibidas en esta misma página, respecto a trazos irregulares. Construya la esfera de arriba, a la izquierda, por medio de pasadas sucesivas del lápiz HB controlando y retocando el degradado. Después, intensifique con el lápiz 2B. Fíjese como, en este ejemplo, la dirección de los trazos viene dada esencialmente por la que señalan los meridianos de la esfera (croquis de abajo, a la derecha); con ello se contribuye poderosamente a la sensación de la forma. Sin embargo, es perfectamente posible dar forma de esfera a un círculo con sólo trazos horizontales (arriba a la derecha) o sólo trazos verticales (abajo a la izquierda) aunque el resultado no nos parece tan satisfactorio. Se trata, en definitiva, de una estricta cuestión de degradados.

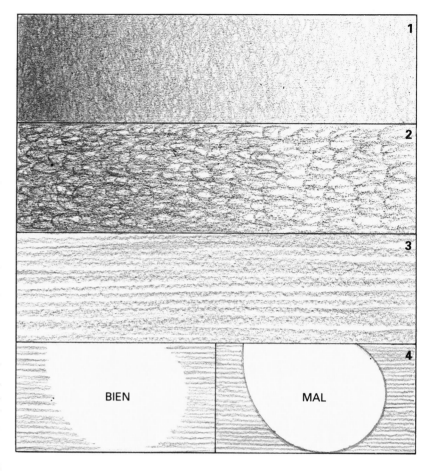

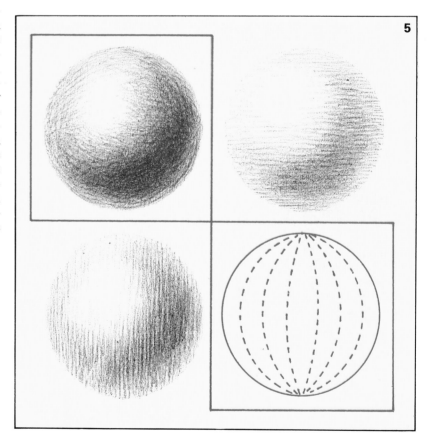

Aplicación de trazos básicos

Vamos a aplicar ahora las enseñanzas anteriores (el dominio de unos trazos básicos) al dibujo a lápiz de un tema concreto que nosotros le proponemos. Sin embargo, antes de empezar, hágase a la idea de que nuestras propuestas, una vez estudiadas y realizadas, necesitan para que su aprendizaje sea realmente completo, el complemento de sus propias ideas.

Busque y dibuje otros temas sencillos a los que pueda aplicar los mismos conocimientos que ahora aplicará al dibujar nuestro modelo.

1. Esquema tonal

Veamos el tema: unas cerezas que aún cuelgan de las ramas del cerezo. Es un tema que no presenta amplias zonas de tonalidad uniforme sino espacios más bien reducidos que contienen una considerable diversidad de tonos: cada hoja, cada cereza, contienen en sí mismas, toda una gama tonal.

Vea, en la figura adjunta a pie de página, el análisis tonal que hemos realizado a partir de una escala de grises. Las referencias numéricas indican, en el dibujo, el valor de la escala apli-

cado en cada zona concreta del modelo. Esta observación pretende advertirle sobre uno de los defectos más comunes cometidos por los dibujantes inexpertos: ennegrecer demasiado; subir el tono de las zonas oscuras, obteniendo una valoración falsa donde las sombras pierden calidad para convertirse en manchas.

Nuestro dibujo ha sido realizado sobre papel Canson de grano fino y tres lápices: HB, 2B y 6B.

2. La limpieza es primordial

En éste y en todos los dibujos, es necesario poner el mayor cuidado en la limpieza, que tanto puede influir en el aspecto final de nuestra obra. Conviene proteger el dibujo del roce de nuestras manos y de cuantos accidentes puedan contribuir a acumular suciedad sobre la superficie del papel.

Es sumamente importante que nos preocupemos de la limpieza mientras trabajamos: hay que mantener la necesaria limpieza del blanco del papel, así como la permanencia de los grises, que pueden echarse a perder con los roces de la mano, sobre todo si las tenemos sudorosas o no suficientemente limpias. Por esto es aconsejable que trabaje siempre con una hoja de papel limpia debajo de la mano, cambiándola siempre que advierta que, en vez de ayudarnos a mantener la limpieza deseada, lo que hace es ensuciar nuestra obra.

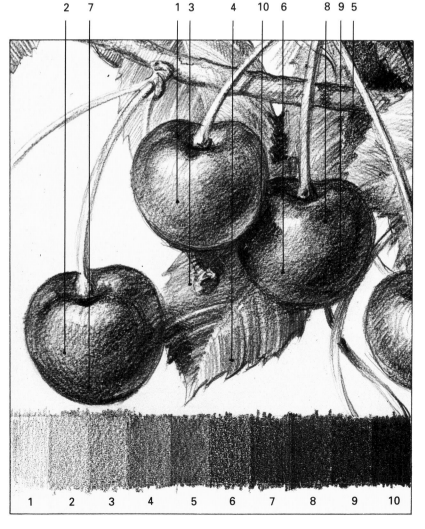

Estudiando una cereza cualquiera de las del modelo, apreciamos que el blanco puro está en el brillo. Vea usted, al pie de la ilustración, la escala de grises con los valores equivalentes presentes en las distintas zonas del dibujo, señaladas con las oportunas referencias en la parte inferior.

Aplicación de trazos básicos

3. La dirección de los trazos

La dirección dada a los trazos es un factor importante a tener en cuenta para conseguir una correcta sensación del relieve. Es importante, sobre todo, cuando tratamos de representar formas limitadas por superficies curvas y cuando renunciamos de antemano a valernos del difuminado, o sea, cuando decidimos trabajar sólo con nuestros lápices... y una goma de borrar, claro.

Como norma general, debemos dirigir la mina del lápiz como si la apoyásemos sobre la superficie que tratamos de representar. Observe a la derecha esta versión a pluma de nuestro tema y advierta en ella la aplicación de este principio. En efecto, los trazos siguen la curvatura de las distintas superficies. Haga usted lo mismo, pero con el lápiz.

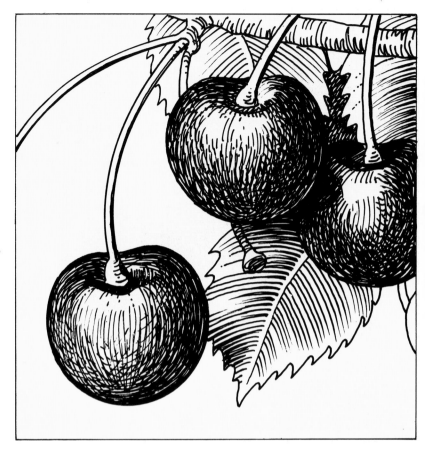

4. Encajado general

Con un lápiz HB, encaje primero y perfile después las distintas formas que componen el modelo, ajustando al máximo la situación y tamaño de cada una de ellas. Vaya tanteando sobre el papel sin apenas apretar el lápiz, hasta conseguir que cada forma esté en su sitio. En este primer ejercicio lo confiamos todo a su intuición. En páginas sucesivas hablaremos del encajado y de las proporciones. Del mismo modo que educamos nuestras manos para el manejo del lápiz, deberemos educar nuestra vista para captar la forma de los objetos y las relaciones de proporción que existen entre sus distintas dimensiones.

Vea nuestro encajado que le presentamos a la derecha e intente reproducirlo sobre el papel que tenga preparado, de aproximadamente 20 × 25 cm.

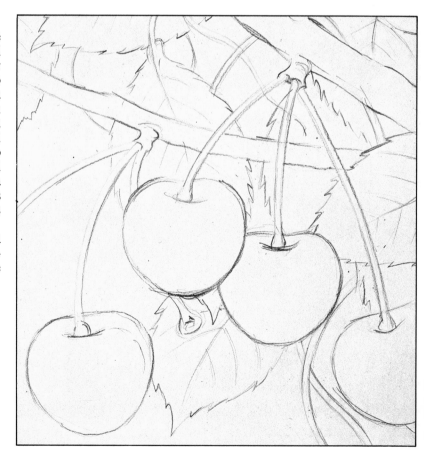

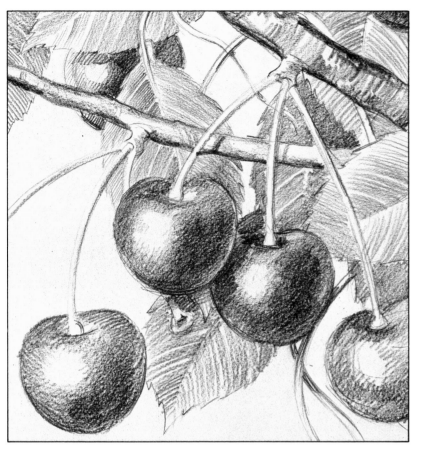

5. Entonación general

Proceda ahora a manchar el dibujo con el tono de base que cada forma requiere. Hágalo sólo con el lápiz HB y sin apurar sus posibilidades ennegrecedoras, para evitar que desde el principio nos dominen los grises demasiado oscuros. Acostúmbrese desde ahora mismo a valorar de menos a más, o sea, empezando siempre por los tonos más suaves para ir superponiendo, paso a paso, los grises más intensos. ¡Y no olvide que en este ejercicio tratamos de aplicar unos trazos básicos que antes hemos conocido a nivel estrictamente teórico! Observe, sobre todo en las hojas, que los trazos son paralelos y orientados según la curvatura de las distintas superficies.

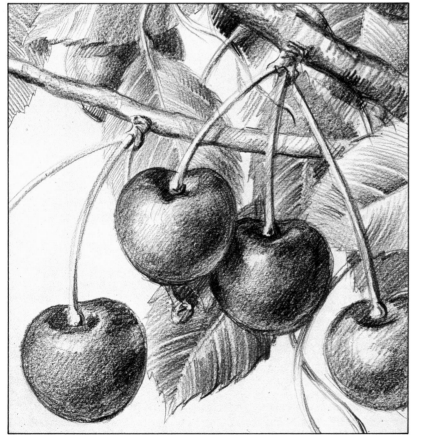

6. Valoración general

Aplique una primera capa con el lápiz HB alternándolo con el 2B. Retoque imperfecciones y ajuste en todo lo posible la valoración con el lápiz plano o en punta, como mejor le convenga. Ayúdese de la goma de borrar, armonice grises y degradados, estudie y compare a menudo las diversas intensidades para ajustar progresivamente el tono de cada uno de los grises. Conseguir que el lápiz (llevado por nuestra mano) obedezca las órdenes que recibe de nuestro cerebro (no olvide que dibujar es un acto inteligente) no es cosa de un día. Por tanto, cuando dude, no siga insistiendo sobre el dibujo; practique antes sobre un papel aparte, para comprobar si la posición y presión del lápiz, así como la dirección que piensa dar a los trazos son, realmente, las que necesita.

Aplicación de trazos básicos

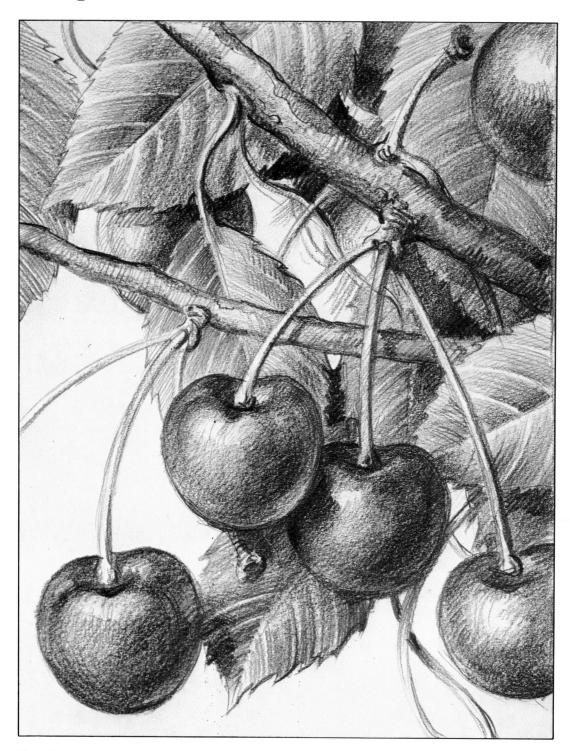

7. Ajuste de valores

Realce ahora los negros con el lápiz 2B, pero sin abusar de ese efecto. Láncese a fondo sobre esos negros intensos de las sombras, extendiéndolos, degradándolos, unificándolos con el resto de las tonalidades. Éste es un momento particularmente feliz de la obra; parece como si la estuviésemos barnizando, como si le diésemos vida.

Suba los tonos a la vez, manteniendo el dibujo siempre acabado –acabado de primera in-tención, se entiende–. Dibuje, pues, en capas sucesivas, subiendo progresivamente el tono allí donde el contraste lo requiera, hasta conseguir el gris preciso.

Los toques finales se han realizado con un lápiz 6B. Son esos pequeños detalles que siempre se dejan para el final: un brillo, un perfil... Antes de fijar el dibujo, espere dos o tres días, por si surge algún retoque de última hora. Si es así, haga los últimos ajustes y firme su *opera prima.*

odos los artistas, y con mayor motivo los que empiezan su andadura por los caminos del dibujo y la pintura, sienten, muchas veces, verdadero terror al contemplar el papel en blanco.

El dibujante amateur observa esa hoja y se formula una pregunta tras otra: «¿Qué hago? ¿Por dónde empiezo? Tengo el modelo ante mí, pero no sé cuál es el primer paso a dar...». Ese dibujante amateur ha oído hablar del encajado, le han dicho que el secreto está en considerar todas las formas como si fuesen bloques, meterlas en cajas o figuras geométricas que las sinteticen, y, a partir de éstas, construir los objetos a pintar o dibujar. Pero nuestro hombre sigue con sus dudas: «¿Cómo he de dibujar esas cajas? ¿Dónde? ¿De qué tamaño?»

Permítanos decirle a este dibujante y a usted, si se halla en el mismo caso, que la clave para resolver este problema está en convencerse de que un dibujo, sobre todo en sus primeros tanteos, no es nunca obra de la casualidad y menos, si cabe, de una inspiración mágica. Un dibujo es un producto de la inteligencia, porque para dibujar hay que razonar. Son razonamientos sencillos, pero absolutamente lógicos, los que permiten que en el papel en blanco aparezcan unos primeros trazos orientativos de la situación y dimensiones de los elementos del modelo. Fíjese en el ejemplo que tiene a la derecha y pregúntese:

«¿Dónde tengo el eje vertical del cuadro?» (**1**).

«¿A qué nivel de la botella, en altura, quedan situados los demás elementos de la composición?» (**2**).

«¿Qué altura tiene la tetera con respecto a la altura total de la botella?» (**3**).

«¿A qué distancia del eje vertical tengo los límites, en anchura, de la tetera y de la taza?» (**4**).

De ahí a situar los elementos de la composición dentro de cajas que nos los limiten en altura y anchura va un solo paso. Es decir: el encajado no es sino el resultado de esta reflexión necesaria para empezar a dibujar, para romper esa barrera angustiosa del papel en blanco.

Leonardo da Vinci, hace más de quinientos años, ya aconsejaba a sus alumnos que ejercitaran la vista para calcular a ojo las verdaderas dimensiones de los objetos y las compararan para establecer entre ellas relaciones aritméticas simples.

Vamos, pues, a entrar en el tema, para que dentro de poco sea usted capaz de cortar un pastel en doce partes exactamente iguales sin titubear, y para que pueda encajar cualquier objeto o composición de objetos mediante cuatro trazos rápidos y precisos. Vamos, en fin, a hacerle caso al gran Leonardo.

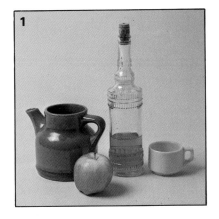

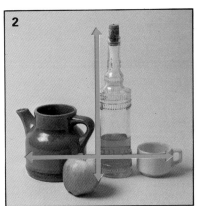

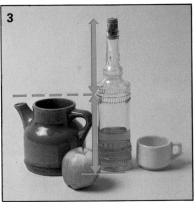

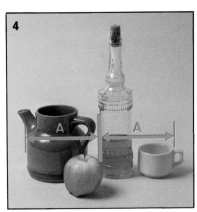

Cálculo mental de distancias

Calculando distancias

Vea la ilustración de la derecha. Es un tema sencillo y sin complicaciones que le ayudará a iniciarse en el cálculo mental de distancias.

Compruebe, por ejemplo, que la distancia comprendida entre la base de la puerta y el dintel del balcón, puede dividirse en cinco partes iguales, cuya longitud coincide con la altura de la baranda del balcón. Esta observación nos permite situar todas las alturas fundamentales del tema... y también las anchuras, si comprobamos que C (anchura del balcón) es igual a la altura A y que, en consecuencia, la distancia B también es igual a 2A.

En todos los modelos es posible hallar distancias que se corresponden y que pueden ser comparadas, ya sea como partes enteras, como mitades, cuartas partes, etc. Esta labor de análisis, de cotejar medidas, de bocetar el dibujo, es imprescindible antes de iniciar la resolución definitiva de la obra.

Lógicamente, habrá algunas dimensiones que no se ajustarán con exactitud a las medidas-canon que hayamos establecido de antemano, pero no será difícil determinarlas por aproximación.

«¿Y cada vez que dibuje tendré que andar con este jaleo de medidas?» –podrá preguntarse usted ahora mismo–. Bien, sí y no. Sí, porque no hay encaje que no requiera razonar sobre las medidas básicas del modelo y sus proporciones; y no, porque es evidente que en la misma medida en que nuestra vista se acostumbre a apreciar dichas distancias, el lápiz las fijará sobre el papel con mucha más seguridad y sin necesidad de pararse a pensar. Llegará un momento en que su vista sabrá que tal distancia es igual a tal otra, sin necesidad de preguntas previas ni de comparaciones

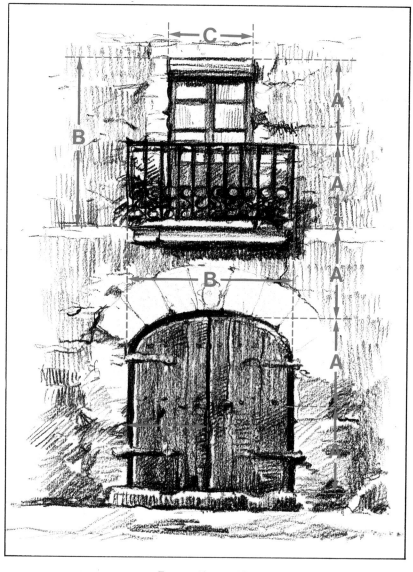

En esta ilustración se pone de manifiesto que, tal como le explicamos en el texto, comparando distancias se descubren igualdades y proporciones que constituyen unas medidas-canon que nos sirven de referencia y permiten situar con seguridad las alturas y anchuras básicas del dibujo.

EL CÁLCULO MENTAL DE DIMENSIONES CONSISTE EN:

Comparar unas distancias con otras.

Apoyar las líneas básicas en puntos de referencia establecidos de antemano

Mediante líneas imaginarias, establecer la situación de unas formas respecto a otras.

Cálculo mental de distancias

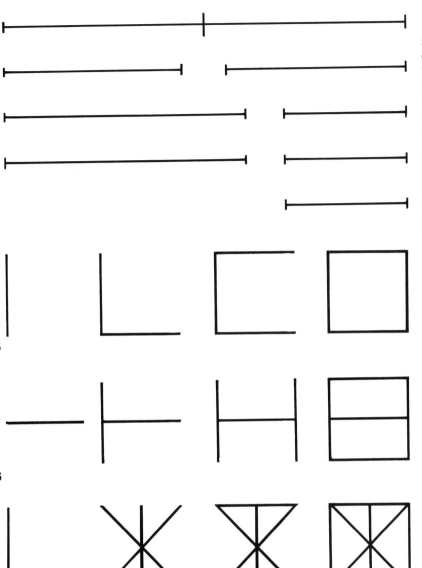

Las ideas que le damos en esta página son sólo una pequeña muestra de la gran variedad de ejercicios que se pueden realizar sobre el tema. La clase de papel y de lápiz a utilizar no tiene aquí demasiada importancia. Lo que sí importa es trabajar sobre un tablero, a cierta distancia del mismo, con el brazo extendido y con el lápiz dentro de la mano.

Dibuje sobre papeles de tamaño más bien grande (un buen trozo de papel de embalaje, por ejemplo) y piense que, cuanto mayor sea la dificultad, antes adquirirá la necesaria destreza en el cálculo de las distancias a ojo. Repita una y otra vez estos ejercicios –y otros que pueda usted inventarse–, hasta que su aprendizaje sea un éxito.

1. Trace una linea horizontal y, a ojo, divídala en dos.

2. Trace una linea horizontal y otra a su lado, de igual medida.

3. Trace una línea horizontal y, junto a ella, otra que mida la mitad.

4. Trace una línea horizontal y, junto a ella, dos líneas paralelas que midan la mitad de la primera.

5. Trace un cuadrado siguiendo el orden que ve usted en el dibujo.

6. Trace otro cuadrado, esta vez partido por la mitad, siguiendo el orden del dibujo.

7. Trace una línea vertical, luego un aspa que se cruce en su punto medio, y dibuje por fin un cuadrado con sus diagonales, como ve en el dibujo.

LA IMPORTANCIA DE UN MILÍMETRO

En estos dos dibujos se ha pretendido lo mismo: conseguir un retrato de Winston Churchill. Observe los dos resultados y compruebe la importancia que puede tener equivocarse en un milímetro al calcular una distancia en cualquier dibujo. A la izquierda, el Churchill con distancias erróneas entre los ojos y entre la nariz y la boca. No es Churchill, ¿verdad? A la derecha, el dibujo correcto, con las medidas acertadas.

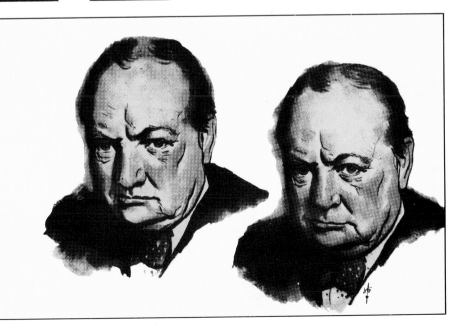

Medir y proporcionar con el lápiz

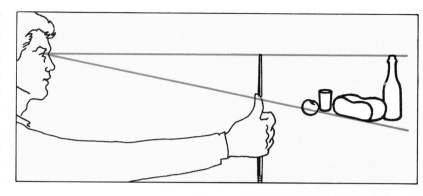

Sólo en casos muy contados las alturas y anchuras reales de un modelo serán las mismas que podamos reproducir en el dibujo. Lo normal es que, en el dibujo, los objetos sean más pequeños o, en casos extraordinarios, mayores que en el natural. Pero, eso sí, en cualquier caso se mantendrán todas las proporciones que podamos descubrir en el modelo.

Para reproducir un dibujo o una fotografía, es muy normal que se utilice una cuadrícula. Se trata de un recurso que conocen muy bien los escolares y que el profesional tampoco desdeña.

Y para hallar las proporciones entre las dimensiones de un modelo del natural, ¿cómo podemos hacerlo? El sistema más corriente se basa en la utilización de un simple lápiz, o el mango de un pincel, una regla..., esto ya depende de su gusto. Fíjese en las ilustraciones de la derecha: levante el lápiz a la altura de sus ojos, extienda el brazo al máximo –manteniendo esta posición cada vez que tome una medida– y sitúe el lápiz sobre la parte del modelo que desee medir. Desplace el pulgar arriba o abajo, hasta que la parte visible del lápiz coincida con la medida. Ya tiene usted, en el lápiz, una distancia proporcional a la del modelo. Traslade esa medida al papel –al dibujo que está realizando– y siga utilizando el lápiz con el resto de las medidas.

Compare a menudo las distancias. Actúe minuciosamente, ajustando proporciones, relacionando medidas, indicando puntos de referencia. En un momento dado, sin saber por qué, descubrirá que su mente trabaja razonando con una lógica absoluta.

Recuerde que debe alternar el cálculo de medidas horizontales con las verticales, comparándolas entre sí, sin alterar la distancia del brazo respecto al modelo. Para empezar, aplique este sistema al cálculo de distancias y proporciones referidas a objetos sencillos: un jarrón, una ventana, una maceta; luego, podrá dedicarse a empresas mayores.

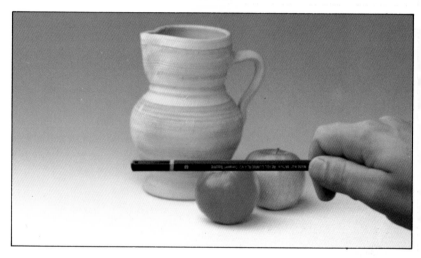

En estas ilustraciones se muestra la forma de utilizar un lápiz –puede ser cualquier otro elemento similar–, para comparar, en la práctica, las dimensiones de un modelo determinado. Vea cómo se coge el lápiz y cómo pueden compararse alturas y anchuras. En este ejemplo, ¿es mayor la altura?, ¿es mayor la anchura?, ¿son iguales?

USO DE LA CUADRÍCULA

Si se hubiera utilizado una cuadrícula (en el supuesto, claro, de que se hubiera tratado de reproducir una fotografía), seguramente no se habrían cometido errores en el tamaño relativo de la manzana. Pero, puesto que se trataba de trabajar al natural, el dibujante sólo podía valerse de su vista... ¡que en esta ocasión le falló!

La importancia de saber proporcionar un dibujo es definitiva. Como ejemplo de cuanto decimos, en la ilustración de la izquierda presentamos dos croquis de un mismo tema, una jarra y una manzana, donde no se han respetado las proporciones correctas existentes entre los dos elementos del modelo y que fácilmente podemos descubrir.

La imagen fotográfica es el tema utilizado como modelo. Arriba, se ha dibujado ese tema a tamaño algo más pequeño, habiéndose cometido el error de dar por bueno el tamaño de la manzana, proporcionalmente más grande que en la realidad. El otro croquis, en cambio, presenta el mismo tema con la manzana mucho más pequeña. Se trata, pues, de dibujos mal proporcionados.

Por esa misma razón, se dice que una figura tiene la cabeza desproporcionada o que tiene un cuerpo más pequeño de lo que debiera, con respecto a la cabeza. El problema de las proporciones ya fue resuelto por los artistas de la antigua Grecia al establecer unos cánones de proporciones del cuerpo humano, en los que todas sus medidas estaban calculadas a partir de un módulo con el que guardaban proporciones aritméticas muy simples.

LA INVENCIÓN DE DURERO

Alberto Durero (1471-1528), dibujante, pintor y grabador alemán, ideó algunos aparatos para resolver el problema de las dimensiones y proporciones de los temas que dibujaba. Como vemos en el grabado, uno de estos aparatos consiste en un cristal cuadriculado, dispuesto dentro de un marco y situado entre el artista y el modelo. Durero trazaba una cuadrícula con los mismos espacios –mayores o menores, pero siempre los mismos– sobre el papel y, manteniendo el mismo ángulo de mira, trasladaba los trazos del modelo al papel, ayudado por la cuadrícula.

El sistema, aun siendo bastante rudimentario, no hay duda de que funcionaba. Después de todo, no era más que un sistema para aplicar el truco de la cuadrícula al dibujo del natural. Pero estas aplicaciones de unos principios geométricos elementales (en este caso uno de los criterios de proporcionalidad), tan propios de las inquietudes de los hombres del Renacimiento, nunca han suplido con ventaja la visión y dominio de la forma que el artista debe tener, por su intuición y como consecuencia de haber educado su vista para conseguir ambas cosas.

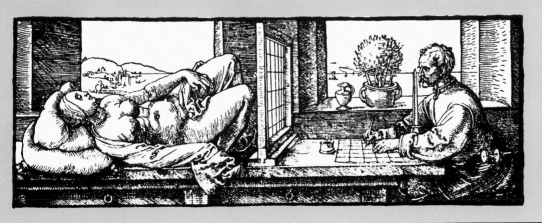

Grabado de la época donde aparece Alberto Durero dibujando con la ayuda de un vidrio cuadriculado. Obsérvese la referencia situada frente a sus ojos, con objeto de mantener siempre el mismo punto de vista.

Proporcionar y encajar

¿Qué es encajar?

Decía Cézanne que *«todos los elementos de la naturaleza deben ser vistos como si se tratasen de cubos, esferas y cilindros».*

Es verdad; haga usted la prueba y mire a su alrededor: todo cuanto nos rodea puede situarse dentro de una forma cuadrada, rectangular, esférica; una mesa, una naranja, un jarrón, un vaso... Todo puede ser encajado, o sea, dibujado dentro de una caja que nos simplifique la plasmación gráfica de las dimensiones fundamentales del modelo: largo, ancho, alto.

Encajar, sin embargo, no equivale a construir una caja enorme, en la que pueda caber todo el modelo; el artista debe saber escoger las formas básicas más importantes, para incluirlas dentro de esa caja. Vea las ilustraciones que se ofrecen a la derecha y compruebe lo práctico que llega a resultar calcular dimensiones, mediante el trazado inicial de una caja, que puede ser, como iremos viendo, un cilindro, rectángulo o esfera.

Resumiendo, podría decirse que si uno es capaz de dibujar un cilindro, un cubo o una esfera, es capaz también de dibujarlo todo, siempre, claro, que su vista sepa calcular distancias y compararlas y su mano sea capaz de trazar aquellas figuras básicas que le den las proporciones del modelo en el dibujo.

Imagine ahora que el proceso que sigue lo está realizando usted directamente del natural.

Tome papel y lápiz y dispóngase a pensar con nosotros (mire la ilustración inferior):

1. Está usted dibujando un balcón, con persiana incluida, y ha trazado el rectángulo que lo encaja, de acuerdo con la relación altura-anchura observada en el modelo.

2. Ha visto que el limite inferior de la persiana está un poco por debajo de la mitad del rectángulo y ha trazado dicho límite.

3. Con el sistema del lápiz ha calculado el grueso del voladizo del balcón (distancia A-B) y ha trazado la horizontal que pasa por A.

4. La distancia A-B, tomada desde la vertical izquierda, le ha señalado el límite lateral de la persiana. Ha trazado las dos verticales, y ya tiene situada la persiana en el dibujo.

5. Ha observado que el módulo A-B le sirve para situar el nivel del pasamanos del balcón, a partir del voladizo: una vez A-B, una distancia C que es la mitad de A-B, y de nuevo el módulo A-B.

6. Para situar los barrotes de la baranda, ha dividido su anchura primero en dos, luego en cuatro, y por último, en doce partes iguales. Un par de detalles más, y el balcón habrá quedado perfectamente bocetado.

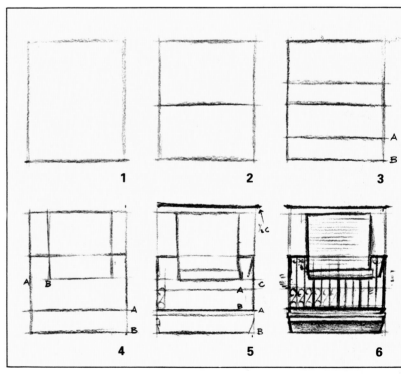

Ver, pensar y encajar ■

Conoce usted a este personaje de la derecha, ¿verdad? En efecto, es Humphrey Bogart, uno de los mitos por excelencia del cine. Pues bien, hemos decidido dibujar el retrato de Bogart, no para que usted lo copie (quizá sea pronto para ello), sino para ofrecerle un ejemplo de lo mucho que vale haber educado la vista para el análisis de un modelo, sobre todo en un tema tan comprometido como es un retrato, donde el cálculo mental de distancias es muy crítico. A veces el parecido queda desvirtuado por un error milimétrico (recuerde nuestro Churchil de la página 27).

En esta ocasión, pues, no le pedimos que dibuje, por lo menos inmediatamente. Desde luego que nos parecerá muy bien que usted quiera copiar nuestro trabajo, pero lo que ahora le pedimos es que siga el razonamiento que ha llevado a un profesional del dibujo a conseguir un retrato a lápiz de Bogart, partiendo de la fotografía adjunta.

1. Los primeros trazos

El dibujante tiene dispuestos el lápiz (2B), la goma de borrar y el papel: una hoja de 22 × 30 cm, aproximadamente, de Canson de grano medio.

Pero, antes de que el lápiz toque el papel, el artista se dedica, un buen rato, a analizar el modelo: Se da cuenta de que los ejes vertical y horizontal de la fotografía van a ser una buena referencia para situar todos los elementos del rostro; le ayudarán a calcular distancias. Ha trazado dichas referencias, o sea los ejes de simetría vertical y horizontal del rectángulo del cuadro (ver dibujos en página siguiente).

«La oreja, el mentón, la mejilla izquierda y la cinta del sombrero –piensa– marcan la situación de un rectángulo inclinado con respecto a los dos ejes que acabo de trazar, y en él voy a encajar la cabeza.»

De forma similar, el dibujante advierte que la mano y el teléfono caben en un cuadrado situado en el cuarto inferior derecho del dibujo, que mantiene una inclinación (calculada a ojo) con respecto a los ejes. El dibujante ha situado los dos cuadriláteros y con ello ha cubierto la etapa del trabajo que hemos titulado de *los primeros trazos*. Naturalmente, estos primeros trazos *definitivos* algunas veces habrán supuesto otros primeros trazos que, por no responder exactamente a la realidad observada, se habrán borrado para dar paso a nuevos tanteos, cada vez más ajustados a las observaciones del artista.

2. El encajado definitivo

De lo que se trata ahora es de ir situando los distintos elementos del rostro: ojos, nariz, oreja, boca...

«El vértice superior de la oreja –sigue pensando el dibujante– y las pupilas de los ojos,

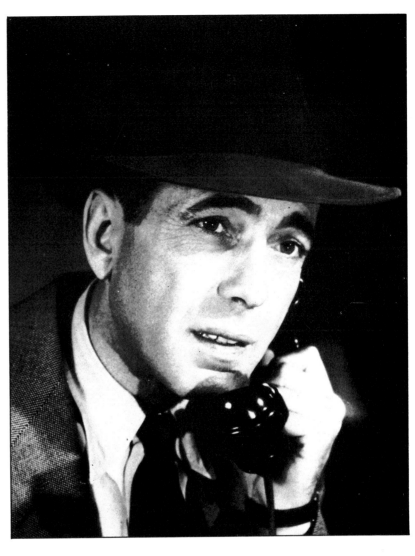

me señalan una línea inclinada que va desde el cuarto superior izquierdo del rectángulo de encaje, hasta la intersección del eje horizontal con el límite derecho del dibujo. Esta inclinada es paralela a los lados superior (sombrero) e inferior (mentón) del rectángulo.» «Por otra parte –el cerebro del artista sigue trabajando–, el puente de la nariz me señala una vertical (o casi vertical) que me pasa por... ¡justo!: a un tercio del eje horizontal.»

Con razonamientos similares el artista ha ido desmenuzando el modelo para situar la boca, los ojos, las cejas, los dedos de la mano...

Tengamos en cuenta que todo modelo, por complejas que sean sus formas, ofrece la posibilidad de analizarlo como si se tratara de un rompecabezas. Lo único que se necesita es encontrar y separar esta serie de piezas que, al unirse, forman un conjunto.

Se trata de hallar formas simplificadas, de fijar sus proporciones y de situarlas en el cuadro.

Y así una y otra vez, hasta llegar al detalle, situando formas muy simples que, poco a poco,

El cálculo de distancias empieza cuando tratamos de ver las fórmulas más convenientes para dividir la imagen en sectores limitados por líneas de referencia, que nos simplificarán las mediciones y nos permitirán situar fácilmente todos los elementos del modelo en el lugar exacto de la superficie del papel, encajando, ajustando y, por fin, valorando nuestro dibujo.

Ver, pensar y encajar

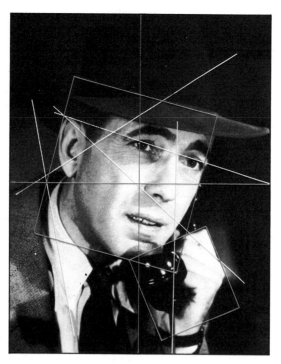
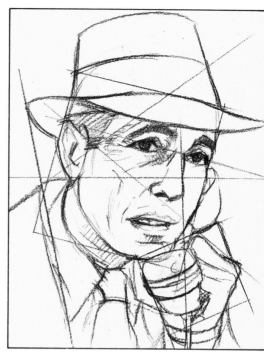

nos lleven a perfilar otras formas complicadas, lo cual, seamos sinceros, es mucho más fácil de decir que de hacer. Pero sigamos con Bogart y su retrato.

3. Fase final

El autor ha trazado un bosquejo de la situación de los dedos y de todo el conjunto de la mano. Ha situado con trazos firmes los límites de las prendas de vestir y, por planos, ha oscurecido con cuidado las zonas en sombra.

En este momento, cuando ya se está a punto de valorar en firme, conviene que el artista se detenga unos instantes a descansar, sin mirar su dibujo.

Volverá a él al cabo de algún tiempo y, con toda seguridad, descubrirá y corregirá algunos errores.

Nosotros aprovechamos esta pausa para animarle a que no se limite a dibujar este retrato de Bogart. Busque cualquier otro retrato que sea de su agrado y aplíquese en su análisis, siguiendo razonamientos similares a los que acabamos de proponerle: situación de unos ejes de referencia, trazado de recuadros para el encaje general, líneas de situación de los ojos, nariz, boca, mentón... etc., etc.

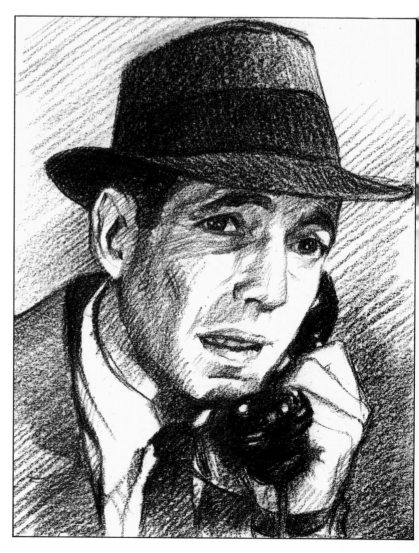

Vea en las ilustraciones de esta página el desglose previo que hemos hecho de nuestro dibujo. Como puede constatar, a base de líneas y formas geométricas hemos encontrado las proporciones de nuestro personaje y la forma de ubicar adecuadamente los diferentes elementos de su busto. Si este trabajo se hace bien, tenemos garantizado prácticamente el éxito final.

CAPÍTULO II

Luz, Sombra y Perspectiva

Luz, Sombra y Perspectiva

Las páginas siguientes tratan de temas básicos

en la representación artística: la luz y la perspectiva.

Luz y perspectiva son los dos factores que determinan la visión

en profundidad. Esto es tanto como decir que, sabiendo resolver

las luces y las sombras y la proyección de las dimensiones

en el espacio, se consigue representar fielmente la apariencia

de la realidad. La teoría de las sombras y de la perspectiva,

y la práctica del sombreado y del dibujo en profundidad

son cuestiones esenciales y complementarias.

o decía Édouard Manet en 1870: *«El principal personaje de un cuadro es la luz».* Manet, como todos los impresionistas, tenía muy claro que el color es luz. De la luz y de las sombras es de lo que vamos a tratar ahora y, como preámbulo, debemos hacer algunas referencias teóricas sobre los tres aspectos de la luz que más condicionan al artista en el tratamiento del claroscuro.

A. La dirección de la luz

Básicamente, un modelo puede quedar iluminado por:

• **Luz frontal.** Ilumina el modelo de frente y no produce apenas sombras.

• **Luz frontal-lateral.** Llega desde un lado, formando un ángulo de 45° con el plano frontal. Suele proporcionar una iluminación equilibrada con manifiesta igualdad entre zonas iluminadas y zonas en sombra.

• **Luz lateral.** Llega desde un lado y deja el lado opuesto en sombra. Dramatiza el tema y se utiliza cuando se desea poner especial énfasis en el contraste.

• **Contraluz.** El foco de luz se encuentra por detrás del modelo. En consecuencia, los planos frontales del tema quedan todos en sombra. El contraluz (o semicontraluz) ofrece grandes posibilidades al paisajista.

• **Luz cenital.** Luz solar que proviene de una abertura situada en el techo del estudio. Es ideal para dibujar o pintar del natural.

• **Luz desde abajo.** Sólo para casos muy especiales en los que se pretenda dramatizar mucho el tema.

B. La cantidad de luz

De ella dependen los contrastes tonales que ofrezca el modelo y que, lógicamente, el artista intentará plasmar en el dibujo.

Un modelo iluminado con una luz intensa deparará sombras acusadas. En cambio, una luz tenue disminuirá el contraste tonal, con tendencia a igualar el tono general del modelo.

C. La calidad de la luz

Por calidad de la luz entendemos aquellos aspectos de la misma que dependen de su naturaleza y de las condiciones bajo las que incida en el modelo. Por ejemplo:

• **Luz natural.** Es decir, la que nos llega del sol.

• **Luz artificial.** La producida por lámparas eléctricas u otros sistemas de iluminación.

• **Luz directa.** La que llega directamente al modelo, bien sea luz natural o artificial.

• **Luz difusa.** Luz natural en un día nublado. Luz que llega desde una ventana o una puerta e incide directamente en el modelo, después de haberse reflejado en paredes, techo, suelo, etc.

Vocabulario sobre la luz

Cuando los artistas hablan de la luz, referida a sus dibujos y pinturas, utilizan palabras y expresiones a las que dan un significado que no siempre coincide con el que aceptaría un científico. Veamos algunas:

• **Zonas de luz.** Zonas del modelo directamente iluminadas y no influenciadas por reflejos.

• **Brillo.** Efecto que se consigue por contraste entre un espacio en blanco y las zonas más o menos oscuras que lo rodean.

• **Sombra propia.** Zona de sombra perteneciente al objeto dibujado.

• **Sombra proyectada.** La que arroja o proyecta el modelo sobre superficies próximas a él (suelo, paredes, caras de otros objetos, etc.).

• **Joroba.** Zona de una sombra donde la oscuridad es más acusada.

• **Penumbra.** Zona de tonalidad intermedia situada entre una zona de luz y otra de sombra, propia o proyectada.

Resumiendo: Al iluminar un modelo se producen en él zonas de luz, zonas de penumbra y zonas de sombra. Al mismo tiempo, el cuerpo iluminado proyecta su sombra sobre las superficies y objetos próximos. Las sombras, propias y proyectadas, además, pueden alterarse a causa de la luz que se refleja en las superficies próximas al modelo.

Agrisando con el dedo y el difumino

Puesto que el claroscuro de un dibujo (su calidad) depende de la correcta aplicación de distintos tonos, uniformes o degradados, creemos que este ejercicio, consistente en obtener distintos grisados con una barrita de sanguina, le será de gran utilidad para saber reproducir los sombreados de un modelo, plasmando en el dibujo los efectos de luz y sombra.

Vea las ilustraciones de la derecha:

1. En primer lugar aplicamos la sanguina con trazos muy juntos sin salirnos de los límites prefijados.

2. Difuminamos con el dedo, mediante movimientos en zig-zag o circulares, hasta conseguir un tono uniforme en toda la superficie delimitada.

3. Aplicamos otra vez la sanguina y volvemos a difuminar, degradando al mismo tiempo, extendiendo el polvillo hacia la derecha para conseguir un buen espacio de tonalidad pálida que nos permita intensificar el degradado, siempre de oscuro a claro.

4. Como complemento del ejercicio, trazamos de nuevo con la sanguina, difuminamos con el dedo y uniformizamos el tono con la ayuda del difumino. Compruebe que la goma también dibuja. Practique para conseguir blancos de distintas formas vaciando fondos uniformes.

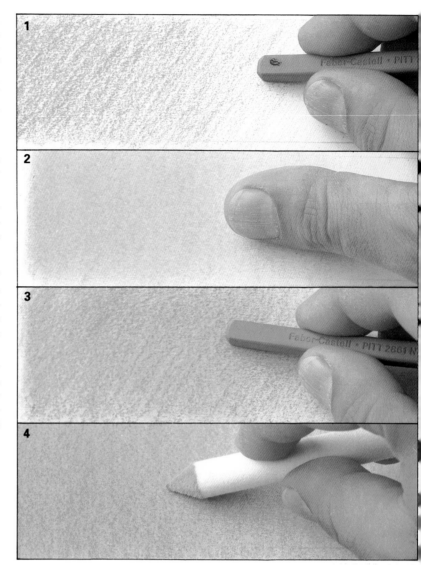

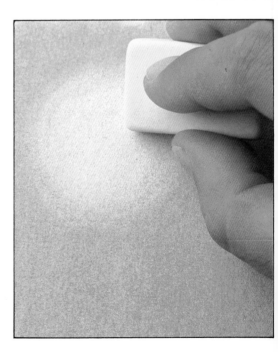

Aquí puede ver la utilidad de nuestra propia mano para efectuar grisados y degradados, sin olvidar la parte inferior de la palma de la mano, útil para manchar amplias zonas de tono uniforme.

La goma de borrar, por paradójico que parezca, es también un medio para dibujar, abriendo blancos, perfilando ángulos y recortando límites. Aquí hemos utilizado una goma normal sobre el degradado.

El claroscuro. Estudio elemental

Observe en la foto de la izquierda cómo la luz natural difusa confiere un modelado suave de las sombras.

En la foto de la derecha, la luz artificial de una bombilla acentúa los contrastes.

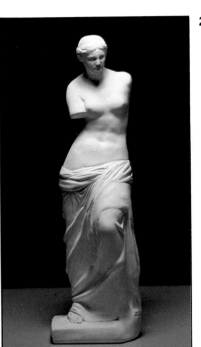
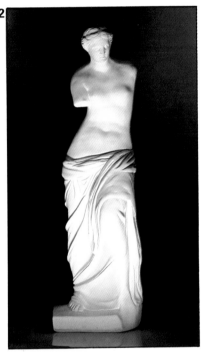

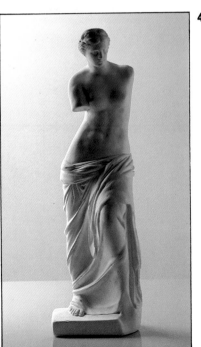

Dirección de la luz

Vamos a proponerle un primer ejercicio para la práctica del claroscuro, en el que, como en todos ellos, va a tener una gran influencia la dirección y la calidad de la luz. Como paso previo al ejercicio, deseamos que vea, de forma práctica, las grandes diferencias que la dirección y la naturaleza de la luz determinan en el aspecto de un mismo modelo.

Ya hemos dicho que la luz puede iluminar un modelo desde arriba, desde abajo, desde un lado, desde atrás... ¡y desde todas las direcciones intermedias imaginables!

A modo de ejemplo, veamos las cuatro opciones extremas y los efectos que producen sobre una reproducción en yeso de la famosa *Venus de Milo* que le ofrecemos a la izquierda.

1. Luz desde arriba. Produce sombras propias muy definidas (siempre que la luz sea suficientemente intensa, se entiende) que acentúan los volúmenes del modelo, dándole un aspecto poco habitual.

2. Luz desde abajo. Las sombras se extienden hacia arriba. El efecto resultante es casi fantasmagórico.

3. Contraluz. La luz llega desde atrás, de modo que los planos frontales del modelo quedan en sombra, mientras que los contornos de la figura ofrecen un halo de luz muy característico.

4. Luz lateral. La luz llega absolutamente de lado, de modo que por lo menos una mitad del modelo queda en sombra. Se realza el volumen y la profundidad.

En todos los casos que le presentamos, la perfecta sensación del relieve, en el dibujo, se consigue cuando su correcta valoración reproduce con exactitud los contrastes entre las zonas de luz, de sombra y de penumbra, y cuando unos correctos difuminados marcan las transiciones entre unas y otras, de acuerdo siempre con la dirección y la intensidad de la luz.

El claroscuro. Estudio elemental

Juego de luz y de sombra sobre una esfera y un cilindro blancos

Es fácil construir un cilindro de cartulina blanca y, en cuanto a la esfera, en el mercado hallamos pelotitas y esferas de corcho u otros materiales que fácilmente podemos cubrir con pintura blanca mate.

Coloque ambos cuerpos geométricos sobre un fondo también blanco e ilumínelos lateralmente con un foco de luz artificial. Luego, con un lápiz HB, goma y papel de grano fino, haga esta serie de ejercicios que puede ver ilustrados en la parte superior derecha de esta página:

1. Divida el cilindro y la esfera en varias zonas aproximadamente iguales y, a partir de la línea donde considere que empieza la zona de penumbra, establezca bandas tonales, que desde el gris más pálido vayan aumentando progresivamente de tono hasta llegar a la zona más oscura. Observe que, por el lado de la sombra, las figuras presentan una zona estrecha de luz reflejada. ¡No la olvide!

2. Repita el ejercicio, trabajando por bandas, pero sin delimitarlas previamente con líneas de separación.

3. Repita el ejercicio anterior y difumine los grises, fundiéndolos unos con otros para conseguir que la transición entre la luz, la penumbra y la sombra venga dada por un degradado continuo.

4. En este caso, se trata de extender los degradados, ampliando las zonas de penumbra, para conseguir un claroscuro más propio de una iluminación difusa, en oposición al ejemplo 3, que corresponde a una iluminación más intensa. La goma de borrar es una buena ayuda para limpiar las zonas de máxima luz y también para recortar zonas de sombra. Observe la aparición de una zona de penumbra muy evidente alrededor de las sombras proyectadas.

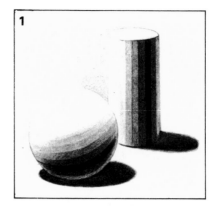
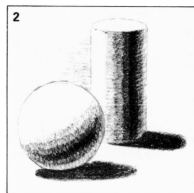
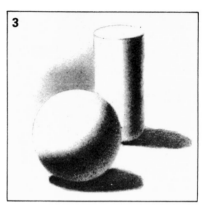
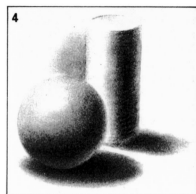

Una muestra de las posibilidades del difuminado para conseguir, a través del claroscuro, la sensación de la luz y, en consecuencia, del relieve. Este magnífico estudio ha sido realizado con un lápiz de grafito 2B, sobre papel Canson.

Una mañana de 1909, Pablo Picasso pintaba el retrato de Ambroise Vollard, célebre vendedor de cuadros y amigo de la mayoría de los pintores famosos de la época. Picasso entornaba los ojos, buscando ángulos, cuadriláteros y cubos en el rostro de *monsieur* Vollard. Transcurría la época cubista del genial malagueño.

–Descansemos un poco –dijo el artista, viendo el aspecto fatigado del *marchand*.

Vollard se levantó, caminó hacia la ventana y, mientras observaba el bullicio ciudadano, comentó:

–Me estaba acordando del pobre Cézanne. –Cézanne había muerto tres años antes–. Él también me pintó de frente, como usted. ¡Cézanne, Monet, Renoir, Sisley...! –los ojos de Vollard se llenaron de acentos nostálgicos–. ¡El grupo de pintores más famoso que jamás haya tenido Francia! –dictaminó.

–¡Sí, pero Cézanne acabó por renegar de todos! –repuso Picasso, preparando nuevas mezclas de color.

Vollard no dio muestras de haber oído el cáustico comentario del artista. Mientras volvía a su posición, frente al lienzo, dijo:

–Tenía un carácter muy especial, qué duda cabe... Todavía me parece oír su voz y su tosco acento provenzal, cuando casi declamaba: «¡Muchachos, todo el truco está en reducir la forma de los objetos a la forma del cubo, el cilindro y la esfera!»

Sonrió por la semejanza de su imitación, al tiempo que Picasso mostraba sus primeras señales de impaciencia.

–¿Seguimos, *monsieur* Vollard?

El *marchand* detuvo la avalancha de recuerdos que se cernían sobre su pensamiento y adoptó la pose que Picasso le indicó. En los minutos siguientes, dentro del estudio sólo se escucharon los roces del pincel del artista sobre la tela. De repente, la voz de Picasso se abrió paso en aquel silencio.

–¡Cézanne tenía razón! –dijo categóricamente.

Y siguió tratando de hallar nuevos ángulos, cuadriláteros y cubos en el rostro de su amigo, Ambroise Vollard.

Las palabras de Cézanne son el preámbulo perfecto para prologar estas nociones de perspectiva, que vamos a desarrollar inmediatamente.

Pablo Picasso (1881-1973), Los tres músicos, *óleo sobre tela, 200 × 247,6 cm (1921). Museo de Arte Moderno, Nueva York. Una muestra significativa de la época cubista del pintor, con todos los condicionantes geométricos lógicos.*

Perspectiva paralela de un cubo

	Segmento Porción de recta comprendida entre dos puntos.		**Diámetro** Segmento que cruza por el centro de la circunferencia. Su mitad es el radio.
	Paralelas Líneas equidistantes, que nunca llegan a coincidir.		**Ángulo** Superficie plana limitada por dos rectas convergentes.
	Líneas convergentes Son las que van a coincidir en un mismo punto.		**Arco** Abertura de un ángulo. Se mide en grados, minutos y segundos.
	Vértice Punto donde convergen dos o más líneas.		**Perpendicular** Línea que forma un ángulo recto con otra línea dada.
	Línea quebrada También llamada *poligonal*, es la que está formada por varios segmentos.		**Oblicua** Línea recta que forma un ángulo distinto de 90° con otra recta dada.
	Círculo Superficie plana limitada por una circunferencia.		**Ángulo agudo** Ángulo menor que un ángulo recto y que, por tanto, mide menos de 90°.

Sí, es necesario; hay que hablar de una ciencia tan fría y exacta como es la geometría si queremos dibujar correctamente en perspectiva. Es necesario que empecemos por tener claras una serie de definiciones de la geometría. Son conceptos geométricos que aparecen constantemente en el desarrollo de un dibujo en perspectiva.

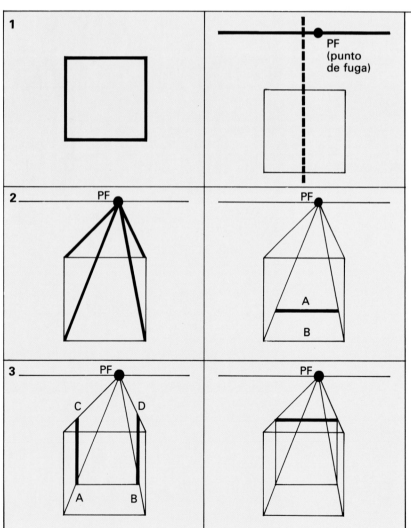

Dibujo de un cubo en perspectiva paralela

1. Dibuje primero un cuadrado perfecto. Sitúe luego una horizontal por encima de él, a la altura donde se supongan situados nuestros ojos. La llamaremos *línea del horizonte* y en ella señalaremos un punto PF al que llamaremos *punto de fuga*. Ese punto PF debe estar cerca del eje vertical del cuadrado. Sobre él irán a converger, en la perspectiva, las aristas del cubo que van en el sentido de la profundidad.

2. Partiendo de los cuatro vértices del cuadrado, trace otras tantas líneas rectas que se dirijan al punto de fuga (PF). Las llamaremos *líneas de fuga* o *de profundidad*. Luego, trace la línea A, paralela a la arista B, para delimitar la profundidad del cuadrado de la base del cubo.

3. Desde los vértices A y B, trace dos verticales hasta dar con las fugas C y D. Para terminar, cierre el cuadrado superior del cubo en perspectiva con una nueva línea horizontal. Cuando la perspectiva de un cuerpo requiere un solo punto de fuga, se dice de ella que es una *perspectiva paralela*. Observe cómo, en este caso, una de las caras del cubo es completamente frontal al observador.

Perspectiva oblicua y perspectiva aérea del cubo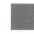

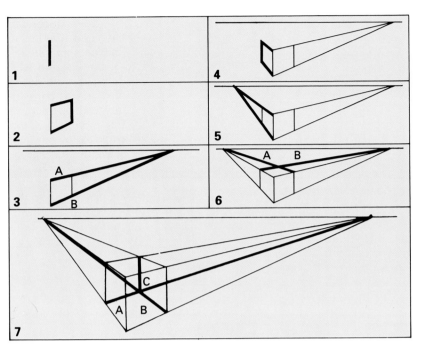

Vamos a trazar ahora la perspectiva de un cubo, cuando ninguna de sus caras es frontal al dibujante. La consecuencia es que no tenemos una sola serie de líneas de fuga, sino dos, a las que corresponden sendos puntos de fuga en el horizonte.

Cubo en perspectiva oblicua

1. Trace la arista del cubo más próxima a usted.

2. Dibuje, en perspectiva, la cara más frontal del cubo, pensando que las aristas en profundidad deben fugar a un punto del horizonte.

3. Prolongue las aristas A y B hasta su punto de fuga y trace la línea del horizonte.

4. Dibuje ahora la cara del cubo que forma ángulo con la anterior.

5. Señale el segundo punto de fuga.

6. Trace las dos fugas A y B que le limitarán la cara superior del cubo.

7. Para obtener un cubo de cristal, trace las aristas A, B y C.

Dibujo de un cubo en perspectiva de tres puntos (perspectiva aérea)

1. Dibuje un cuadrado en perspectiva oblicua, con un horizonte bastante alto.

2. Trace una vertical que pase por el centro del cuadrado anterior.

3. Dibuje la arista del cubo más cercana a usted, pensando que, al prolongarla hacia abajo, deberá fugar a un punto de la vertical trazada, a un nivel que dependerá de la altura desde la que se suponga que vemos el cubo. Cuanto más por encima, tanto más cerca de la base del cubo estará este tercer punto de fuga.

4. Dibuje la cara más visible del cubo. La arista A debe fugar hacia abajo al punto mencionado en el apartado anterior. Dibuje la otra cara vertical, trazando de forma parecida la arista B.

5. Corrija la inclinación de las aristas verticales en perspectiva, haciéndolas coincidir sobre el tercer punto de fuga situado sobre la perpendicular al horizonte.

6. Dibuje las líneas invisibles del cubo, como si éste fuera de cristal y, si lo considera necesario, corrija las profundidades de las caras.

La perspectiva del círculo

Dibujo de un círculo en perspectiva, paralela y oblicua

Para trazar un círculo a mano alzada, el proceso a seguir es éste:

1. Dibujar un cuadrado que sirva de caja al círculo.

2. Trazar las diagonales.

3. Trazar los ejes vertical y horizontal del cuadrado.

4. Dividir la mitad de una diagonal en tres partes, A, B y C, iguales.

5. Partiendo del punto A, trazar un cuadrado interior al primero. Con ello habremos obtenido ocho puntos de referencia, pertenecientes al círculo que vamos a trazar.

6. Trazamos por fin el círculo a mano alzada haciéndolo pasar por los ocho puntos hallados.

Pues bien; para trazar un círculo en perspectiva, haremos lo mismo pero a partir del cuadrado en perspectiva, como es lógico.

Imagine que, después de haber trazado un círculo geométricamente perfecto, lo coloca usted en el suelo y se aleja unos pasos de él. Lo verá, evidentemente, en perspectiva: en perspectiva paralela, si se sitúa de modo que uno de los lados del cuadrado de encaje quede completamente frontal, como en la figura de la derecha, y en perspectiva oblicua en caso contrario.

Todo consiste en dibujar un cuadrado en perspectiva y en seguir el orden de las operaciones:

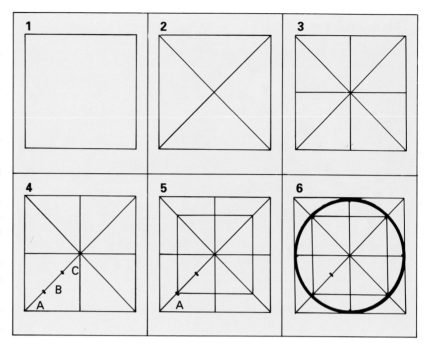

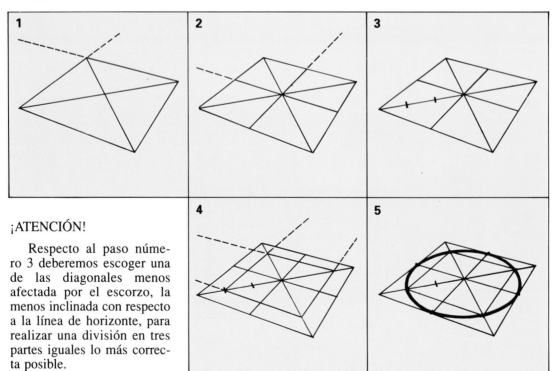

¡ATENCIÓN!

Respecto al paso número 3 deberemos escoger una de las diagonales menos afectada por el escorzo, la menos inclinada con respecto a la línea de horizonte, para realizar una división en tres partes iguales lo más correcta posible.

1. Trazar las diagonales del cuadrado.

2. Dibujar la cruz del centro, con las líneas fugando a su punto correspondiente.

3. Dividir la mitad de una diagonal en tres partes.

4. Dibujar un nuevo cuadrado en el interior del anterior, a partir del punto que hemos hallado.

5. Trazar la circunferencia a pulso, con ayuda de los ocho puntos de referencia.

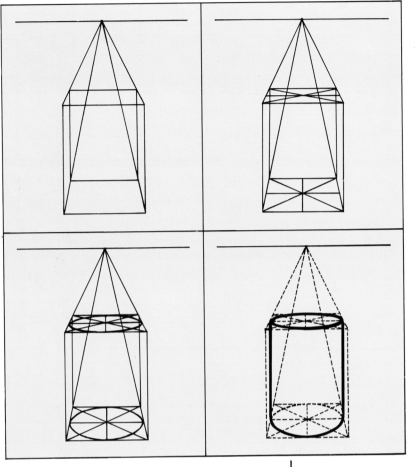

Perspectiva paralela de un cilindro

Dominar, a mano alzada, la perspectiva de los cuerpos geométricos básicos (cubo, prisma, cilindro, pirámide, cono y esfera) es importantísimo para facilitarnos la construcción de composiciones complejas. Bodegones, paisajes, marinas, interiores e incluso la figura humana, a la hora de componer y encajar, pueden reducirse a dichas figuras, como iremos comprobando.

Fíjese en esas cuatro fases de la construcción de un cilindro en perspectiva paralela que aparecen a la izquierda.

Para conseguir un cilindro en perspectiva oblicua, deberá dibujar el prisma que lo encaja, con dos puntos de fuga, como puede ver en el ejemplo del cono que tiene en la página siguiente.

Siempre que quiera dibujar una figura de base circular, deberá empezar por construir la perspectiva (paralela u oblicua, según convenga) del prisma de base cuadrada dentro del cual considere que debe encajarla, y trazará los círculos en perspectiva de las bases superior e inferior.

Errores más habituales en la perspectiva de cuerpos cilíndricos

Ya mencionamos, cuando hablamos del dibujo de un cubo en perspectiva paralela, la necesidad de que el punto de fuga quedase muy cercano al centro visual del cubo.

En los cilindros dibujados a la izquierda, comprobamos claramente la importancia de observar dicha recomendación. Es así por cuanto la perspectiva paralela supone ver los objetos de frente (B) y no de lado, como sucede en el caso A. La deformación que presenta este primer cilindro se debe a que, en realidad, la figura quedaría fuera del campo visual normal, de forma que para verla deberíamos cambiar de punto de vista o trabajar en perspectiva oblicua.

Para evitar imperfecciones en el trazado de las bases del cilindro en perspectiva, imagine siempre que las figuras que dibuja –en este caso un cilindro– son de cristal y que las líneas invisibles que cruzan por el interior del mismo son visibles. Es un truco que todos los profesionales utilizan para encajar y ajustar la perspectiva de sus composiciones.

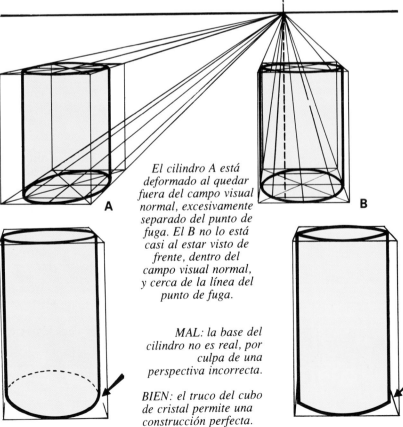

El cilindro A está deformado al quedar fuera del campo visual normal, excesivamente separado del punto de fuga. El B no lo está casi al estar visto de frente, dentro del campo visual normal, y cerca de la línea del punto de fuga.

MAL: la base del cilindro no es real, por culpa de una perspectiva incorrecta.

BIEN: el truco del cubo de cristal permite una construcción perfecta.

Perspectiva de cuerpos geométricos

Dibujo de una pirámide y un cono en perspectiva oblicua

A usted, que ya sabe dibujar un cubo en perspectiva, este nuevo ejercicio no le reportará muchos problemas. Se trata de trazar la perspectiva oblicua del cubo o prisma que encaja la figura que deseamos dibujar: en este caso, una pirámide de base cuadrada (vea ilustración 1) y un cono. Luego se trazarán las diagonales de los cuadrados superior e inferior (A), uniendo la intersección de las mismas mediante una línea vertical (B) que permitirá comprobar la buena construcción del cubo. Finalmente, basta con unir los vértices del cuadrado inferior con el punto central de la cara superior, para obtener la pirámide (C).

Dibuje más de una pirámide en perspectiva oblicua, variando la posición del cubo. En cuanto al cono (vea ilustración 2), se obtiene a partir de un cubo en cuya base dibujaremos un círculo, buscando el centro perspectivo de la cara superior mediante el trazado de diagonales (figuras A y B). Luego bastará con unir dicho centro con el perfil del círculo y la figura estará construida (figura C).

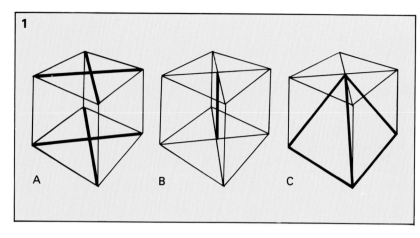

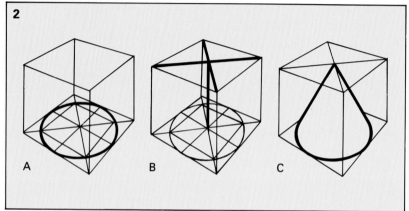

La perspectiva de la esfera

En la práctica, cuando un artista debe encajar una forma esférica que figura en una composición (una naranja de un bodegón, el remate de un adorno arquitectónico, etc.), no suele preocuparse demasiado: traza una circunferencia con el diámetro adecuado... ¡y listo! En dibujo artístico se parte de la base de que una esfera siempre se ve redonda, se mire por donde se mire. Sin embargo, también conviene saber que la esfera tiene su perspectiva y que, teórica y prácticamente, sus polos, sus meridianos y sus paralelos estarán situados y se verán de formas distintas, según sea el punto de vista desde el cual dibujamos.

De ahí que resulte interesante el estudio de la perspectiva de la esfera, dada, en definitiva, por la perspectiva de los distintos círculos que en ella podemos considerar (su ecuador y sus meridianos, básicamente), como se demuestra en los dibujos de la derecha.

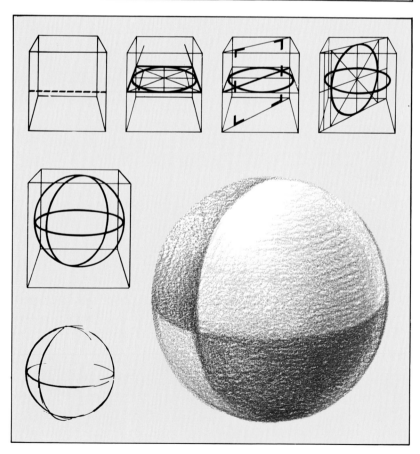

Cubos, prismas... ¡edificios!

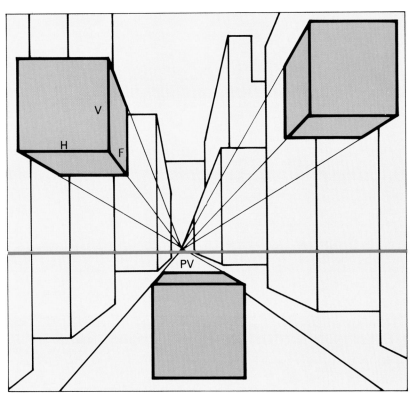

Esta imagen es un buen ejemplo de perspectiva paralela: un solo punto de fuga que es, a la vez, el punto de vista (PV). Compruebe tres cosas importantes: Las aristas (o líneas) de los edificios que en la realidad son verticales (líneas V del dibujo), en perspectiva siguen siendo verticales; no fugan. Las líneas que en la realidad son horizontales y paralelas a la línea del horizonte (H), se mantienen horizontales.

Por último, las líneas que en la realidad son horizontales y perpendiculares al plano del dibujo (líneas F) son, en perspectiva, líneas de fuga que convergen en el punto de vista (PV).

Ejemplo típico de perspectiva oblicua, con la dificultad de que los puntos de fuga quedan situados fuera de la imagen. Observe cómo todas las líneas del modelo que en la realidad son paralelas entre sí fugan al mismo punto del horizonte. En este edificio, visto según una perspectiva oblicua, tenemos dos series de líneas de fuga, que convergen, respectivamente, sobre un punto situado a la derecha y otro situado a la izquierda del punto de vista. Observe también cómo la perspectiva de estas estructuras sencillas puede sintetizarse en la perspectiva de cubos y prismas.

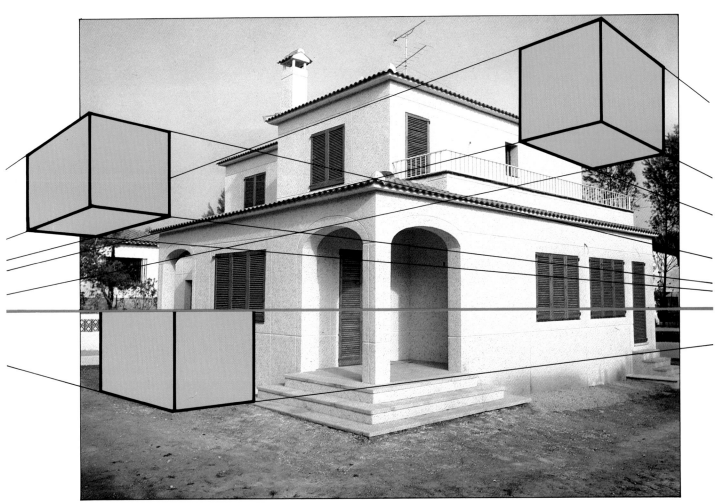

Cubos, prismas... ¡edificios!

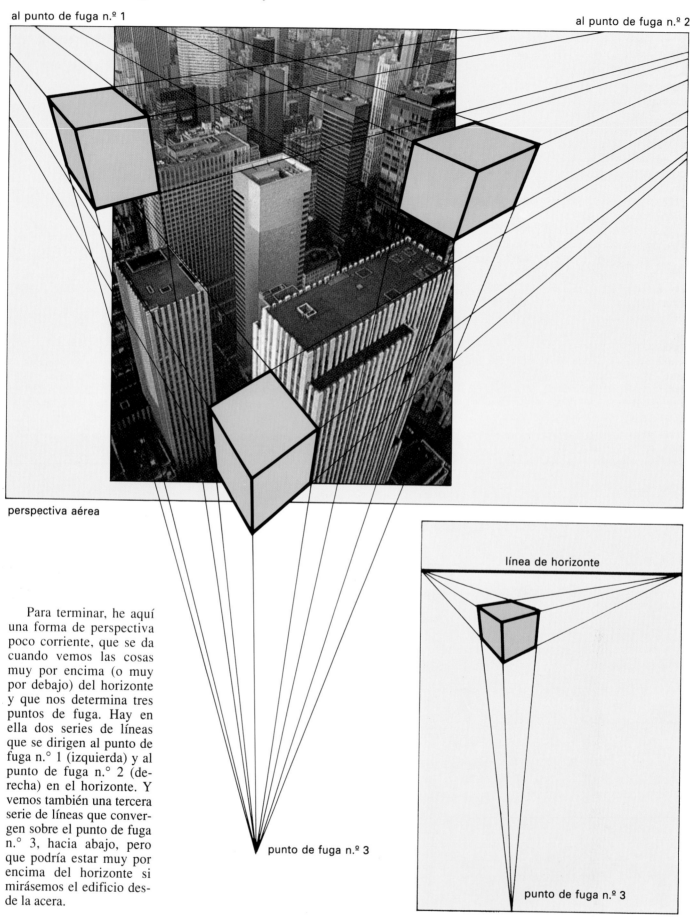

al punto de fuga n.º 1

al punto de fuga n.º 2

perspectiva aérea

punto de fuga n.º 3

línea de horizonte

punto de fuga n.º 3

Para terminar, he aquí una forma de perspectiva poco corriente, que se da cuando vemos las cosas muy por encima (o muy por debajo) del horizonte y que nos determina tres puntos de fuga. Hay en ella dos series de líneas que se dirigen al punto de fuga n.° 1 (izquierda) y al punto de fuga n.° 2 (derecha) en el horizonte. Y vemos también una tercera serie de líneas que convergen sobre el punto de fuga n.° 3, hacia abajo, pero que podría estar muy por encima del horizonte si mirásemos el edificio desde la acera.

46

ENCAJADO Y PERSPECTIVA

Si insistimos una y otra vez en que la base del dibujo está en los cuerpos geométricos que solemos llamar *formas básicas,* no es por ganas de hacer teoría, sino todo lo contrario: porque responde a una realidad y porque tiene un valor práctico indiscutible.

Haga usted la prueba: analice la estructura de cualquier objeto que se halle ahora mismo a su alrededor, tanto si está usted en un interior como si está en la calle o en el campo: una silla, un automóvil, un tiesto, un árbol... Compruebe que todas esas estructuras nacen de una esfera, de un cubo o de un cilindro.

En teoría, pues, sabiendo dibujar esas tres figuras lo sabremos dibujar todo.

¡Pero sólo en teoría, no vaya a hacerse demasiadas ilusiones! No podemos olvidar que, en dibujo artístico, desempeñan un papel importantísimo cosas tan indefinibles como la personalidad, la sensibilidad, el buen gusto, la emotividad, etc. Lo que sí es indiscutible es que los conocimientos teóricos (la perspectiva entre ellos) ofrecen al artista una base en Ia que apoyarse para que los primeros tanteos y las rectificaciones posteriores respondan a un razonamiento lógico o, si se prefiere, al sentido común. Vamos a comprobar la gran ayuda que nos prestan nuestros elementales conocimientos de perspectiva, a la hora de encajar una forma y de rectificar después la inclinación de tal o cual arista para que fugue donde debe fugar.

Observe el ejemplo de esta página: resulta evidente, aun para el menos iniciado, que la forma general del molinillo se encaja perfectamente dentro de un cubo en perspectiva oblicua, dado nuestro punto de vista. Un círculo según la misma perspectiva determina la base de la semiesfera de la tapa, ¿lo ve? Cuatro trazos curvos más (sin olvidar la perspectiva) nos sitúan el mecanismo del manubrio.

Encajado y perspectiva. Ejemplos

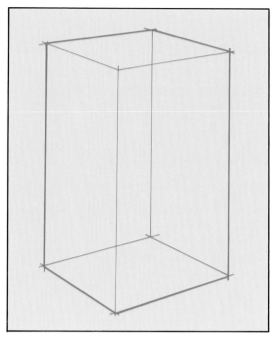

Esta silla y el molinillo de la página anterior nos confirman que, efectivamente, todos los objetos pueden dibujarse, tal como afirmaba Cézanne, partiendo de un cubo, un prisma rectangular, un cilindro, una pirámide, un cono o una esfera. Haga la prueba y practique con abundantes ejemplos que, como nuestra silla, exijan la situación en altura de distintos cuadrados paralelos a las bases del prisma principal, sin olvidar, eso nunca, que las fugas se hallarán sobre un único horizonte.

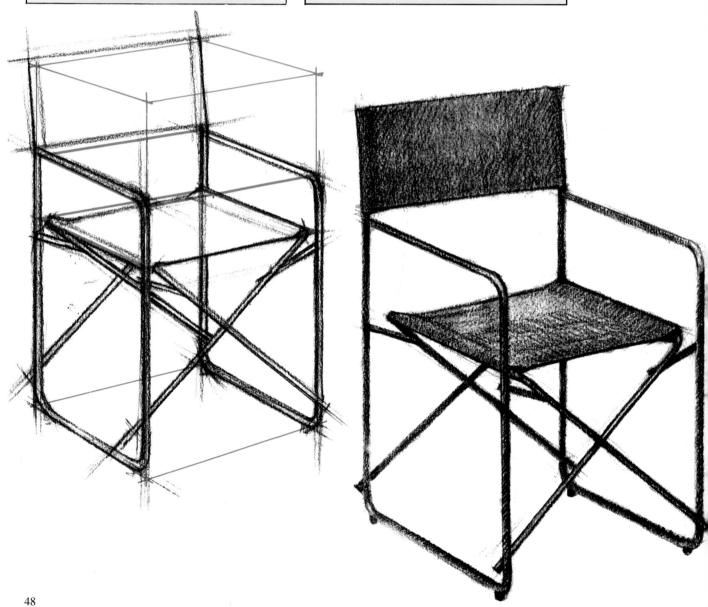

La configuración de la forma de este jarrón viene dada por un esquema geométrico de líneas auxiliares que necesitaremos conocer cuando encajemos o construyamos cualquier cuerpo de sección circular. A partir del dominio de este esquema, fundamentado secuencialmente en la perspectiva del cubo o prisma de base cuadrada, del cilindro y del círculo, podremos empezar a trabajar a mano alzada.

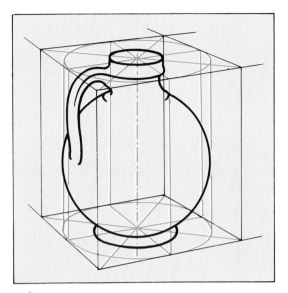

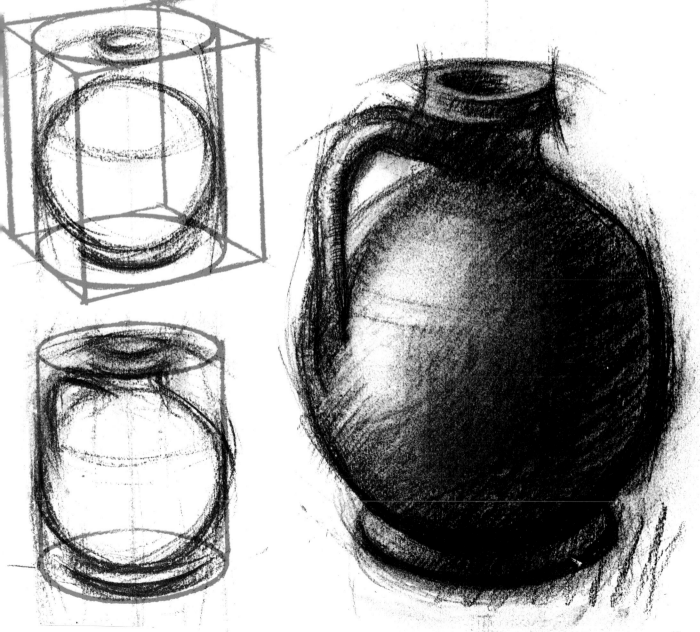

Encajado y perspectiva. Ejemplos

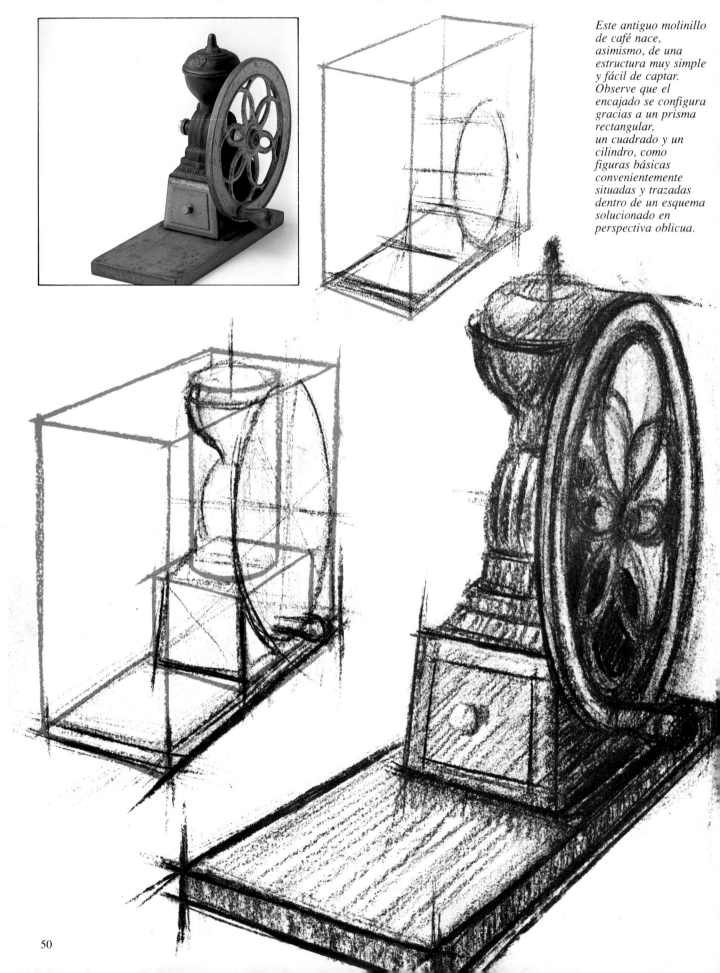

Este antiguo molinillo de café nace, asimismo, de una estructura muy simple y fácil de captar. Observe que el encajado se configura gracias a un prisma rectangular, un cuadrado y un cilindro, como figuras básicas convenientemente situadas y trazadas dentro de un esquema solucionado en perspectiva oblicua.

Encajado y perspectiva. Ejemplos

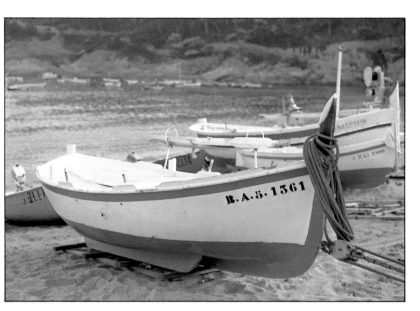

Las fórmulas del encajado a partir de una forma básica funcionan perfectamente en esta ilustración –con las alegres y estilizadas líneas curvas de una barca–, o en el ejemplo de la página siguiente: una antigua lámpara de petróleo.

Observe cómo un prisma en perspectiva oblicua nos fija tanto las proporciones del objeto como la situación de sus líneas principales: la quilla, que coincide con las líneas que señalan la mitad (en perspectiva) del prisma, y los límites laterales (babor y estribor), que son curvas tangentes a las caras laterales del encaje.

Es evidente que sobre el prisma básico en perspectiva podríamos señalar cuantos puntos y líneas auxiliares considerásemos necesarios para facilitar el encaje defintivo del modelo. Ésta es una posibilidad que el dibujante experimentado suele utilizar sobre la marcha, en aquellos momentos en los que desea proporcionar un poco de ayuda teórica a su intuición.

Encajado y perspectiva. Ejemplos

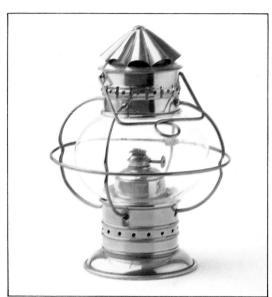

Esta lámpara de petróleo, que puede cegar fácilmente con sus reflejos y destellos, está formada por distintos cuerpos en forma de cono, cilindro, círculo, etc., que en conjunto forman una estructura que puede encajarse a partir de un prisma cuadrado. En el ejemplo lo hemos dibujado en perspectiva paralela. Una vez obtenido el prisma en perspectiva paralela, calculamos su centro, trazamos los cuadrados en perspectiva –que se hallan a diferentes niveles–, dentro de los cuales situaremos las formas circulares en perspectiva, y trazamos las verticales con las que limitamos las formas cilíndricas. Y sobre el esquema lineal que habremos obtenido, damos una valoración inicial que nos proporcionará una visión más real de la estructura básica de la lámpara.

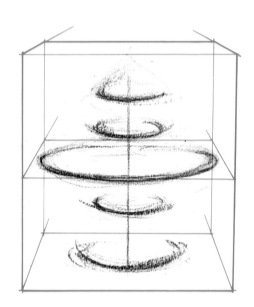

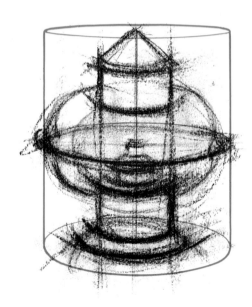

PROFUNDIDADES EN PERSPECTIVA

En esta fotografía tenemos una perspectiva paralela clarísima. Resulta muy fácil situar en ella la línea del horizonte y el punto de vista sobre el cual convergen todas las líneas perpendiculares al plano del dibujo (de la fotografía en este caso). En efecto: los raíles, los bordes del andén, los cables de las catenarias y todas las líneas en profundidad, fugarán sobre el punto de fuga. Pero, ¿qué sucede con las horizontales (paralelas al horizonte) y las verticales (perpendiculares al horizonte)?... Evidentemente, carecen de fuga; el problema es otro.

Si analiza la fotografía, su vista le dirá que la distancia real entre la primera farola y el primer poste y entre éste y la segunda farola es la misma. Sin embargo, la imagen en perspectiva nos ha falseado esta verdad, de modo que sobre el papel la distancia es mucho menor entre el poste y la segunda farola ¡y no digamos entre ésta y el segundo poste!

Esta misma ilusión óptica se repite con la separación de las traviesas de los raíles y con la anchura de las ventanillas de los vagones: a medida que se alejan del plano del cuadro las distancias son aparentemente menores. Éste es nuestro problema: ¿cómo repetir una misma distancia en profundidad, siguiendo una correcta perspectiva?

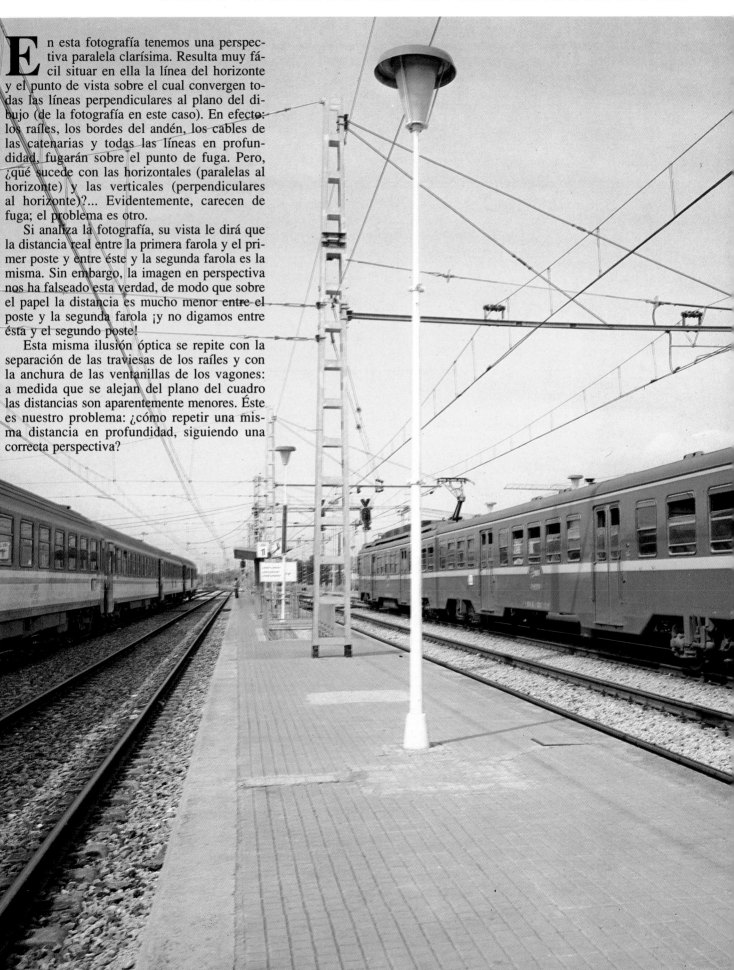

Cálculo de profundidades en perspectiva

Cómo repetir una misma distancia en perspectiva

Veamos un caso característico del problema planteado: debemos calcular, en perspectiva, la separación aparente entre las columnas de la galería superior de un claustro. En este caso y en otros similares (postes telegráficos, árboles equidistantes, etc.) es útil el siguiente sistema:

1. Una vez situado el horizonte y después de haber trazado las líneas de profundidad más importantes, sitúe, a ojo, el eje de las dos primeras columnas, como si limitase la profundidad de un rectángulo vertical en perspectiva paralela. Cuando esté seguro de que la separación AB es correcta, trace las diagonales del rectángulo en perspectiva AA'B'B y una fuga que pase por el punto de cruce de las mismas. Esta fuga le determina el punto 1 sobre el eje de la segunda columna.

2. Desde el vértice A', trace una recta que pasando por el punto 1 llegue hasta C. Esta recta, en realidad, es la diagonal de un rectángulo cuya profundidad AC es dos veces la distancia AB. Por tanto, la distancia BC es igual a la distancia AB, en perspectiva, claro. ¿Qué más? Sencillamente, seguir el proceso trazando diagonales que sucesivamente nos vayan determinando los puntos D, E, F, etc. que nos sitúan, en perspectiva, el eje de las distintas columnas.

3. Vea el encaje del tema un poco más acabado y reflexione sobre el hecho de que una elementalísima construcción en perspectiva nos haya ayudado tan positivamente a conseguir, en el dibujo, una sensación correcta de un espacio dividido por varios elementos equidistantes.

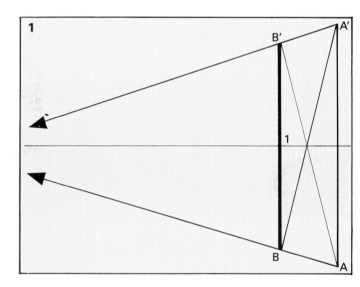

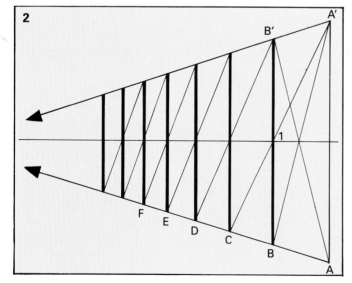

Perspectiva de una cuadrícula

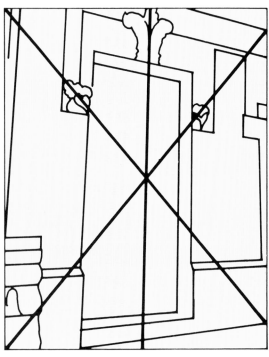

Para situar en el lugar correcto la línea que divide por la mitad un espacio rectangular o cuadrado en perspectiva, lo más práctico es trazar sus diagonales. Aquí el plano es la pared, donde se ha centrado una puerta.

Leonardo da Vinci (1452-1519), Estudio para La adoración de los Reyes Magos (1481). Galería degli Uffizi, Florencia. El mosaico trazado en el plano de tierra permitía al maestro saber en todo momento a qué profundidad estaba situado cada uno de los elementos de un tipo de composición tan compleja como ésta.

Perspectiva de una cuadrícula

En perspectiva paralela

1 y **2.** Sobre el lado frontal, señalaremos la anchura de los cuadrados que la componen. Desde estas divisiones trazaremos fugas al punto de fuga. En la esquina derecha, determinaremos la profundidad de un cuadrado cuyo lado abarque tres divisiones frontales.

3 y **4.** La diagonal prolongada (ab) de este cuadrado corta las líneas de fuga en sendos puntos (1, 2, 3, 4, etc.) que sitúan la profundidad de las sucesivas hileras de cuadrados. El proceso podríamos prolongarlo hasta el infinito.

En perspectiva oblicua

A. Trazaremos una línea de medidas y sobre ella señalaremos una serie de segmentos (a, b, c, d), iguales al lado de las baldosas. Trazaremos la diagonal D para obtener el punto d, de fuga de las diagonales. Lanzaremos fugas hacia la izquierda y obtendremos las profundidades 1, 2, 3 y 4.

B. Desde estos puntos trazaremos fugas hacia la derecha y las prolongaremos hacia delante, completando una primera cuadrícula de cuatro baldosas por lado.

C. Otra diagonal en perspectiva nos ha señalado nuevas profundidades sobre las anteriores fugas y sobre la diagonal D, las cuales nos han permitido ampliar la cuadrícula.

D. Sigue el mismo proceso. Hemos ampliado la cuadrícula hacia la derecha y hemos obtenido nuevos puntos sobre D, que nos han permitido el trazado de nuevas baldosas... y así iríamos repitiendo el proceso hasta alcanzar la profundidad necesaria.

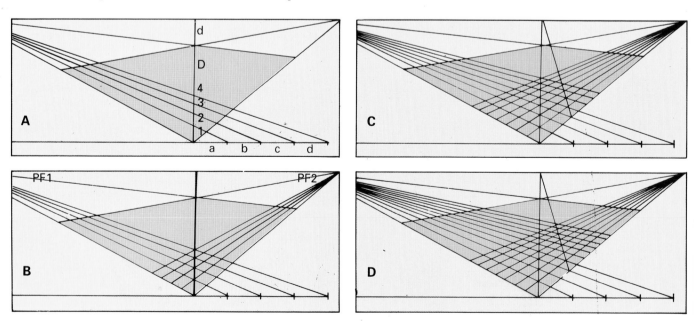

Figuras regulares e irregulares en perspectiva

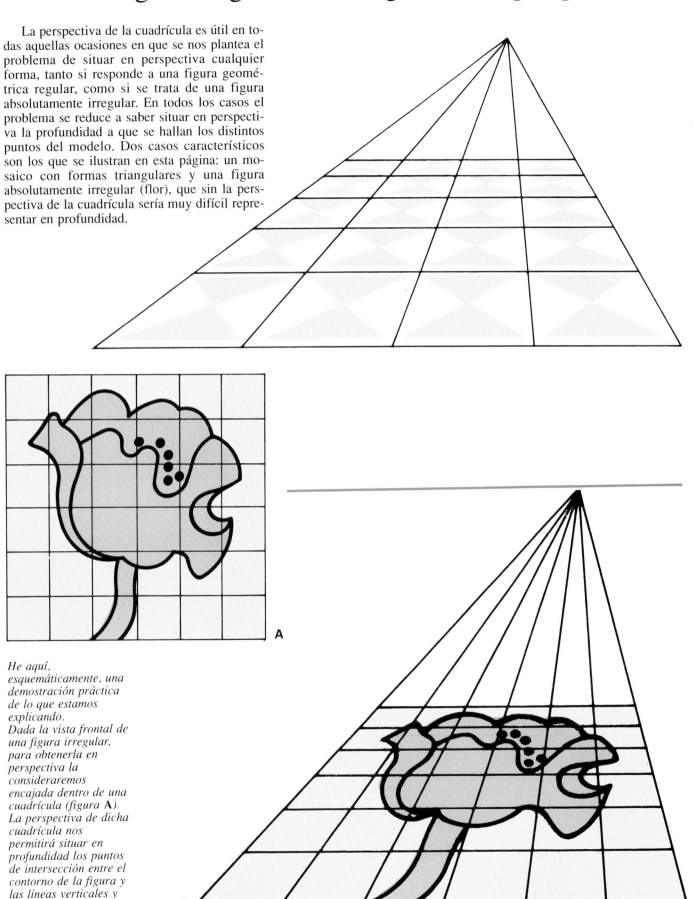

La perspectiva de la cuadrícula es útil en todas aquellas ocasiones en que se nos plantea el problema de situar en perspectiva cualquier forma, tanto si responde a una figura geométrica regular, como si se trata de una figura absolutamente irregular. En todos los casos el problema se reduce a saber situar en perspectiva la profundidad a que se hallan los distintos puntos del modelo. Dos casos característicos son los que se ilustran en esta página: un mosaico con formas triangulares y una figura absolutamente irregular (flor), que sin la perspectiva de la cuadrícula sería muy difícil representar en profundidad.

He aquí, esquemáticamente, una demostración práctica de lo que estamos explicando. Dada la vista frontal de una figura irregular, para obtenerla en perspectiva la consideraremos encajada dentro de una cuadrícula (figura A). La perspectiva de dicha cuadrícula nos permitirá situar en profundidad los puntos de intersección entre el contorno de la figura y las líneas verticales y horizontales (figura B).

A

B

Un ejemplo práctico

Ponemos fin a estas nociones de perspectiva con un ejemplo que compendia los conocimientos elementales que hasta aquí hemos estudiado. Fije su atención en los dibujos lineales, sobre los cuales, en rojo, hemos situado la línea del horizonte y las fugas y líneas de construcción que han orientado al dibujante para obtener su perspectiva. Sería interesante que obtuviera un calco de este dibujo para comprobar que, efectivamente, todas las horizontales del espacio paralelas entre sí fugan sobre un mismo punto del horizonte excepto las verticales, que siguen verticales, y las que son paralelas a la línea del horizonte, que tampoco fugan.

Trabajos como este que le presentamos en esta página, realizados con tinta china y coloreados con acuarela, son muy característicos de los talleres de arquitectura y decoración. La perspectiva permite al arquitecto o decorador enseñar a sus clientes cómo se verá aquello que ha proyectado (un chalet en nuestro ejemplo) aun antes de que se empiece a construir.

En este gráfico puede ver las líneas de medidas sobre las que se han tomado las distancias entre verticales, así como las fugas a F1 y F2 que las han situado en perspectiva.
Otro detalle a observar: las inclinadas paralelas entre sí fugan sobre una vertical trazada desde el punto de fuga que corresponde a las horizontales del plano que comprende las inclinadas en cuestión. Las inclinadas A y B (que son paralelas), fugan sobre la vertical que pasa por F2.

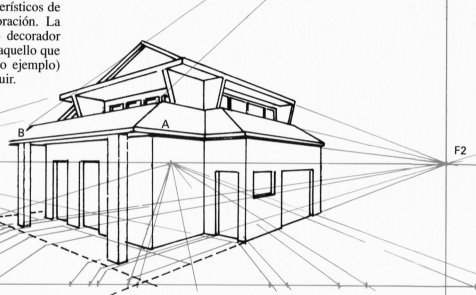

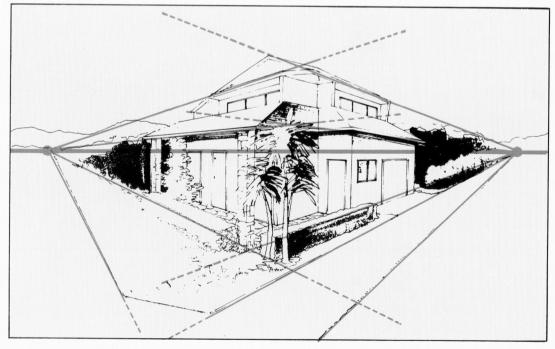

Sobre el dibujo a pluma hemos situado la línea del horizonte —que nos da a entender que estamos mirando el chalet desde un punto de vista algo elevado— y los puntos de fuga propios de una perspectiva oblicua, sobre los que convergen las dos series de horizontales paralelas, a ambos lados del punto de vista.

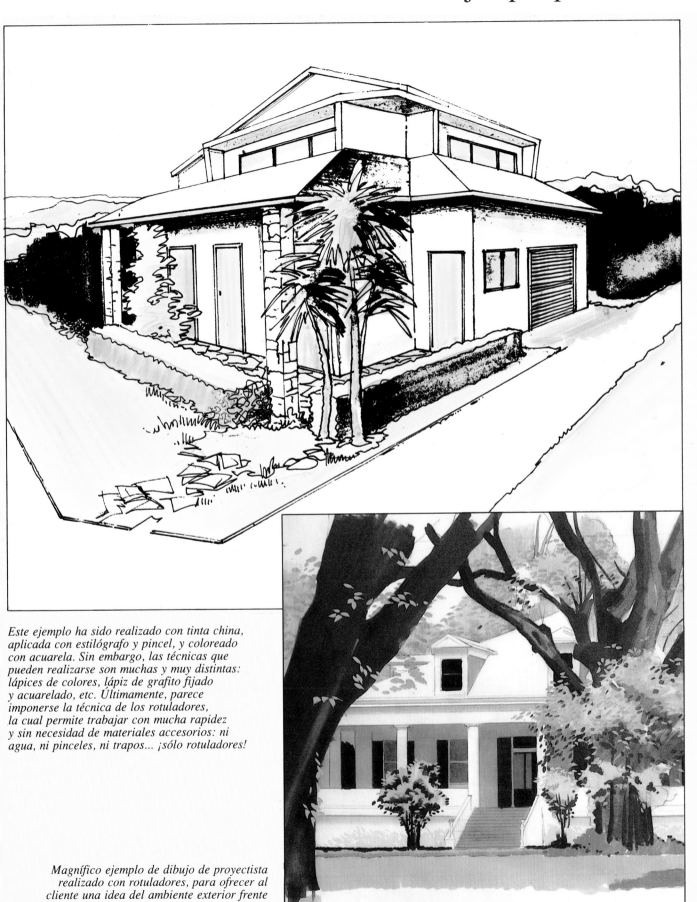

Este ejemplo ha sido realizado con tinta china, aplicada con estilógrafo y pincel, y coloreado con acuarela. Sin embargo, las técnicas que pueden realizarse son muchas y muy distintas: lápices de colores, lápiz de grafito fijado y acuarelado, etc. Últimamente, parece imponerse la técnica de los rotuladores, la cual permite trabajar con mucha rapidez y sin necesidad de materiales accesorios: ni agua, ni pinceles, ni trapos... ¡sólo rotuladores!

Magnífico ejemplo de dibujo de proyectista realizado con rotuladores, para ofrecer al cliente una idea del ambiente exterior frente al pórtico del edificio proyectado.

Dos ejemplos

En esta imaginaria
construcción
neoclásica, el
perspectivista
se planteó y solucionó
en la práctica todos
los problemas que
pueden presentarse en
una perspectiva paralela.
Se trata de un
auténtico alarde.

M. Ferrón, Claustro
de la catedral de
Barcelona, *dibujo a la
caña (1992). En esta
perspectiva oblicua, las
profundidades se han
fijado por el
procedimiento de las
diagonales aplicado
a mano alzada, o sea,
por tanteo, sabiendo
de antemano que la
exactitud sería relativa.
La exactitud absoluta,
en dibujo artístico,
no tiene una gran
importancia.*

CAPÍTULO III
El Color

El Color

*E*l problema del color y de su representación

sigue intrigando tanto a los artistas como a los científicos.

En las páginas que siguen se profundizará en los aspectos esenciales

de la teoría y la práctica del color, sobre todo en el más relevante

de todos ellos: en la posibilidad de obtener todos los colores

utilizando sólo tres tonos. Partiendo de este hecho elemental,

se puede entender con toda claridad cuál es la lógica que gobierna

el color y cómo puede utilizarla el pintor a su conveniencia.

LA TEORÍA DEL COLOR

Newton (1642-1727) primero y Young (1773-1829) después establecieron un principio que hoy todos los artistas aceptan como indiscutible: *la luz es color.* Para llegar a este convencimiento, Isaac Newton se encerró en una habitación a oscuras, dejando pasar un hilillo de luz por la ventana y poniendo un cristal –un prisma de base triangular– frente a ese rayo de luz; el resultado fue que dicho cristal descompuso la luz exterior blanca en los seis colores del espectro, los cuales se hicieron visibles al incidir sobre una pared cercana.

Unos años más tarde, el físico inglés Thomas Young realizó el experimento a la inversa. En primer lugar determinó por investigación que los seis colores del espectro pueden quedar reducidos a tres colores básicos: el verde, el rojo y el azul intenso. Tomó entonces tres linternas y proyectó tres haces de luz a través de filtros de los colores mencionados, haciéndolos coincidir en un mismo espacio; los haces verde, rojo y azul se convirtieron en luz blanca. En otras palabras, Young recompuso la luz.

Así, la luz blanca, esa luz que nos rodea, está formada por luz de seis colores; y cuando incide en algún cuerpo, éste absorbe algunos de dichos colores y refleja otros. Esto da lugar al siguiente principio: *Todos los cuerpos opacos, al ser iluminados, reflejan todos o parte de los componentes de la luz que reciben.*

En la práctica, y para comprender mejor este fenómeno, diremos que, por ejemplo, un tomate rojo absorbe el verde y el azul y refleja el rojo; y un plátano amarillo absorbe el color azul y refleja los colores rojo y verde, los cuales, sumados, permiten ver el color amarillo.

Vamos a dedicar a continuación algunas páginas al estudio de la teoría del color, y lo vamos a hacer a la manera de los artistas, que no pintamos con luz (con colores luz), sino que pintamos la luz con sustancias coloreadas a las que llamamos *colores pigmento.* Con un medio tan popular como son los lápices de colores, le propondremos el estudio de una amplia gama de colores, surgida de la aplicación (desde el punto de vista del artista) de las teorías de Newton y Young.

Tres haces de luz, con filtros verde, rojo y azul intenso –los colores luz primarios–, recomponen la luz blanca. Al proyectarlos por parejas se obtienen los tres colores luz secundarios –el amarillo, el azul cyan y el púrpura (o magenta).

Colores luz y colores pigmento

En el círculo cromático –o tabla de colores– que aparece al pie de esta página, a la derecha, los colores primarios han sido señalados con una **P**, los secundarios con una **S** y los terciarios con una **T**. Todo lo dicho hasta aquí nos lleva a formular algunas consideraciones:

• Los artistas pintan con pigmentos que pueden reproducir los mismos colores de la luz, los colores del espectro de la parte superior de esta página.

• Dado que los colores luz y los de la paleta coinciden, es fácil para el artista imitar los efectos de la luz al iluminar los cuerpos y, por tanto, reproducir exactamente todos los colores de la Naturaleza.

• Las teorías de la luz y el color demuestran que el artista puede pintar todos los colores de la Naturaleza con sólo los tres colores primarios que, tratántose de colores pigmento, son el amarillo, el azul cyan* y el púrpura, también llamado *magenta*.

• No obstante, el conocimiento y uso de los colores complementarios amplía considerablemente las posibilidades expresivas de la paleta del artista a la hora de captar matices y calidades de la luz y su color y, como veremos más adelante, para conseguir una perfecta armonización del cuadro.

*El azul cyan no existe en las cartas de colores para artistas. Es un pigmento propio de las artes gráficas y de la fotografía en color. El término ha sido incorporado a la teoría del color para definir el azul primario, muy similar al azul de Prusia de los colores al óleo, mezclado con un poco de blanco.

*En este círculo cromático se presentan los tres colores luz primarios (**P**), cuya mezcla da lugar a los secundarios (**S**), que a su vez dan los terciarios (**T**).*

La mezcla de los tres colores pigmento primarios (cyan, magenta y amarillo) da el negro, mientras que la de los colores luz (rojo, verde y azul) da el blanco.

COLORES PIGMENTO

Primarios
amarillo, azul cyan y púrpura (o magenta)

Secundarios
(obtenidos con la mezcla de dos primarios)
magenta + amarillo = bermellón
cyan + amarillo = verde
cyan + magenta = azul fuerte

Terciarios
(obtenidos con la mezcla de los secundarios más el primario que les sigue en el círculo cromático adjunto a pie de página)
amarillo + bermellón = naranja
bermellón + magenta = carmín
magenta + azul fuerte = violeta
azul fuerte + cyan = azul ultramar
cyan + verde = verde esmeralda
verde + amarillo = verde claro

Espectro en el cua... figuran los seis colores luz que descompuso Newton: violeta, azul verde, amarillo naranja y rojo.

COLORES LUZ

Primarios

(corresponden a los colores pigmento secundarios)
rojo anaranjado
verde
azul fuerte

Secundarios

(corresponden a los colores pigmento primarios)
azul + verde = cyan
rojo + azul = magenta
verde + rojo = amarillo

COLORES LUZ

COLORES PIGMENTO

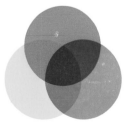

Colores luz y colores pigmento

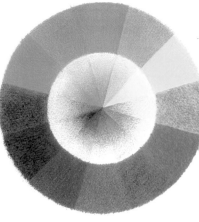

En este círculo se puede apreciar cómo con una combinación cromática se obtienen las diferentes gamas de colores: primarios, secundarios y complementarios.

Una pequeña muestra de los efectos logrados al yuxtaponer dos colores complementarios, promoviendo un contraste máximo.

La utilización de los colores complementarios incrementa considerablemente las posibilidades de la paleta del artista. Dos colores, uno primario y uno secundario, son complementarios entre sí siempre que el primario no haya intervenido en la mezcla del secundario. Así, el amarillo es complementario del azul fuerte, que está compuesto por el magenta y el cyan.

Como se ha visto en el círculo cromático de la página anterior, los colores complementarios entre sí se sitúan por pares, uno frente al otro. De acuerdo con este principio, se pueden establecer los pares complementarios para los colores terciarios, por ejemplo: naranja-azul ultramar, carmín-verde esmeralda, verde claro-violeta.

Es fácilmente comprobable (vea los ejemplos a pie de página) que los colores complementarios son los que proporcionan mayores contrastes. Un carmín y un verde esmeralda, por ejemplo, situados en una pintura el uno junto al otro, provocan un extraordinario impacto... ¡y no digamos un azul intenso junto a un amarillo!

Cuando se domina la teoría y aplicación práctica de los complementarios, la resolución del color de las sombras no tiene ningún secreto para el pintor. En la sombra propia o proyectada de cualquier objeto interviene indefectiblemente el color complementario del color propio de dicho objeto; con un ejemplo se entenderá mejor: en la sombra propia de un melón verde –verde oscuro, como el terciario verde esmeralda–, interviene el color carmín, complementario de aquél.

Grandes artistas postimpresionistas, como Matisse, Derain, Vlaminck, Dufy, Braque y Friesz, adoptaron el uso de los colores complementarios como un estilo propio de pintura, el fauvismo. No existe ninguna lección tan práctica ni definitiva como uno de los cuadros de estos genios de la paleta; los colores de sus cuadros eran verdaderas explosiones de luz, intensidad y contraste.

Los ejemplos que se ofrecen tanto en esta página como en las cinco siguientes están realizados con lápices de colores, como podrían estarlo con colores al óleo o cualquier otro medio pictórico. La teoría del color es válida para todos ellos.

1. *El secundario azul intenso –mezcla de los primarios azul y púrpura– es el complementario del primario amarillo, y viceversa.*

2. *El secundario rojo –mezcla de los primarios amarillo y púrpura– es el complementario del primario azul, y viceversa.*

3. *El secundario verde –mezcla de los primarios azul y amarillo– es complementario del primario púrpura, y viceversa.*

Obtención de colores por mezcla de primarios

Le proponemos que se convenza por sí mismo de la posibilidad de obtener todos los colores a partir del azul, el púrpura y el amarillo, o sea, de los tres colores pigmento primarios. Para ello sólo necesita tres lápices de colores (uno de cada color primario) y papel Canson de grano medio, muy apropiado para lo que se pretende conseguir, que, en última instancia, consiste en la obtención de una carta de 36 colores por superposición de dos o tres colores primarios.

Pero, vayamos por partes. Empiece por pintar, por separado, las distintas gamas que luego compondrán la carta completa. Utilizando trozos de papel, no mayores que los recuadros que encierran nuestros ejemplos, y lápices de calidad, haga lo siguiente:

1. Obtención de la gama de los verdes

Los verdes se obtienen mediante la mezcla de azul y amarillo. El primer color a aplicar es el azul, añadiendo luego el amarillo. Trate de conseguir una escala perfecta de valores, es decir, una gradación que, iniciada con el tono más pálido, se intensifica hasta los tonos finales más oscuros, al estilo de la que figura en la mitad inferior de la muestra **1** de la derecha.

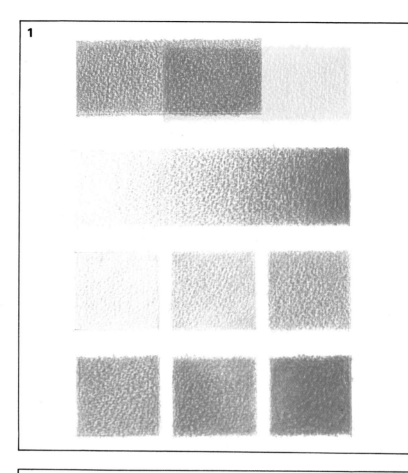

2. Gama de los azules

Advierta que los azules más oscuros se han obtenido mediante la mezcla de púrpura y azul, pintando primero con el púrpura.

¡Atención a este púrpura! Tiñe intensamente y su aplicación debe estar muy dosificada.

En estos azules oscuros, el azul se ha aplicado superpuesto al púrpura. Usted puede lanzarse a fondo con ambos primarios y experimentar alterando el orden de aplicación del color, o sea, empezando por el azul para superponerle el púrpura. Este nuevo orden de aplicación puede ser interesante cuando se trata de oscurecer una zona pintada de azul, que como la que figura en la mitad inferior de la muestra **2**, a la derecha, ofrece ya un color intenso.

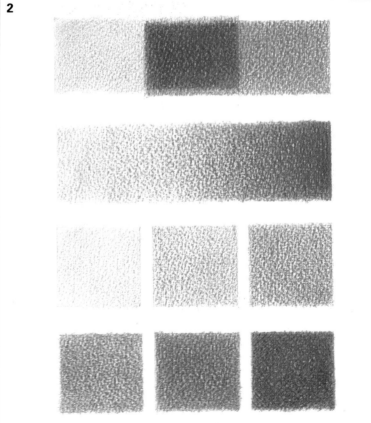

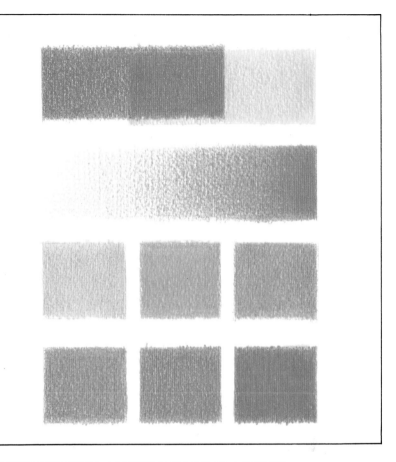

3. Gama de rojos anaranjados

Si a una superficie de color púrpura intenso se superpone amarillo (vea la muestra de la izquierda), se obtendrá un rojo intenso. Pero, si de lo que se trata es de conseguir colores de la gama de los anaranjados, se deberá controlar tanto la cantidad de púrpura como la de amarillo. En los ejemplos que se presentan puede ver un degradado conseguido con el lápiz púrpura, al que se ha superpuesto otro degradado de amarillo para, de izquierda a derecha, conseguir la transición desde el blanco del papel al rojo intenso, pasando por una gama de anaranjados de intensidad creciente.

Los seis cuadrados que completan el ejemplo, en la mitad inferior de la muestra **3**, ilustran separadamente la acción del color púrpura aplicado con intensidad creciente sobre sendas bases de amarillo intenso.

4. Gama de ocres y tierras

A partir de un violeta medio, que se puede obtener con púrpura y azul (vea la franja superior del ejemplo que tiene a la izquierda), es posible conseguir una extensa gama de colores comprendidos entre el ocre amarillo y la sombra tostada, pasando por los sienas. Para ello es preciso añadir amarillo a los distintos violetas que se hayan conseguido con los otros dos primarios.

Como siempre, es necesario practicar dosificando cada color en función del resultado final que se busque. Es evidente, por ejemplo, que en los tres cuadrados superiores de la gama de nuestra demostración (véala en la mitad inferior de la muestra **4**), la presencia de azul es menor que en los tres cuadrados inferiores, en los que el púrpura y el azul se imponen al color amarillo.

Obtención de colores por mezcla de primarios

Vamos a reunir en una sola carta de 36 colores la experiencia acumulada al estudiar cada gama por separado. Para ello tenga presentes los consejos que siguen:

• Utilice una hoja de papel Canson de grano medio.
• Suponiendo que su caja de lápices de colores tenga dos azules y dos rojos, trabaje tan sólo con el azul claro (cyan) y el púrpura o carmín, además del amarillo, por supuesto.
• Trabaje con un papel protector debajo de la mano.
• Coja el lápiz a la manera habitual, desde algo más arriba de como escribimos.
• Antes de pintar definitivamente, realice diferentes pruebas en papel aparte, utilizando

para ello el mismo tipo de papel con que hará el ejercicio.
• La técnica a seguir para pintar los primeros degradados consiste en empezar por la izquierda (o por la derecha si es usted zurdo), sin apretar con el lápiz y con la mina del mismo en forma de cuña o bisel. Aplique el color con trazos verticales, corriendo la mano hacia la derecha a medida que ello sea necesario, intensificando y uniendo los trazos cada vez más, tratando de obtener un degradado regular.
• Para las gamas de los verdes quebrados y de los grises azulados vea las obtenciones de colores por mezcla de primarios que le explicamos en la página 70.
• Al final es posible que en cada gama se requieran algunos retoques.

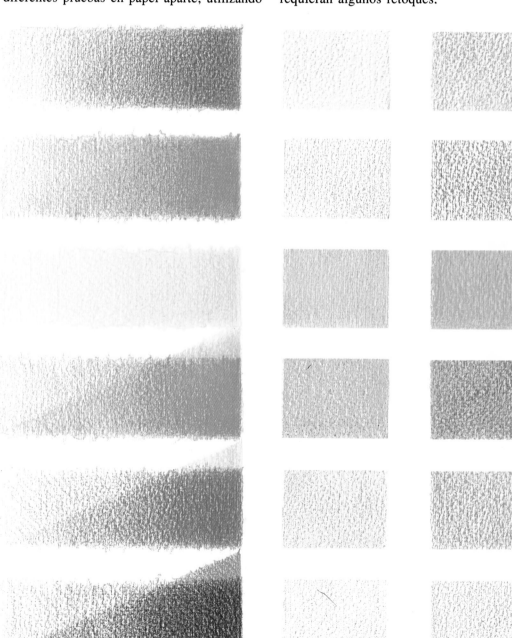

En el grupo vertical de la izquierda, mezclas binarias. Observe cómo, mezclados entre sí, dos de los tres colores primarios nos conducen a rojos, verdes y violetas.

Vea, al lado de las mezclas binarias, la carta con 36 colores distintos que usted ha de realizar, contando única y exclusivamente con la ayuda de tres colores: el azul, el carmín o púrpura y el amarillo.

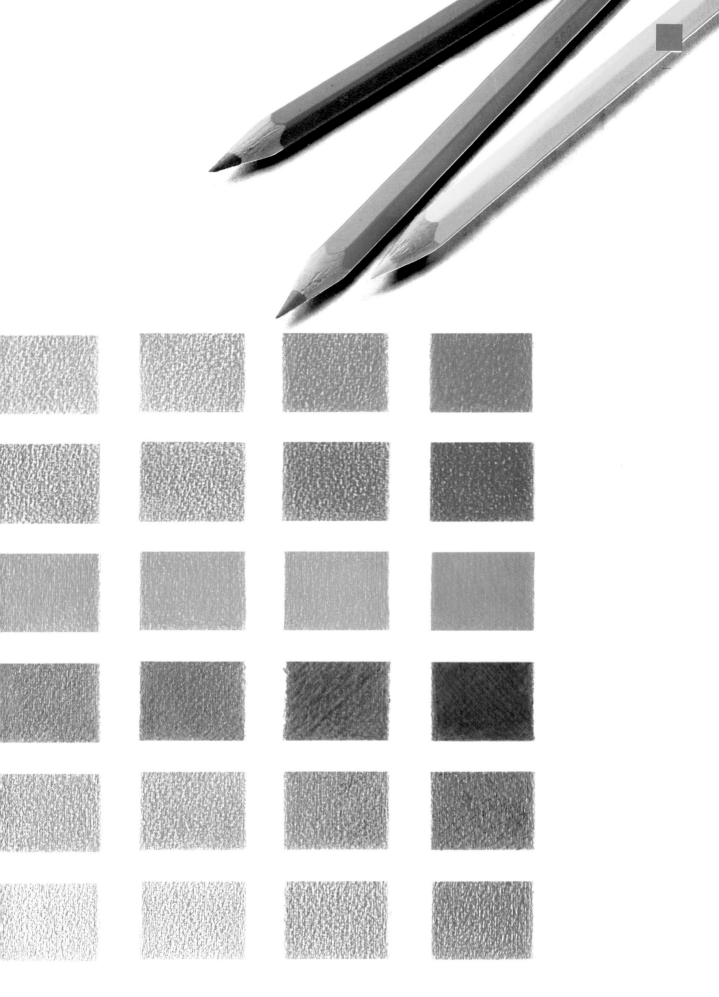

Obtención de colores por mezcla de primarios

5. Gama de verdes quebrados

Se trata de que consiga una serie de verdes, en orden creciente de intensidad, caracterizados por la presencia en ellos de una cierta cantidad de color púrpura. De ahí que los llamemos *quebrados,* o sea, rotos por la presencia de un tercer color que viene a alterar los verdes puros en los que sólo han intervenido el azul y el amarillo.

Observe que estos verdes pueden considerarse formados por el amarillo, cuando se suma a una base violeta, en vez de hacerlo sobre una base azul.

Estudie las cantidades de cada color que necesita para conseguir los mismos matices que aparecen en los seis cuadrados de la mitad inferior de la muestra **5**, a la derecha de estas líneas.

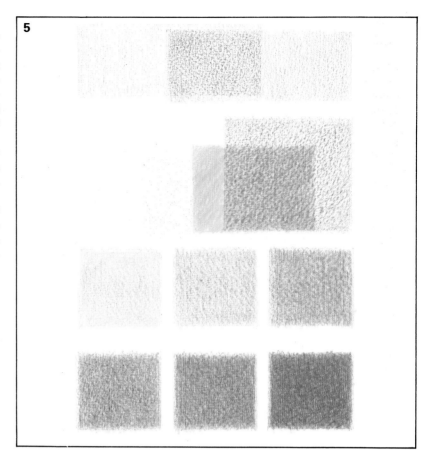

6. Gama de grises azulados

Por si no lo había intuido, ahora tendrá la oportunidad de comprobar hasta qué punto la mayor o menor presencia de un primario en una mezcla puede influir en el color final obtenido. Vamos a conseguir una gama de grises azulados.

Como en el apartado anterior, la mezcla inicial de azul y púrpura nos llevará, más o menos, a los mismos violetas obtenidos en la gama de los azules y a los que en el ejemplo anterior nos ha llevado a los verdes quebrados. Luego añadiremos amarillo en una proporción media, sin llegar a pintar con mucha intensidad con él. Precisamente, la diferencia de estas mezclas con la de los verdes quebrados se debe, exclusivamente, a la menor cantidad de color amarillo que se haya aplicado a la hora de realizar la mezcla.

LA ARMONIZACIÓN DEL COLOR

Al estudiar la obra de los grandes maestros de la pintura, nos damos cuenta de que en sus cuadros no se limitaron a copiar el color que veían en sus modelos, sino que en ellos se adivina una planificación del color, establecida a partir de la observación (de lo que el mismo modelo explica) y de la elección de una gama de tonos y colores ideada por el artista para conseguir, en su obra, aquella armonía cromática que llevaba en mente en el momento de concebirla. La armonización del color es una práctica muy importante del arte de la pintura; es un arte dentro de otro arte, el factor decisivo por el cual podemos referirnos al color de tal o cual artista. Armonizar el color, ¿implica inventarlo?...

La respuesta no es categórica. Verá: en cualquier modelo (paisaje, marina, bodegón, figura, etc.) se aprecian, ciertamente, colores que pueden ser muy diversos, pero siempre es posible adivinar una tendencia de color. Unas veces dominarán los rojos, otras los amarillos, etc. Lo normal, aunque no obligatorio, es que el artista determine la gama que va a utilizar (la paleta, si prefiere decirlo así) en función de esta tendencia de color, que será la nota dominante a partir de la cual se llegará a la armonía del cuadro.

Un cuadro de tendencia rojiza, por ejemplo, se entonará a partir de una gran gama de colores cálidos (lo cual no excluye el contrapunto de algunos colores fríos), mientras reclamará una armonización con colores fríos. Finalmente, podemos enfrentarnos a temas cuya dominante cromática sea poco definida, en la que predominen los tonos grisáceos. En este caso, la gama armónica la hallaremos dentro de los colores quebrados. Ahora, a través de dos cuadros que le ofrecemos a modo de ejemplo, podrá estudiar visualmente (que es la única forma de estudiar la obra de arte) las gamas que los autores han utilizado en cada caso para conseguir una perfecta armonía de color.

Es muy importante que tome sus colores, su paleta y sus pinceles y que se esfuerce en reproducir todos y cada uno de los colores de las tres gamas que aparecen en las páginas siguientes.

Armonización con colores cálidos

¿Qué colores deberá utilizar para conseguir esta armonía de colores cálidos? Su autor le revela el secreto de su paleta, en la que, asómbrese, sólo dispuso tres colores más el blanco: amarillo de cadmio medio, carmín de Garanza oscuro y azul de Prusia.

José M. Parramón, La Plaza Nueva, fiesta de San Roque, colección privada. Óleo sobre lienzo.

Abajo, gama cálida utilizada para la realización de este cuadro, obtenida con las siguientes mezclas:

1. *Amarillo, blanco y una pizca de carmín.*

2. *La misma mezcla, con más carmín.*

3. *Amarillo, muy poco blanco y carmín.*

4. *Amarillo con muy poco carmín, sin blanco.*

5. *El mismo color con más carmín.*

6. *Amarillo, carmín, una pizca de azul y una pizca de blanco.*

7. *Amarillo con carmín, bien pastados, sin blanco ni azul.*

8. *El color anterior con más carmín.*

9. *El mismo color con más carmín y un poco de azul.*

10. *Carmín con un poco de azul.*

11. *Amarillo, blanco, un poco de carmín y una pizca de azul.*

12. *Carmín, blanco y amarillo.*

13. *Carmín, blanco y una pizca de amarillo.*

14. *Amarillo, azul y carmín.*

15. *El mismo color anterior, añadiéndole más carmín y más azul.*

Armonización con colores fríos

3. *Blanco, azul y carmín, hasta obtener este tierra verdoso.*
4. *El mismo color anterior, con amarillo y un poco de azul.*
5. *El mismo color, pero con más azul y más amarillo.*
6. *Blanco y un poco de azul de Prusia.*
7. *El mismo color, con más azul y una pizca de amarillo.*
8. *Igual que antes, pero con más azul y una pizca de carmín. Sin amarillo.*
9. *Es el color anterior pero con más azul y más carmín.*
10. *El mismo color anterior, añadiéndole azul y un poco de amarillo.*
11. *Blanco, azul, un poco de carmín y un poco de amarillo.*
12. *El color anterior con blanco y un poco de azul.*
13. *El color anterior con mas amarillo y un poco de carmín.*
14. *Mezcla de carmín y amarillo con azul, añadido poco a poco.*
15. *Azul de Prusia y un poco de carmín.*

José M. Parramón,
Fornells. *Este cuadro constituye un claro ejemplo de armonización de colores fríos.*

Composición de la paleta utilizada para pintar esta marina.
1. *Blanco, amarillo y un poco de carmín con indicios de azul.*
2. *La misma mezcla anterior, con más carmín y otra pizca de azul.*

Armonización con colores quebrados

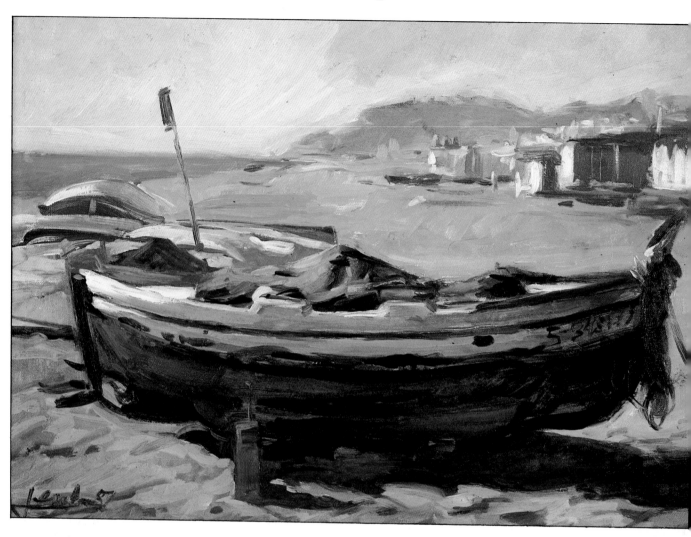

Miguel Ferrón, Playa de Calella,
Óleo sobre lienzo.

Esta marina es un buen ejemplo de una armonización de color obtenida con una gama de colores quebrados. Son colores, por decirlo de algún modo, en los que la gama fría no acaba de ser netamente fría (los colores están rotos por la presencia de un matiz cálido) y viceversa: los colores cálidos ofrecen un matiz quebrado por la presencia de un color frío. Si queremos definirlo con una expresión más coloquial, podemos decir que un color quebrado es siempre un color que se ha ensuciado por un exceso de otro color de temperatura opuesta a la que en él predomina.

Ponga a prueba su sentido del color. Intente reproducir la gama quebrada que puede ver en esta página.

Carta de colores quebrados utilizada en el cuadro que le ofrecemos en esta misma página, obtenida con mezclas de amarillo, azul de Prusia y carmín.

Paisaje rural armonizado con colores cálidos

1. Introducción

La fotografía reproduce el paisaje que vamos a pintar, en el cual se evidencia una clara tendencia de color: hay un claro dominio de los ocres. Siendo así, es lógico que pensemos en trabajar con una gama cálida y, además, con una imprimación de base, cuyo color sea del matiz dominante, o sea, ocre amarillo.

Utilizaremos una tela con bastidor del tamaño 10 F, o sea, 55 × 46 cm.

Prepare sus bártulos y siga, paso a paso, el mismo proceso seguido por el autor de este cuadro, que puede ver terminado en la pág. 1040.

2. La imprimación

Ponga en la paleta una buena cantidad de ocre amarillo y, con un pincel plano de cerda, paste el color con esencia de trementina y unas gotas de barniz damart. Proceda a cubrir la tela de color ocre a base de pinceladas paralelas, dadas siempre en el mismo sentido. La imprimación debe proporcionar una capa de pintura transparente.

Una vez que la tela esté imprimada, déjela plana encima de una mesa para evitar que la pintura se escurra.

Antes de empezar a pintar, espere que la imprimación esté completamente seca.

Tela con una imprimación de ocre,
practicada con pinceladas paralelas,
en el sentido del lado menor del bastidor.

Paisaje rural armonizado con colores cálidos

3. El encaje

Asegúrese de que la imprimación está ya completamente seca. Hecha la comprobación, proceda a encajar el tema utilizando para ello una barra de sanguina sepia. Aproveche el encaje, como ha hecho el autor, para señalar, a grandes rasgos, las zonas tonales más evidentes. Con pulverizador o spray fije los trazos y manchas del encaje; un par de pasadas de fijador serán suficientes.

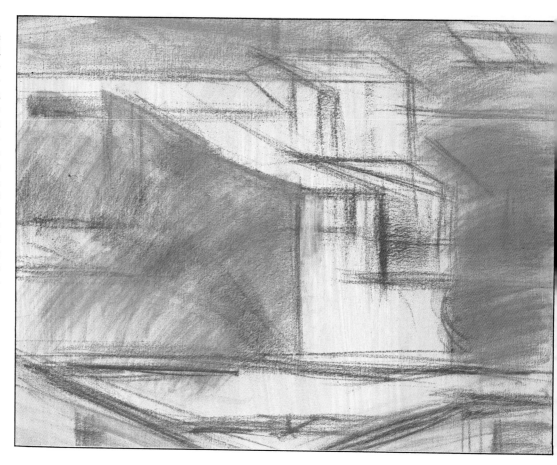

4. Las primeras manchas de color

Con pintura al óleo muy diluida, establezca la coloración de base de las superficies dominantes.

El autor ha utilizado una mezcla de ocre y carmín, con una buena cantidad de blanco, para cubrir los tejados. Luego ha añadido aún más blanco a la mezcla y ha manchado la pared más rosácea.

Con un pincel de cerda ha restregado con blanco la superficie de la fachada más clara. Con ocre, azul de Prusia e indicios de carmín y blanco (con más o menos cantidad de cada color) ha establecido las distintas manchas verdes.

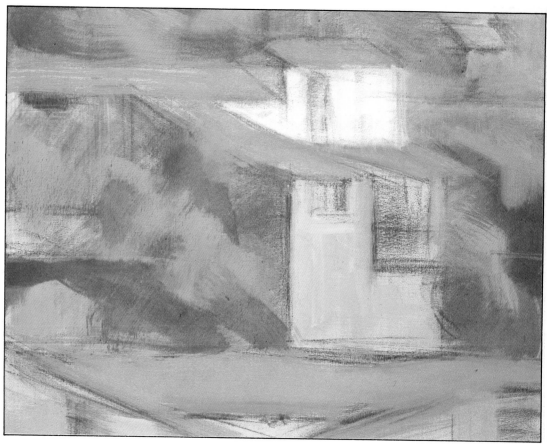

Paisaje rural armonizado con colores cálidos

5. Entonación definitiva

Sin apartarse de las mezclas confeccionadas para las primeras manchas, es cuestión de ir insistiendo en todos los planos del dibujo, con la intención de concretar las formas y los colores. El autor del cuadro ha utilizado tierra tostada para concretar los planos en sombra y una mezcla de este mismo color con azul, para contrastar las zonas más oscuras del cuadro. Con este mismo matiz sucio se han establecido nuevos relieves y contrastes en las zonas verdes.

6. Los primeros detalles

Sobre una gama de tonos definitiva, los ocres más blanquecinos y los azules violáceos han dado un nuevo aspecto al cuadro. Con pinceladas largas, el artista ha insinuado las tejas directamente iluminadas por el Sol y la presencia de luz azulada en zonas muy determinadas de algunos edificios. Ahora, la fachada blanca aparece mucho más limpia y la pared central más luminosa, por obra de una veladura de ocre bastante rebajado con blanco, color con el que también ha sido definida la forma de las paredes en ruinas situadas más a la derecha.

Paisaje rural armonizado con colores cálidos

7. Las pinceladas finales

Para conseguir una mayor sensación de luz en los tejados, el autor tomó la decisión de cambiar la entonación de fondo de todos ellos. En el detalle de la izquierda aparecen con una coloración acarminada próxima al complementario de los amarillos. Contrastando con este fondo (vea el cuadro acabado), las nuevas pinceladas ocres, con más o menos blanco y amarillo, proporcionan un gran impacto tonal. A esta sensación luminosa contribuyen también las pinceladas violáceas (complementario de los amarillos) que el pintor ha añadido a las paredes en sombra. Los verdes más luminosos son colores con abundante amarillo de cadmio, que también ofrecen un acusado contrapunto con las tonalidades cálidas que constituyen el acorde armónico que domina toda la composición.

Vea la coloración acarminada de los tejados, que se acerca al complementario de los tonos amarillos. Las pinceladas ocres combinadas con blanco producen un gran impacto tonal.

He aquí la obra una vez acabada. Observe la situación estratégica de los tonos violáceos, que no hacen otra cosa que añadir importancia a la armonía dada por la gama cálida establecida desde las primeras pinceladas.

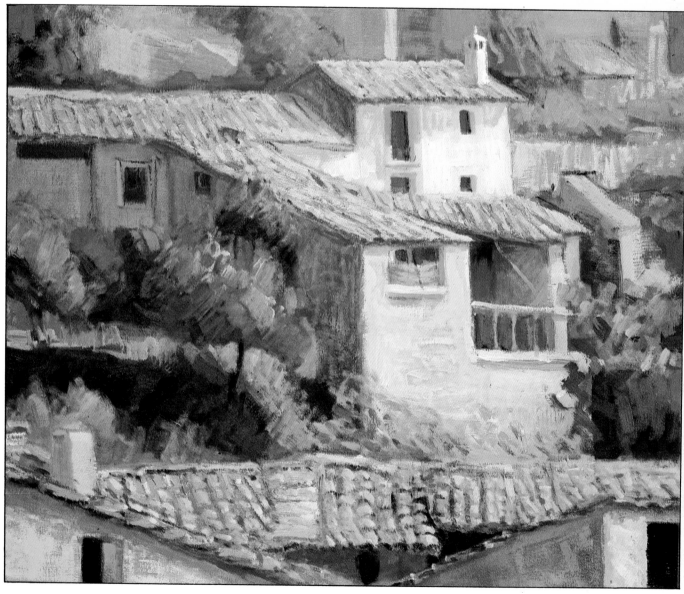

CAPÍTULO IV

La Figura Humana

La Figura Humana

Plasmada de una u otra forma, sola o acompañada, estática

o en movimiento, idealizada o desempeñando alguna actividad, la

representación artística de la figura humana ha sido

el tema artístico por antonomasia en cualquier época de la historia.

Los contenidos que incluye este capítulo se inician con el estudio

de la cabeza y el rostro, considerados como un conjunto armónico,

constituido según un sistema de proporciones casi universal.

Estos contenidos se complementan con nociones básicas de anatomía

ósea y muscular. Todas las explicaciones están concebidas para

hacerlas fácilmente aplicables a la práctica artística.

ESTUDIO DE LA CABEZA HUMANA

Jean-Baptiste Corot (1796-1875),
La mujer de la perla, *óleo sobre tela (55 × 70 cm)*
(~ 1868-1870), Musée du Louvre, París. En este
magnífico retrato (que por la actitud recuerda
a la Gioconda), aparte de sus valores plásticos,
podemos ver el cumplimiento exacto o casi
exacto del canon que aquí se estudia.

La palabra *canon* es sinónima de regla o precepto. En consecuencia, establecer un canon para la cabeza humana significará fijar todas las condiciones que deben cumplirse para que una cabeza de hombre o mujer esté dentro de unas normas de corrección. Naturalmente, un canon tiene siempre el valor de lo genérico, pero no esperemos que se cumpla con exactitud en todos los casos. El canon de proporciones para la cabeza humana, por ejemplo, nos ofrece una guía muy fiable para dibujar rostros imaginarios y arquetípicos o para orientar los primeros trazos de un retrato. Pero está claro que en muchos casos no podremos aplicarlo matemáticamente.

El canon que actualmente aplicamos (no siempre ha sido el mismo) se fundamenta en la distancia que separa la parte superior del cráneo (sin el cabello) del punto más bajo de la barbilla, distancia que es igual a tres veces y media la altura de la frente, que es el módulo o unidad del canon. Por sucesivas subdivisiones determinaremos todas las proporciones. Observe (ver página siguiente) que una cabeza adulta, vista de frente, tiene una altura de tres módulos y medio y una anchura de dos y medio. El primer módulo cubre la altura de la frente hasta el nivel de la base de las cejas, y el segundo, señala la base de la nariz. Está claro que el entrecejo, la nariz y la boca están sobre el eje vertical del canon, mientras que los ojos se sitúan sobre el eje horizontal. En este canon hay muchos datos a observar y, naturalmente, a memorizar. Por ejemplo:

• La altura de la oreja es de un módulo y sus puntos extremos coinciden con la línea de las cejas (C) y la base de la nariz (E).

• La distancia que separa las cejas del centro de los ojos (C-D) es 1/4 del módulo.

• Dividiendo por la mitad la distancia E-G (un módulo), obtenemos la línea F que coincide con la base del labio inferior.

Si bien es cierto que una cabeza normal difícilmente se ajustará del todo al canon, es muy interesante saber que ciertas proporciones se cumplen prácticamente siempre.
Por ejemplo:
Se cumple que la distancia entre los ojos es siempre la de otro ojo, y se cumple también, con bastante exactitud, que los tres módulos verticales cubren, sucesivamente, la frente, la nariz y la distancia entre ella y la barbilla.
También la relación entre la oreja y la nariz suele ser general.

El canon de proporciones

Construcción del canon de la cabeza humana.
A, Determinación de la altura y anchura de la
 cabeza, a partir del módulo. **B**, Trazado
 de los ejes frontales, vertical y horizontal.
C, Limitación de la anchura de la nariz, de los
 ojos y señalización del nivel del labio inferior.

Situación en altura de los elementos de la cara:
A, Nivel superior del cráneo. **B**, Nacimiento
del cabello. **C**, Nivel de las cejas. **D**, Situación
de los ojos. **E**, Base de la nariz. **F**, Base del
labio inferior. **G**, Límite inferior de la barbilla.

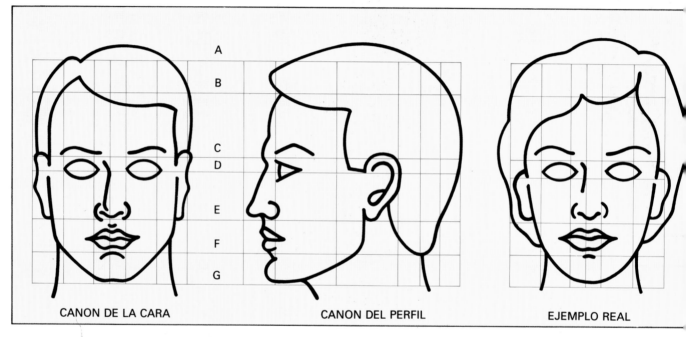

CANON DE LA CARA CANON DEL PERFIL EJEMPLO REAL

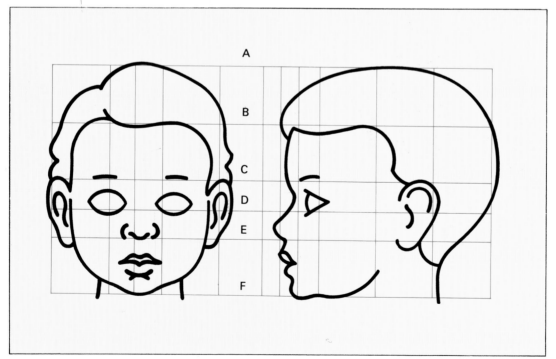

Canon para la cabeza
de un niño (de 2 a
5 años), bastante
distinto del que rige
para el adulto. Lo más
notable es que son las
cejas (y no los ojos)
los elementos que
coinciden con
la mitad de la altura
de la cabeza.
La separación entre los
ojos es mayor que en el
adulto; la frente es más
amplia, con escaso
cabello tanto arriba
como a los lados; la
nariz, respingona; las
orejas, más grandes; la
barbilla, redonda, etc.

El cráneo

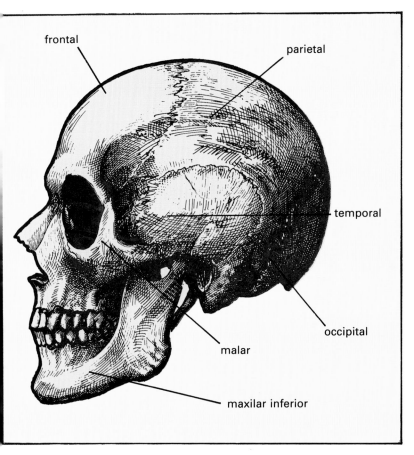

frontal
parietal
temporal
occipital
malar
maxilar inferior

El armazón de nuestro cuerpo es el esqueleto y nuestras características formales dependen, en primera instancia, de la forma de los huesos. Esta dependencia resulta especialmente evidente en la forma de la cabeza. El cráneo, en efecto, es una estructura ósea cuyo envolvente muscular es francamente delgado. En la cabeza, valga la expresión, tocamos hueso, lo que no ocurre en otras zonas del cuerpo, donde la parte esquelética soporta una gran masa muscular. Por ello, y sin que se trate de estudiar y memorizar todos los huesos del cráneo, es conveniente que el artista tenga una visión muy clara de la forma del cráneo humano, puesto que constituye la base inmediata de la forma definitiva de la cabeza del individuo vivo. Podemos decir que, para el dibujante, el cráneo es la forma básica en la que debe apoyarse para encajar el dibujo de una cabeza.

El análisis formal del cráneo nos lleva a considerar que una cabeza se estructura, en síntesis, con una esfera que abarca toda la zona craneal y un apéndice más o menos triangular que comprende los dos maxilares. Esta singularidad queda perfectamente clara en una cabeza vista de perfil. En una vista frontal, la esfera queda achatada por ambos lados, marcando dos planos que en el modelo vivo están parcialmente ocupados por las orejas.

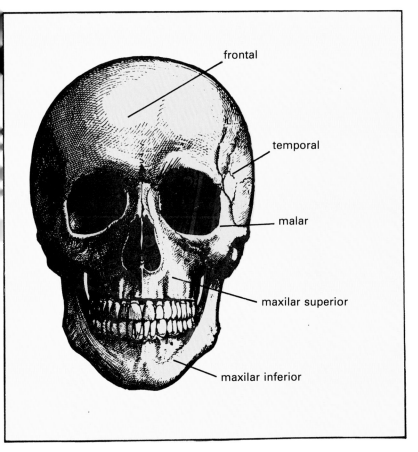

frontal
temporal
malar
maxilar superior
maxilar inferior

En la forma del cráneo hallamos la base para conseguir un buen encaje del dibujo de una cabeza. En estos esquemas se aprecian los pormenores descritos más arriba. Observe cómo los tres módulos del canon quedan fijados a partir del cráneo. Saber reducir, mentalmente, un cráneo a una esfera es un ejercicio necesario para poder estructurar una cabeza sea cual fuere su posición.

Construcción de la cabeza a partir de una esfera

Nuestra explicación, válida para cualquier posición de la cabeza, la vamos a referir, a modo de ejemplo, a tres de las posiciones que se consideran clásicas: posición de tres cuartos mirando hacia abajo, posición de tres cuartos mirando hacia arriba y posición frontal mirando también hacia arriba.

1. Ante todo debemos imaginar que la esfera que representa el cráneo está atravesada por un eje A. ¿Lo ve? Este eje, que más o menos coincidiría con la línea del cuello, es suficiente para darnos una idea de la posición que ha adoptado la cabeza que vamos a dibujar. La esfera **A** corresponde a una cabeza de tres cuartos mirando hacia abajo; la **B** corresponde también a una posición de tres cuartos, pero mirando hacia arriba, y en **C** tenemos una posición frontal, también mirando hacia arriba.

2. Ahora es cuestión de dividir nuestra esfera (que imaginaremos transparente) según tres círculos (en perspectiva, claro) perpendiculares entre sí, de modo que nos determinen el meridiano E de simetría frontal, el ecuador G que se corresponde con la línea de las cejas, y otro meridiano F que divide el cráneo en una mitad anterior (cara) y otra posterior u occipital. Como puede ver, recordar las perspectivas del círculo y de la esfera es fundamental. Vea los tres círculos E, G y F según la perspectiva debida a las posiciones A, B y C de la cabeza.

3. Recuerde que la esfera del cráneo, en realidad, no es tal esfera. Las zonas de las orejas son sendos planos circulares. En estos círculos laterales hemos trazado los diámetros que señalamos con una flecha y, a partir del punto J de intersección entre el círculo E y el círculo G, hemos trazado, hacia abajo, una recta paralela al eje A de la esfera. Es fácil ver que esta recta no es más que el eje de simetría de la cara, pero visto en perspectiva.

4. Fíjese en todos los ejes que tenemos: un eje A que podríamos llamar de giros laterales, a derecha e izquierda. Un eje H o de giros frontales (hacia arriba y hacia abajo) y un eje I de basculación lateral: la cabeza se inclina hacia la derecha o hacia la izquierda. Estos ejes son una orientación para el encaje, pero, como habrá adivinado, no se corresponden con los ejes anatómicos de giro de la cabeza que, en realidad, pivota sobre las vértebras atlas y axis, en la base del occipital.

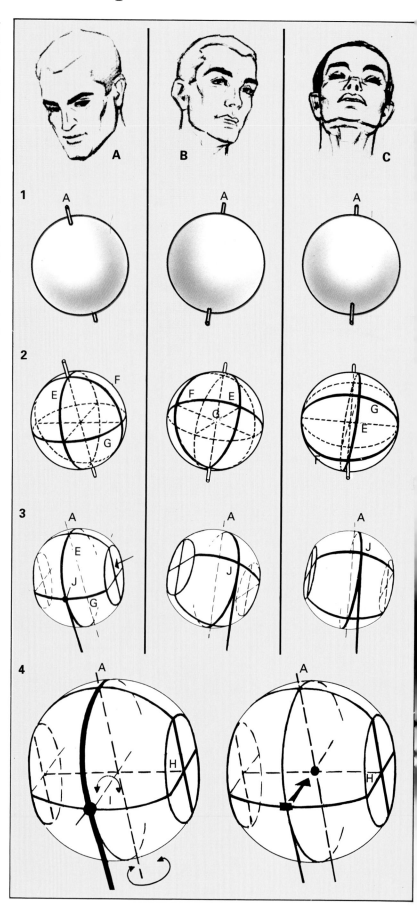

Construcción de la cabeza a partir de una esfera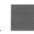

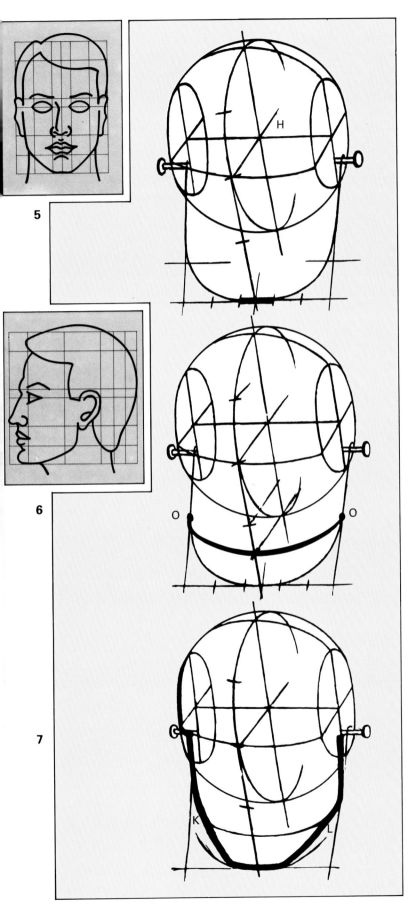

5

6

7

Sigamos con la construcción de la cabeza. Es tan obvio que nuestro siguiente paso ha consistido en señalar los tres módulos sobre el eje frontal de simetría, que hemos renunciado a ilustrarlo especialmente. A continuación:

5. Situamos la mandíbula inferior. La concebimos como una especie de herradura que puede girar sobre dos pivotes situados un poco más abajo del eje H. Anatómicamente hablando, tales pivotes serían los dos cóndilos de las articulaciones del maxilar inferior. Observe que la anchura del mentón, igual a la distancia que separa los ojos, es una quinta parte de la anchura total de la cabeza. En nuestro croquis la hemos destacado con un trazo más grueso.

6. Acto seguido señalaremos el nivel para la boca. El labio inferior se sitúa, como sabemos, sobre el punto medio del tercer módulo, entre el mentón y la base de la nariz. Si por este punto hacemos pasar otro círculo en perspectiva determinaremos, además de la situación de la boca, los puntos O de máxima anchura de la mandíbula.

7. Completar la esquematización de la mandíbula es cuestión de pocos trazos: bajar dos rectas que vayan desde los pivotes al punto O del lado correspondiente y dibujar dos inclinadas (K, L) que nos señalen los límites laterales.

Llegados a este punto es muy posible que se esté preguntando si realmente será profesionalmente necesario seguir todo este proceso cada vez que deba dibujarse una cabeza humana. La verdad es que depende. Depende de la categoría y experiencia del artista y depende, sobre todo, del tipo de trabajo que se esté realizando. Si se trata de un retrato, es muy posible que estas normas no se tomen en consideración o que sólo se apliquen muy someramente. Cuando se pretenda dibujar una cabeza imaginaria (cuando se trabaje de memoria), el canon se hará mucho más necesario. Y en aquellos casos en los que la posición de la cabeza nos obligue a solucionar escorzos muy acusados, posiblemente se nos hará imprescindible.

A la izquierda de los tres primeros dibujos del proceso, hemos repetido una vista frontal y otra de perfil del canon de la cabeza humana, para que pueda comparar las líneas verticales y horizontales de los módulos con los círculos que les corresponden en el dibujo en perspectiva.

Construcción de la cabeza a partir de una esfera

8. Sin perder del todo los círculos que corresponden al nivel de cada módulo y aquel que hemos trazado para la boca, podemos empezar a perfilar las formas más definitivas. Por ejemplo, esbozaremos la oreja, situaremos con más precisión el trazo de la boca, marcaremos el ángulo debido a la cuenca de los ojos entre el límite externo de la ceja y la convexidad del pómulo, etc. También podemos señalar el grosor del cabello.

Tenemos, en definitiva, todas las indicaciones del canon de la cabeza situadas en perspectiva. Las líneas divisorias nos señalan la situación de las distintas partes del rostro que, debidamente proporcionadas, empezaremos a dibujar definitivamente. Observe cómo en los esquemas primero y tercero de este apartado 8 se han insinuado las líneas definitivas de la boca y el perfil de la nariz.

Para trazar las cejas (sobre la divisoria de la mitad de la esfera) tendremos en cuenta que no son un arco de circunferencia perfecto, sino que presentan una zona recta inclinada hacia dentro y una zona curva, también inclinada hacia abajo, mucho más corta que la primera. Véalo en los dibujos de las páginas precedentes y en los que vienen a continuación.

Sabemos que los ojos se situarán a un tercio del módulo por debajo de la línea de las cejas. Además tendremos muy en cuenta su situación con respecto a las orejas y la nariz para cualquier posición de la cabeza.

Le recomendamos que no se lance a dibujar cabezas humanas acabadas, sin haber hecho antes una buena cantidad de encajes parecidos a los que tiene a la derecha. En principio, no quiera acabar. Lo que primero importa es conseguir esbozos en los que los círculos de las cejas, de la nariz y de la boca estén perfectamente situados. Las cuestiones de detalle llegarán después.

8

Aplicaciones del canon

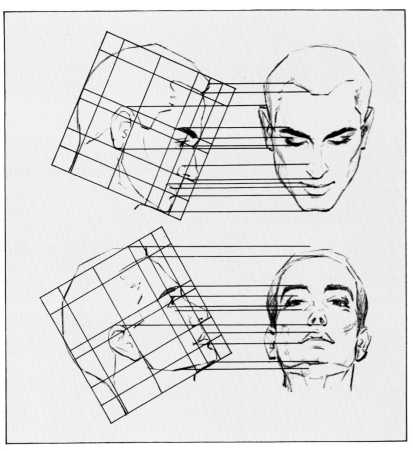

Cuando tratamos de situar los ojos, la nariz y la boca, los problemas pueden venir de los escorzos. Por ejemplo, al inclinar la cabeza hacia abajo la forma globular del ojo se esconde debajo de las cejas, sin que podamos apreciar la distancia que media entre ellas y los párpados. Al contrario: cuando inclinamos la cabeza hacia arriba, la zona orbital parece ensancharse, de modo que los ojos se nos separan de las cejas. Esta aparente deformación debida a la perspectiva tiene su explicación gráfica en la ilustración de la izquierda: los distintos niveles del canon, visto de perfil, deben corresponderse con los mismos niveles vistos en perspectiva.

A modo de resumen del estudio que hemos hecho del canon de la cabeza, y también a modo de entreno para futuros trabajos cuyo tema sea la figura humana, trate de dibujar una cabeza siguiendo estas instrucciones (puede guiarse por los pasos que figuran en la ilustración inferior de esta misma página):

1. Sobre un papel de dibujo normal y con un lápiz 3B, trace, a mano alzada, la esfera del cráneo con un diámetro aproximado de 15 cm. Determine la inclinación del eje (A) del cráneo.

2. Señale los planos de las orejas y trace el círculo correspondiente al nivel de las cejas. A partir del centro K de la esfera, determine el punto K' y, haciéndolo pasar por él, señale el eje frontal de simetría del rostro (línea del entrecejo).

3. Sobre dicho eje, señale los niveles que corresponden a la base de la nariz, al mentón y a la boca (labio inferior). Empiece a borrar las líneas de construcción a medida que vaya concretando la forma de los distintos elementos de la cara.

4. Rectificando sobre la marcha siempre que sea necesario, deje su dibujo preparado para recibir los primeros toques de sombra. En esta ocasión le recomendamos que no quiera ir más allá de la indicación de los principales planos de luz y sombra.

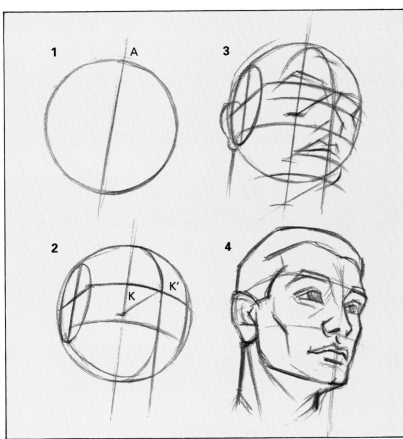

Siga al pie de la letra nuestras instrucciones y podrá comprobar que partiendo del conocimiento del canon y sus múltiples versiones en perspectiva (una para cada posición posible), estructurar una cabeza no es tarea tan ardua como en un principio puede parecer. Intente conseguir un resultado similar al de la ilustración de la página siguiente en la que, para facilitarle la comprensión de la estructura del dibujo, hemos superpuesto, en color rojo, las principales líneas de construcción.

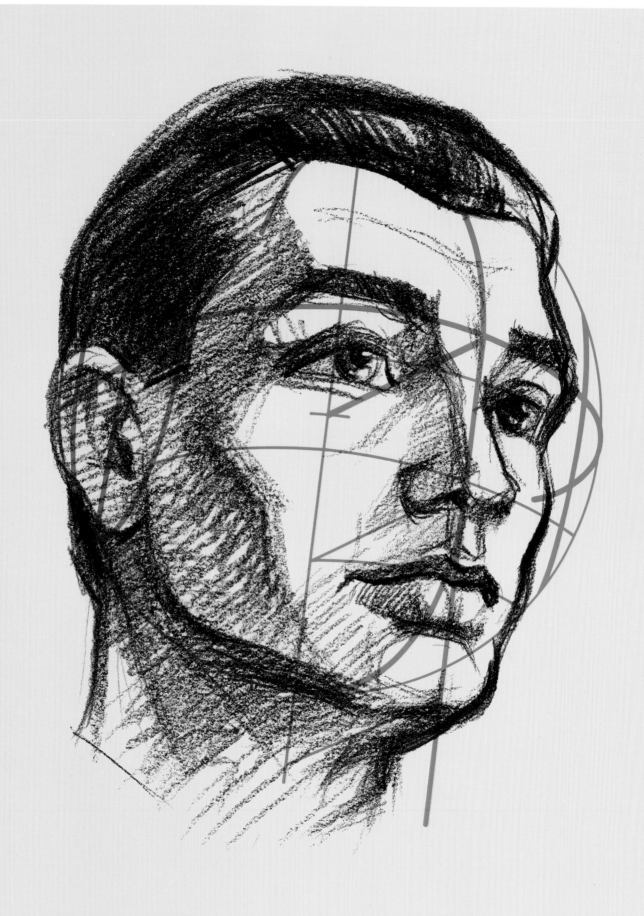

El conocimiento del canon de proporciones que acabamos de estudiar nos permite estructurar una cabeza humana (real o imaginaria) correcta en sus proporciones y con la situación exacta de todas sus partes: cejas, ojos, nariz y orejas, fundamentalmente. Éste será, ahora mismo, nuestro objetivo: descubrir la forma de estos componentes faciales y aprender a dibujarlos.

Curiosamente, lo que más miramos de nuestros semejantes, y de nosotros mismos cuando diariamente nos ponemos delante del espejo, es lo que menos sabemos ver. Es muy raro que nos paremos a estudiar la forma de la nariz o de los ojos y cejas de las personas con las que convivimos. Y, si no sabemos cómo son, mucho menos sabremos explicarlas a través de un dibujo.

El estudio que emprenderemos se referirá, como puede comprender, a formas arquetípicas, con ejemplos y observaciones de aplicación general; pero le recomendamos que haga el esfuerzo de aplicar nuestras enseñanzas a sus propias facciones. Póngase delante de un espejo y mírese atentamente: de frente, con la cabeza un poco ladeada, elevando ligeramente la barbilla o bajándola un poco. Se trata de que descubra en sus facciones las formas prototípicas que vamos a estudiar y que las modifique hasta convertirlas en sus propias facciones.

Consideramos válido decir que un artista del retrato lo que fundamentalmente hace es demostrar su conocimiento de la forma general de los elementos de un rostro humano, a través de las características formales específicas que ve en sus modelos.

Tres ejemplos

Dos retratos a lápiz plomo de Francesc Serra. No vamos a hablar de la maestría indiscutible de este artista, que está por encima de toda consideración. Lo que deseamos destacar es el hecho de que dos rostros tan distintos por su semblante mantengan unas relaciones de proporcionalidad casi idénticas. No son las proporciones lo que los hace distintos, sino la forma particular de sus elementos faciales: los ojos, la nariz, la boca...

Retrato a lápiz plomo realizado por Opisso. También en esta pose de tres cuartos se mantienen las constantes del canon. Sería un buen ejercicio que lo comprobase trazando, por calco y sobre un papel transparente, el encaje de este rostro según lo visto en nuestro estudio del canon de la cabeza humana.

Los elementos faciales. Los ojos

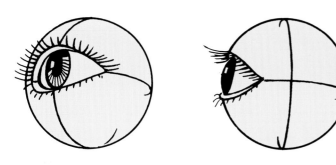

La forma de los ojos es esférica

La forma de los ojos es la de una esfera a la que se le ha añadido un pequeño casquete esférico correspondiente al cristalino.

Podemos imaginar esta esfera con su casquete vista de frente (**1**a), de medio perfil (**1**b), de perfil (**1**c) o según una vista de tres cuartos mirando hacia abajo (**1**d) y nos daremos cuenta de que en estos gráficos está la base del dibujo de la parte visible del globo ocular y de la forma que adoptan los párpados.

Imagine (**2**) que esta esfera se cubre con una sustancia elástica de 1 mm de grueso y que en ella practicamos un corte transversal por encima del casquete. Si abrimos el corte como un ojal tendremos una forma similar a la de los párpados, de los cuales casi siempre veremos uno de sus bordes.

Colocadas sobre el límite externo de este borde, arrancan las pestañas según una dirección radial al centro del casquete del cristalino (aproximadamente con centro en la pupila). Vea el apartado **3**, a, b y c.

Veamos ahora la forma externa de la región ocular. Limitándola por arriba, tenemos las cejas, rectas y un poco ascendentes primero, para arquearse hacia abajo después. Inmediatamente por debajo de las cejas, el párpado superior. Cuando su piel se mantiene tensa, el párpado manifiesta la forma esférica del globo interno (**4**a), forma que se pierde detrás del pliegue que forma la piel del párpado cuando la ceja desciende sobre él (**4**b y **4**c).

El ojo se cierra y se abre casi exclusivamente por el movimiento del párpado superior. El inferior apenas participa en la acción. Esta observación debe recordarnos que, con el ojo abierto, el arco que limita el párpado superior es mucho más cerrado que la curva correspondiente al párpado inferior, que se aproxima muchísimo más a la horizontal que pasa por el lacrimal. Es decir: la almendra del ojo no es horizontalmente simétrica. Adviértalo en el apartado **5**a y no lo olvide a la hora de trazar los contornos de un ojo humano.

Los párpados se abren sobre una superficie curva, lo cual implica que casi siempre podamos ver el grueso de uno de sus bordes. Por otra parte, debe advertirse que en el ojo tampoco hay una simetría perfecta con respecto a su eje vertical. Vea el apartado **6**, a y b.

Recuerde siempre la forma y situación de las pestañas, así como su trayectoria radial, para saberlas dibujar desde cualquier punto de vista (**7**).

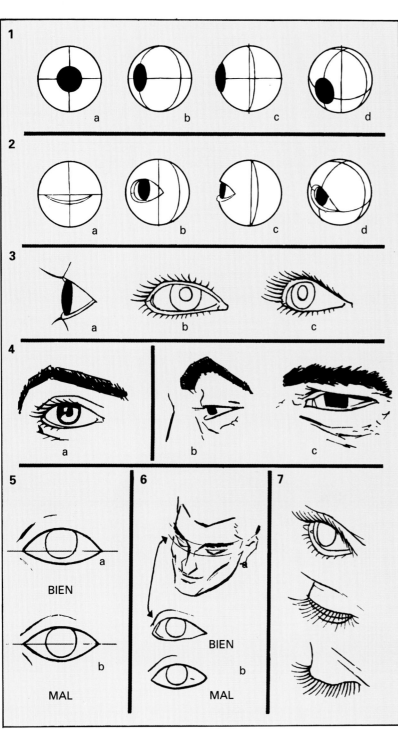

En estos diagramas figura un estudio de los ojos, las cejas y los párpados. Procure tener siempre presente este análisis en sus trabajos, puesto que los elementos faciales constituyen una característica muy importante.

Los elementos faciales. Los ojos

Después de los dibujos esquemáticos, pasemos a estudiar la valoración tonal de la región ocular, con la consideración previa de que nuestros dibujos son lo suficientemente explícitos para que podamos ahorrarnos las palabras. Entre artistas, los gráficos explican tanto como las palabras y, a veces, mucho más. Vea, pues, los dibujos de la derecha:

1. El lápiz (blando) nos ha situado la ceja, que cierra por arriba la cavidad del ojo, dándonos una guía segura para su situación y encaje, tanteando primero y con más seguridad después.

2. Sigue el proceso con la lógica concreción de los contornos. Es en este momento cuando rectificamos el primer encaje y lo dejamos preparado para recibir el claroscuro. Observe que hemos modificado la abertura del párpado inferior, demasiado curvado hacia abajo en el primer encaje.

3. El lápiz ha empezado a trabajar los relieves, oscureciendo el pliegue de los párpados y buscando su curvatura con el sombreado degradado de su mitad derecha. Se ha oscurecido la cavidad izquierda de la zona ocular, cuyo punto más profundo corresponde al lacrimal. Hemos entonado el iris... etc.

4. Observe que el acabado ha consistido en completar la labor iniciada en el punto anterior. Pero interesa destacar lo siguiente:

• Que existe una sombra, en el interior del ojo, proyectada por el párpado superior y las pestañas.

• Que la esfericidad del ojo determina el oscurecimiento lateral de su zona blanca.

• Que el grosor de los párpados se aprecia perfectamente.

• Que el brillo del ojo, expresado por el punto blanco situado sobre el borde de la pupila, tiene una gran importancia.

Naturalmente, la valoración de este ojo corresponde a una iluminación determinada. Otra iluminación implicaría una valoración distinta, pero en todos los casos, los relieves a representar serán los mismos y presentarán las mismas superficies curvadas. Por ejemplo, puede imaginarse este mismo ojo, con una iluminación muy lateral, desde su derecha. Las zonas claras y oscuras de los párpados se invertirían, ... Donde ahora está la sombra tendría la luz, y viceversa. ¿Por qué no prueba a hacerlo?

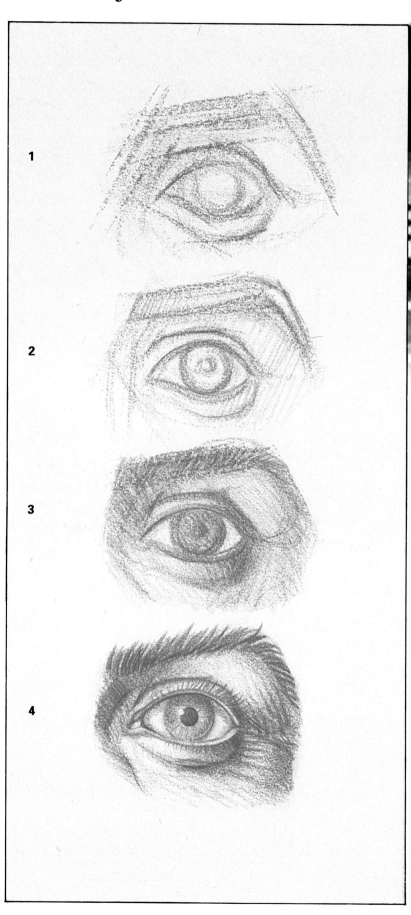

Los elementos faciales. Los ojos

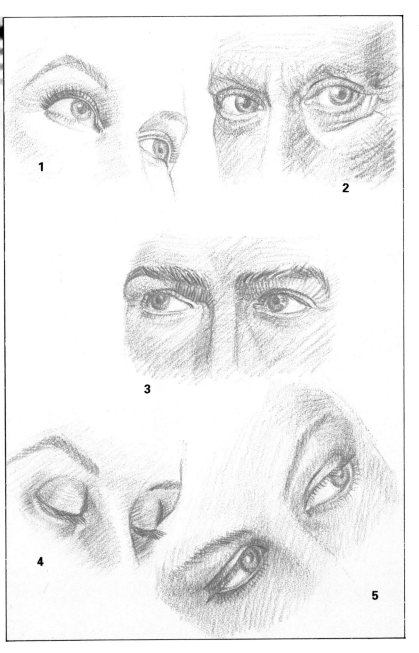

1

2

3

4

5

La dirección de la mirada

Hasta aquí hemos analizado la forma del ojo. Pero, los ojos son dos y lo más corriente es que en nuestros dibujos de figura debamos representarlos conjuntamente. Si dibujar bien un solo ojo entraña ya sus dificultades, cuando debemos dibujar los dos a la vez, los problemas aumentan. ¿Por qué? En primer lugar, porque el rostro, todo él, se estructura sobre una superficie curva y, en segundo lugar, porque los ojos, que son esféricos, están embutidos en sendos ojales de este plano curvo. En estas condiciones, sólo veremos los dos ojos como formas idénticas, cuando se trate de una vista del rostro completamente frontal. En todos los demás casos (que son la mayoría) uno de los dos se verá más de perfil. Esta circunstancia se hace muy patente en los croquis **1** y **4** de la serie de ilustraciones que tiene al lado.

En los croquis **2**, **3** y **5** queremos dejar constancia de otro problema: el que supone conseguir que los ojos que dibujemos realmente miren y que, al mirar, se expresen. La dirección de la mirada tiene, en este sentido, una gran importancia, compartida por la abertura de los párpados y el gesto de las cejas.

Ojos, cejas y boca son los principales protagonistas de la expresividad del rostro.

Por otra parte, la mirada señala una dirección y al dibujar un rostro debemos poner un especial cuidado en conseguir que ambos ojos miren lo mismo. De otra forma dibujaremos ojos estrábicos, bizcos.

Los ojos giran ambos a la vez hacia arriba y hacia abajo, como si respondieran a la acción de un mismo eje horizontal (vea la figura al pie de página), y en el sentido de los giros horizontales lo hacen como si los moviera un mecanismo similar al de la dirección de un coche.

La verdad es que estos problemas sólo tienen una vía de solución: extremar la observación del modelo para comprender qué dicen sus ojos, cuando se dibuje del natural, y saber imaginar estas esferas móviles dentro de sus cuencas y semicubiertas por los párpados, cuando necesitemos trabajar de memoria.

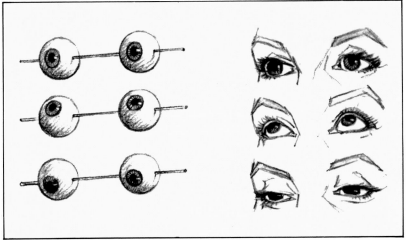

Los ojos se mueven al mismo tiempo, arriba y abajo, como si estuviesen fijos a un mismo eje de rotación horizontal. Al dibujar un rostro, debe prestar suma atención en conseguir que ambos ojos miren lo mismo para evitar la sensación de que son estrábicos o bizcos.

Oreja, nariz y labios

Por muy joven que usted sea, la cantidad de narices que habrá visto en toda su vida es, sin duda, incalculable. Sin embargo, ¿se atrevería a hacernos una clara descripción de la forma que tiene una nariz?... Y cuando decimos nariz podríamos decir oreja o boca. El caso es que aquello que tenemos constantemente delante de nuestros ojos (precisamente por lo constante de su presencia), lo miramos sin el menor afán analítico. Podemos decir que lo miramos... sin verlo.

Ésta es una licencia que el artista no puede permitirse. El artista no debe limitarse a mirar una nariz, una boca o una oreja, sino que debe esforzarse por ver la forma de aquella nariz, de aquella boca o de aquella oreja en particular. En este sentido, los dibujos de esta página pueden ser un buen punto de partida para el conocimiento de estas formas. Estos dibujos (que usted debería copiar hasta sabérselos de memoria) debe tomarlos como dibujos de formas prototípicas a partir de las cuales puede llegarse a las características de un modelo concreto. Nos hemos esforzado en concretar los principales planos que explican la forma. En algunos dibujos esta explicación de la forma por planos es incluso exagerada, porque, realmente, suelen ser formas más suaves, sobre todo cuando se trata de un rostro femenino.

A partir de estos prototipos procure dibujar del natural. Dibuje su propia nariz y su propia boca: de frente y de tres cuartos. Pida a sus familiares que posen para usted sólo para practicar el dibujo de estos elementos tan importantes para el arte del retrato.

Observe la forma de los labios, los hoyos de sus comisuras, cuyo trazo se orienta hacia arriba o hacia abajo revelando distintos estados de ánimo. Descubra la distinta entonación entre el labio superior y el inferior debido a que uno de ellos (generalmente el inferior) recibe la luz más directamente, y advierta también que, en general, unos labios de mujer tienen una tonalidad más intensa que los de un hombre. Además, en ellos se advierte un mayor brillo y una mayor evidencia de los pequeños surcos característicos de la piel de los labios. Insistimos en que estos dibujos debe repetirlos hasta la saciedad; es cuestión de meterse estas formas en el cerebro.

Practique con distintos medios: lápiz plomo, sanguina, carbón e incluso con diferentes medios pictóricos.

En estos dibujos podrá apreciar, desde diferentes puntos de vista, la forma de las orejas, la nariz y la boca. Observe bien estos prototipos y empiece a dibujar del natural. Póngase delante del espejo, obsérvese con detenimiento y dibuje sus labios, su nariz, etc. Después practique dibujando estos elementos de otras personas que sirvan de modelo.

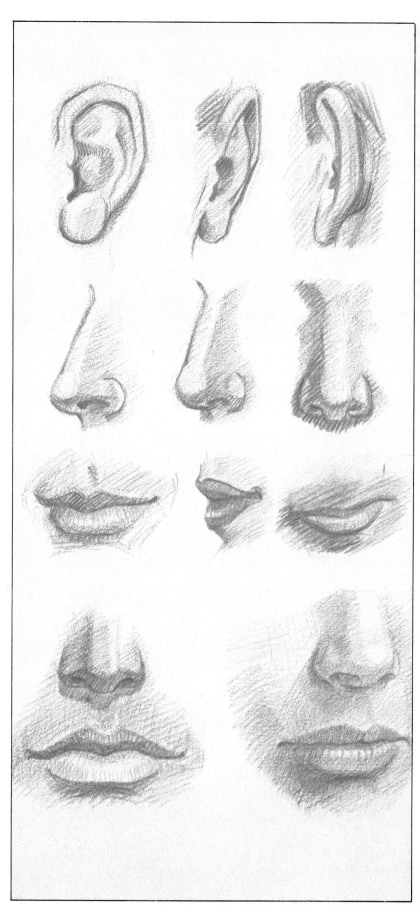

Dibujo a lápiz de un rostro femenino

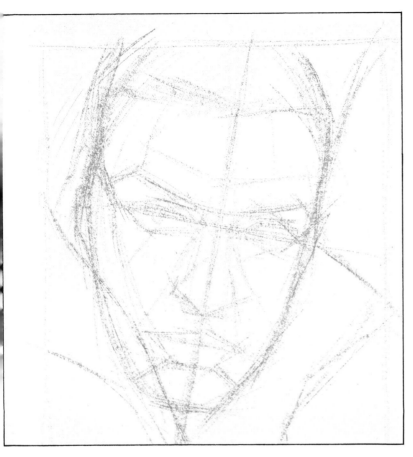

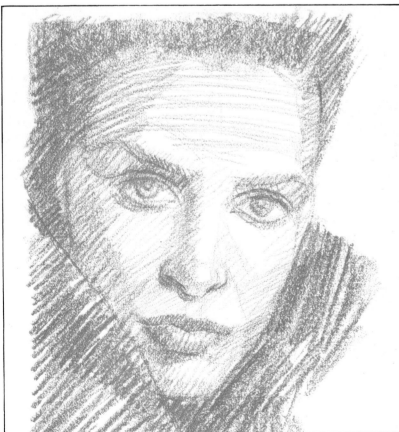

Después del estudio detallado del canon de la cabeza humana, aún fresco en su memoria, y después de habernos parado en el análisis de la forma de los elementos del rostro (ojos, nariz, boca y orejas), consideramos que ha llegado el momento de pedirle que empiece a ejercitarse en el arte del retrato. Para empezar, le recomendamos que trabaje a partir de fotografías que le familiaricen con facciones y expresiones distintas. Es una buena manera de llegar al retrato del natural con una experiencia previa. Ejercicios como el que ilustra estas páginas podemos compendiarlos en tres fases o etapas, cada una de las cuales representa un buen número de tanteos, de despistes y rectificaciones, de pequeños enfados con uno mismo; todo ello muy propio del proceso creativo.

1. Como siempre, y ante cualquier modelo, el lápiz, guiado por nuestra inteligencia (y no por arte de magia), trazará las primeras líneas del esbozo: eje de simetría, línea de los ojos, línea de la boca, etc., de acuerdo con los dictados del canon. Seguidamente, el óvalo y los trazos de las facciones se ajustarán a las proporciones que se aprecien en el modelo.

2. Entre la fase anterior y la que concluye con este segundo gráfico hay un largo proceso. Se han concretado las formas en busca de unas facciones (nuevos tanteos, nuevas observaciones y comparaciones entre lo que estamos obteniendo y lo que vemos en el modelo) y se han determinado las zonas tonales y que más contribuyen a señalar los grandes planos del relieve. Al finalizar esta etapa nuestro dibujo debe tener ya un cierto parecido con el modelo. Quien no vea la fotografía original (usted, por ejemplo), puede preguntarse si se trata de un hombre o de una mujer.

3. Veamos en la página siguiente el dibujo acabado. No hay duda de que se trata de una mujer. ¿A qué se debe que en la última etapa hayamos convertido lo que teníamos en la fase **2** en un verdadero retrato de una persona concreta?... Fíjese en que las facciones ya las habíamos obtenido en la segunda etapa y comprenderá que el cambio se ha producido, básicamente, gracias al claroscuro, a una valoración que ha suavizado todos los planos eliminando las durezas iniciales y a una más exacta y contundente limitación de las formas: el dibujo de las cejas, los pliegues de los párpados, los contornos de los ojos, etc.

Con las dos ilustraciones de la presente página y la de la página siguiente le ofrecemos, sintéticamente, la realización de un rostro femenino, teniendo en cuenta cuanto hemos explicado. Un ejercicio que también usted debe realizar. Si al principio no le sale como desearía, no se desanime. A estas alturas, es lo más normal. Con paciencia y constancia, todo se andará.

Dibujo a lápiz de un rostro femenino

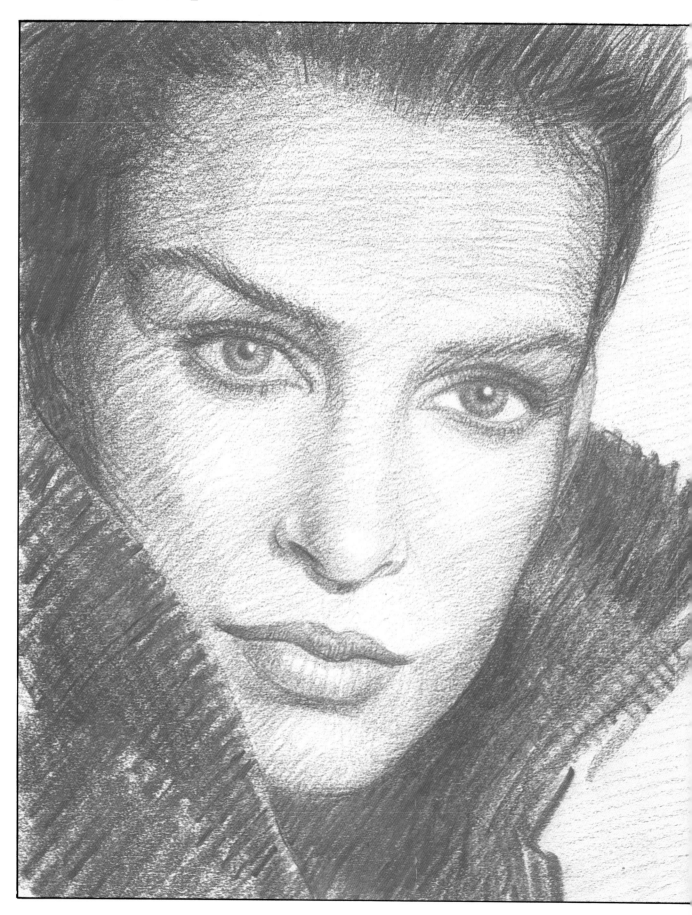

Los grandes artistas que se han preocupado por la expresión de la belleza, cuando la han buscado a través de un cuerpo humano de hombre o de mujer, han orientado sus esfuerzos hacia la formulación de un canon de proporciones, o sea, de una serie de relaciones matemáticas que permiten determinar, a partir de una primera relación muy simple, todas las demás medidas de un cuerpo ideal.

Los dos cánones más conocidos y más aceptados por las culturas de influencia grecolatina se deben a dos grandes artistas de la Grecia clásica. Se trata del canon de Policleto (s. v a. C.) y del canon de Lisipo (s. iv a. C.).

La obra representativa del canon de Policleto es la estatua llamada el *Doríforo,* conocida también con el nombre de *El Canon.* En esta escultura, todas las medidas del cuerpo obedecen a relaciones matemáticas muy simples, obtenidas a partir de una primera proporción: la altura total del cuerpo es igual a siete veces y media la altura de la cabeza.

El canon de Lisipo ofrece una idealización del cuerpo humano que le confiere una mayor esbeltez. La proporción inicial determina que la altura total del cuerpo es igual a ocho veces la altura de la cabeza.

Cuando un canon sobrepasa las ocho cabezas para la altura total del cuerpo humano, determina unas proporciones más propias de héroes y semidioses que de hombres (o mujeres) normales. Tal es el caso del célebre *Apolo* llamado *de Belvedere,* supuesta obra de Leocares, estatua que responde a un canon de ocho cabezas y media. En cualquier caso, conocer y aplicar un canon para dibujar un cuerpo humano, significará respetar las proporciones que determine. Por último, tenga en cuenta que en nuestros croquis nos hemos limitado a contemplar las proporciones más evidentes del canon (las que se refieren a la situación de los niveles o alturas), sin entrar en otros pormenores, por considerar que tampoco es bueno poner excesivos frenos a la intuición. Los cánones clásicos, desde luego, no dejan ningún cabo

De izquierda a derecha puede ver el Doríforo *de Policleto (llamado* El Canon) *y el* Apolo de Belvedere *de Leocares. Sobre ambas fotografías hemos situado en color rojo la pauta que corresponde a la relación entre la altura total de la figura y la altura de su cabeza.*

El canon

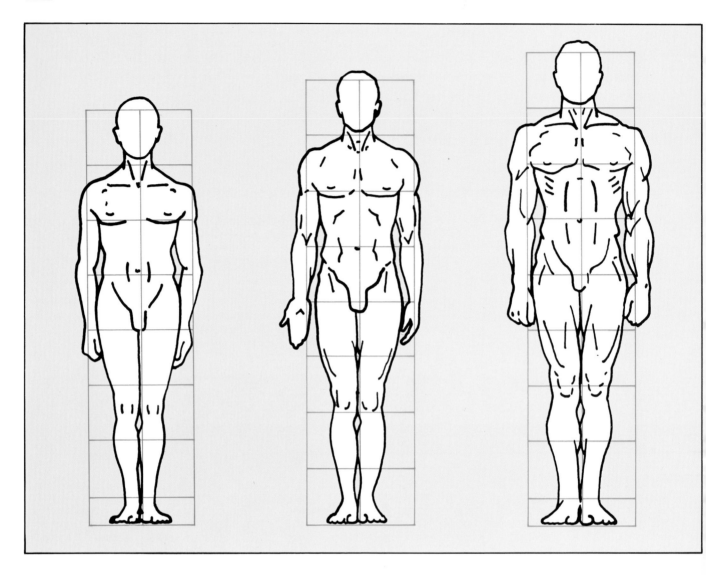

Versión esquemática de
los tres cánones
comentados: de siete
cabezas y media (de
Policleto), de ocho
(de Lisipo) y de ocho y
media (de Leocares).
Lo más normal es que
se utilice el canon de
Lisipo (ocho cabezas),
dejando el de ocho y
media para casos muy
especiales en los que
deban representarse
tipos heroicos.

suelto, como suele decirse: cualquier medida que podamos considerar dentro del cuerpo humano, tiene su relación de proporcionalidad con el módulo, o sea, con la altura de su cabeza.

En la parte superior de la presente página, de izquierda a derecha, puede ver el dibujo esquemático de tres cuerpos masculinos que responden a las proporciones del canon de siete cabezas y media, de ocho cabezas y de ocho y media. Observe las diferencias morfológicas que supone la adopción de uno u otro de estos cánones.

Actualmente, puede decirse que el hombre normal responde al canon de Policleto (siete cabezas y media), observándose en las últimas generaciones una clara tendencia hacia las proporciones que en el siglo IV a. C. propugnaba Lisipo para conseguir un cuerpo ideal. La raza humana parece evolucionar hacia tipos más esbeltos.

Desde nuestro punto de vista de artistas, es evidente que podemos utilizar, en cada caso concreto, aquel canon que más nos dé el tipo

humano que deseamos representar, pero, en general, cuando no se especifique ninguna tipología, el canon que mejor responde a las normas estéticas imperantes en nuestros días sigue siendo el de ocho cabezas: proporciona figuras elegantes y esbeltas, sin llegar a las exageraciones a que induce el canon del *Apolo de Belvedere,* a menos, claro, que pretendamos conseguir la imagen de un superhombre. Más adelante nos pararemos en el examen del canon de Lisipo, ya que la perfección acostumbra a estar en el término medio. De momento, limítese a observar que las diferencias fundamentales entre los tres cánones se dan a partir del cuarto módulo: las piernas (a partir de la ingle) del primer canon tienen una longitud de tres módulos y medio, en el segundo, su longitud es de cuatro y en el tercero, de cuatro y medio.

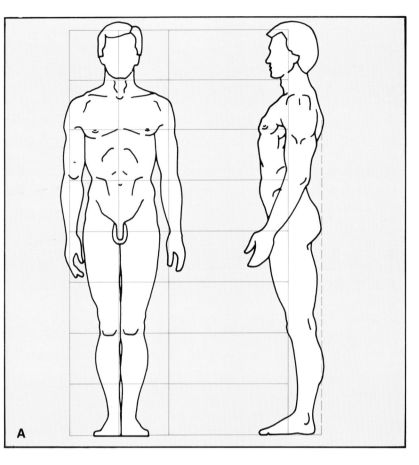

A

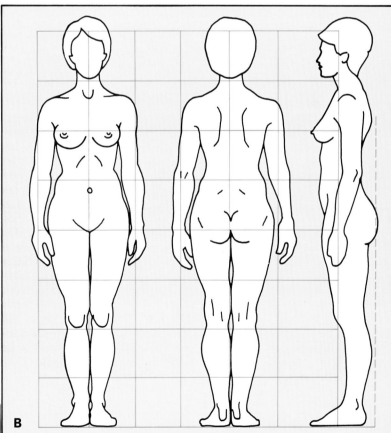

B

Vamos a extendernos un poco más en el análisis del canon de la figura humana. Hemos reunido en una misma página el canon femenino y el masculino a fin de poder establecer las oportunas comparaciones. Veamos:

Normal general. La vista frontal y la posterior del cuerpo humano se encajan dentro de un rectángulo cuyas proporciones son:

Base: dos veces la altura de la cabeza.

Altura: ocho veces la altura de la cabeza.

El rectángulo queda dividido, en el sentido de la anchura, por un eje de simetría y, en el de la altura, por siete líneas horizontales, con una separación igual a la altura de una cabeza, que determinan ocho módulos.

Para el cuerpo masculino se cumple:

• Los hombros se sitúan a 1/3 de la horizontal del primer módulo, por debajo de ella.

• Las tetillas coinciden con la horizontal del segundo módulo.

• La separación entre ambas tetillas es igual a un módulo.

• El ombligo queda un poco por debajo de la línea del tercer módulo.

• Los codos y los puntos de máxima inflexión de la cintura están sobre la horizontal del tercer módulo.

• El pubis se halla en el punto medio del cuerpo, o sea, en la horizontal del cuarto módulo.

• Las rodillas quedan algo por encima del límite inferior del sexto módulo.

• El pliegue inferior de los músculos glúteos (las nalgas) se sitúa, aproximadamente, a 1/3 por debajo de la horizontal que corresponde al nivel del pubis.

• En vista de perfil, la pantorrilla está en contacto con la vertical que pasa por el omóplato.

Para el cuerpo femenino, aunque se crea lo contrario, las proporciones no son tan distintas. Las diferencias morfológicas entre ambos sexos pueden resumirse en estos detalles:

• En general, el cuerpo femenino es más bajo que el masculino, diferencia que se estima en unos 10 cm.

• Los hombros de la mujer son algo más estrechos.

• Los pezones se sitúan algo por debajo de la horizontal del segundo módulo.

• El ombligo se sitúa a un nivel más bajo que en el hombre.

• La cintura es más estrecha.

• Las caderas, en cambio, son más anchas.

• En la figura de perfil la nalga sobresale de la vertical que pasa por el omóplato y la pantorrilla.

Canon para niños y adolescentes

Cuando un principiante intenta dibujar un niño o un adolescente tiende a la representación de un hombre pequeño. Sucede así porque las proporciones del cuerpo humano que más tenemos en mente (las que conocemos más) son las que corresponden a una persona adulta. Las proporciones del cuerpo del niño y del adolescente son más fugaces; corresponden a etapas del crecimiento.

Lo primero que debemos observar es que la cabeza del hombre es la parte de su cuerpo que menos crece. Nacemos cabezudos, barrigones y paticortos. Una cuarta parte de la altura del cuerpo de un bebé es cabeza; su tórax y barriga ocupan otras dos cuartas partes (casi), de modo que brazos y piernas son, proporcionalmente, muy cortos.

En el gráfico que le ofrecemos en la parte superior de esta página (**1**), a la derecha de estas líneas (1), tiene el que podría ser el canon de proporciones de un ser humano con una edad comprendida entre los 8 y 12 meses.

En el sentido de la altura, el mayor desarrollo corresponde a las extremidades. Entre los 18 meses y los 2 años de vida (2), pasamos de un canon de cuatro módulos a uno de cinco en el que las piernas ocupan ya dos de ellos, lo mismo que los brazos, con el consiguiente alargamiento del tórax y abdomen.

Sabemos que el ritmo de crecimiento no es el mismo para todos los niños, pero, por término medio, desde los dos años a los seis, las proporciones de su cuerpo (siempre tomando como módulo la altura de la cabeza) pasan a definirse a través de un canon de seis módulos (3). Las extremidades inferiores son la causa principal del crecimiento.

El cuerpo del adolescente bien formado responde a un canon de siete cabezas. El desarrollo torácico y el crecimiento de las extremidades (las piernas ocupan ya tres módulos completos) acercan sus proporciones a las del adulto. En realidad, muchos adultos no llegan a superar el canon de siete cabezas.

Puede decirse que, desde la pubertad hasta la madurez, nuestro desarrollo se manifiesta por el mayor crecimiento de las piernas que, de ocupar tres módulos, pasan a ocupar cuatro. Por lo que a las proporciones se refiere, advierta que las diferencias entre el adolescente y el adulto están en la longitud relativa de sus piernas.

Dado que las mayores dificultades suelen presentarse a la hora de dibujar niños muy pequeños, reproducimos a la derecha de estas líneas (**2**) nuestro segundo canon a mayor tamaño, por ser uno de los que más se han utilizado en toda la historia del arte; piense en los niños de Luca della Robbia (1400-1482) o en los angelitos de Murillo (1617-1682), por ejemplo.

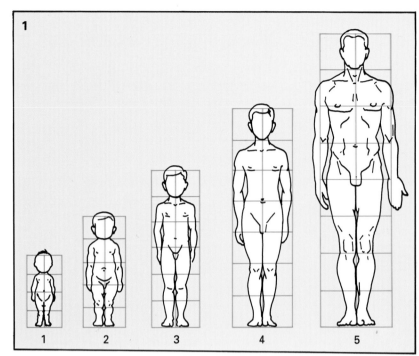

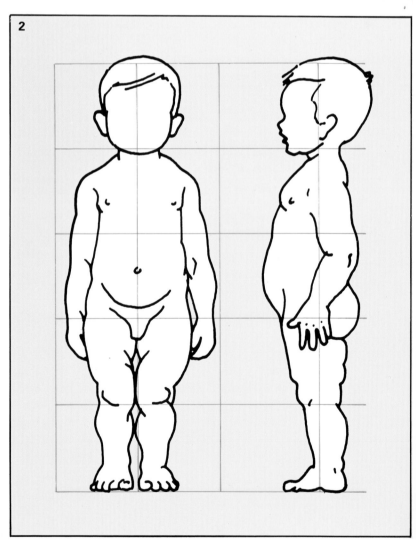

Para dibujar algo, es necesario saber cómo es este algo. Elemental, pensará usted. Sin embargo, el aprendiz de artista no siempre es consciente de ello. Incluso en temas de tanta complejidad formal como el de la figura humana, suele confiarlo todo a la intuición sin preocuparse por el análisis apriorístico de las formas, cuando todos los grandes artistas han estado de acuerdo en afirmar que el dominio real del dibujo de la figura humana pasa por el estudio anatómico del cuerpo del hombre y de la mujer.

A partir del Renacimiento, la anatomía artística ha sido considerada una disciplina imprescindible para la formación del artista, y nosotros le aconsejamos que se preocupe por el tema, que en estas páginas sólo dejamos apuntado por razones obvias: nuestro Curso no puede convertirse, evidentemente, en un tratado de anatomía artística.

Existen tratados muy buenos que pueden ayudarle a saber ver el modelo humano, a conocer el porqué de unos volúmenes y de unas concavidades que, de otra forma y en el supuesto de que trabajemos del natural, reproducimos porque vemos que están, pero sin saber por qué están.

Conocer la causa interna de las formas del cuerpo humano es la única manera de interpretarlas correctamente. Y puesto que este conocimiento empieza por el estudio de nuestra estructura ósea y muscular, nos limitamos a ofrecerle un resumen de los principales huesos y músculos (la capa superficial de los mismos) que configuran un cuerpo humano, esperando que esta visión de conjunto sea un estímulo suficiente que le lleve a un estudio más detallado de la anatomía artística.

Cada artista, dentro de sus limitaciones, debería convertirse en un imitador de Leonardo o de Allori, por citar a dos de los más geniales pioneros del estudio sistemático de la anatomía humana aplicada al arte.

Alessandro Allori (1535-1607), Estudio anatómico de la musculatura humana. *Musée du Louvre, París. Ejemplo de hasta qué punto los grandes maestros estudiaban la anatomía humana para lograr el nivel de perfección que consiguieron en sus trabajos artísticos.*

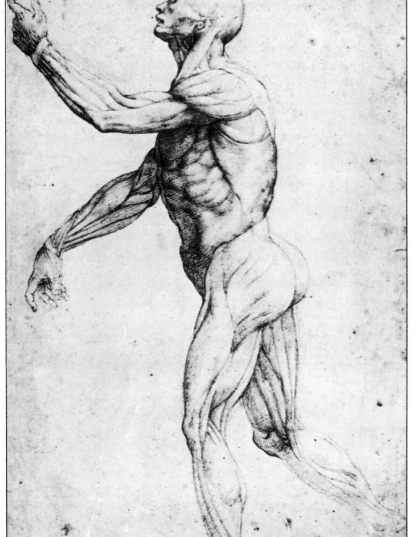

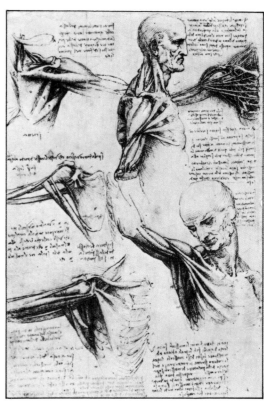

Leonardo da Vinci (1452-1519), Estudios de anatomía, *dibujo a la pluma y a la tinta. Biblioteca Real, Windsor. Estos estudios sorprenden por su claridad y precisión.*

El esqueleto

El esqueleto es el armazón sólido y articulado que sostiene las partes blandas de nuestro cuerpo, vísceras y músculos que, gracias a la rigidez de los huesos, mantienen una forma estable. Nuestro esqueleto, además, debe ser considerado a modo de un conjunto de palancas que, accionadas por los músculos, posibilitan y limitan al mismo tiempo los distintos movimientos del cuerpo. Las zonas articulares son los principales puntos de referencia para encajar una pose y son fundamentales para los escorzos. Estas consideraciones se evidencian en la célebre estatua de *David* de Miguel Ángel, de la cual le ofrecemos un dibujo a pluma. Todos los pormenores de la pose están ya presentes en el esqueleto que le correspondería.

En el esqueleto están presentes todos los pormenores de la pose y los puntos articulares que pueden orientar el encaje y las correctas proporciones del dibujo que hagamos de la figura humana. Sin un buen conocimiento del esqueleto humano le resultará difícil conseguir una figura humana proporcionada y ajustada a la realidad.

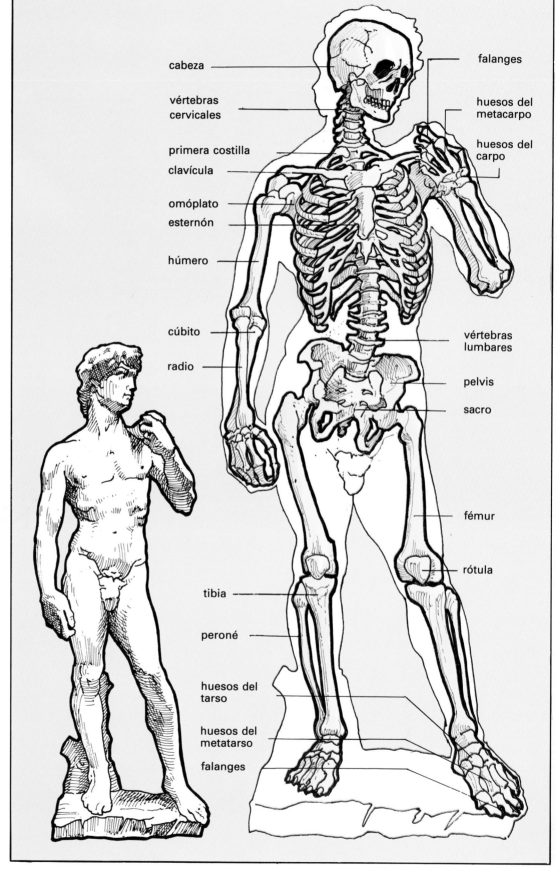

cabeza

vértebras cervicales

primera costilla

clavícula

omóplato

esternón

húmero

cúbito

radio

tibia

peroné

huesos del tarso

huesos del metatarso

falanges

falanges

huesos del metacarpo

huesos del carpo

vértebras lumbares

pelvis

sacro

fémur

rótula

La musculatura

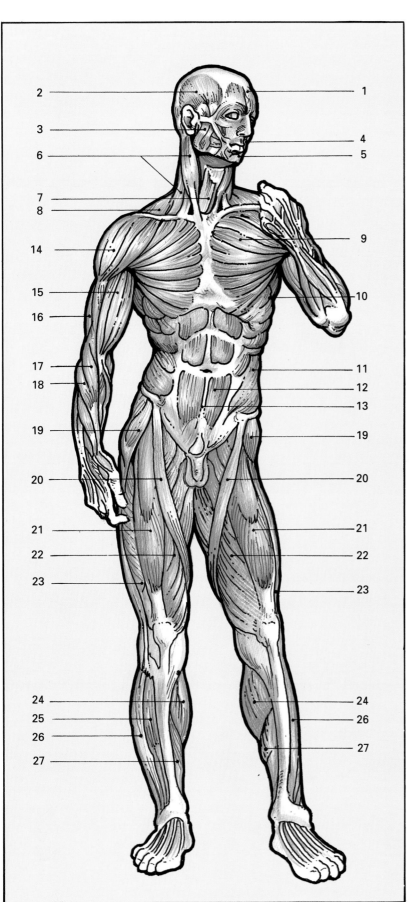

El estudio de la musculatura del cuerpo humano, como es lógico, puede hacerse a muchos niveles, pero, desde el punto de vista de la anatomía artística, debe ponerse un especial énfasis sobre aquellas masas musculares que más directamente acusan una forma externa. En realidad, las formas que apreciamos en la superficie del cuerpo son el resultado del volumen de todas las masas musculares, incluso de las más profundas, pero es evidente que son las más externas (las que están inmediatamente por debajo de la piel) las que ofrecen un mayor interés para el artista. En estas páginas le ofrecemos una vista frontal y otra posterior de la musculatura superficial del cuerpo humano, con la indicación del nombre de cada músculo. Lo hacemos, como en el esqueleto de la página anterior, a partir de la pose del *David* de Miguel Ángel. Es importante que se fije en cada uno de los volúmenes señalados y que intente identificarlos en el individuo vivo mientras dibuja del natural.

Vista frontal

Músculos de la cabeza: 1, Frontal. 2, Temporoparietal. 3, Masetero. 4, Orbicular de los labios. 5, Triangular de los labios.

Músculos del cuello: 6, Esternocleidomastoideo. 7, Músculos hioideos. 8, Trapecio.

Músculos del tórax: 9, Pectoral mayor. 10, Serrato mayor.

Músculos del abdomen: 11, Oblicuo mayor del abdomen. 12, Recto del abdomen. 13, Línea alba.

Músculos de las extremidades superiores: 14, Deltoides. 15, Bíceps braquial. 16, Tríceps braquial. 17, Supinador largo. 18, Músculos radiales.

Músculos de las extremidades inferiores: 19, Tensor de la fascia lata. 20, Sartorio. 21, Recto anterior. 22, Vasto interno. 23, Vasto externo. 24, Gemelo interno. 25, Tibial anterior. 26, Peroneo lateral largo. 27, Sóleo.

Visión frontal de los músculos superficiales del cuerpo humano. Haga el esfuerzo de aprender sus nombres para identificarlos en el modelo vivo. Póngase desnudo ante el espejo e intente identificar en su propio cuerpo cada uno de los músculos que figuran en esta ilustración. Si aprende a localizarlos en su cuerpo le será mucho más fácil hacerlo después en los modelos que dibuje del natural.

La musculatura

Vista posterior

Músculos de la cabeza: 28, Músculo occipital.

Músculo del cuello: 6, Esternocleidomastoideo.

Músculos dorsales: 29, Trapecio. 30, Infraespinoso. 31, Redondo. 32, Gran dorsal.

Músculos de las extremidades superiores: 16a, Vasto interno del tríceps braquial. 16b, Vasto externo del tríceps braquial. 33, Cubital anterior. 34, Extensor común de los dedos.

Músculos de las extremidades inferiores: 35, Glúteo mediano. 36, Glúteo mayor. 37, Bíceps crural. 38, Semitendinoso. 39, Semimembranoso. 40, Gemelo externo. 24, Gemelo interno. 27, Sóleo.

Como sucede siempre que a uno se le plantea una cuestion estrictamente teórica, surge la pregunta de si se trata o no de algo que aporte una ayuda práctica. En el caso del canon, su conocimiento representa siempre una base para el cálculo de las medidas de las partes del cuerpo en relación a su altura total o en relación al módulo y, evidentemente, una norma segura para conseguir el dibujo de un cuerpo armonioso y esbelto, que podremos estructurar con corrección cuando el necesario conocimiento de su anatomía nos permita situar cada articulación y cada músculo en su lugar exacto.

Naturalmente, la musculatura de la mujer es exactamente la misma que la del hombre. Las diferencias morfológicas que apreciamos entre un cuerpo femenino y otro masculino se deben, por un lado, al distinto desarrollo en uno y otro de determinadas partes del esqueleto. La pelvis de la mujer, por ejemplo, es más ancha que la del hombre. La otra causa de dichas diferencias está en el hecho de que la mujer tiene una capa de grasa subcutánea más evidente que en el hombre, lo que motiva la mayor suavidad de las formas externas del cuerpo femenino, incluso en el caso de gimnastas y deportistas en general: un gimnasta masculino siempre tiene un cuerpo más anguloso y con la musculatura más manifiesta que una gimnasta, aun suponiendo en ambos el mismo grado de entrenamiento.

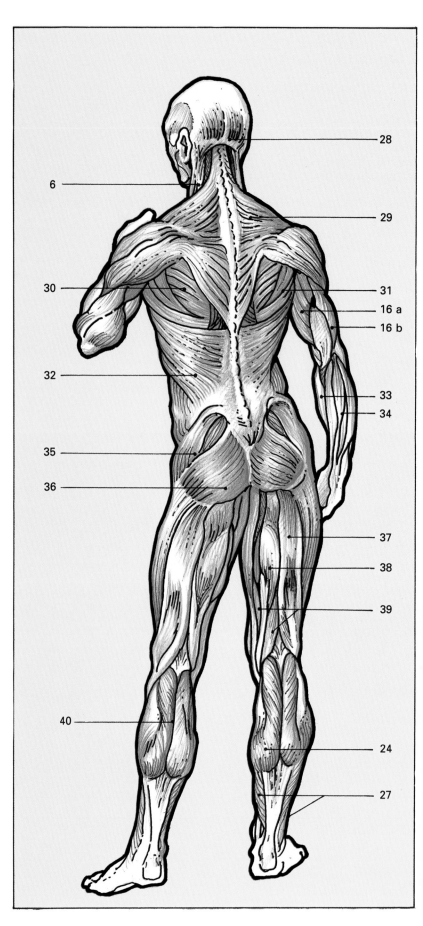

Vista posterior o dorsal de los músculos superficiales del cuerpo humano. Recuerde que el hombre y la mujer tienen la musculatura exactamente igual. El desarrollo distinto de determinadas partes del esqueleto y la existencia de una capa de grasa subcutánea en la mujer son la causa de una mayor suavidad en las formas externas femeninas.

ESTUDIO DE LAS MANOS

La expresividad del hombre (nuestra facultad de expresar sentimientos y emociones a través de nuestro cuerpo) radica fundamentalmente en los músculos faciales. Sin embargo, no sólo *«el rostro es el espejo del alma»*, como reza el refranero español, también las manos tienen mucho que decir.

¿Ha analizado alguna vez la extraordinaria movilidad de sus manos? ¿Ha sentido la curiosidad de observar los infinitos gestos que pueden hacer nuestras manos cuando hablamos con los demás, cuando nos explicamos?... ¡Las manos también hablan! Todos los grandes artistas han comprendido lo mucho que una mano puede decir y, en consecuencia, han sido grandes conocedores de sus detalles anatómicos, de su estructura interna y de sus movimientos.

Busque ejemplos en toda la historia del arte, estúdielos con atención y una cierta reverencia y quedará maravillado de la belleza y fuerza expresiva que puede encerrar esta importante parte de nuestro cuerpo.

Dibujar una mano (dibujarla bien, se entiende) es de las cosas más difíciles de cuantas debe superar un artista. Pero, tal y como sucede con el rostro humano, es uno de los modelos más apasionantes que podemos encontrar.

Además, las manos son un modelo que siempre tenemos a nuestro alcance; si dibujamos con la derecha, nuestra mano izquierda siempre está dispuesta para posar. Y si somos zurdos, en la derecha tenemos nuestro modelo. Por lo tanto, no hay excusa; nadie puede decir que no dibuja manos por falta de modelos.

Vamos a dedicar este apartado, precisamente, a enseñarle a dibujar manos... ¡a partir de la suya propia!

La empresa no es fácil, porque una mano no es una forma, sino un conjunto de formas capaces de moverse con independencia y que normalmente vemos con escorzos francamente acusados.

La solución de tales escorzos pasa por el conocimiento de la estructura ósea del esqueleto de la mano, porque en sus articulaciones están los puntos de referencia para el cálculo de todas las proporciones.

Prepárese, pues, porque deberá trabajar de firme.

Mientras una mano posa, la otra dibuja. Éste es un buen sistema para estudiar las formas que constituyen una mano, para conocer las múltiples poses que puede adoptar y para alcanzar la necesaria soltura para captar su fuerza expresiva.

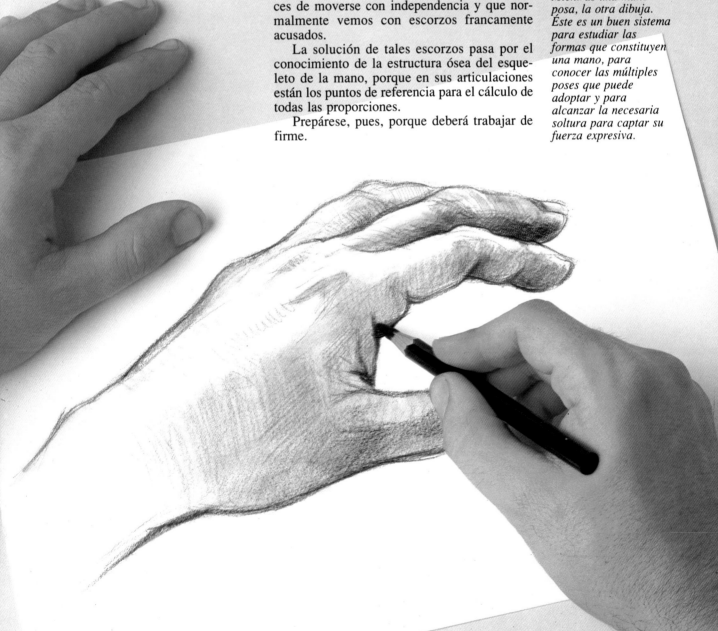

Tres ejemplos

1. *Bartolomeo Passeritti (1529-1592)*, Estudio de una mano, *pluma y tinta parda*, atribuido a Miguel Ángel. *Musée du Louvre, París.*

3. *Leonardo da Vinci (1452-1519)*, Estudio de manos, *punzón y realces de blanco sobre papel rosa preparado. Biblioteca Real, Windsor.*

2. *Federico Barocci (1528-1612)*, Estudio para las manos de la Virgen y santa Isabel, *tiza blanca y negra sobre papel azul. Staatlichemuseen, Berlín.*

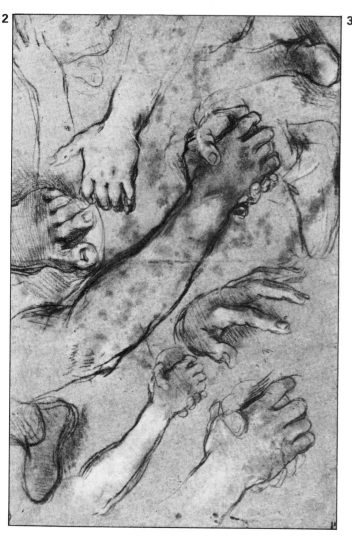

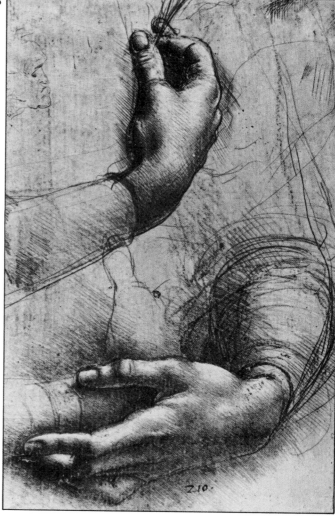

Estudio de las manos. El esqueleto

adio

úbito

pófisis estiloides cubital

uesos del carpo

rimer metacarpiano

segundo metacarpiano

ercer metacarpiano

rimera falange del pulgar

cuarto metacarpiano

quinto metacarpiano

segunda falange del pulgar

rimera falange

segunda falange

tercera falange

la apófisis estiloides cubital
acusa una forma externa

Vea en esta página el esqueleto de la mano derecha, según la posición que, en anatomía, se considera normal. Observe que, a partir de la articulación de la muñeca, la mano se estructura según tres agrupaciones de huesos bien definidas. Un primer grupo de huesos de pequeño tamaño constituye la región llamada carpo. De ella arrancan los cinco huesos alargados del metacarpo. Finalmente, los huesos de los dedos o falanges: dos para el pulgar y tres para los demás dedos.

Es de destacar la gran movilidad del dedo pulgar; el hombre es el único ser de la creación que puede oponerlo a los demás dedos.

Desde nuestro punto de vista de dibujantes, es muy importante memorizar el esquema lineal que sugiere el esqueleto de la mano: a partir de un trapecio (región carpiana), una serie de cinco líneas radiales (con centro en la muñeca, aproximadamente) constituyen los ejes de los cinco huesos metacarpianos y de las falanges de los dedos.

La unión de los puntos articulares señalados en dichos ejes nos lleva a unas formas poligonales, que conviene recordar cuando al dibujar una mano sus proporciones se nos resistan.

Estudio de las manos. Las proporciones

En líneas generales, podemos establecer un canon para la mano, formado por dos módulos cuadrados cuyo lado común se sitúa en las articulaciones entre los huesos del metacarpo y las primeras falanges de los dedos. No se trata de ningún canon exacto, pero sí de una buena fórmula para mantener unos pocos criterios de proporcionalidad que pueden considerarse correctos para cualquier mano. Observe las distintas longitudes de los dedos (todas diferentes) que, aproximadamente, coinciden con séptimas partes del lado del módulo. La igualdad entre los dos módulos se mantiene en cualquier posición de la mano. Lo que sucede es que los vemos en .perspectiva. Además, el segundo módulo (el que corresponde a los dedos) pocas veces lo veremos como un solo plano. Las falanges flexionadas lo subdividen en otros tantos planos. Ya le advertimos que dibujar una mano no tiene nada de fácil. Pero debe atreverse y empezar a dibujar ¡ya!

Dibujar una mano casi siempre significa solucionar escorzos bastante acusados. Los puntos articulares son una buena guía para mantener las proporciones. Empiece a trabajar en el dibujo de sus/manos construyendo previamente unas cajas que marquen a grandes líneas las zonas que deben ocupar sus distintas masas.

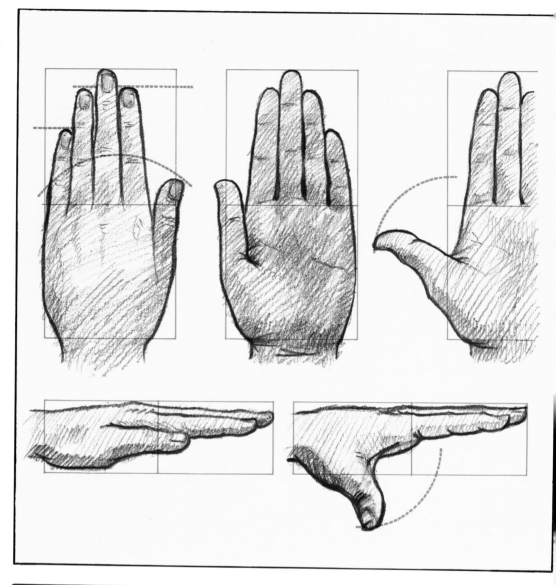

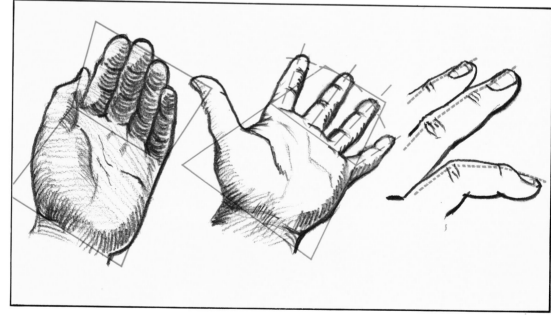

Estudio de las manos. Ejercicios del natural

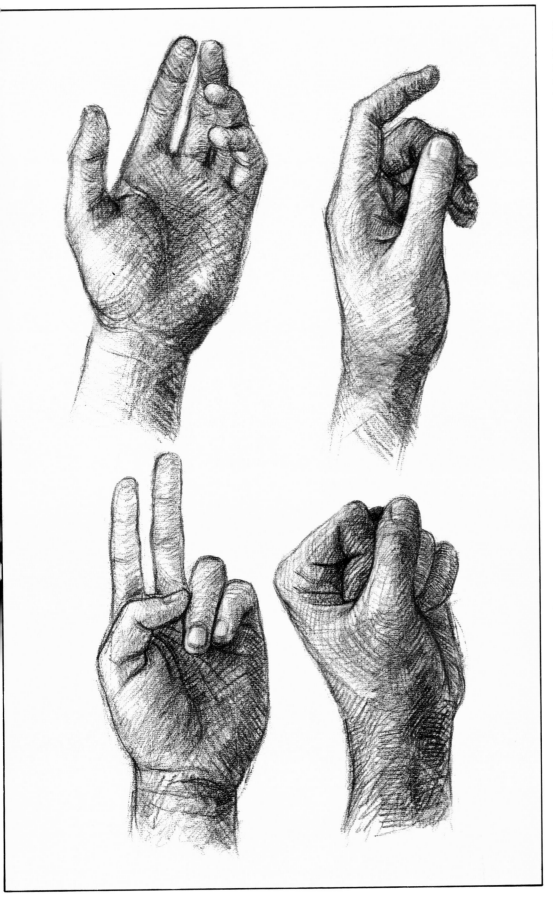

En esta página puede ver cuatro estudios de una mano izquierda realizados con un lápiz 3B y un 6B. Son cuatro actitudes de una misma mano (concretamente la mano izquierda del autor) que usted debería reproducir, pero utilizando como modelo su propia mano. Observe que en los cuatro estudios, la luz procede de la izquierda y determina zonas de luz y de sombras muy bien definidas. Busque una iluminación que no le complique el dibujo; al contrario, haga que la luz le destaque las formas con nitidez.

Cuide los escorzos que ofrecen los dedos. Vea, por ejemplo, el anular y el meñique del primer estudio y advierta lo importantes que son los toques de luz en la punta de ambos y los planos iluminados de la primera y segunda falanges del meñique. Estas luces contribuyen muchísimo a la correcta solución de los acusados escorzos de estos dos dedos.

Advierta cómo la correcta solución de un escorzo está, algunas veces, en un toque de luz sabiamente situado. Recuerde que una correcta y adecuada iluminación le ayudará mucho a resolver el dibujo de las formas y la estructura de los diferentes elementos.

Estudio de las manos. Ejercicios del natural

El interés de los estudios de la página anterior estaba en el gesto y en la actitud de la mano. Se trataba de captar una mano en una de sus múltiples maneras de estar o posiciones naturales.

Ahora, en estos nuevos estudios que le presentamos en esta página, las manos no sólo están; además, están en acción. Ésta es una de las cosas más difíciles de conseguir: captar el esfuerzo, la tensión de los músculos de las manos. No pocas veces el dibujo de una mano puede ser muy correcto en cuanto a su forma y, en cambio, no decir nada, ser absolutamente inexpresivo. La fuerza de estas manos (la sensación de que hacen fuerza) se ha conseguido conjugando dos aspectos del dibujo: por una parte, estructurando la forma a partir de los grandes planos de luz y sombra (prescindiendo incluso de muchos matices) y, por otra, perfilando los límites de las formas con una línea muy nítida y al mismo tiempo muy sensitiva. Aunque nuestro trabajo se desarrolla a base de simples trazos a lápiz, en ocasiones, conviene tener un concepto volumétrico del dibujo y, como en el caso de las manos de los ejercicios primero y segundo de esta serie, contemplar las formas con mentalidad de escultor.

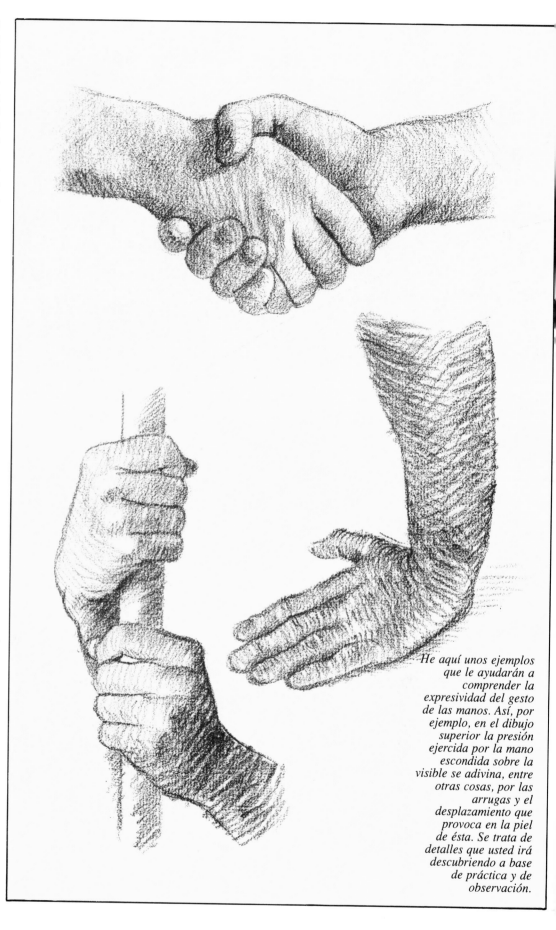

He aquí unos ejemplos que le ayudarán a comprender la expresividad del gesto de las manos. Así, por ejemplo, en el dibujo superior la presión ejercida por la mano escondida sobre la visible se adivina, entre otras cosas, por las arrugas y el desplazamiento que provoca en la piel de ésta. Se trata de detalles que usted irá descubriendo a base de práctica y de observación.

Estudio de las manos. Estudio del natural

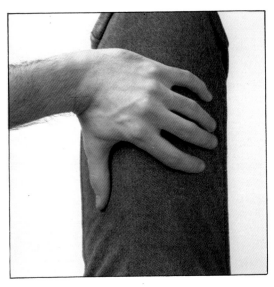

Vamos a dedicar esta página y la siguiente a la realización de un estudio del natural de la propia mano izquierda. Intentamos con ello repasar lo que hemos explicado hasta el momento sobre el dibujo de las manos.

Observe, ante todo, la fotografía: el dibujante, sentado, ha apoyado su mano izquierda sobre el muslo de su pierna del mismo lado, de modo que pueda verla desde arriba según una vista prácticamente en picado y frontal. Haga usted lo mismo si dibuja con la mano derecha o, si es zurdo, invierta el orden: apoye la mano derecha sobre el muslo derecho y dibuje con la izquierda.

El proceso a seguir será el lógico y normal en todo dibujo. Siga los pasos que le exponemos a continuación:

1. Con líneas muy tenues, proceda a un primer encaje, para el cual pueden serle útiles las observaciones que hemos expuesto en las páginas precedentes.

2. Una vez que esté convencido de la validez del primer encaje, proceda a concretar los contornos y a indicar los principales planos en sombra (dedos y brazo) para conseguir una primera idea del relieve. Observe bien la zona de los dedos y verá que, con la luz que iluminaba la mano del artista, hay en ella unos planos tonales muy bien determinados: una zona más oscura para el plano que forman las falanges segunda y tercera de los dedos índice, medio, anular y meñique; en otro plano en medio tono, correspondiente a las primeras falanges de dichos dedos, y, limitando por arriba este plano de medio tono, se destaca la sombra debida a los relieves o nudillos de las articulaciones de las primeras falanges con sus correspondientes huesos del metacarpo. Por último, el dedo pulgar y el relieve de la zona palmar de la mano determinan otro plano tonal bien marcado.

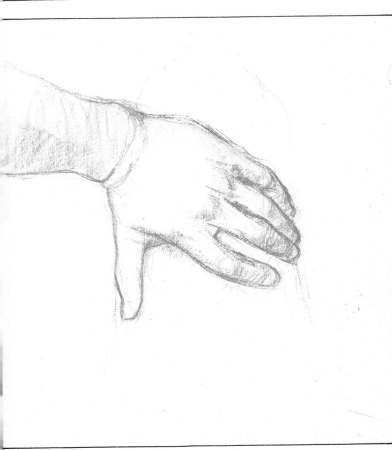

Estudio de las manos. Estudio del natural

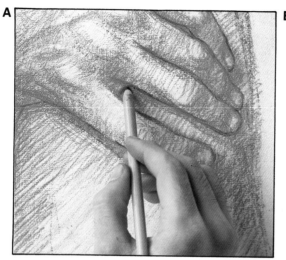 **A**

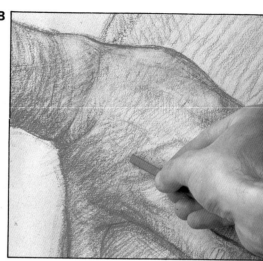 **B**

A la izquierda, acentuación del relieve, utilizando la línea a modo de corte del volumen, o sea, como límite entre el plano del dedo y el plano en que se apoya (la pierna). Estas líneas deben tener una cierta vibración; haga que varíen de grueso e intensidad.

A la derecha, se concretan relieves con la barra de sanguina. Parte de la personalidad de una mano está en la mayor o menor prominencia de las venas superficiales que recorren su cara dorsal.

3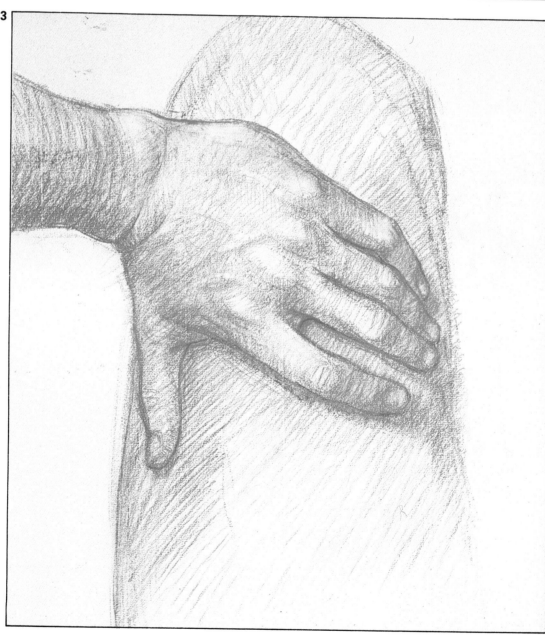

3. Vaya concretando la valoración a partir de los grandes planos que ha establecido durante el paso **2**. Estudie con atención los relieves y concavidades debidos a los elementos anatómicos subcutáneos: los nudillos de las articulaciones, los tendones y venas que, en una mano adulta, se revelan como formas tremendamente expresivas. Debe tratar, como ha hecho nuestro artista, de conseguir un buen dibujo naturalista sin caer en un realismo relamido. Puede lograrse la sensación de la textura de la piel que cubre unas formas internas, sin necesidad de perderse en detalles minuciosos.

Terminado ya el ejercicio, observe cómo, trabajando sólo con sanguina, podemos obtener unos dibujos muy expresivos cuyos detalles se han resuelto a base de unos pocos trazos.

CAPÍTULO V
Técnicas y Ejercicios

Técnicas y Ejercicios

En este último capítulo de la obra se pasa detallada

revista a los procedimientos de dibujo y pintura, y a su aplicación

en la práctica.

Es seguro que el lector sabrá encontrar aquella técnica acorde

con sus intereses e inclinaciones entre todas las aquí propuestas.

Que eso ocurra sería la culminación de las pretensiones

de esta obra: dar al aficionado las enseñanzas necesarias para

poder desarrollar su vocación, para así poder seguir un camino

artístico personal lleno de satisfacciones.

Todo el mundo ha dibujado con lápices de colores. Nos parecería una rareza encontrar a alguien que negase haberlos utilizado nunca, aunque sólo haya sido en sus tiempos de escolar. Claro que lo que aquí nos proponemos es algo bastante más. serio: elevar a la categoría de medio pictórico los que fueron nuestros modestos lápices para dibujar con colores. Nuestro propósito, dicho en pocas palabras, es llegar a *pintar con lápices de colores*. Empezaremos por conocer un poco el material con el que vamos a trabajar.

Ante todo, digamos que, al nivel artístico en el que queremos movernos, hablar de lápices de colores significa referirse a lápices de calidad superior. Las calidades escolares han dejado de interesarnos. Nosotros necesitamos lápices fabricados con madera de cedro americano, extraordinariamente blanda (que se corta con suma facilidad al sacar punta al lápiz), pero suficientemente consistente como para proteger la mina y resistir la presión de la mano del artista. La mina de nuestros lápices deberá ser dura y fuerte, pero capaz de pintar con intensidad cuando así se le exija y de hacerlo con tonalidades muy pálidas cuando se trate de conseguir medias tintas y degradados. Una mina de calidad inferior se descubre con rapidez: mancha poco, es áspera al trazo y se rompe con facilidad.

Los lápices de colores, considerados como procedimiento pictórico, tienen el inconveniente de que sólo pueden pintar por medio del trazo; no pueden ofrecer manchas extensas como un pincel y, debido a ello, resultan poco aptos para pintar grandes superficies. En cambio, para obras de pequeño formato, sea cual fuere la temática, ofrecen grandes posibilidades; con ellos se obtienen obras de una gran calidad pictórica.

Todos los fabricantes de lápices de grafito (o casi todos) fabrican también lápices de colores. Suelen ofrecer una carta de colores muy extensa que comercializan tanto por unidades (lápices sueltos) como en cajas más o menos lujosas de 12, 24, 48 o 72 lápices de colores distintos.

La gama más corriente para una caja de 12 lápices queda cubierta por dos azules, dos verdes, dos rojos, dos sienas, un amarillo, un violeta, el negro y el blanco, más que suficientes para la mayoría de trabajos.

En cuanto a marcas, se hace difícil pronunciarse por una en concreto. La verdad es que las grandes marcas ofrecen siempre una gran calidad, siendo los gustos personales la circunstancia que puede decidir a un artista para escoger una u otra. Citemos las más conocidas: Basten (de Faber), Caran d'Ache, Lyra, Staedtler, Otello, Stabilo, Jovi, etc.

Finalmente, hagamos referencia al papel: excepto los papeles satinados y estucados, sobre los que la mina de color resbala sin dejar apenas huella, todos los papeles mate son más o menos adecuados para trabajar con lápices de colores. Sin embargo, para trabajos de un cierto compromiso, el mejor papel es un Canson de calidad superior de grano medio.

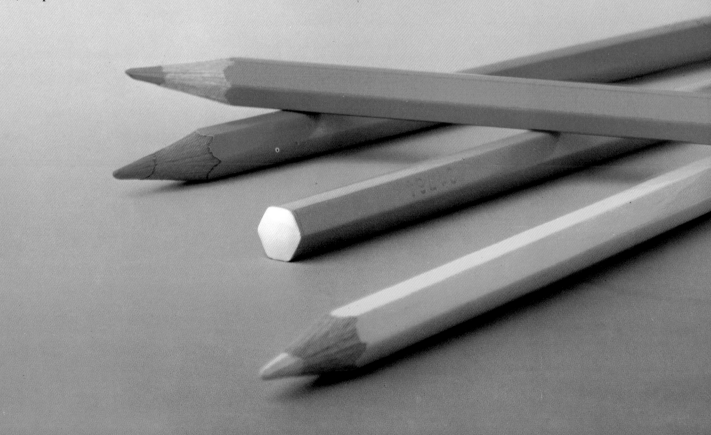

Cuestiones del oficio

La punta

Para sacar una buena punta al lápiz recurriremos a la maquinilla o el cúter. Con la maquinilla, que debe ser de cono largo, obtendremos una punta bien afilada para concretar detalles y perfiles. Con el cúter conseguiremos puntas más largas y acabadas en bisel, que nos permitirán trabajar con trazos gruesos, cuando tratemos de cubrir superficies y superponer colores.

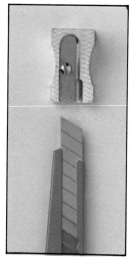

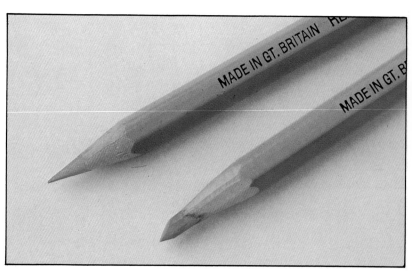

La posición del lápiz

Procure no trabajar con el lápiz demasiado inclinado. La mina, con respecto al papel, debe formar un ángulo de unos 45°, aproximadamente. De otra forma aumenta el riesgo de que la mina se rompa. Observe a este respecto las ilustraciones de la derecha.

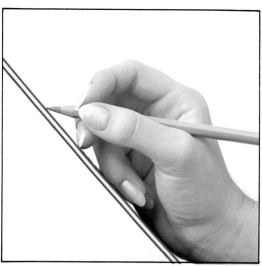

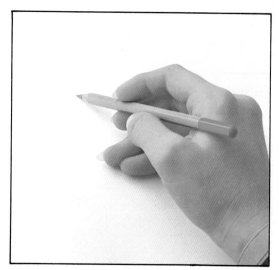

Un consejo práctico

Trabajar con lápices de colores sacándolos una y otra vez de su caja o dejándolos encima de la mesa es una pérdida de tiempo y, en el segundo caso, se expone a que reciban más golpes de los que puedan soportar sin que peligre la integridad de la mina. Lo mejor es sostener todos los colores que vamos a utilizar con la mano izquierda, o bien, como se enseña en la fotografía de la derecha, disponer de dos cubiletes para depositar la gama de los colores cálidos en uno de ellos y la gama de colores fríos en el otro.

Es un sistema muy práctico para localizar con facilidad el color que se necesita en cada momento.

Aquí tiene dos gamas de colores debidamente preparados para trabajar con lápices. Un contenedor para los lápices de la gama cálida y otro para los lápices de la gama fría. Distribuidos así, le será mucho más fácil encontrar el lápiz que necesite en cada momento en el transcurso de su trabajo.

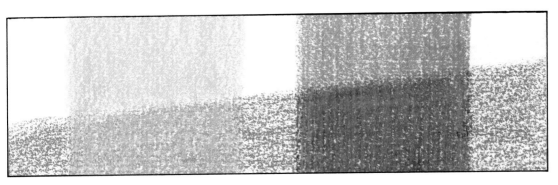

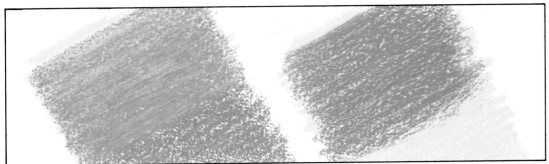

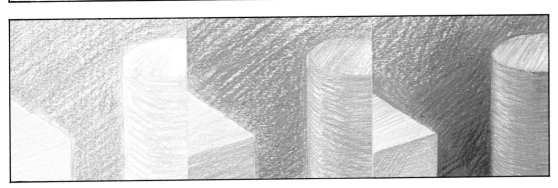

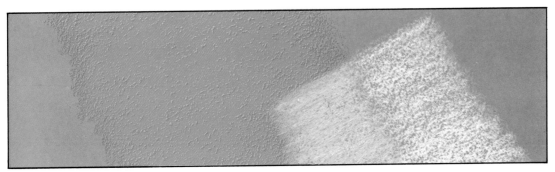

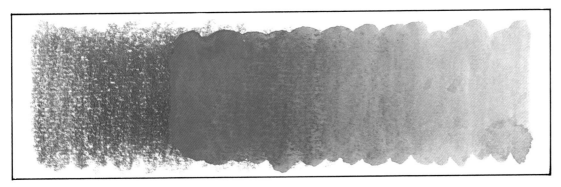

Las mezclas

Las mezclas con lápices de colores son siempre mezclas ópticas que se obtienen por superposición y transparencia. No son mezclas homogéneas entre pigmentos, como ocurre con el óleo o la acuarela, por ejemplo.

Al mezclar dos colores debe tenerse en cuenta que el orden de aplicación no es indiferente, ya que éste condiciona el resultado. No es lo mismo aplicar azul sobre amarillo que aplicar amarillo sobre azul.

Como se demuestra en este breve desarrollo, con los lápices de colores debe trabajarse de menos a más, o sea, intensificando el color por superposiciones que lleven a la valoración y al cromatismo.

Los papeles de color crema, azul claro, gris, salmón y otros son un buen soporte para los lápices de colores. Además, sirven de base tonal que armoniza el colorido y permite la utilización del blanco.

Los lápices solubles en agua permiten, además, obtener degradados con pincel. Los colores se avivan y pueden conseguirse efectos de transparencia realmente notables. Sin embargo, siempre queda algo de la señal del lápiz sobre el papel.

Ejercicio con los tres primarios y el negro

3. Construcción y encajado

Va usted a copiar una marina realizada con sólo tres colores y negro. En esta primera fase, el encajado previo, se ha utilizado el lápiz azul para construir el tema. Trace usted con cuidado a fin de poder borrar en caso de error. Conserve la superficie del papel en buen estado, limpie, y borre lo menos posible. Interesa lograr un encajado perfecto, un dibujo lo más detallado posible, para que luego se pueda pintar sin preocuparnos por las dimensiones y proporciones.

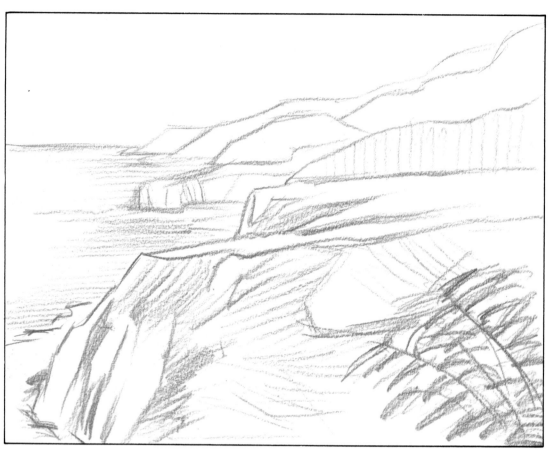

4. Primer estadio: color azul

Al pintar con lápices de colores utilizando sólo los tres primarios, con o sin el negro, siempre se suele comenzar con el azul; ello permite mezclar luego con más facilidad los otros dos colores –púrpura y amarillo– para obtener los tonos que se desean. Compruebe las zonas en que se ha intensificado la aplicación del azul: en el agua del mar, en la franja rocosa frontal y en los rompientes del acantilado, que quedarán en sombras en la pintura definitiva. Observe también la dirección del trazo en cada una de las zonas del dibujo.

Ejercicio con los tres primarios y el negro ■

5. Segundo estadio: el amarillo

¡Cómo cambia la apariencia del cuadro con la entrada del amarillo! Ciertamente, la marina empieza a tomar forma y ya permite vislumbrar lo que será el resultado final. Nacen los verdes del monte del primer término, algunos sutiles violetas del fondo donde el amarillo apenas si ha pisado el azul... Todo adquiere volumen y se producen los primeros contrastes. El artista ha reservado el blanco de algunas zonas del mar y de las nubes en el cielo desde el primer momento; de esta forma, ese mismo blanco del papel se convierte en un nuevo color.

6. Tercer estadio: el púrpura

Ya tenemos aquí el vigoroso, intenso púrpura, tercero de los colores primarios que se han utilizado para la realización de este ejercicio. Con el púrpura se deben controlar especialmente los trazos que se aplican, suaves en algunas zonas y absolutamente intensos en otras. Por ejemplo, la vegetación de primer plano y las zonas en sombra de las rocas requieren verdadera presión con el lápiz. Por contra, en los montes más alejados apenas se distinguen algunos trazos muy sutiles.

Ejercicio con los tres primarios y el negro

7. Fase final: acabado

Antes de llegar a este resultado definitivo nuestro artista ha utilizado el lápiz negro en las zonas donde era preciso reforzar el tono, como en la vegetación de primer plano. Pero atención: es fácil pasarse con el uso del negro. Uno empieza a retocar, a reforzar ese perfil, a sombrear en exceso y al final la obra peca de un tono excesivamente carbonero, sucio. Además del negro, se han aplicado los últimos toques de color para lograr el volumen y contraste que puede usted ver en la lámina acabada. Por fin, se han retirado las tiras de cinta adhesiva que enmarcaban el cuadro, para que los extremos del mismo presenten este aspecto limpio y perfilado. Ahora es cosa suya; copie esta marina... o busque su propio tema y pinte con tres colores y negro.

Como puede comprender fácilmente, en el ejercicio que le proponemos realizar en este caso no se trata tanto de conseguir un cuadro muy bonito y de ejecución perfecta como de practicarse en la mezcla de los colores y aprender a combinarlos para descubrir la gran cantidad de tonalidades, matices y otros colores que se pueden conseguir.

Además de la realización del ejercicio es aconsejable que usted tome unos lápices de colores y sobre un papel vaya practicando a base de mezclarlos y fijándose atentamente en las variaciones que consigue. Este trabajo, curioso pero laborioso al principio, luego con la práctica se convertirá en algo que usted, sin casi darse cuenta, hará de forma rutinaria.

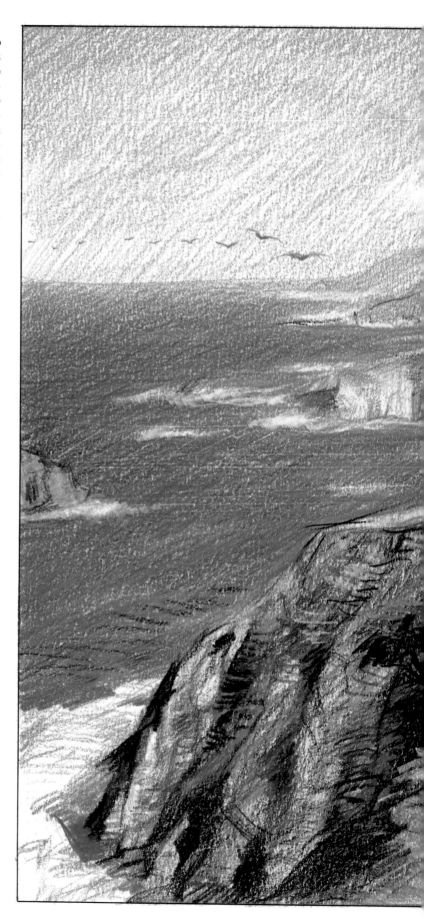

Aspecto definitivo de la marina a lápiz con la que su autor demuestra cómo utilizando sólo los colores primarios y el negro es posible reproducir todos los tonos de la Naturaleza.

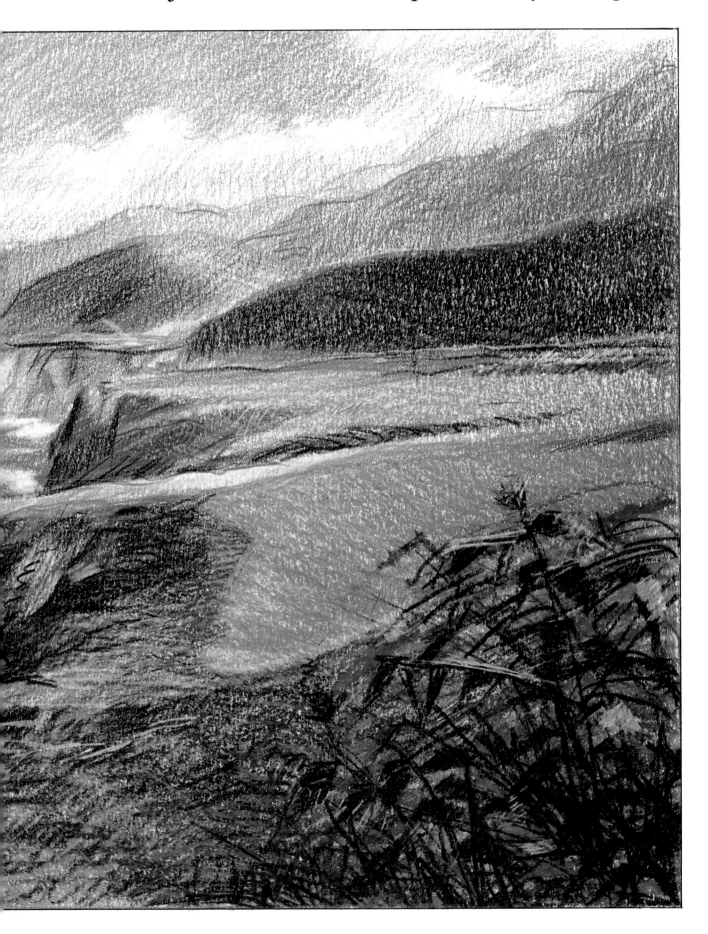

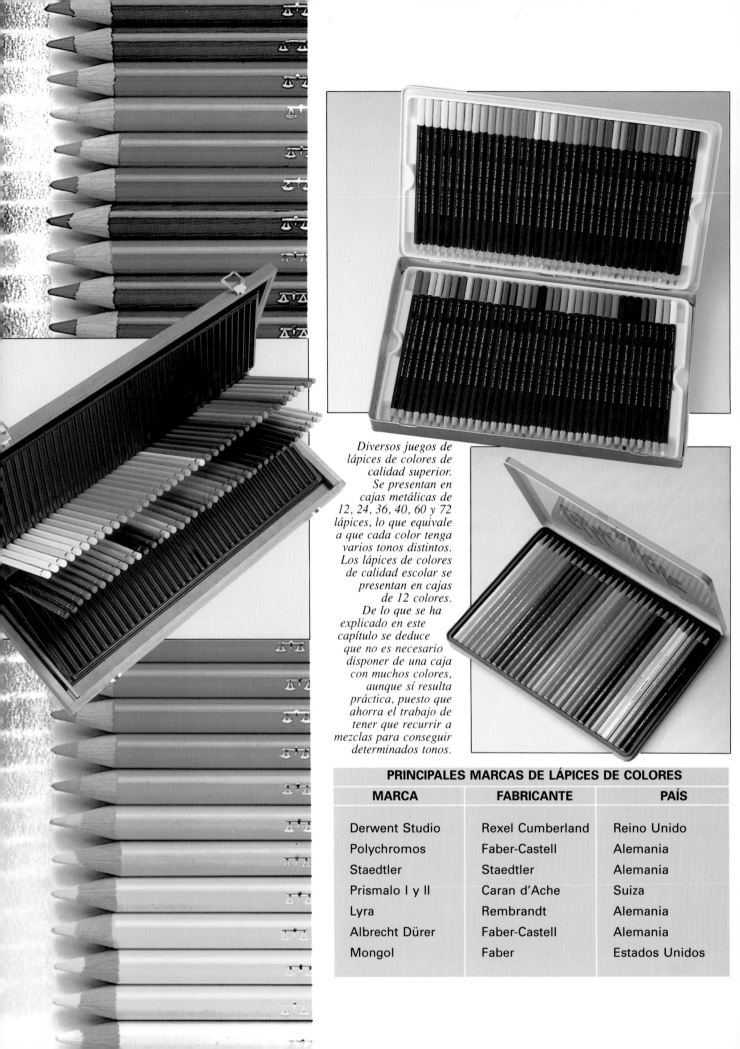

Diversos juegos de lápices de colores de calidad superior. Se presentan en cajas metálicas de 12, 24, 36, 40, 60 y 72 lápices, lo que equivale a que cada color tenga varios tonos distintos. Los lápices de colores de calidad escolar se presentan en cajas de 12 colores. De lo que se ha explicado en este capítulo se deduce que no es necesario disponer de una caja con muchos colores, aunque sí resulta práctica, puesto que ahorra el trabajo de tener que recurrir a mezclas para conseguir determinados tonos.

PRINCIPALES MARCAS DE LÁPICES DE COLORES

MARCA	FABRICANTE	PAÍS
Derwent Studio	Rexel Cumberland	Reino Unido
Polychromos	Faber-Castell	Alemania
Staedtler	Staedtler	Alemania
Prismalo I y II	Caran d'Ache	Suiza
Lyra	Rembrandt	Alemania
Albrecht Dürer	Faber-Castell	Alemania
Mongol	Faber	Estados Unidos

Paisaje con lápices acuarela

1. Preparativos y consejos previos

Prepare sus lápices acuarela, tome dos pinceles de buena calidad, uno del n. 6 y otro del n. 12, y un papel Canson de grano medio de 16 × 20 cm aproximadamente.

También necesitará, como es de suponer, agua limpia. Fije el papel sobre una base de madera o cartón con cuatro tiras de papel engomado y dispóngase a seguir nuestros pasos. Puede copiar nuestro ejemplo o utilizar otra fotografía que a usted le guste más.

Que nosotros hayamos utilizado lápices de la marca Caran d'Ache no significa que usted no pueda trabajar con otra marca.

Si se decide por otra fotografía, debe procurar que, como la nuestra, ofrezca un buen equilibrio entre las tonalidades cálidas y las frías. Piense que se trata de un primer ejercicio y que sería contraproducente lanzarse a una borrachera de color.

Seleccione la gama que más se acomode a las exigencias del modelo. Nosotros nos hemos decidido por una paleta reducida: dos azules (uno medio y otro oscuro), un verde esmeralda, un verde cinabrio, otro claro, un ocre amarillo, un rosa púrpura claro y un tierra tostada.

Paisaje con lápices acuarela

2. El encaje

Con un lápiz azul oscuro, y sin apenas apretar, proceda a un primer encaje del tema. Piense que el trazo dejado por un lápiz de color siempre es difícil de borrar. Es por ello que no debe concretar las líneas del encaje definitivo hasta que no esté muy seguro de que no necesitará rectificarlas.

Si usted analiza la dominante cromática de nuestro modelo, comprenderá que hayamos utilizado el azul oscuro para el encaje: es evidente que es el matiz que domina en las tonalidades oscuras.

3. Entonación general

Nuestro segundo paso ha consistido en buscar la entonación general del tema y en insinuar los colores locales de cada una de sus zonas. Todo ello, como puede ver, se ha solucionado con trazos muy suaves, de modo que el color, más que definirlo, lo que hemos hecho, ha sido insinuarlo. Utilizando el léxico tradicional en la práctica de la pintura artística con otros procedimientos quizá más netamente pictóricos, podemos decir que, durante este segundo paso, hemos procedido a manchar el cuadro, estableciendo una base de color en la que apoyar el desarrollo cromático.

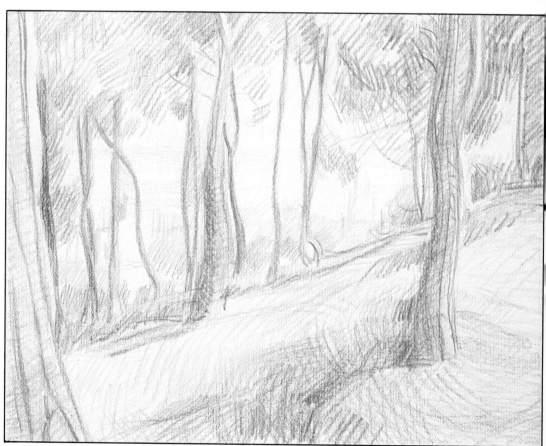

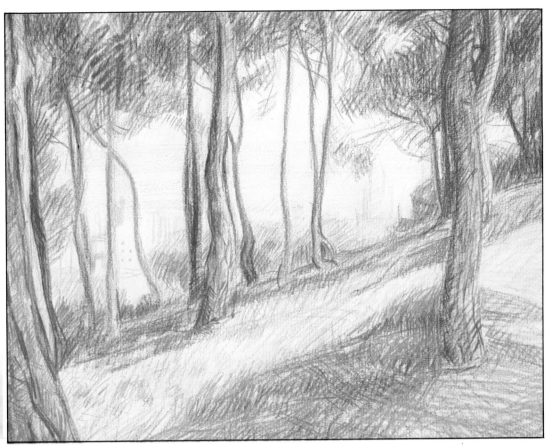

4. Trabajando el cromatismo

Insistimos con los mismos colores, intensificándolos poco a poco por superposiciones correlativas y con trazos cruzados. Se trata de dejar la obra con un acabado propio de un dibujo con lápices de colores poco contrastado.

Debemos pensar que con el acuarelado al que vamos a someterlo y con el repaso final que va a darnos el acabado definitivo, tendremos una fusión, una intensificación y un oscurecimiento general del color.

5. El acuarelado

Como se indica en los cuatro detalles de la izquierda, actúe por zonas, dejando que el pincel distribuya el agua con regularidad para evitar que se empasten los colores y se desdibujen los contornos.

Piense que acuarelar unas superficies pintadas a lápiz no es lo mismo que convertirlas en otras superficies que parezcan pintadas con acuarelas tradicionales. Ni el medio empleado ni el fin que se persigue son los mismos. Fundir colores, sí; de eso se trata, pero sin renunciar a los rasgos propios de una pintura con lápices de colores.

Paisaje con lápices acuarela

6. Acabado

Cuando su pintura acuarelada esté prácticamente seca, pero no del todo (cuando aún conserve un poco de humedad), insista a punta de lápiz para intensificar algunos colores y contrastes, concretando las formas que puedan haberse desdibujado por la fusión entre colores debida a la humedad.

7. La obra terminada

Observe el carácter pastoso que han adquirido los últimos toques dados con los lápices sobre las superficies que conservaban un poco de humedad. Estos trazos, superpuestos a las superficies acuareladas, dan a esta pintura una personalidad francamente atrayente. Haga usted sus propias pruebas: sobre fundidos más o menos pigmentados, insista a punta de lápiz con distintos grados de humedad y compare los resultados que obtenga en cada prueba.

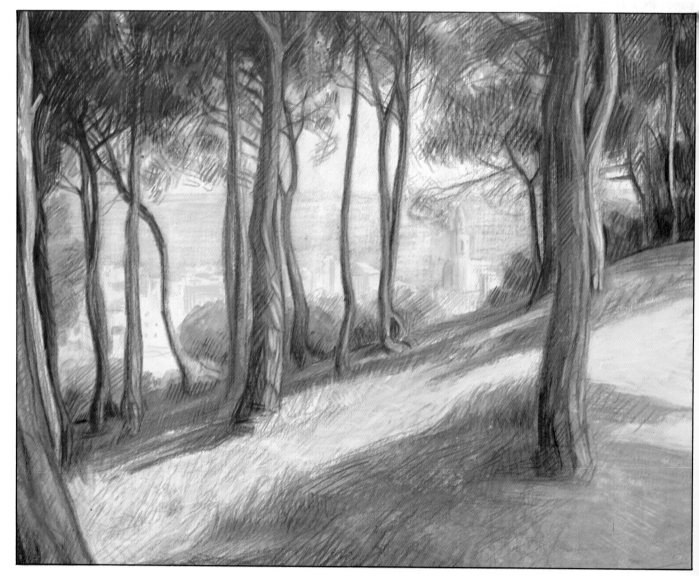

EL DIBUJO A CARBÓN

El carboncillo (término con que denominamos las barras de carbón más finas), obtenido de la combustión controlada de pequeñas ramas de árbol o arbusto (sauce, vid y nogal son los más utilizados), es, sin lugar a dudas, el más antiguo de los materiales para dibujar utilizado por el hombre. Pero es a partir del siglo XVII, con la aparición de nuevas calidades de papel más idóneas para trabajar el claroscuro, que el carboncillo se convierte en la técnica obligada para la formación académica de los futuros artistas.

El carboncillo y los sucedáneos más modernos que han ido apareciendo ofrecen todas las condiciones deseables para el tratamiento del claroscuro. Sobre superficies apropiadas (papeles Canson e Ingres, básicamente) proporciona degradados que van del negro total al blanco del papel, pasando por todos los grises imaginables. Admite difuminados perfectos, que lo mismo pueden obtenerse con los dedos que con un difumino o un retazo de paño. Para la entonación de grandes superficies uniformes puede utilizarse polvo de carbón con el que, previamente, se habrá impregnado un paño o muñequilla.

Otra gran virtud del carboncillo es la facilidad con que pueden recuperarse blancos con la goma de borrar y la posibilidad de rehacer un dibujo en proceso a partir de un borrado previo realizado con un trapo. Con esta operación el dibujo no desaparece del todo, pero se borra lo suficiente como para poder aprovechar lo aprovechable y rectificar las incorrecciones que siguen presentes en la imagen borrosa que permanece en el papel. Es más: los estudios académicos al carbón suelen pasar por una fase de semiborrado total (después del encajado y un primer planteo de luces y sombras), a partir de la cual se inicia el estudio del claroscuro propiamente dicho, haciendo que trabajen tanto el carbón, los dedos, los difuminos y trapos, como la goma de borrar, muy importante en esta técnica.

Una rama de carboncillo difícilmente podrá afilarse (aunque se hiciera, la punta duraría muy poco), por lo que no debe pensarse en trabajar al carbón sobre superficies pequeñas; no es apto para dibujar miniaturas. Se trata de una técnica más apta para modelar las formas a base del claroscuro que para representarlas por sus contornos lineales, sobre todo, lo repetimos, cuando se trabaja con formatos pequeños.

La inestabilidad del carboncillo es un hecho fácilmente comprobable: soplando con fuerza nos llevamos el polvillo superficial; también, al sacudir el papel, salta una buena parte del polvillo que no ha penetrado en sus intersticios y, frotando con un trapo, ya lo hemos dicho, lo desprendemos casi del todo. Sin embargo, no debemos confiarnos porque, a pesar de esta inestabilidad, eliminar el carbón en su totalidad es una tarea ardua por no decir imposible. Los trazos intensos siempre dejan huella y ni la goma de borrar de plástico es capaz de eliminarla totalmente.

Los dibujos al carbón requieren un fijado final realizado con fijador líquido, aplicado con pulverizador de boca o con un aerosol especial.

Características y recursos técnicos del carbón

Aplicación y fijado del carboncillo

El carboncillo es muy inestable y al menor roce se desprende de la superficie del papel. En consecuencia, no podemos dibujar con la mano apoyada sobre él. El carboncillo requiere un dibujo a mano alzada. Nunca estará mejor aplicada esta expresión.

Para ennegrecer, agrisar o degradar es mejor que se trabaje con un trozo de carboncillo y no con una rama larga. Se procurará que la zona que entre en contacto con el papel adquiera forma de bisel para poder obtener trazos anchos y regulares. Esto lo puede conseguir con la ayuda de un cúter.

Para trabajar grandes zonas, el carboncillo (un trozo cortado a la medida conveniente) puede aplicarse plano sobre el papel. Regulando la presión se consiguen franjas de grises degradados de gran efecto.

Los dibujos al carbón deben fijarse. Para ello se colocarán sobre un tablero y se cubrirán con líquido fijador aplicado con un pulverizador. El pulverizador de boca requiere buenos pulmones.

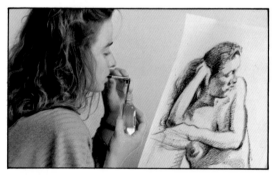

El fijador con aerosol resulta más caro pero es mucho más práctico y fiable al permitir una distribución mucho más regular del líquido. En todos los casos, el fijado debe hacerse por capas sucesivas esperando siempre que la anterior se haya secado. El número de capas sucesivas dependerá de la cantidad de negro que contenga el dibujo. Normalmente, tres capas son suficientes.

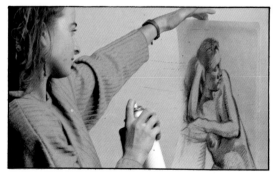

Características y recursos técnicos del carbón

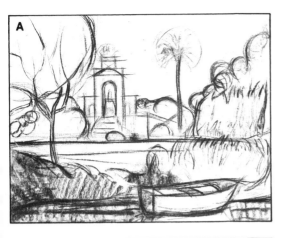

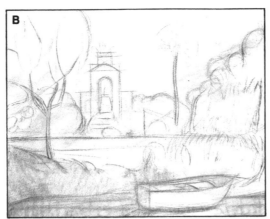

Utilización de un trapo

Una buena parte del polvo de carbón presente en el apunte (**A**) ha desaparecido tras haber frotado con un trapo (**B**). Sin embargo, los trazos enérgicos permanecen envueltos por una neblina que podemos aprovechar a modo de imprimación previa.

Utilización de los dedos

La inestabilidad del carbón se pone de manifiesto al pasar un dedo por encima de una zona negra, que adquiere un color gris difuminado (**A**). Soplando fuerte y súbitamente sobre una mancha negra, el aire se lleva parte del polvo. Se rebaja el tono, que pasa a ser un gris oscuro (**B**).

Efectos de la goma de borrar

Si en vez de los dedos utilizamos una goma de borrar, podemos ajustar mucho más la anchura de la zona rebajada (**A**) y también el tono. En **B** tenemos una zona más clara conseguida con dos pasadas de goma.

Modelando una goma para darle una forma cónica (como la punta de un lápiz) o de cuña, es bastante fácil obtener detalles en negativo (**A**) por eliminación de polvo. Aunque borremos con fuerza con una goma de plástico, el polvillo adherido al papel nunca desaparece del todo (**B**).

129

Características y recursos técnicos del carbón

Degradados con lápiz carbón y difumino

Observe (**A**) que un degradado realizado con lápiz carbón se oscurece cuando lo difuminamos. Para conseguir un degradado que nos lleve en poco espacio del negro a un gris muy pálido (**B**), debe iniciarse con el lápiz (1) para extenderlo después con el difumino (2).

Dibujo al carboncillo de una esfera

Dibujar una esfera con carboncillo y los dedos permite descubrir las posibilidades que ofrece la técnica para obtener claroscuros extraordinariamente matizados:

1. Con trazos decididos, dibuje el contorno y las manchas correspondientes a la sombra propia de la figura y a la sombra que proyecta.

2. Con el dedo, extienda la mancha negra, modelando la forma a base de degradar el tono hacia el punto de máxima luz. Procure no oscurecer demasiado esta zona iluminada. Extienda, también, y diluya la sombra proyectada.

3. Refuerce con más carboncillo la zona de mayor oscuridad y difumine los límites de la nueva tonalidad. Con un dedo limpio reste gris de los alrededores del punto más iluminado y del límite más oscuro de la esfera, donde se aprecia una franja de tenue luz reflejada. Limpie el fondo.

1. *Desnudo al carbón, estructurado en grandes planos contrastados. El carbón sin difuminar ha dado los tonos más oscuros, un trapo ha proporcionado los tonos medios y la goma de borrar ha destacado los planos más iluminados.*

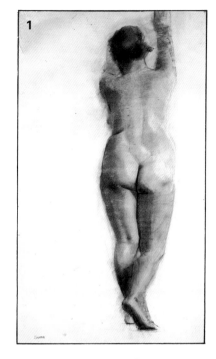

2. *Ejemplo de cómo el carbón puede ser aplicado para completar las posibilidades de otras técnicas: lápices de colores o sanguina, por ejemplo.*

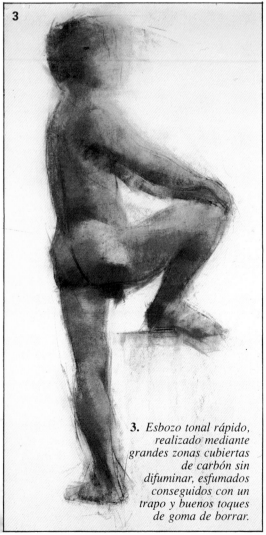

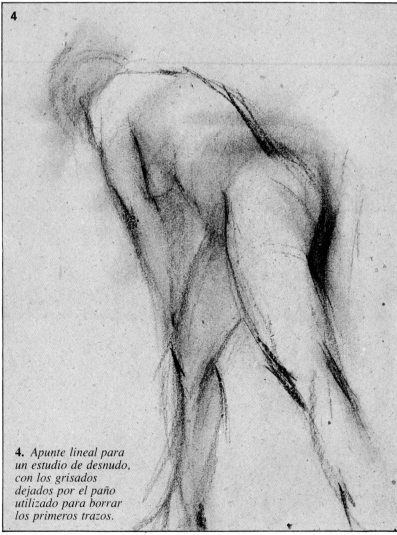

3. *Esbozo tonal rápido, realizado mediante grandes zonas cubiertas de carbón sin difuminar, esfumados conseguidos con un trapo y buenos toques de goma de borrar.*

4. *Apunte lineal para un estudio de desnudo, con los grisados dejados por el paño utilizado para borrar los primeros trazos.*

Dibujo al carbón de un modelo de yeso

Estos trabajos de academia tienen su inicio en la determinación de la iluminación del modelo. ¿Cómo incidirá sobre la figura? En nuestro ejemplo, la luz natural viene de la izquierda; incide muy lateralmente sobre la figura y proporciona una gran cantidad de matices. Iluminando con un potente foco acentuamos los·contrastes, pero perdemos muchos matices, por lo que hemos decidido trabajar con luz natural.

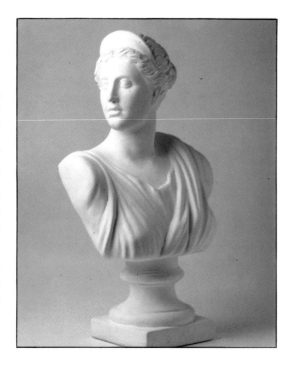

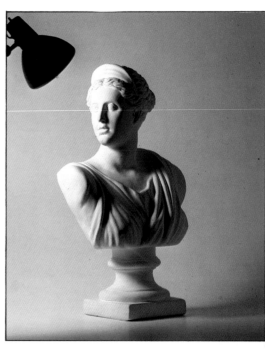

1. Directamente con el carboncillo, procedemos a encajar la figura, reduciéndola a las líneas que más contribuyen a delimitar las formas. En el encaje, sin haber nada concreto, está todo lo que necesitamos para seguir dibujando: volúmenes y proporciones...

2. Una vez convencidos de tener un buen encaje, lo borramos con un trapo para eliminar el polvillo y quedarnos sólo con la huella que permanece en el papel. A partir de ella, iremos concretando los perfiles hasta conseguir que todo esté en su sitio.

Dibujo al carbón de un modelo de yeso

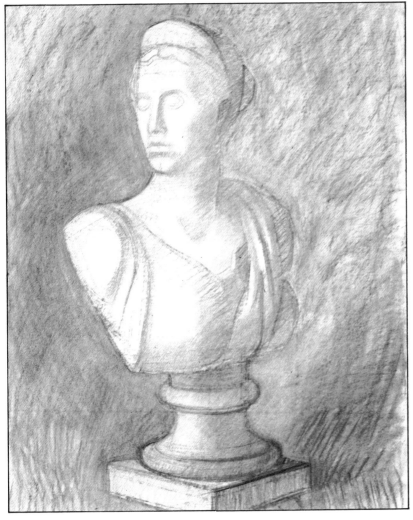

3. Se trata, ahora, de establecer una primera valoración tonal en la que nos queden bien delimitadas las zonas de luz y las de sombra, pero utilizando sólo las tonalidades intermedias. Durante esta etapa, nos movemos entre el blanco del papel (luz) y unas sombras en medio tono con algunos matices de transición. Estamos en el dominio de las medias tintas, sobre las cuales podremos añadir los tonos más vigorosos. En esta fase es importante que lleguemos a estructurar perfectamente nuestro modelo sin recurrir a los tonos más oscuros. Piense que aún podemos tener necesidad de corregir, tanto líneas como sombras mal situadas, cosa que no será ningún problema mientras no hayamos castigado el papel con trazos y negros vigorosos, que resultaría imposible borrar.

4. Entramos en la etapa final del proceso. Se trata de completar las luces y las sombras y sólo eso. Debe suponerse que, antes de proceder al acabado, nos habremos asegurado de la correcta situación de todos los elementos lineales y de la correcta extensión y forma de todas las sombras. Desde el momento en que demos por concluida la primera valoración general (fase **3**), deberemos considerar que el dibujo es ya intocable. El acabado de la valoración incluye cuatro aspectos de la técnica del carboncillo que le resumimos, gráficamente, en las cuatro fotografías de detalle situadas al pie de esta página:

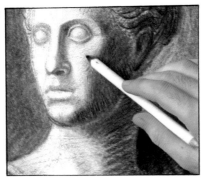

A. Intensificamos los oscuros en las zonas de máxima sombra, utilizando exclusivamente el carboncillo.

B. Limpiamos y perfilamos las zonas de máxima luz, dibujando con la goma de borrar.

C. Trabajamos con un trapo para igualar el gris de las zonas que requieren una media tinta uniforme. Rebajamos, si conviene, el gris de aquellas zonas que resulten demasiado negras.

D. Difuminamos, con el dedo o un difumino, las zonas de transición entre luz y sombra. Dado que, en este ejemplo, desde un principio hemos dibujado sin buscar difuminados de fondo, procuraremos ahora no abusar del difumino, puesto que corremos el riesgo de agrisar las superficies más luminosas. Vea en la página siguiente el resultado que con esta técnica hemos conseguido.

Dibujo al carbón de un modelo de yeso

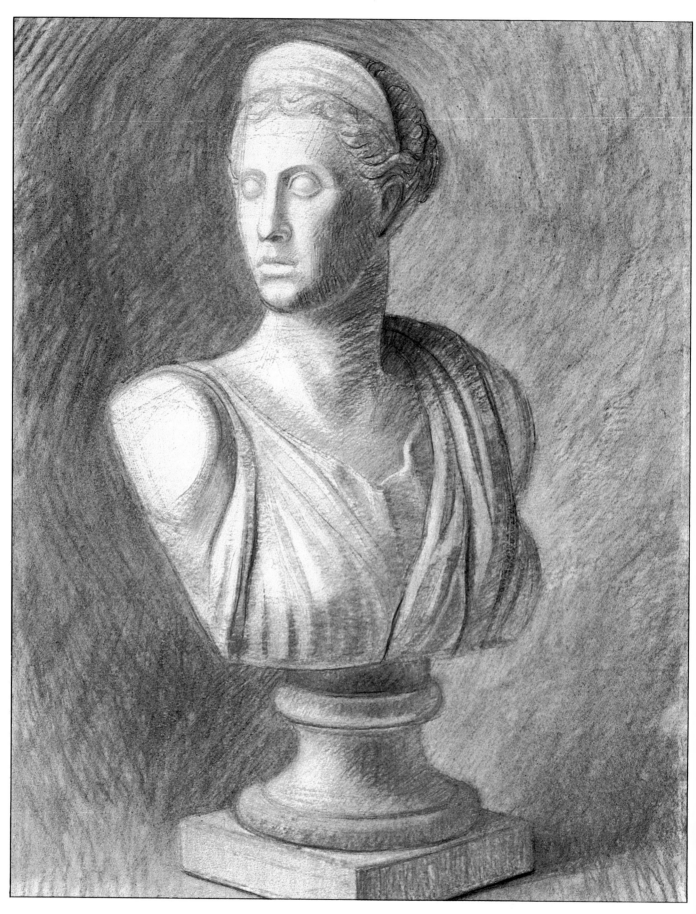

EL DIBUJO A TINTA CON PLUMILLA Y CAÑA

La técnica del dibujo a pluma es una de las más antiguas que se conocen, si bien debemos especificar que las plumas utilizadas por los antiguos no eran ni las plumillas de metal que hoy conocemos ni, mucho menos aún, los útiles de tinta continua (estilógrafos y rotuladores) que tan populares se han hecho en las últimas décadas. Durante muchos siglos, los grandes artistas que nos han precedido utilizaron cañas y plumas de oca, de cisne o de cuervo. Piense que la plumilla metálica no aparece hasta finales del siglo XVIII; es la pluma Perry, que, con el nombre de su inventor, sigue presente en el mercado.

Actualmente, la denominación *dibujo a pluma* abarca no menos de doce sistemas que permiten dibujar con trazos y manchas de tinta negra o de color oscuro, sin medias tintas ni degradados de grises continuos.

La plumilla de dibujo tradicional es la Perry, estrecha y de punta muy flexible, adaptada a un mango de madera. Existen, desde luego, otras plumillas (planas, de punta recta, de punta redonda) adaptables a un mango. También hay quien dibuja con una pluma estilográfica o con un bolígrafo negro, sistema muy práctico para obtener líneas uniformes, tanto en grosor como en intensidad.

Los estilógrafos de punta-tubular, que se cargan con cartuchos independientes, ofrecen la ventaja de una gran variedad de plumines de distinto grueso: desde 0,1 mm hasta 2 mm.

También los rotuladores, con su variedad de tipos y gruesos, ofrecen características afines a las del dibujo a pluma.

Y si bien, para empezar, hablaremos del dibujo a la pluma o a la caña, no podemos olvidar que los pinceles pueden ser útiles cuando se trate de cubrir de negro superficies extensas.

Sin embargo, a pesar de las ventajas que aportan los estilógrafos y rotuladores, las técnicas que ofrecen las mayores posibilidades expresivas siguen siendo las clásicas: el dibujo con plumilla y el dibujo con caña o palillo, que permiten tramados y líneas extremadamente finas (con la pluma Perry), o bien trazos negros y grises de una gran calidad, cuando el instrumento de dibujo es una caña o un modesto palillo.

En cuanto a la tinta, lo más corriente es utilizar tinta china negra y adquirirla en tinteros que permitan mojar en ellos la plumilla, caña o palillo, sin necesidad de ningún trasvase. Para trabajar con tintas diluidas puede utilizarse la tinta en barra, que se disuelve en agua, si bien se trata, empero, de una solución más propia de la técnica de la aguada que del dibujo a pluma propiamente dicho.

Cuatro ejemplos a la pluma

1. *Dibujo realizado con plumilla metálica del tipo Perry. En él no hay tramados sino que los contrastes vienen dados por series de líneas y manchas negras.*

2. *Dibujo a la pluma de estilo inglés. Es una técnica que requiere, además de un gran dominio del dibujo, una gran dosis de paciencia.*

3. *Los grandes maestros del Renacimiento practicaron, como muchos otros artistas, el dibujo a la pluma. Éste es un boceto de un David de Miguel Ángel (1475-1564).*

4. *Alberto Durero (1471-1528),* Manos rezando. *Célebre dibujo realizado a la pluma con tinta negra y tinta blanca, sobre papel azul. Sorprende que esta maravilla pudiera hacerse con caña o pluma de oca.*

Observe las obras que reproducimos en esta página. Verá que se puede dibujar a la pluma de distintas maneras, de acuerdo con los materiales, la técnica y el estilo preferidos por el artista. Durero, por ejemplo, consiguió una gran precisión anatómica en su obra *Manos rezando*. Vea también cómo Miguel Ángel en su boceto de un *David* supo crear un modelo a base de trazos. En el paisaje que puede ver en la figura 1, el artista ha dibujado un conjunto de líneas y de manchas negras que dan lugar a una sutil combinación de luces y sombras. Finalmente, en el paisaje de la figura 2, se ha conseguido una sensación de volumen a base únicamente de líneas negras, a veces finas, a veces más gruesas, aquí más juntas, allá más separadas, pasando progresivamente de unas a otras; así, ha realizado un trabajo en el cual las luces y las sombras se conjugan perfectamente. Se trata de un estilo que llamamos *inglés*. En realidad este tipo de dibujo es una versión moderna de la técnica del grabado sobre cuero. Un método excelente para aprender a dibujar a la pluma consiste en copiar los dibujos de los artistas. Es una práctica que también usted debe realizar de cuando en cuando.

Utensilios

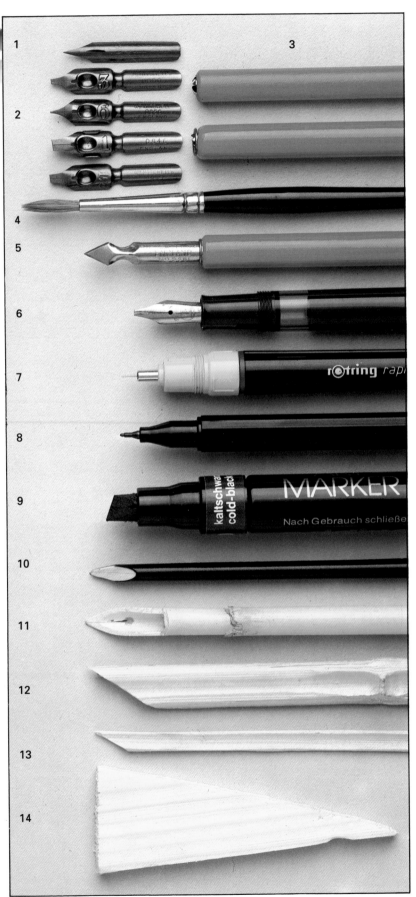

En nuestra introducción nos hemos referido a los distintos instrumentos que actualmente pueden utilizarse para dibujar con tinta china y cuyas características pueden encajarse dentro de la denominación general de *dibujo a la pluma* o *a la caña:* plumillas propiamente dichas, rotuladores, estilógrafos, cañas, palillos...

La que sigue es una relación referida al muestrario que se reproduce en esta página. Véalo en la ilustración de la izquierda:

1. Plumilla Perry.
2. Plumillas de punta recta de distintos gruesos.
3. Mangos de madera.
4. Pincel de pelo de marta, del n.° 6.
5. Lanceta para trabajar sobre papel estucado.
6. Pluma estilográfica.
7. Estilógrafo de punta tubular.
8. Rotulador de punta fina.
9. Rotulador de punta en bisel.
10. Mango de pincel adaptado para dibujar con palillo.
11. Caña preparada en forma de plumilla.
12. Caña cortada en bisel.
13. Caña pequeña, en bisel.
14. Caña de madera.

Preparación de una caña para dibujar con tinta:
a. Obtención de la punta.
b. Corte longitudinal para darle flexibilidad.

Muestrario de trazos

A la derecha, dos frascos de tinta china de color sepia (izquierda) y de color blanco (derecha).

Al lado extremo y arriba, líneas negras obtenidas con una plumilla Perry y tinta china.

Al lado extremo y abajo, líneas blancas trazadas con una plumilla Perry y tinta blanca, sobre un fondo negro.

1. *Trazos sueltos obtenidos con una plumilla fina (a) y trazos obtenidos con una plumilla de punta recta (b). El grueso de la línea varía con la dirección del trazo.*

2. *Líneas de grueso e intensidad variables trazadas a pincel (a). Líneas blancas obtenidas con una lanceta sobre papel estucado, previamente cubierto de tinta negra (b).*

3. *Líneas onduladas obtenidas con pluma estilográfica (a). Líneas finas de grueso muy regular, trazadas con un estilógrafo de 0,1 mm (b).*

4. *Trazos de distintos gruesos obtenidos con un rotulador de punta biselada (a). Líneas cruzadas obtenidas con un rotulador de punta fina (b).*

5. *Líneas gruesas negras y líneas semisecas, trazadas con una caña (a). Trazos finos y otros semisecos, dados por la punta del mango de un pincel (b).*

6. *Sobre fondo gris, trazos gruesos y otros finos dados por una caña cortada en bisel (a). Manchas y trazos obtenidos con una cuña de madera (b).*

Las técnicas

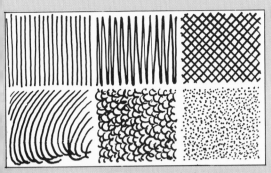

De izquierda a derecha y de arriba abajo, trazos
paralelos, trazos en zigzag, trama cruzada,
trazos curvos, caracolillos y grisado puntillado.

Sencillo ejemplo de cómo la pluma metálica
puede proporcionar volumen y sombras con
trazos que envuelven las formas y las explican.

A. Tramas varias
obtenidas con
plumilla o
estilógrafo.

B. Dibujo realizado
con pluma Perry.

Primero se realiza un dibujo a lápiz con la
valoración bien estudiada. El estilógrafo traza la
trama de paralelas finas. Con plumilla metálica
se interpreta el sombreado.

Se dibuja primero a lápiz con una correcta
indicación de las sombras. Los puntos, todos del
mismo tamaño, se consiguen con un estilógrafo,
espaciándolos a partir de las zonas más densas.

C. Dibujo a la
inglesa, realizado
con estilógrafo
y plumilla.

D. Dibujo punteado.
Estilógrafo sobre
papel satinado.

El dibujo a la pluma lineal, sin sombras, exige
un buen dominio de la forma. Ha sido utilizado
por grandes artistas como Picasso, Matisse,
Renoir y Dalí, entre otros.

Se trabaja sobre cartulina negra o sobre papel
previamente entintado. Con tinta blanca, a pluma
o pincel, se abren los blancos que situarán las
luces y explicarán las formas.

E. Plumilla lineal.
Plumilla, bolígrafo,
estilógrafo o
rotulador fino.

F. Dibujo con tinta
blanca sobre fondo
negro.

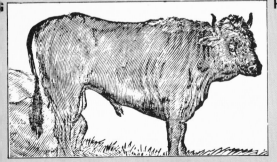

Sobre una cartulina grattage, de Canson, se
dibuja en negativo; es decir, se pinta la cartulina
con tinta china y se abren los blancos con una
lanceta bien afilada.

El estilo bloqueado no admite medias tintas.
Las formas quedan explicadas por bloques
de tinta negra (sombras y tonos oscuros) que
contrastan con el blanco del papel.

G. Dibujo de estilo
bloqueado, obtenido
con plumilla metálica
o pincel.

H. Dibujo en
negativo que imita un
grabado al boj.

Paisaje urbano con plumilla

1. Propuesta

Escoja una fotografía que a usted le guste (en la que aparezca uno de estos rincones de pueblo, que parecen hechos *ex profeso* para el lucimiento de los dibujantes a la pluma) y haga de ella una versión con tinta china y plumilla. ¿Cómo?... Pues como a usted le parezca mejor: mediante combinaciones de tramas, poniendo a prueba su paciencia dibujando por puntos, utilizando sólo trazos paralelos, combinando la pluma y el pincel (éste para cubrir grandes zonas de negro), etc.

Como botón de muestra, le ofrecemos en estas páginas un trabajo realizado con los materiales que puede ver a la derecha: tinta china, una plumilla metálica, un portaminas, un pincel del n.º 4, agua y, desde luego, una hoja de papel satinado de buena calidad (Schoeller, por ejemplo) y no muy grande, 18 × 23 cm es suficiente.

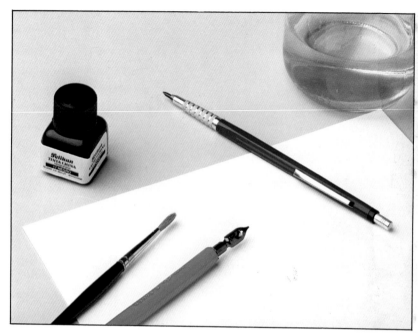

2. El esbozo a lápiz

A partir de la foto seleccionada (véala sobre estas líneas), el autor ha trazado un esbozo a lápiz, muy lineal, en el que ha solucionado todos los problemas de proporciones y perspectiva. Cuando empiece a trabajar con la tinta, todas las dudas referentes a estos dos aspectos del dibujo deben haber desaparecido. En adelante, los obstáculos a vencer sólo serán de tipo técnico.

Paisaje urbano con plumilla

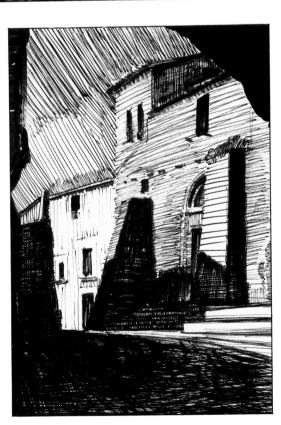

3. Las zonas más oscuras

Nuestro artista ha trabajado básicamente con plumilla, pero ha reservado al pincel la tarea de cubrir las zonas más extensas con su tonalidad de base. Con el pincel bien cargado, se ha cubierto el fragmento de arco que proporciona un primerísimo plano. En esta zona tenemos un negro absoluto descargado del pincel, que ha pasado a manchar otras zonas cuando ya estaba semiseco, dejando el campo abierto para la acción de la plumilla.

4. Acción de la plumilla

Con trazos bien dirigidos, la plumilla ha dado calidad a las distintas superficies del dibujo, cielo incluido. Las zonas más oscuras han sido trabajadas (sobre los grisados del paso anterior), mediante tramados que han aportado contrastes y textura. A base de equilibrar la valoración y textura de los distintos lienzos de los muros, nuestro artista ha conseguido dos cosas: enriquecer el dibujo y resaltar la luminosidad del edificio del fondo que, en el dibujo acabado, contrasta mucho más con los primeros y medios planos, generosamente tratados con la pluma y, lógicamente, oscurecidos.

Centrar la luz sobre un plano de fondo no resta profundidad al dibujo: los negros dan un contrapunto suficiente para acercar los primeros planos, y la franja de luz que atraviesa todo el plano de tierra lleva la mirada desde el primer plano, situado a la derecha, hasta lo más profundo del tema.

En la parte inferior de esta página y a la izquierda, aspecto del dibujo después de los primeros tramados.

En la parte inferior de esta página y a la derecha, detalle de la acción de la plumilla en los peldaños del templo.

En la página siguiente, aspecto final del dibujo, después de haber oscurecido y enriquecido la fachada de la iglesia, el suelo y los planos oscuros que enmarcan el edificio del fondo.

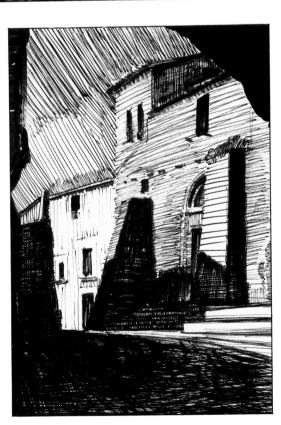

Paisaje urbano con plumilla

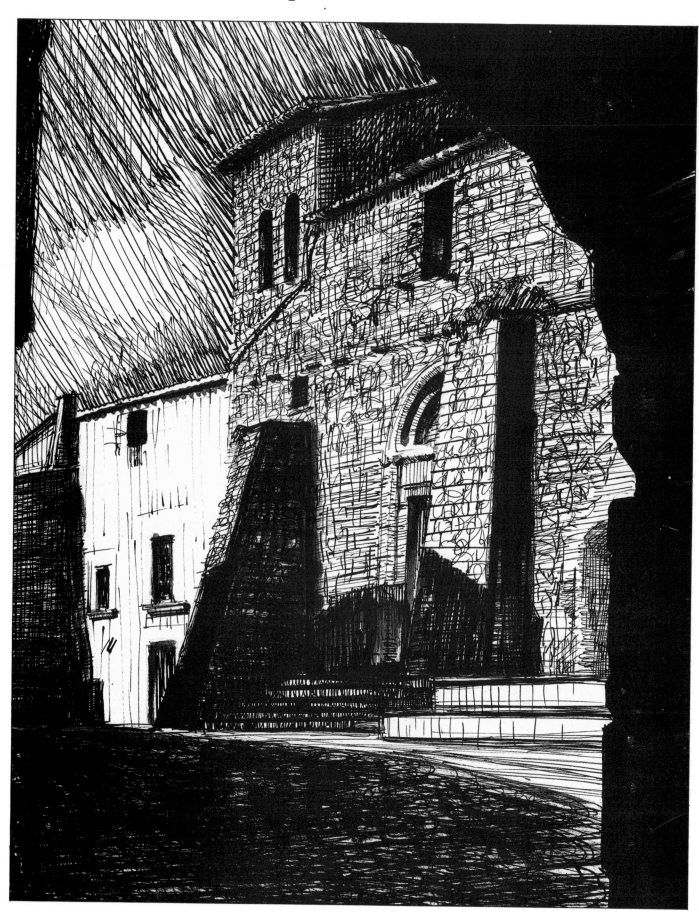

EL DIBUJO A TINTA CON PINCEL

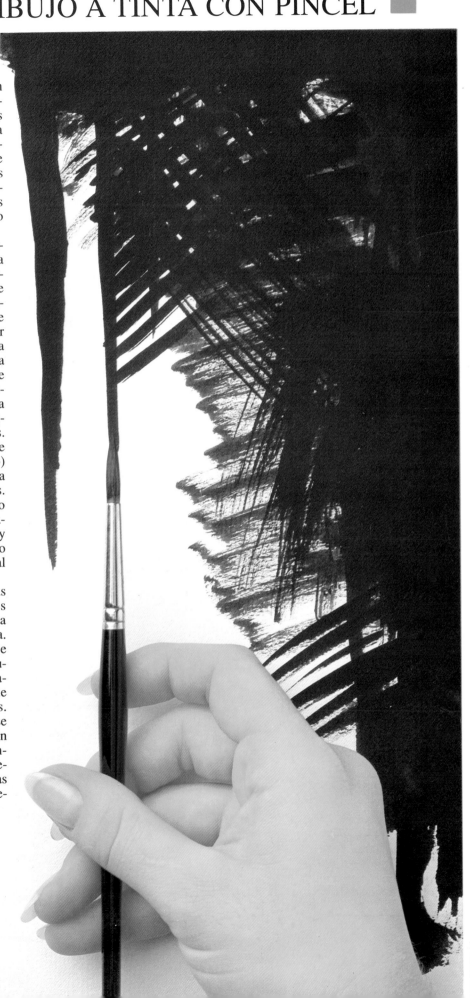

Un pincel de pelo de marta o similar, utilizado con oficio, puede convertirse en una herramienta para dibujar extraordinariamente sensible y versátil. Son muchos los ilustradores y dibujantes de historietas que prefieren el pincel a la plumilla; es más dúctil y con él se sienten más libres. La versatilidad del pincel considerado como herramienta de dibujo es una consecuencia lógica de la naturaleza y forma de su haz de pelos. Los pinceles redondos de marta, meloncillo o sintéticos, por ejemplo, proporcionan desde líneas finísimas hasta franjas de tinta tan anchas como permite el grueso del haz de pelos.

Por otra parte, cabe la posibilidad de aprovechar el paulatino degradado que experimenta el tono del trazo a medida que el pincel pierde su carga. El negro absoluto, que se obtiene con el pincel completamente cargado, se convierte en un gris cada vez más pálido, hasta que llega un momento en que no basta con deslizar el pelo por encima del papel; para que siga manchando es preciso restregarlo, con cuya acción se pueden obtener grises francamente suaves y transparentes. Esta circunstancia, debidamente aprovechada, da lugar a la llamada *técnica del pincel seco* que, como veremos dentro de poco, ofrece muchísimas posibilidades. Lo que sucede con la técnica del pincel (sobre todo cuando se trabaja con el pincel cargado) es que no admite titubeos. En cuanto la punta del haz toca el papel ya no vale volverse atrás. Lo comprobará usted mismo tan pronto como haga sus primeras pruebas. No es, pues, extraño que los amantes del dibujo con tinta china y pincel sean grandes dibujantes, sobre todo aquellos que se lanzan a aplicar esta técnica al dibujo de figura.

Cada uno de nosotros conoce sus propias posibilidades, pero nuestra recomendación es que, para hacer sus primeros pinitos con tinta china y pincel, no escoja la figura como tema. Es mejor que se decida por el paisaje y que seleccione motivos sencillos: edificaciones rurales, por ejemplo, sin demasiadas complicaciones de forma y con una iluminación que determine luces y sombras bien definidas. Aunque un paisaje, como todo, deba dibujarse correctamente, nunca exige tanta precisión como una figura humana. Otra temática conveniente puede ser el bodegón, en el que pueden combinarse elementos de las más diversas formas: frutas, jarrones, libros, objetos de metal y cristal, etc.

Materiales y recursos técnicos

Los pinceles

A la derecha, cuatro tipos de pinceles apropiados para dibujar a tinta china. Excepto el pincel de cerda (muy útil para tapar grandes superficies y para obtener grises uniformes cuando se trabaja a pincel seco), los demás nos ofrecen la ventaja de su gran versatilidad, proporcionando líneas finas y franjas de anchura regular variable según la presión ejercida sobre el haz de pelos. Para trabajos normales son suficientes dos pinceles redondos y en punta (mejor si son de marta) de distinta numeración, en consonancia con el tamaño del dibujo, y uno de cerda plano, del número que más convenga en cada caso

Pocillos, paleta y frascos de tinta

A la derecha, un pocillo (**1**), una paleta de porcelana (**2**) y tres de los envases para tinta china que comercializa la marca Pelikan (**3**). El envase **A** es el específico del dibujante técnico, siendo el envase **B** el más popular. El pincel puede introducirse directamente en él y su principal inconveniente es su poca capacidad: para uso profesional resulta demasiado caro. Es mucho mejor adquirir el frasco **C**, comparativamente más económico, que permite ir sacando de él la cantidad de tinta que se necesite en cada circunstancia. Un pocillo grande puede ser el receptáculo idóneo

para contener pequeñas cantidades de tinta. La paleta se usa pocas veces, sólo para trabajar con tintas diluidas.

1

2

3

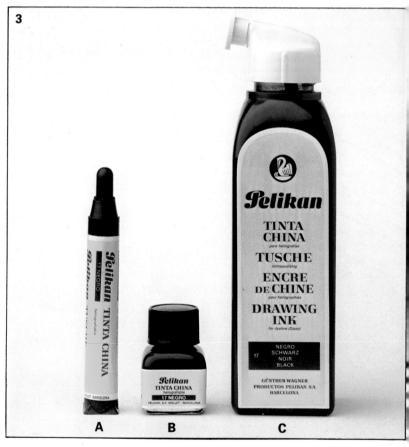

A B C

Materiales y recursos técnicos

El papel

El papel Canson de grano fino (1) es el papel que podemos considerar normal para dibujar con pincel y tinta china. El papel rugoso (acuarela) (2) puede utilizarse cuando interesen superficies muy texturadas. El papel estucado (3) proporciona negros satinados y admite el raspado.

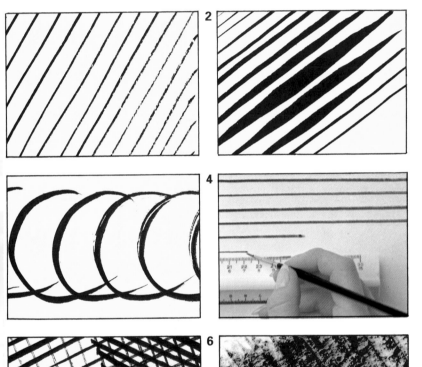

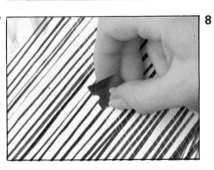

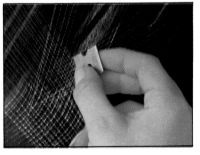

Recursos técnicos

A través de los ocho ejemplos que le presentamos a la izquierda, le proponemos que, antes de lanzarse a dibujar un tema, estudie las posibilidades del pincel.

1. Líneas finas, rectas y paralelas trazadas a mano alzada sobre papel Canson, con un pincel de meloncillo del n.° 4.

2. Líneas de grueso irregular sobre papel Canson, obtenidas con el mismo pincel al variar la presión sobre su haz de pelos.

3. Bucles trazados a mano alzada sobre papel Canson, con un pincel del n.° 4. Debe esforzarse en mantener el mismo grosor de la línea en todos los bucles. Procure, también, que la intensidad del negro sea siempre la misma.

4. Rectas finas trazadas sobre papel estucado con un pincel del n.° 2 y con la guía de una regla, sobre la cual se desliza la mano. Observe que la punta del pincel debe mantenerse separada del borde de la regla, como es lógico.

5. Líneas cruzadas sobre papel Canson o estucado, obtenidas con distintas cargas del pincel. La primera serie se ha trazado con el pincel casi seco, la segunda con el pincel semiseco y la tercera con el pincel cargado al máximo.

6. Efecto texturado sobre papel rugoso, obtenido al frotar la superficie con un pincel de cerda muy poco cargado de tinta. Haga pruebas con el pincel más cargado y con el pincel casi seco, que apenas manche, para la obtención de grises.

7. Prueba realizada sobre papel estucado, consistente en cortar una serie de trazos negros (pincel del n.° 2) con líneas blancas obtenidas al rascar el estuco del papel con una cuchilla de afeitar, un bisturí, o una cuchilla de bricolaje.

8. El papel estucado permite trabajar en negativo, trazando líneas blancas (rascando) sobre un fondo previamente cubierto de tinta negra. Según el tipo de cuchilla que utilice podrá conseguir líneas más o menos gruesas.

Patio interior con técnica de mancha y trazo

Para esta demostración hemos escogido un tema arquitectónico que, por su ornamentación, puede parecer excesivamente complicado. Sin embargo, como verá, la técnica utilizada nos llevará a la simple insinuación de los motivos ornamentales. Lo realmente importante será plasmar la estructura de los elementos arquitectónicos y la iluminación de los mismos, con la parquedad de medios que voluntariamente aceptamos al dibujar con pincel y tinta.

1. El encaje

Una vez elegido el encuadre (observe que se ha suprimido parte de la cornisa), el artista ha procedido a trazar un meticuloso esbozo del tema. En él no pueden fallar ni el encaje ni la perspectiva, porque, *a posteriori*, sería muy difícil cualquier rectificación.

2. Los primeros trazos y manchas

Con un respeto absoluto por el primer esbozo, el pincel ha llenado de negro las zonas más oscuras del dibujo. Observe que se han aprovechado los momentos en que el pincel estaba seco para restregarlo por las zonas en penumbra de la taza del surtidor. También los arcos han sido trazados con el pincel bastante seco, apenas cargado.

3. Entonación general

Con líneas trazadas a punta de pincel, nuestro artista ha establecido los valores tonales que dan al dibujo calidades más pictóricas (valga la expresión) de las que cabría esperar de la dureza propia de los contrastes blanco-negro. Observe la dirección dada a los trazos: en las columnas y arcos, siguen la inclinación que los lleva a sus correspondientes puntos de fuga (con ello se acentúa la sensación de profundidad), mientras que en el resto, los trazos son verticales para separar visualmente los distintos elementos arquitectónicos.

1. *Encaje lineal del tema, con la indicación de los límites entre luces y sombras.*

2. *Aspecto del dibujo después de haber situado en él las primeras manchas y los primeros trazos.*

Patio interior con técnica de mancha y trazo ■

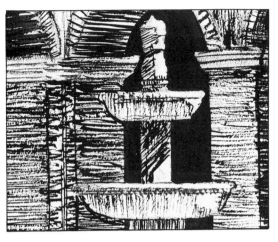

3. *Detalle de dos zonas del dibujo después de haber establecido en él una entonación general (paso 3) a base de trazos a los que la mano del dibujante ha dado direcciones distintas.*

4. Trazos finales

Sobre la base del paso anterior (vea los dos detalles reproducidos en la parte superior de esta página), el artista ha buscado una mayor pastosidad, insistiendo con trazos cruzados sobre los ya existentes. Después, con pinceladas muy sueltas, ha dibujado los motivos florales que decoran la gran taza del surtidor y, con otras pinceladas mucho más anárquicas, han sido apenas insinuados los motivos decorativos de las columnas, paredes y arcos.

Como puede comprobar, aunque en un caso como éste la intención no sea la de trabajar con pincel seco, es casi inevitable que, en ciertos momentos, la poca carga del pincel proporcione trazos menos intensos. Son estas irregularidades las que dan a este tipo de dibujo las calidades mórbidas que hallamos en los grabados al aguafuerte.

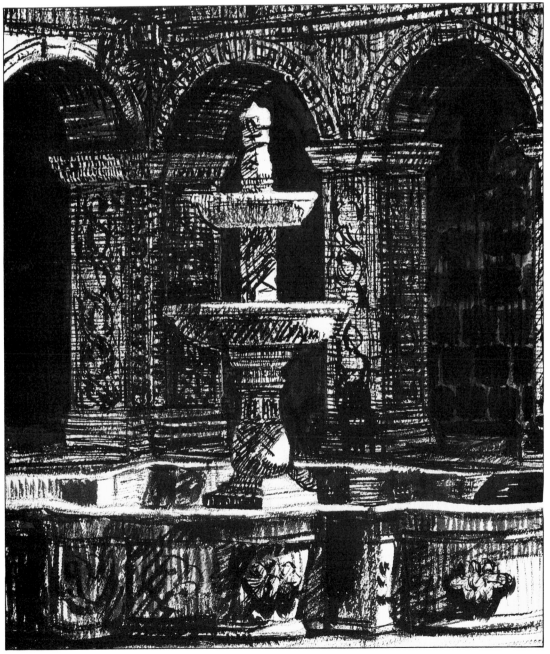

4. *Estado final del dibujo realizado con pincel y tinta china.*

Paisaje con técnica del pincel seco

1. Consejos iniciales

Esta técnica requiere paciencia por una razón muy comprensible: es muy difícil saber qué gris va a proporcionarnos el pincel como consecuencia de haber perdido tinta o de haberla dejado secar. Si queremos conocer, antes de atacar el dibujo, qué tonalidad de gris nos proporcionará el pincel en cada momento, no tendremos otra solución que hacer una prueba sobre un trozo de papel del mismo tipo que el del dibujo. Esta prueba será especialmente necesaria después de cada nueva carga. Otras veces necesitaremos vaciar el pincel restregándolo sobre un papel cualquiera, hasta que veamos que el tono que proporciona es el que necesitamos.

2. Un ejemplo ilustrativo

A partir de la fotografía reproducida en esta página (**1**), nuestro artista ha procedido a realizar el dibujo de la página siguiente a través de las etapas que, en resumen, pasamos a describir.

3. Primera etapa: Encaje

Sobre papel de acuarela de grano medio, se ha trazado el encaje del tema mediante trazos de lápiz (2B) muy tenues, para que no impidan la buena fijación de la tinta (**2**).

4. Segunda etapa: Entonación general

Con un pincel de pelo de buey, plano y más bien ancho (del n.° 14), previamente cargado y restregado sobre un papel cualquiera hasta dejarlo con muy poca tinta, se ha dado un suave matizado de fondo. Mediante nuevas cargas del pincel, con sus posteriores regulaciones para obtener el gris necesario en cada caso, se han indicado las masas principales (excepto el árbol del primer plano) y se ha determinado la entonación general (**3**).

5. Tercera etapa: Detalles y acabado

En esta fase final nuestro artista ha trabajado con dos pinceles: un pincel redondo (del n.° 6) con una buena punta, para los trazos lineales más negros, y un pincel plano, para los grises. Puesto que con esta técnica la rectificación es casi imposible (siempre cabe el mal recurso de rascar con una hoja de afeitar, aun a riesgo de deteriorar el papel), el autor ha tenido exquisito cuidado en controlar la carga del pincel cada vez que se disponía a retocar la valoración en una zona concreta del dibujo. Sólo con esta paciente labor puede mantenerse el perfecto equilibrio tonal entre todos los planos del paisaje, desde los negros absolutos del primer término hasta los suaves grises de las montañas del fondo y del cielo (**4**).

1

2

3
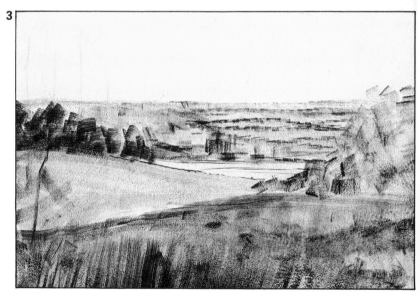

Paisaje con técnica del pincel seco

Detalles de la acción del pincel de punta con una buena carga de tinta, para obtener trazos negros con distintos gruesos (izquierda), y de la acción del pincel plano sobre la masa vegetal de la derecha del dibujo, tratada con este pincel después de cargas distintas (derecha).

El dibujo acabado, que figura bajo estas líneas, es un buen ejemplo de lo que puede dar de sí la técnica del pincel seco.

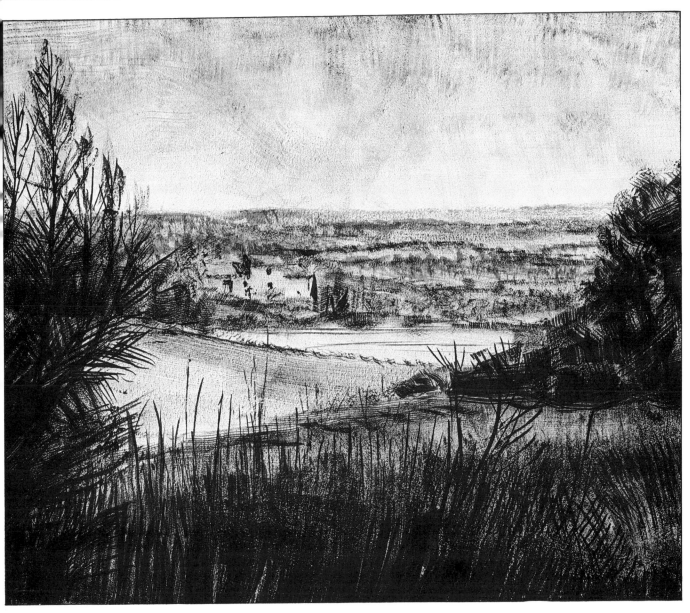

Tres ejemplos

1. *J. M. Parramón,* Cabeza de anciano. *En este retrato el autor demuestra su dominio de la técnica del pincel seco, tanto en grises interiores como en los trazos que suavizan el contorno y aportan atmósfera al dibujo.*

2. *Miguel Ferrón,* Apunte de desnudo. *En este trabajo rápido, realizado a punta de pincel con trazos muy continuos, el artista demuestra su gran dominio del dibujo de figura.*

3. *Juan Sabater,* Tema rural. *Este paisaje dibujado a tinta y pincel recuerda, por sus calidades mórbidas, las características de un aguafuerte.*

EL DIBUJO A LA SANGUINA

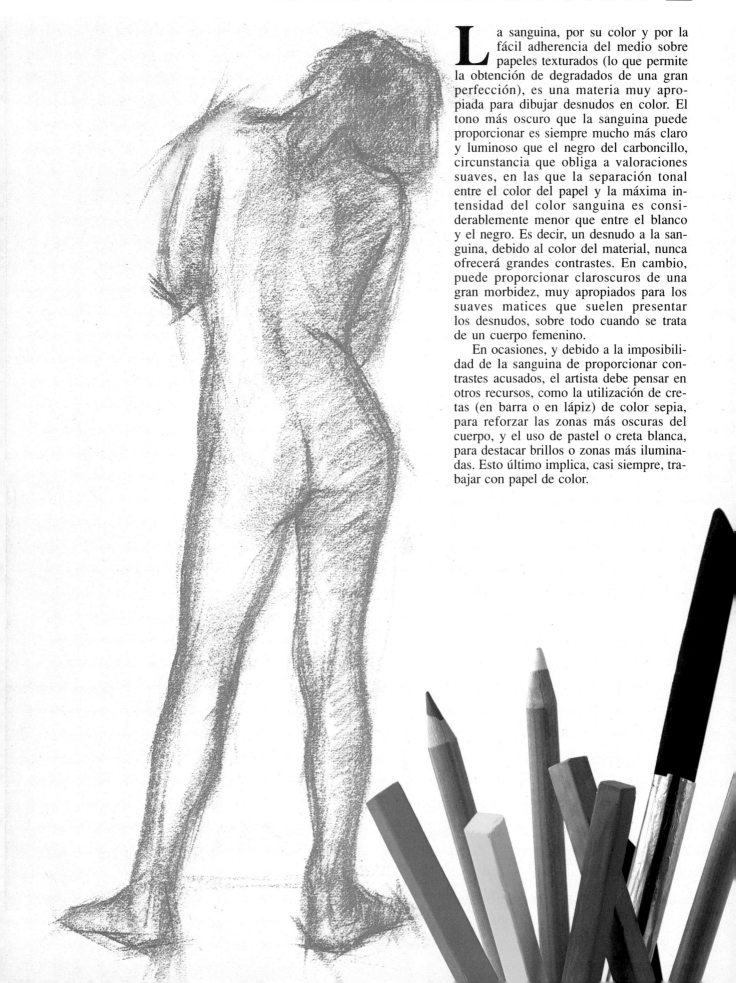

La sanguina, por su color y por la fácil adherencia del medio sobre papeles texturados (lo que permite la obtención de degradados de una gran perfección), es una materia muy apropiada para dibujar desnudos en color. El tono más oscuro que la sanguina puede proporcionar es siempre mucho más claro y luminoso que el negro del carboncillo, circunstancia que obliga a valoraciones suaves, en las que la separación tonal entre el color del papel y la máxima intensidad del color sanguina es considerablemente menor que entre el blanco y el negro. Es decir, un desnudo a la sanguina, debido al color del material, nunca ofrecerá grandes contrastes. En cambio, puede proporcionar claroscuros de una gran morbidez, muy apropiados para los suaves matices que suelen presentar los desnudos, sobre todo cuando se trata de un cuerpo femenino.

En ocasiones, y debido a la imposibilidad de la sanguina de proporcionar contrastes acusados, el artista debe pensar en otros recursos, como la utilización de cretas (en barra o en lápiz) de color sepia, para reforzar las zonas más oscuras del cuerpo, y el uso de pastel o creta blanca, para destacar brillos o zonas más iluminadas. Esto último implica, casi siempre, trabajar con papel de color.

Desnudo femenino con sanguina y creta sepia

1. Elección de la pose

Vamos a seguir, paso a paso, el desarrollo del estudio de un desnudo femenino realizado sobre papel Ingres de Fabriano, con sanguina y creta sepia.

Naturalmente, también la goma de borrar debe incluirse en el conjunto de los materiales utilizados por el artista.

Empezaremos por ver cuatro apuntes realizados exclusivamente con sanguina, a partir de otras tantas poses de la modelo. Las cuatro poses (todas de espalda) ofrecen un indudable interés. Sin embargo, nuestro artista decidió desarrollar la primera de estas poses por considerar que era la más rica en ritmos. Efectivamente, es la que ofrece una mayor variedad de curvas, ángulos y espacios vacíos. El artista consideró que, de las cuatro, era la pose más contundente.

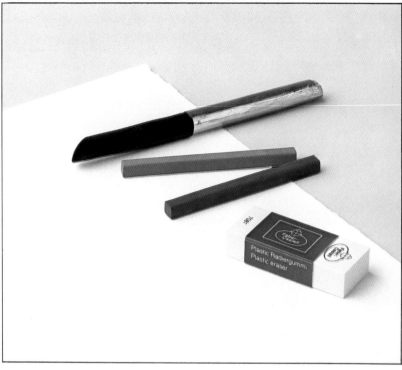

He aquí los materiales de que nos hemos servido para la realización del presente ejercicio.

Cuatro apuntes de una misma modelo en otras tantas poses distintas. En estos apuntes nuestro artista ha buscado, por encima de todo, captar las cadencias del cuerpo femenino con amplios trazos y la insinuación del claroscuro.

En el estudio del artista, la modelo posa sobre un telón blanco. La iluminación lateral evita que la figura proyecte sombras sobre el fondo, con lo cual se destaca nítidamente del mismo.

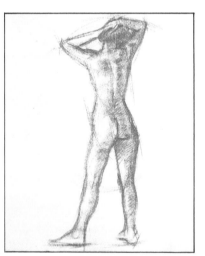

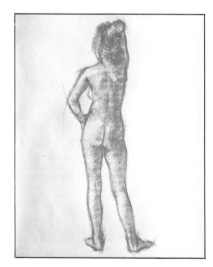

Desnudo femenino con sanguina y creta sepia

2. Encaje y primera mancha

Observe que el encaje de la figura ha sido trazado con el carboncillo sin apenas apretarlo sobre el papel. Interesa un encaje muy tenue que garantice la fácil eliminación del trazo negro y, sobre todo, que el color de la sanguina no se ensucie debido a un exceso de polvillo de carbón. Sin embargo, la sutileza del trazo no significa renunciar a la exactitud en el ritmo y las proporciones.

Inmediatamente después de haber dado por válido este primer encaje, nuestro artista ha procedido a manchar la totalidad de las zonas de la figura que quedan en sombra. Sin apretar demasiado, y a base de frotar la barra de sanguina sobre la superficie a dibujar, se ha conseguido una entonación general bastante uniforme en la que se destaca claramente la textura del papel. Sin embargo, en esta mancha general se advierten ya algunos matices que empiezan a sugerir las formas musculares más evidentes.

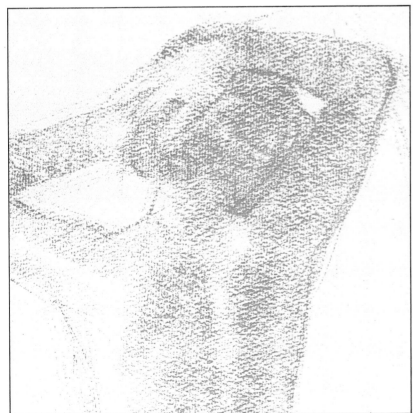

En este detalle se advierte que, a pesar de la simplicidad de la primera mancha general, el artista ha insinuado los volúmenes debidos al músculo deltoides, al bíceps braquial y a la posición de los huesos omóplatos.

Desnudo femenino con sanguina y creta sepia

3. El primer matizado

Se trata, ahora, de empezar a trabajar la sanguina en busca de aquellas calidades que le son características. Nos referimos, básicamente, a la morbidez de la textura que se obtiene cuando la materia penetra en el granulado del papel. Y, para conseguirlo, nada mejor que uno de nuestros dedos trabajando a modo de un difuminador de extraordinaria eficacia. Vea, en esta serie de seis detalles, la diferencia que hay entre una zona de la obra antes de ser matizada por el dedo, y la misma zona una vez que la sanguina ha sido incrustada en la textura del papel. En los detalles situados más a la derecha, aparece la calidad aterciopelada que distingue la técnica que nuestro artista está explicando en este ejemplo. Cuando, en su trabajo, proceda a ejecutar lo que hemos llamado el primer matizado, evite que se pierdan los contornos de la figura. Tenga siempre a punto la barra de sanguina para repasar los trazos que su dedo pueda haber desdibujado.

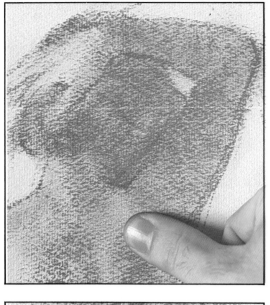 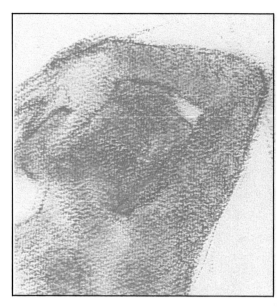

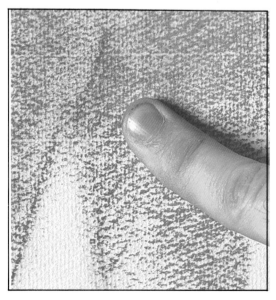

Detalles en los que se aprecia el aspecto aterciopelado de la textura que proporciona el difuminado realizado con un dedo.

Desnudo femenino con sanguina y creta sepia

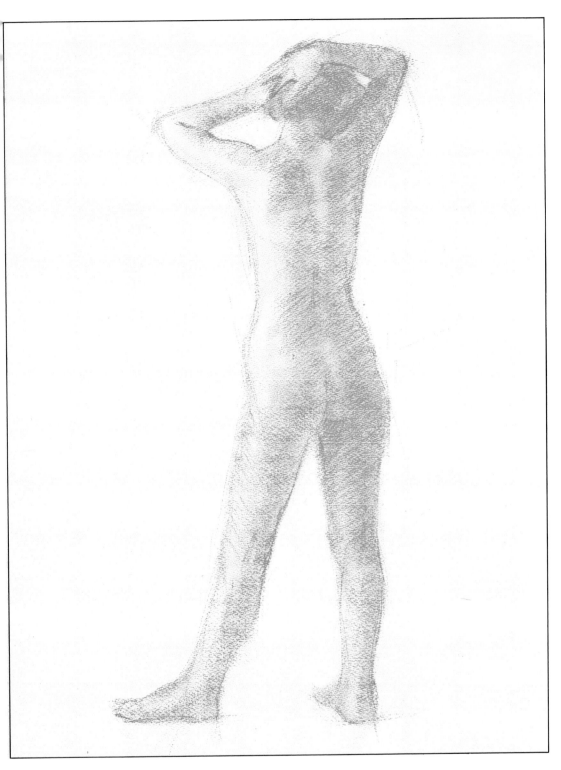

Aspecto que ha adquirido nuestro ejemplo después de la fase comentada en la página anterior. Sin que se haya perdido por completo la textura del papel, los granos más oscuros que ésta proporciona se han mezclado con los tonos más tenues dados por el difuminado, para crear, en conjunto, una superficie de textura mucho más mórbida. Éste es un buen ejemplo de cómo debe procederse en este tipo de dibujos en los que, al final, la valoración adquiere un protagonismo muy superior al de la línea. Observe que el artista, en cada uno de los pasos seguidos, ha trabajado siempre sobre la totalidad de la figura y no por partes. No caiga en la tentación de ir acabando por zonas. Sería un error que le llevaría, muy posiblemente a una obra con una valoración desequilibrada, poco homogénea. En toda obra pictórica, sea dibujo o pintura, el trabajo siempre debe avanzar en conjunto, como un solo bloque.

Desnudo femenino con sanguina y creta sepia

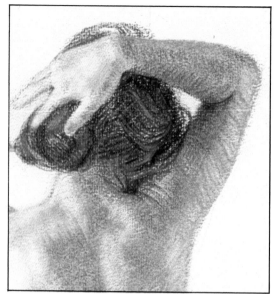

4. La valoración final

En la fase anterior la obra quedó preparada para recibir las últimas aportaciones de la sanguina, la creta y la goma de borrar, en busca del acabado definitivo. El artista, en esta ocasión, ha querido demostrarle que la sanguina y la creta, además de resumir magníficamente el color carne, pueden proporcionar acabados académicos de una gran calidad. Advierta, en esta doble serie de tres detalles, que el carbón, la sanguina, la creta y la goma han trabajado de manera alternada. La goma no sólo ha borrado, sino que también ha trazado líneas negativas muy importantes en la consecución de la forma y en la obtención de un acabado sensitivo y vibrante. Es también importantísimo ver el sentido dado a los distintos trazos, que siguen la curvatura de las superficies en que se sitúan.

Tres zonas del desnudo, antes (a la izquierda) y después (a la derecha) de haber recibido los toques finales. Sanguina, creta y goma han intervenido simultáneamente en el acabado definitivo de çada una de las formas aquí representadas.

Desnudo femenino con sanguina y creta sepia

He aquí nuestra obra terminada. Además de la gran prestancia que puede obtener utilizando un papel Ingres de Fabriano como soporte de una técnica de dibujo a base de carboncillo, sanguina y creta sepia, advierta el importante protagonismo que tiene en el resultado final la dirección que se ha dado a los trazos mediante la goma de borrar. A la vista de este trabajo usted mismo podrá juzgar sobre lo apropiados que resultan estos materiales para el dibujo de desnudos, sobre todo si se trata de realizar un dibujo académico.

Tres ejemplos

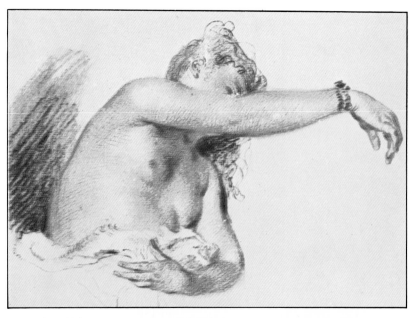

Los grandes maestros de la pintura que básicamente se han expresado a través de la figura humana han hallado en la sanguina (y en otros materiales afines) un medio eficacísimo para sus estudios. Miguel Ángel, Leonardo da Vinci, Rafael, Rubens, Watteau, Boucher, por citar nombres bien conocidos del Renacimiento y del Barroco, fueron verdaderos entusiastas de la sanguina, con la que realizaron maravillosos estudios que, felizmente, se han conservado para la posteridad. La lista de artistas célebres, antiguos, modernos y contemporáneos, que han utilizado la sanguina como una de sus técnicas favoritas para el dibujo de desnudos, podría ser extensísima. Renunciaremos a ella y nos limitaremos a ofrecerle tres únicos ejemplos.

Jean-Antoine Watteau (1684-1721), Estudio de un desnudo. *Los trazos a la sanguina, para dibujar las formas, adquieren un mayor volumen con los difuminados realizados con los dedos.*

Jean-Antoine Watteau, La Primavera. *Musée du Louvre, París*. Desin à trois crayons *(dibujo a tres lápices: sanguina, lápiz carbón y sepia blanca), técnica muy antigua así denominada por el mismo Watteau, sobre papel de color crema. Las formas delimitadas por unos trazos seguros adquieren profundidad gracias a ligeros toques de creta blanca que iluminan las zonas más claras.*

Miguel Ángel (1475-1564), La Sibila Libia. *Metropolitan Museum of Art, Nueva York. Hoja de estudios en la que el artista, antes de empezar la definitiva pintura al fresco, ensayó diferentes soluciones para resolver algunos problemas de dibujo. Estos estudios fueron hechos únicamente con sanguina difuminada con los dedos.*

REFLEXIÓN SOBRE EL ARTE DEL RETRATO

Velázquez (1599-1660), El Rey Felipe IV, óleo sobre lienzo (1632). National Gallery, Londres. Advierta, en este retrato de cuerpo entero, la forma extraordinariamente hábil de tratar los detalles del ornamentado vestido, algo que constituye una de las principales características de la pintura de este artista, uno de los mejores retratistas de todos los tiempos por el gran acierto con que plasmaba siempre los rasgos esenciales de sus modelos.

El mejor elogio que se haya podido hacer de don Diego Rodríguez de Silva Velázquez, sin lugar a dudas uno de los mejores pintores y retratistas de todos los tiempos, ha sido llamarle *el pintor de la verdad*. Porque la verdad es siempre esencial; no se halla en lo accesorio, y Velázquez, realmente, pintaba lo esencial. Dicho de otro modo más filosófico, afirmaríamos que en la pintura de Velázquez está la esencia de las cosas y, por extensión, en sus retratos se pone de manifiesto la esencia del personaje, aquello sin lo cual hubiera dejado de ser quien fue.

Los no entendidos en pintura pueden replicar que Velázquez también pintó muchos detalles en sus retratos y grandes composiciones: los bordados y encajes de los trajes, molduras y talla de los muebles, etc. Sí; eso es cierto. Pero ¡cómo los pintó! Es necesario acercarse a las obras originales para advertir que en ellas (incluso en aquello que a mayor distancia parece un trabajo minucioso) todo es esencial.

Pero el ejemplo del pintor de la corte de Felipe IV ha sido y sigue siendo el ideal de los especialistas del retrato: ser pintores de la verdad, de aquella verdad íntima que es la misma esencia de la personalidad de cada modelo, porque no se trata sólo de conseguir una fotografía a pincel, aunque ésta deba ser la primera meta a alcanzar por el estudiante. Cuando usted consiga que su dibujo reproduzca los rasgos fisonómicos del modelo, podrá decir que está en el buen camino para convertirse en un buen seguidor de los maestros indiscutibles: Velázquez, Goya, Tiépolo...

La historia del arte está llena de obras maestras del retrato, y nuestra recomendación inicial es que se interese por este aspecto de la gran pintura aunque sólo sea a través de buenas reproducciones.

Quizá haya llegado para usted el momento de empezar a pensar en una biblioteca básica de temas artísticos. Lo que podríamos llamar *la cultura especializada* del artista es muy necesaria (por no decir imprescindible) no sólo para satisfacer el lógico afán de saber de toda persona culta, sino también para hallar la justificación de su propia obra. (Claro que este último aspecto empieza a tener sentido a partir de un cierto grado de madurez y maestría y está claro, también, que el aprendiz debe tener otras preocupaciones mucho más inmediatas.)

En esta página y en la siguiente hemos reproducido cinco impresionantes retratos y nos gustaría que advirtiera en ellos el interés por la verdad que demuestra el artista, aun en aquellos casos en los que la posición social del modelo representaba un enorme compromiso.

Cuatro ejemplos magistrales

1. *Velázquez (1599-1660)*, La infanta María, *óleo sobre lienzo (1630). Museo del Prado, Madrid. Boceto definitivo para un retrato.*

2. *Giambattista Tiépolo (1696-1770)*, Cabeza de oriental, *óleo sobre lienzo (1755). San Diego Fine Arts Gallery. Fíjese en la dignidad y la actitud desafiante del personaje.*

3. *Francisco de Goya (1746-1828)*, La Infanta María Luisa, *óleo sobre lienzo. Museo del Prado, Madrid. Los ojos del personaje son de un gran realismo.*

4. *Francisco de Goya (1746-1828)*, Don Juan Antonio Llorente, *óleo sobre lienzo. Museo de Arte, São Paulo. Retrato de cuerpo entero donde resalta la gran dignidad del personaje.*

1

2

3

4

La composición en el retrato

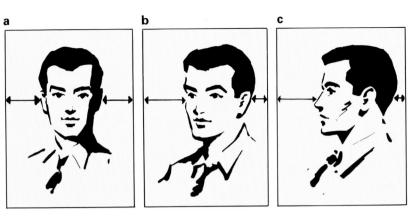

a b c

Antes de empezar un retrato del natural el artista debe afrontar un primer problema, el de la composición, que puede desglosarse en dos, a saber: el del encuadre y el de la pose. Encuadrar una cabeza, aunque sea con el complemento del cuello y de los hombros, no exige grandes precauciones. Basta saber:

• Que cuando el modelo mira de frente, la cabeza deberá situarse perfectamente centrada al eje vertical del cuadro (**a**).

• Que con el modelo de perfil o en posición de tres cuartos, la cabeza deberá quedar descentrada, de modo que el mayor espacio se sitúe delante de los ojos (**b** y **c**).

Otra cuestión a considerar puede ser la de si damos o no una cierta inclinación a la cabeza: hacia un lado, hacia arriba o hacia abajo. En este aspecto de la pose, lo mejor es dejar que el modelo adopte aquel gesto que le resulte más natural y espontáneo. En realidad, la necesidad de componer la figura empieza con el retrato de medio cuerpo. La importancia de componer la figura lleva a los maestros a hacer un estudio previo de la pose, siempre, claro, dejándose guiar por las características personales del modelo. Desde luego, no es lo mismo retratar a un político, o a un hombre de empresa, que a una colegiala quinceañera o a una dama de la alta sociedad. Llegar a una pose correcta es, como demuestran los bocetos que tiene a la izquierda, todo un proceso. Siga el razonamiento progresivo con que han sido realizados.

1. Hacer que una mujer joven pose sentada, con un brazo apoyado en el respaldo de la silla, proporciona una cierta languidez, pero determina un hueco que atrae demasiado la mirada sobre la silla.

2. Quizá cerrando más este hueco al acercar el cuerpo al respaldo... pero no, no es una buena solución.

3. Sin embargo, buscando una pose más natural, con las manos en el regazo, se mantiene el ritmo oval de los brazos que no se quiere perder... pero el barrote de la silla lo estorba. Por otra parte, el hombro derecho que baja en el mismo sentido de la inclinación de la cabeza... y el exceso de falda que queda delante de las manos...

4. ¡Ahora sí! La figura llena más el cuadro, el hombro que baja es el izquierdo (con lo que destaca el ritmo dado por el cuello); el óvalo que forman los brazos, aunque evidente, queda un poco oculto al haberse retirado el brazo izquierdo. Y la silla ha desaparecido por completo. Ahora nada puede distraer la mirada del espectador; subsiste la languidez de la pose, pero dentro de una composición más convincente.

Retrato con sanguina y carbón

1. El material a emplear

Ya hemos dicho que en arte la materia condiciona el estilo. Es necesario conocer las posibilidades del material que estamos utilizando para no exigir de él lo que por su naturaleza no pueda darnos. Y viceversa: para poder obtener unos resultados predeterminados, debemos conocer los materiales que nos los pueden proporcionar. Es inútil que uno se esfuerce en obtener grises intensos cuando está dibujando con un lápiz de graduación HB. Si lo que busca son grandes contrastes, lo más lógico será que trabaje con un lápiz 6B o que se decida por el carbón. No olvide que cada idea plástica reclama su material más idóneo. De ahí que, por principio, deba considerarse absurda la falta de interés por los nuevos materiales. Investigar con los materiales debería ser una de sus grandes diversiones. Nosotros, para animarle a ello, le proponemos el desarrollo, paso a paso, de un ejercicio consistente en la interpretación libre de un modelo fotográfico dentro de la especialidad que ahora nos ocupa, o sea, el retrato, y en el que se combinan las posibilidades del material cuya fotografía tiene a la derecha.

Antes de empezar será conveniente que se familiarice con estos materiales.

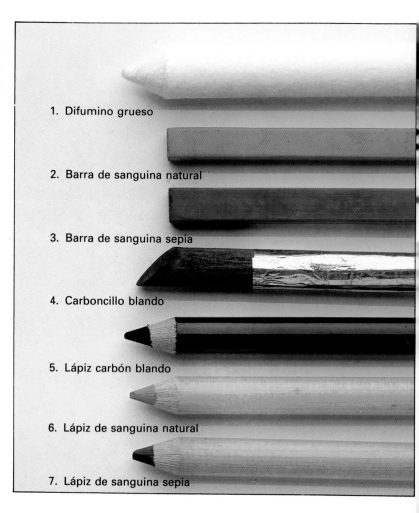

1. Difumino grueso
2. Barra de sanguina natural
3. Barra de sanguina sepia
4. Carboncillo blando
5. Lápiz carbón blando
6. Lápiz de sanguina natural
7. Lápiz de sanguina sepia

2. Un ejercicio previo

Sobre papel Canson de grano fino, realice varias pruebas similares a la muestra que le facilitamos. En ellas debe estudiar las posibilidades de cada material por separado y buscar nuevos tonos y efectos mediante las superposiciones de dos o más de ellos. Haga pruebas con el difumino, con los dedos y sin difuminar. Ejercítese también llenando algunas zonas de papel con trazos vigorosos entrecruzados. Probablemente usted hallará otras posibilidades capaces de enriquecer un dibujo con muchos caracteres que le confieran calidades pictóricas.

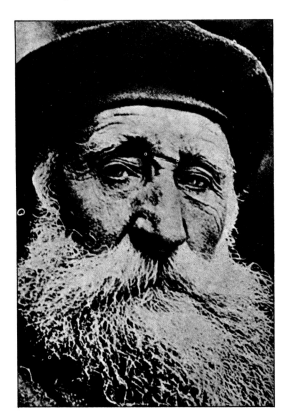

3. El modelo

Ésta es una fotografía del gran escultor Arístides Maillol (1861-1944). Nos ha parecido un modelo adecuado porque, junto a las grandes zonas oscuras como la boina, el fondo y las partes en sombra del rostro, los dos tercios del cuadro quedan ocupados por las tonalidades pálidas de la barba blanca y el rostro.

Las sanguinas y los carboncillos pueden suavizar el aspecto general del retrato, sin que por ello debamos renunciar, allí donde convenga, al negro absoluto. Vamos a verlo a continuación.

4. Empieza el proceso

Dibuje sobre papel Canson de grano fino y color cálido, muy claro: un tono siena, más o menos, que armonice con la sanguina. El caso es tener un color de fondo que proporcione una media tinta que mitigue los contrastes demasiado violentos.

Con el carboncillo, empiece a tantear el encaje. Hágalo, al principio, con trazos muy suaves, procurando no castigar el papel.

Sólo cuando tenga las facciones bien aseguradas, podrá decidirse a perfilarlas definitivamente como expresa el detalle de la izquierda. Observe que incluso en el perfilado del encaje hemos evitado los trazos vigorosos. De momento no interesa que un exceso de carbón pueda ensuciar la sanguina que añadiremos inmediatamente.

Retrato con sanguina y carbón

5. Trabajamos con las barras y los lápices

Con la barra de sanguina sepia, y con trazos suaves e inclinados, cubra toda la superficie del rostro. Insinúe, también, la sombra de las cejas, de la nariz y el plano más oscuro de la mejilla y sien. Con el carboncillo manche el fondo y la boina.

Observe que tanto en la boina como en la zona inferior izquierda se ha determinado una tonalidad de fondo sobre la cual se han superpuesto los trazos más intensos, a los que se ha dado una dirección que ayuda a describir las formas.

Ahora, con el lápiz carbón, repase los contornos de los ojos, añada sombra debajo de las cejas y, en la mejilla, señale la separación entre la barba y el rostro y marque la comisura de los labios debajo del gran bigote. Con trazos de sanguina siena (lápiz) trace las pequeñas líneas onduladas que sugieren el pelo y la barba. Observe, sobre todo, la dirección que deben seguir estas breves líneas.

Para que vea con mayor claridad cómo han trabajado las barras y los lápices, aportamos a pie de página dos detalles progresivos de la zona de la mejilla y el ojo derecho.

De momento, el difumino sólo se ha utilizado para suavizar el gris del fondo.

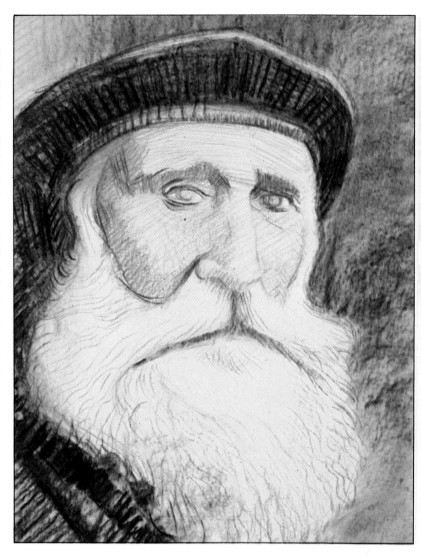

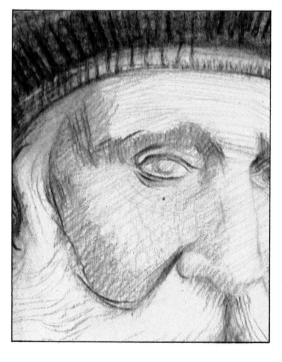

En estas dos fotografías puede advertir la poca cantidad de materia que la sanguina ha depositado en el papel. El color sanguina ha quedado sólo insinuado, sin buscar matices concretos que hubiesen obligado a empastar mucho más el color, cosa que debe hacerse de un modo progresivo, como se explica en la página siguiente. Un exceso de sanguina desde el principio obligaría, luego, a un exhaustivo trabajo con la goma de borrar, siempre difícil y de dudoso resultado.

Retrato con sanguina y carbón

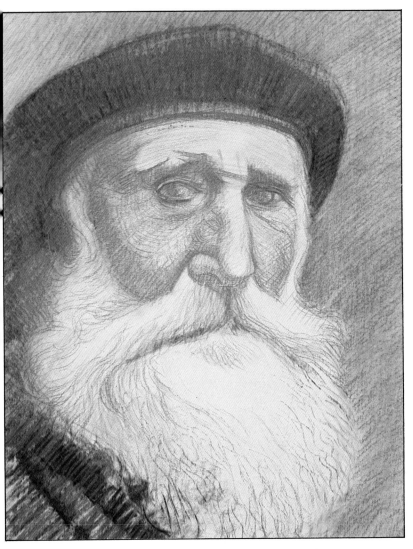

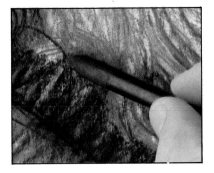
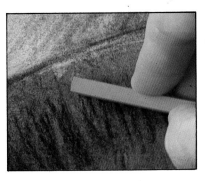
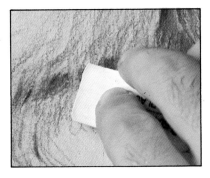

6. El proceso de acabado

Trabajaremos el fondo con la barra de sanguina sepia, de modo que con el gris dejado por el carbón nos proporcione una tonalidad media de un color con matices tendentes al violeta. Luego será la sanguina natural en barra la que tiña con trazos dirigidos toda la superficie de la boina. Con ellos mitigaremos el contraste que teníamos entre dicha prenda y el rostro.

Seguidamente, el lápiz de sanguina natural ha trabajado a fondo sobre el rostro, en busca de los relieves. Vea cómo el dibujante, en este ejemplo, ha estudiado detenidamente la dirección de los trazos. La barba se ha enriquecido con nuevos trazos sepias (y algunos de carbón en su zona inferior), excepto en las áreas sobre las que la luz incide más directamente, en ellas se ha reservado el fondo, sin alterar el color del papel. A partir de aquí, entraremos en la etapa que suele llamarse de *los toques finales*.

7. Los toques finales

Observe, en las fotos de detalle de esta página, dónde se han concentrado las operaciones finales: en los ojos (perfilado en negro con el lápiz carbón); en la base de la barba (barra de carboncillo), para conseguir un mayor contraste entre la albura de la masa de pelo y la ropa oscura, y en la boina, en la que han trabajado conjuntamente la sanguina y el carbón para conseguir el equilibrio tonal que puede ver en la fotografía del dibujo acabado. También la goma de borrar ha dejado constancia de su paso por el dibujo; concretamente, como ilustra el cuarto detalle, desdibujando la línea de carbón que señala el límite inferior del bigote, a todas luces demasiado evidente.

La mayor parte de los toques finales los ha aportado el lápiz de sanguina natural. Con él y con el lápiz carbón, los ojos y la nariz han alcanzado su aspecto definitivo, con los perfiles y contrastes que puede usted ver. Intente imitarlos en la versión que haga de nuestro dibujo. Toda la zona izquierda de la cabeza ha sido reforzada con el negro de lápiz carbón y, siguiendo la norma de Leonardo, hemos añadido oscuridad allí donde el fondo se opone a la zona más iluminada, o sea, a la derecha del dibujo. Con todo ello hemos conseguido que la cara y la barba centren todo el interés de la composición. La mirada se dirige, instintivamente, hacia los ojos del personaje, cosa muy conveniente en los retratos que sólo abarcan la cabeza del modelo.

En la página siguiente, el resultado final. Obsérvelo con detenimiento e intente descubrir en él, repasando las etapas que hemos explicado de su proceso de realización, los diferentes pasos hasta llegar a este estado. Es un análisis tal vez difícil, pero, sin duda, muy ilustrativo.

Retrato con sanguina y carbón

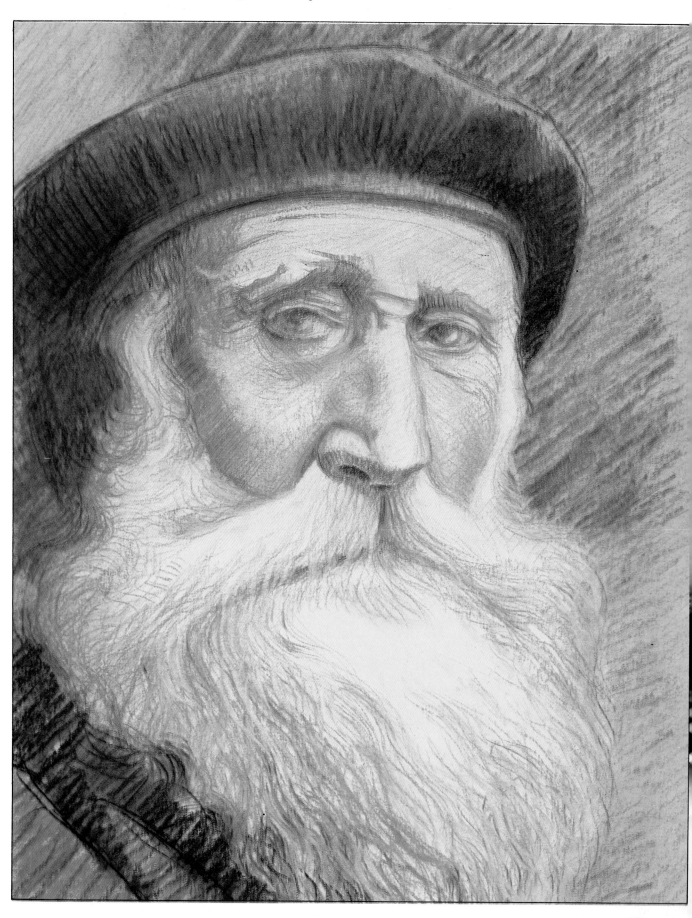

SANGUINAS Y CRETAS DE COLORES

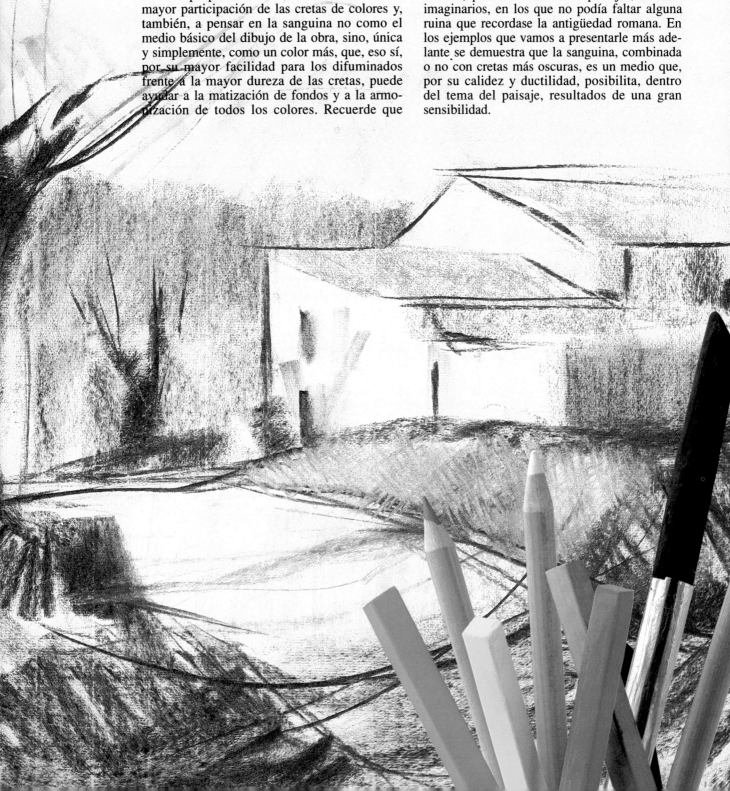

En este apartado, como habrá advertido por la ilustración que aparece en la presente página, seguiremos practicando con la técnica mixta que combina las aplicaciones de sanguina, cretas y carboncillo. Después de los ejercicios propuestos en apartados anteriores, aplicaremos la misma técnica con propósitos mas coloristas, en la realización de un paisaje.

Este propósito colorista nos llevará a una mayor participación de las cretas de colores y, también, a pensar en la sanguina no como el medio básico del dibujo de la obra, sino, única y simplemente, como un color más, que, eso sí, por su mayor facilidad para los difuminados frente a la mayor dureza de las cretas, puede ayudar a la matización de fondos y a la armonización de todos los colores. Recuerde que sanguina y cretas son miembros de una misma familia. El término *sanguina*, más que a la naturaleza del medio, se refiere a su color característico.

La sanguina clásica, que veíamos aplicada al dibujo de figura por los grandes artistas del Renacimiento y del Barroco, ha sido, también, el medio de que se han valido muchos artistas que vivieron a caballo del Barroco y del Neoclasicismo (finales del s. XVIII y principios del XIX) para sus estudios de paisajes, reales o imaginarios, en los que no podía faltar alguna ruina que recordase la antigüedad romana. En los ejemplos que vamos a presentarle más adelante se demuestra que la sanguina, combinada o no con cretas más oscuras, es un medio que, por su calidez y ductilidad, posibilita, dentro del tema del paisaje, resultados de una gran sensibilidad.

Un paisaje a todo color

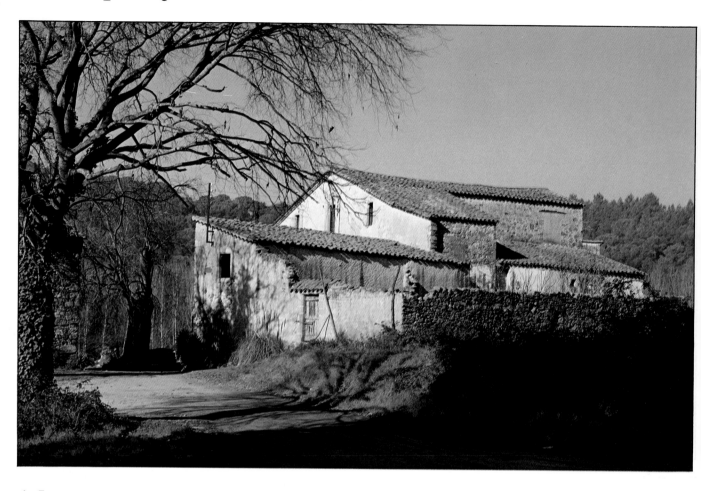

1. Introducción

Ahora, a través del trabajo que le proponemos, podrá comprobar que la técnica mixta que utilizamos, puede proporcionar resultados realmente pictóricos. Así pues, aunque vaya a utilizar medios que tradicionalmente se asocian al dibujo, debe pensar que no sólo está dibujando; usted va a pintar con sanguina, cretas de colores y carboncillo.

2. La fotografía

Esta vez le proponemos que trabaje a partir de una fotografía en color. Tal como hemos expresado anteriormente, no es que consideremos que éste sea el medio ideal para pintar paisajes. Siempre que le sea posible, no dude en pintar directamente del natural, sea cual sea el tema o modelo (paisaje, figura, bodegón, etc.). Pero ni a nuestro artista ni a nosotros nos cabe la menor duda de que una fotografía en color tampoco debe, por principio, despreciarse, pues no sólo puede ser un motivo a copiar (en cuyo caso difícilmente se podría hablar de una creación artística), sino que puede ser, por encima de todo, el punto de partida de una recreación, en la cual, la forma, la composición y el color se modifiquen en función de una idea estética o, simplemente, para superar las deficiencias que puedan advertirse en la fotografía.

Digamos rápidamente que, en esta ocasión, no nos hemos propuesto otra cosa que conseguir un paisaje de factura tradicional, sin ningún tipo de elucubración o aditamento intelectual. Sin embargo, si analizamos esta fotografía con ojos de artista, advertimos de inmediato que era prácticamente obligado modificar profundamente algo tan fundamental como es el color. En efecto, es evidente que la foto ha introducido un componente frío que domina sobre el color de todos los rincones de la composición y que contribuye a proporcionarle una cierta monotonía cromática poco apetecible.

Le recomendamos que realice el ejercicio que le proponemos y que, a partir de esta misma fotografía o tomando por modelo otra que pueda tener usted, siga los pasos de nuestro maestro para conseguir una versión artística y personal de lo que no deja de ser una referencia de aquello que contiene un paisaje y de los colores, más o menos reales, que en él se aprecian.

Fotografía a partir de la cual nuestro artista ha conseguido la magnífica pintura que aparece reproducida al final de este ejercicio, y cuyo proceso de realización puede empezar a estudiar en la página siguiente.

La composición es la búsqueda del equilibrio y del ritmo entre los diferentes elementos que constituyen un cuadro. Como el árbol y la casa, las sombras son masas cuyos límites deben situarse con la mayor precisión posible de cara a la construcción del tema.

Un paisaje a todo color

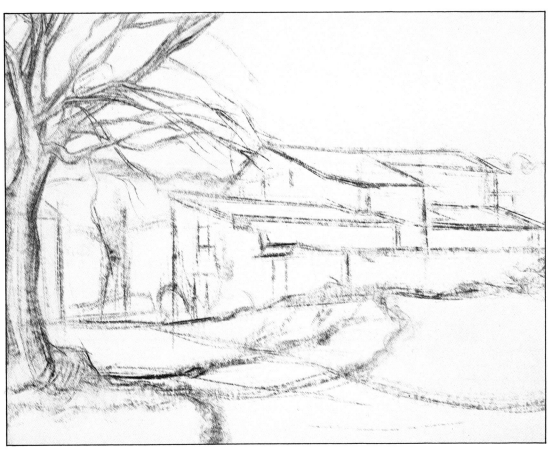

3. El encaje

Sobre papel Ingres (35 × 50 cm), haga un primer encaje al carbón en el que tendrá en cuenta no sólo las proporciones y la perspectiva de los principales volúmenes, sino también las direcciones seguidas por las sombras proyectadas sobre los distintos planos, que, en el caso que comentamos, y en general en todo tipo de paisaje (naturales, urbanos, marinas, etc.), suelen tener una gran importancia compositiva.

Desde el punto de vista de la composición, son también masas a tener en cuenta para buscar el equilibrio y el ritmo entre todos los elementos del cuadro.

4. Las primeras manchas

Con tonos oscuros proceda a determinar, de entrada, las zonas del dibujo en las que va a predominar el componente frío, separándolas por simple contraste tonal de las zonas más luminosas (sobre todo las blancas paredes de la casa), a fin de ir buscando, desde estas primeras manchas, lo que podemos llamar *el aspecto general de la obra*.

En la imagen de la izquierda aparecen perfectamente separados el primer plano, de claro predominio frío, y el resto de la composición, donde domina el componente cálido.

Quedan ya bien definidas las zonas de luz y sombra.

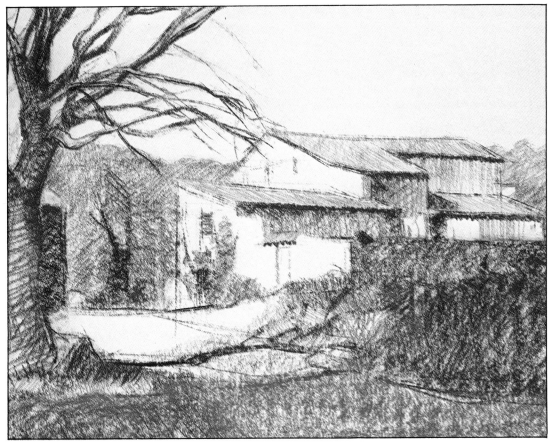

Un paisaje a todo color

5. Contrastes cálido-frío y contrastes por textura

Una de las enseñanzas que puede proporcionarle este ejemplo es la que se refiere a la posibilidad de aprovechar la textura del papel y la acción del difumino para combinar zonas en las que se aprecie el grano del papel, con otras en las que el color se haya empastado al penetrar hasta el fondo de la superficie rugosa.

En la página siguiente se presentan tres pares de fotografías en los que, por el clásico sistema del antes y después, puede ver tres detalles de la obra.

6. Detalles del proceso

A. En esta parte se mantiene la vibración que proporciona el blanco del papel que no ha cubierto el material sobre él depositado. No hay más contrastes que los proporcionados por los valores tonales de los colores y los que se deben al impacto entre una zona fría y otra cálida.

B. Detalle de la zona del primer plano en la que el artista ha combinado la textura dada por el grano del papel y la que obtiene al difuminar la zona más azul de la sombra haciendo que el color penetre en el grano y la cubra por completo. Aquí se ha producido, además del contraste tonal dado por los colores, otro tipo de contraste: el que proporciona dos texturas distintas en zonas yuxtapuestas.

C. En esta zona del camino aparecen los dos tipos de contrastes: por una parte un acusado contraste cálido-frío (sombra fría y luz cálida) y, por otra, el que proporciona el fondo, tratado con difumino, y el plano ocre del camino, que mantiene el grano del papel. En el resultado al que se ha llegado después de esta tercera etapa del trabajo, se puede observar cómo el artista ha empezado a introducir colores más cálidos en zonas que, en la fotografía, son marcadamente frías, como son, por ejemplo, el fondo y el tronco del árbol que aparece en primer término.

Aspecto del cuadro después de haber introducido en él el componente cálido, y después de haber determinado las zonas texturadas (grano del papel visible) y aquellas que van a quedar difuminadas, o sea, con el color más empastado.

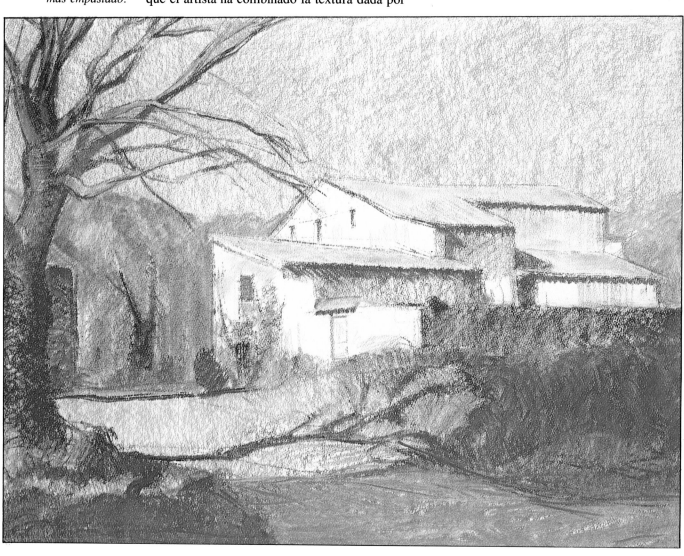

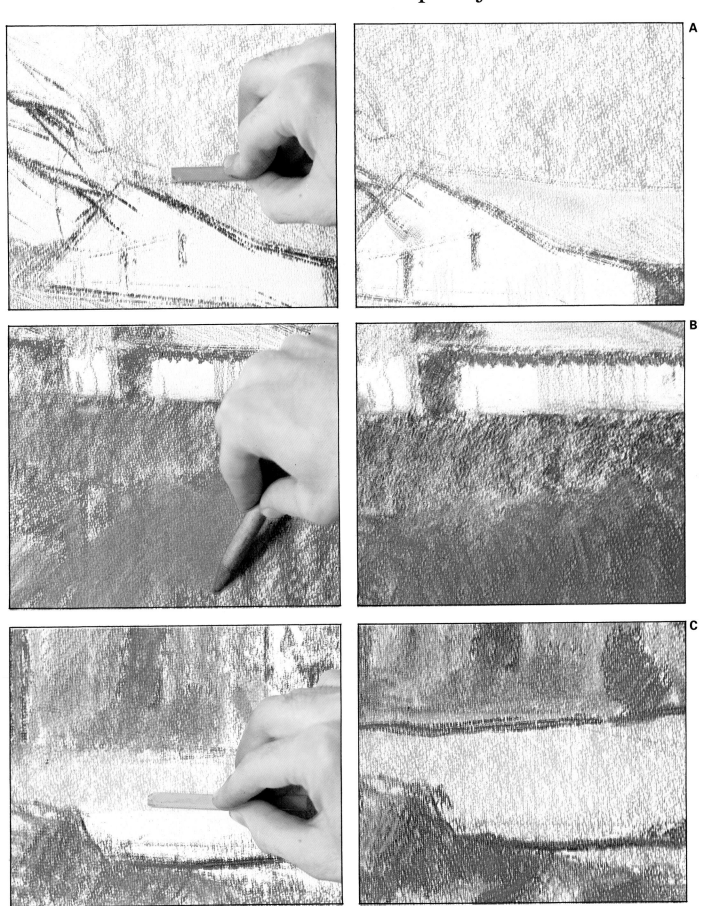

Un paisaje a todo color

7. Acabado de la obra

A partir del estado que representan las reproducciones de la página anterior, su trabajo debe consistir, como ha hecho nuestro artista con su cuadro, en ir concretando el color y su tonalidad en cada zona del paisaje, pensando en si, como en nuestro ejemplo, debe acentuarse su componente cálido o si, por el contrario, conviene intensificar la presencia de matices fríos. Esto será, como es lógico, si en la fotografía que usted haya escogido hay un predominio excesivo de rojos y amarillos.

Advierta, por ejemplo, cómo, en el detalle **A** de esta página, la tonalidad netamente verdosa de las ramas del gran árbol (vea de nuevo la fotografía inicial) se ha convertido en un color mucho más cálido.

Lo mismo ha ocurrido con el fondo (vea el detalle **B**), que ha adquirido un color entre sanguina y sepia que amortigua considerablemente la frialdad del color que esta zona presenta en la fotografía. En cuanto a las sombras, tanto en el detalle **B** como en el **C**, puede advertir que en ellas el artista ha puesto bastante más de lo que podía ver en la fotografía. Allí, las sombras son de un color absolutamente plano; aquí, aunque conservan la dominante fría, aparecen mucho más luminosas porque hay en ellas más color, concretamente más pigmento de tendencia cálida.

Analice la forma como se han tratado los tejados: sobre un fondo de color uniforme con predominio del ocre, el artista ha añadido breves trazos ondulados de creta sepia y otros trazos blancos aplicados con un lápiz de creta blanca, consiguiendo así, sin necesidad de esforzarse en los detalles, ofrecer la sensación de que se trata realmente de una cubierta de tejas árabes que en el Mediterráneo adquieren coloraciones que van desde los ocres amarillos a los anaranjados luminosos, con reverberaciones doradas cuando reciben de lleno la radiante luz del Sol.

Observe, también, en la foto del cuadro acabado (en la página siguiente), la gran diferencia que existe entre la amplia sombra del primer plano vista por el artista y el aspecto que ofrece en la fotografía. Lo que allí es una mancha muy uniforme en la que es difícil advertir cambios cromáticos y de tonalidad, se ha convertido en una de las zonas más interesantes del cuadro, en la que los colores cálidos de la tierra iluminada salpican el oscuro azul (complementario) que se enriquece con las aportaciones de negro y los trazos más luminosos, verdes y blancos, que sugieren las matas de hierba de los márgenes del camino.

Por último, vea el detalle **D**, también en la página siguiente, y aprenda a utilizar el lápiz de creta blanca para iluminar las formas poco definidas de los detalles de un fondo de color más o menos uniforme. En este caso, el lápiz blan-

A

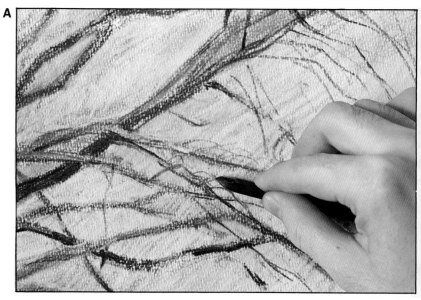

B

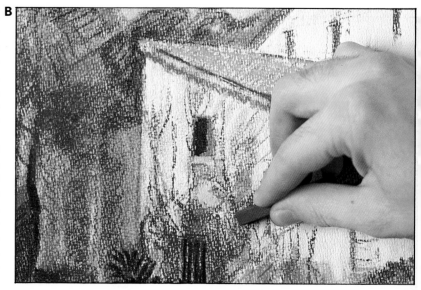

C

Un paisaje a todo color

co ha iluminado el viejo tronco de un árbol muerto y ha dado forma a los que corresponden a la arboleda que constituye el último plano del paisaje. También en las ramas del árbol del primer plano se advierte la aplicación del lápiz de creta blanca, iluminando la zona superior o izquierda de las mismas, de acuerdo con la situación del Sol.

Detalle del fondo, en el que se aprecia el trabajo realizado con el lápiz de creta blanca al iluminar el tronco del árbol muerto y al destacar los troncos de la arboleda que constituye el plano más profundo del tema.

Ésta es la pintura que se ofrece a modo de ejemplo con la esperanza de que usted se anime a trabajar el tema del paisaje con sanguinas y cretas, tal como nuestro artista ha hecho en esta ocasión.

Tres ejemplos

Hubert Robert (1733-1808), Estudio del paisaje. *Museo Boymans-Van Benmingen, Rotterdam. Composición muy al gusto de la época, con sus ruinas más o menos alegóricas de un mundo extinguido, realizado a la sanguina.*

Jean-Honoré Fragonard (1732-1806), La gran cascada de Tívoli, vista por debajo del puente, detalle. *Musée des Beaux-Arts, Besançon. Un magnífico ejemplo de dibujo a la sanguina.*

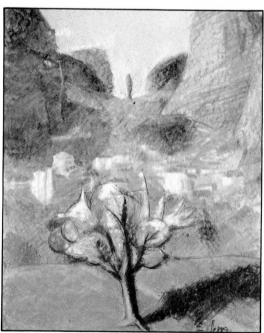

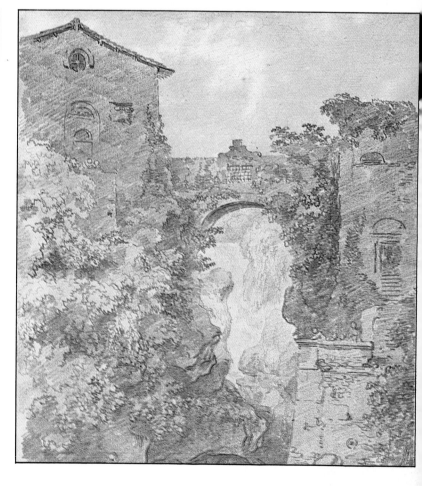

Abandonamos el s. XVIII y nos situamos en nuestros días, en los que las técnicas mixtas parecen estar de moda. Un paisaje realizado con sanguina, cretas y tintas de colores, obra de la artista Ester Serra. Este salto en el tiempo permite comprobar la gran versatilidad del medio que estudiamos puesto al servicio de conceptos estéticos de carácter vanguardista.

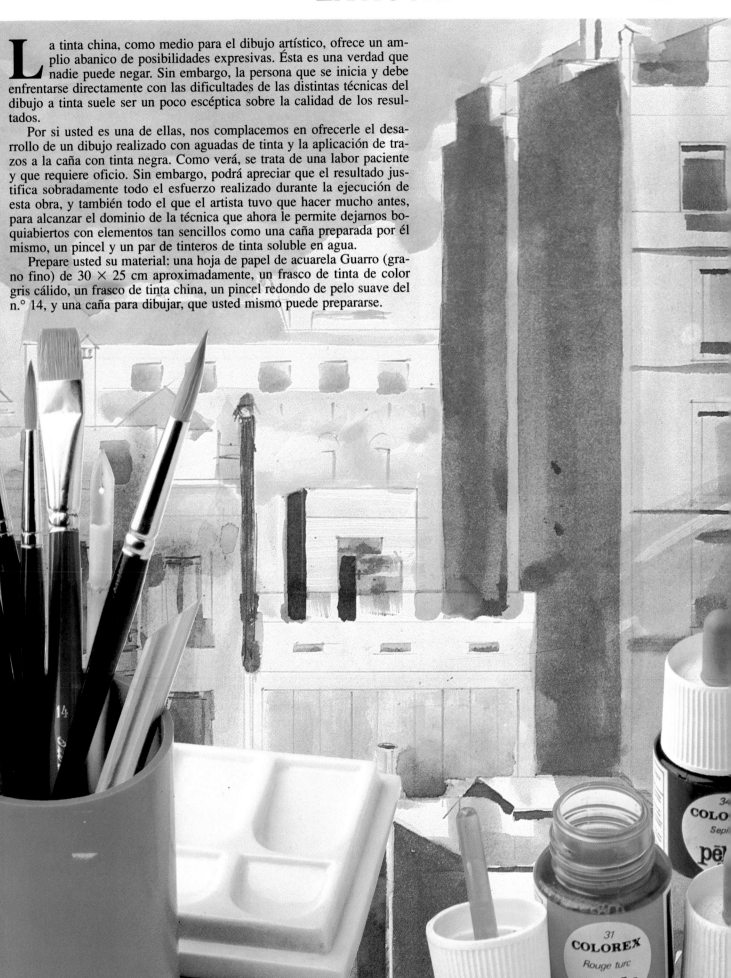

a tinta china, como medio para el dibujo artístico, ofrece un amplio abanico de posibilidades expresivas. Ésta es una verdad que nadie puede negar. Sin embargo, la persona que se inicia y debe enfrentarse directamente con las dificultades de las distintas técnicas del dibujo a tinta suele ser un poco escéptica sobre la calidad de los resultados.

Por si usted es una de ellas, nos complacemos en ofrecerle el desarrollo de un dibujo realizado con aguadas de tinta y la aplicación de trazos a la caña con tinta negra. Como verá, se trata de una labor paciente y que requiere oficio. Sin embargo, podrá apreciar que el resultado justifica sobradamente todo el esfuerzo realizado durante la ejecución de esta obra, y también todo el que el artista tuvo que hacer mucho antes, para alcanzar el dominio de la técnica que ahora le permite dejarnos boquiabiertos con elementos tan sencillos como una caña preparada por él mismo, un pincel y un par de tinteros de tinta soluble en agua.

Prepare usted su material: una hoja de papel de acuarela Guarro (grano fino) de 30 × 25 cm aproximadamente, un frasco de tinta de color gris cálido, un frasco de tinta china, un pincel redondo de pelo suave del n.° 14, y una caña para dibujar, que usted mismo puede prepararse.

Aguada de tinta con trazos de caña

1. Presentación del tema y encaje

Ante la contemplación de este patio interior de una manzana de edificios, nuestro artista nos confesaba que inmediatamente pensó en el fenómeno humano que justificaba la existencia de aquel conjunto arquitectónico: familia, intimidad, lucha por la vida, calor humano, etc. Reflejar esta idea, desde luego, no iba a ser fácil, sobre todo teniendo en cuenta que la única manera de expresarla era a través de una atmósfera sugerente, en la que, en cierto modo, se fundiese toda la rigidez de estas estructuras destinadas a encerrar vidas humanas. Para poner manos a la obra, el pintor realizó el encaje (lápiz HB) que le ofrecemos a la derecha. *«No me ruboriza —nos comentaba— confesar que he utilizado la regla para ganar en rapidez y fiabilidad en el trazado de tanta línea recta. El mismísimo Rembrandt la utilizaba sin el menor remordimiento.»*

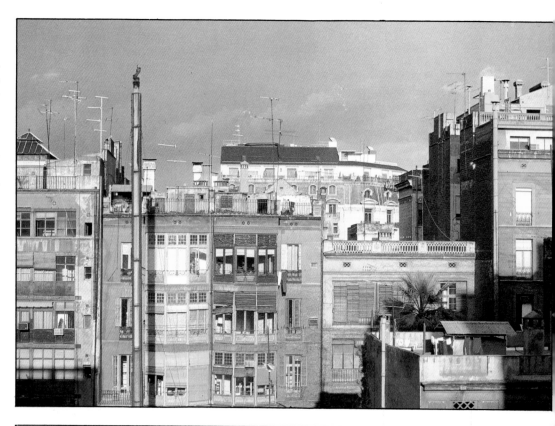

Encaje lineal del tema de la fotografía, obtenido con la ayuda de una regla. El artista no ha querido hacer otra cosa que delimitar áreas. Observe que no aparece la chimenea situada a la izquierda de la foto. En principio, pensaba prescindir de ella, por considerarla un elemento que chocaba en exceso con la horizontalidad del tema.

Aguada de tinta con trazos de caña

2. Aguada de fondo

Con un pincel de pelo de marta del n.° 14 y tinta gris bastante diluida, el artista ha procedido a cubrir el encaje con una aguada de base que proporciona una primera idea ambiental.

La preocupación por plasmar un ambiente estuvo presente en nuestro pintor desde el mismo momento en que decidió iniciar esta obra, como si todo lo demás dependiese de lograr lo primero. Sabía muy bien que partiendo de un buen encaje, que le asegurara la corrección en las proporciones de todos los elementos de la composición, no iba a tener problemas con los aspectos lineales de su dibujo, o sea, con el trabajo que reservaba a la caña, y que podía recrearse en la búsqueda del deseado ambiente, a base de insistir con aguadas superpuestas, como si se tratase de conseguir una aguatinta tradicional.

Observe cómo, desde estas primeras aguadas, se ha establecido el juego entre luz y sombra que se mantendrá hasta el final, y que tanto contribuye a proporcionar profundidad e interés al dibujo.

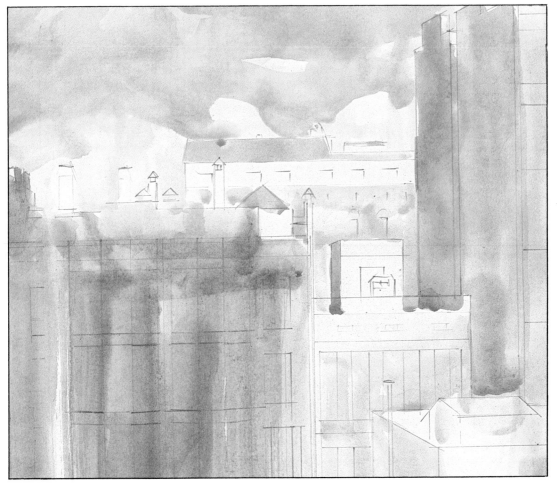

Vea arriba la acción del pincel al aplicar dos aguadas de distinta intensidad. Observe cómo la calidez del gris aumenta en las aguadas más oscuras.

Aguada de tinta con trazos de caña

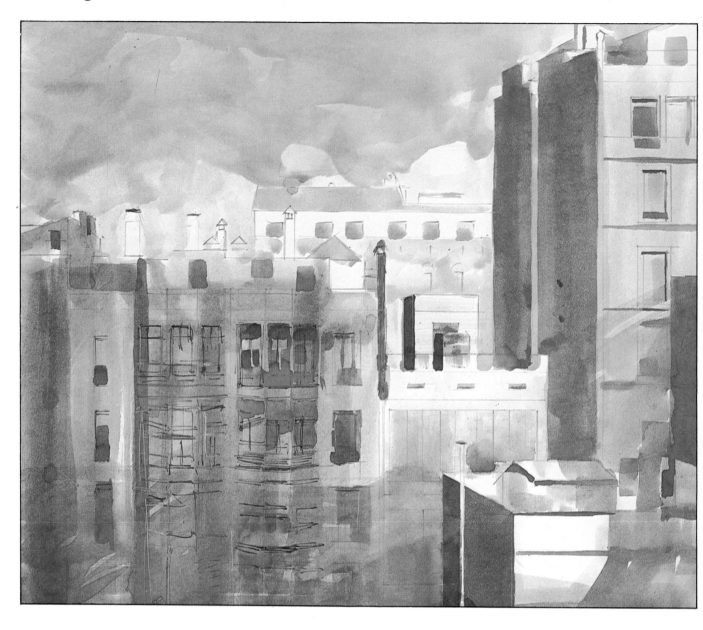

Aspecto de la obra una vez finalizado el tercer paso. Observe dos cosas: que el ambiente viene dado por las aguadas de tinta, y un detalle de oficio: las líneas en negativo que aparecen en las fachadas de las galerías han sido trazadas con una punta seca (plumilla sin carga) sobre la aguada húmeda.

3. La valoración

En esta etapa se confirma lo que hemos dicho en el comentario al paso anterior: que el ambiente es un factor importantísimo de la calidad artística de esta obra y que su plasmación queda reservada, casi exclusivamente, a las aguadas.

En efecto, si estudia con un poco de detenimiento la fotografía de la obra que nos ocupa, obtenida una vez finalizada la labor que corresponde al tercer paso de su realización, advertirá que puede contar en ella no menos de cinco tonos distintos, obtenidos por superposiciones sucesivas de una misma aguada, o (en los tonos más oscuros) por la aplicación de pinceladas de otra aguada mucho menos desleída.

Le llamará la atención, sin duda, la mayor pureza de los blancos (compárelos con los del paso anterior) y se preguntará cómo han sido recuperados, teniendo en cuenta que las aguadas de tinta resultan siempre muy comprometidas.

Algunas zonas han sido limpiadas con lejía diluida al 50 %. Las tintas que son solubles en agua, también lo son, en mayor medida, en disoluciones cloradas como la lejía.

Haga algunas pruebas y comprobará que la lejía, en efecto, es un poderoso disolvente de la tinta y que, además, actúa sobre el papel en el sentido de blanquearlo.

Para abrir blancos en una aguada de tinta, la lejía debe aplicarse sobre húmedo. Si deja que la aguada se haya secado del todo, la eficacia del disolvente será menor.

Preste atención a las galerías de los edificios de la mitad izquierda del dibujo y advertirá en ellas la aparición de los primeros detalles lineales.

4. Una pequeña demostración ilustrativa

Para que usted pueda apreciar perfectamente la superposición de técnicas y la misión que el pintor reservó para cada una de ellas, le ofrecemos esta serie de fotografías de detalle que, en grupos de dos, muestran un mismo sector del dibujo durante la aplicación de las aguadas (fotografías más a la izquierda) y el dibujo acabado, una vez abiertos todos los blancos definitivos y superpuesto el trabajo realizado con la caña y la tinta negra.

Recuerde que los blancos se obtienen aplicando la lejía sobre húmedo, y que los trazos negros a la caña deben hacerse sobre seco si no queremos que la tinta se nos escurra.

Arriba, zona centrada por la chimenea que se ha obtenido a partir de una perfecta abertura de blancos.

En medio, otra zona de galerías durante la aplicación de negros con la caña y una vez terminada. Observe la aparición de algunos blancos que aportan luces a la zona.

Abajo, zona del edificio situado más a la derecha, reproducida durante una abertura de blancos con lejía al 50% y una vez terminado el dibujo.

Aguada de tinta con trazos de caña

5. El dibujo a caña, la abertura de blancos y los retoques con el pincel

Éste es, sin duda, el paso más largo y laborioso pero también el más gratificante, puesto que es ahora, durante el proceso de acabado de la obra, cuando deben solucionarse los aspectos más creativos. El artista fue dibujando (sobre la base de las aguadas del paso anterior) las formas más detalladas con trazos de tinta negra aplicada con la caña. Paralelamente, fue abriendo los blancos que consideraba necesarios y fundiendo grises, con nuevas aguadas, en los casos en que consideraba que una zona ofrecía una excesiva dureza o frialdad.

Observe que, en los muros laterales, los trazos de tinta no han sido aplicados de cualquier forma, sino siguiendo la inclinación que los lleva al punto de fuga correspondiente. Estos trazos contribuyen a dar la sensación de profundidad que, en un dibujo con predominio de los planos frontales, es difícil conseguir.

Por último, aparece la chimenea blanca. El pintor nos comentaba que dudó mucho antes de decidirse a darle un papel importante. Pensó, incluso, en suprimirla y en modificar todo el encuadre del tema. Sin embargo, su inclusión contribuye a enmarcar los dos cuerpos de galerías que, debido a su tonalidad oscura, eran absorbidas por los blancos situados a su derecha.

Nuestro artista llegó a considerar la posibilidad de suprimir la chimenea y modificar el encuadre para dar un mayor protagonismo a las galerías, valoradas según una tonalidad media. Con la observación del detalle que presentamos al pie de estas líneas puede apreciarse la diferencia que infiere en el conjunto la inclusión o no de elementos tales como la gran chimenea de la izquierda o el edificio alto que aparece a la derecha del conjunto. Con la inclusión de estos elementos, el cuadro tiene una dominante de líneas vertical. Excluyéndolos, como puede ver en el detalle, la dominante es netamente horizontal. El aspecto del conjunto ha variado sustancialmente.

Dos ejemplos a la caña y tintas de colores

F. Florensà,
Pueblo de montaña.
Dibujo a la caña iluminado con tintas de colores. Un dibujo en el que debe destacarse la simplicidad del tratamiento, y que adquiere sus valores pictóricos gracias a la superposición de suaves aguadas sin apenas valoración. Los contrastes los aporta el dibujo, no el color.

Cerramos este tema con dos ejemplos en los que se combina el dibujo a la caña y las aguadas de tinta, lo mismo que en el desarrollo del ejercicio que hemos presentado. Sin embargo, en esta ocasión, el orden de importancia entre las dos técnicas aplicadas es completamente opuesto: se trata, ahora, de dibujos a la caña a los que se les ha añadido color, y no como en el primer ejemplo de este capítulo, que, en esencia, es una aguada a la que se le han añadido trazos de tinta aplicados a la caña.

Como puede ver, según el primer sistema se trabaja con una concepción más pictórica del motivo. En cambio, los ejemplos de esta página mantienen mucho más una concepción dibujística del tema representado; se trata, en definitiva, de dibujos iluminados, al modo de muchos grabados antiguos, ingleses y franceses, de los siglos XVIII y XIX.

Otro dibujo del mismo autor y con la misma técnica, que es un buen ejemplo de precisión en los perfiles y en el claroscuro de las carcomidas tablas de la vetusta puerta. Las aguadas de tinta acaban de dar carácter al dibujo, sobre todo por la presencia de verdes agrisados con siena tostada, que proporcionan la sensación del moho adherido a la madera.

Tradicionalmente, la pintura al pastel (los pasteles) se ha utilizado mucho más para el tema figura que para las demás temáticas clásicas, aunque la verdad es que no hay ninguna razón técnica que haga de la pintura al pastel un procedimiento poco apto para pintar, por ejemplo, paisajes o bodegones.

Sin embargo, es lógico pensar que la afición por la figura que demuestran los pastelistas es una consecuencia directa de la naturaleza de este medio, con sus calidades aterciopeladas y su extraordinaria facilidad para los matices y degradados (que pueden obtenerse directamente con los dedos), tan apropiados para conseguir carnaduras atractivas y ropajes perfectamente modelados.

En estas páginas se ofrece, precisamente, un estudio de figura realizado con colores al pastel como los que aparecen formando parte de la ilustración al pie de esta misma página (o de cualquier otra marca de calidad), con los que el autor ha conseguido la obra que puede ver situada aún en el caballete, a la derecha.

Se trata de un estudio para un retrato; es decir, de una realización pictórica suficientemente acabada como para que pueda considerarse un retrato, pero también lo suficientemente inconclusa como para que el artista pueda tomarla como punto de partida para una obra académicamente más trabajada. Pretendemos que este ejemplo sea suficiente para que usted pueda comprobar las virtudes del pastel aplicado a la pintura de las figuras vestidas, cosa que supone su participación activa. Como tantas veces se ha apuntado, puede optar por hacer una copia de la obra de nuestro artista, o ser más atrevido y trabajar a partir de otro modelo, limitándose a seguir al maestro sólo en el aspecto técnico, que, en definitiva, es lo que más interesa.

Estudio para un retrato

1. Las primeras decisiones

Una vez conocida la persona que va a ser nuestro modelo, el artista debe tomar dos decisiones previas; qué pose hará que adopte la modelo, en nuestro ejemplo, y qué papel va a utilizar. Se trata, por una parte, de pensar en una pose adecuada para la persona a retratar y, por lo que concierne al papel, de saber escoger la textura y el color más convenientes para la idea preconcebida (idea de color, básicamente), que todo artista tiene de su obra aun antes de empezar a trabajar en ella. Su experiencia le habrá llevado a comprender que el origen de una obra de arte está en la imagen mental que, *a priori*, el artista se hace de ella.

Contemple la modelo que ha posado para nuestro artista, su vestimenta y el ambiente que la rodea, y llegará a la conclusión de que era obligado trabajar con un papel de la gama de los colores cálidos. El autor escogió un Canson de grano medio y color beige oscuro.

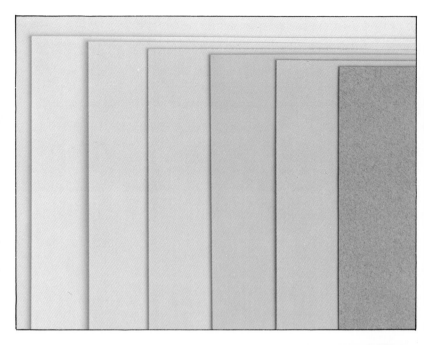

Arriba, un muestrario de papeles de colores de la gama cálida. Son papeles Canson de grano medio que se sirven en láminas de 50 × 70 cm.

Ésta es nuestra modelo posando para el artista, que se supone situado en el punto de vista ocupado por la cámara fotográfica. Observe que la figura, como todo cuanto la rodea, queda impregnada de luz cálida. La calidez es evidente en las carnes y en los vestidos y a su vez, aunque en menor grado, las tonalidades cálidas matizan los verdes del sofá y del cortinaje del fondo que, lejos de producir un fuerte contraste cromático con la figura, armonizan perfectamente con ella.

Estudio para un retrato

2. Encaje y ajuste del dibujo

El encaje (véalo a la izquierda de estas líneas), en el que el artista ha estudiado una cuestión tan importante como es el encuadre, ha sido realizado con una barrita de pastel de color tierra de Siena tostada. Observe cómo la forma de encajar de nuestro artista le lleva a considerar, desde los primeros trazos, los aspectos volumétricos del dibujo, situando, desde el principio, los planos en sombras más evidentes. Inmediatamente, ha progresado en el ajuste del dibujo, limitando las diferentes zonas con trazos y manchas de un azul de Prusia muy oscuro que ha contrastado con luces violáceas (blusa), blanquecinas y amarillentas (carnes), matizadas con nuevas aportaciones de pastel de color tostado y naranja. Puede ver el estado en que nuestro autor ha dejado la obra después de esta segunda fase de su trabajo. Observará que el artista ha aprovechado el tiempo que requería el ajuste de su primer encaje para insinuar una primera idea de color mediante trazos que, al mismo tiempo, reafirman el dibujo.

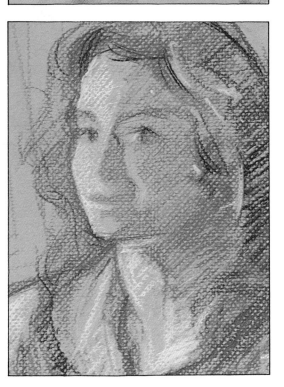

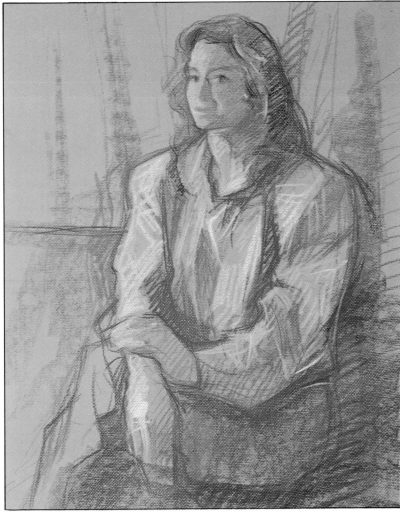

Estudio para un retrato

3. La concreción del color

A través de estas seis fotografías de detalle (tres detalles vistos en dos fotos distintas) puede ver cómo nuestro artista ha concretado el color de cada zona del cuadro.

A. *Luz, sombra y medias tintas en la cara y los cabellos, obtenidos con blanco violáceo, amarillo, naranja y tierra tostada.*

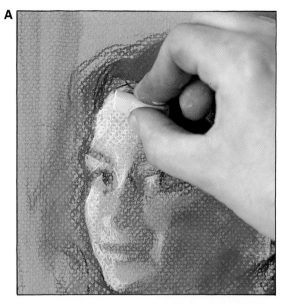

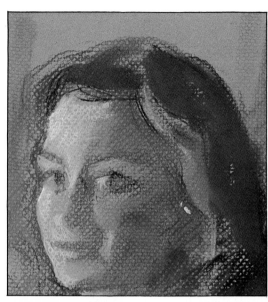

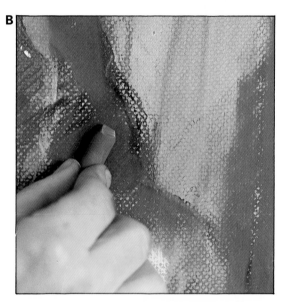

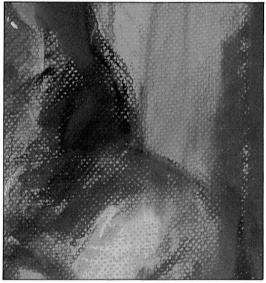

B. *Matices en los cabellos, con azul de Prusia para los tonos más oscuros y tierra tostada para las medias tintas.*

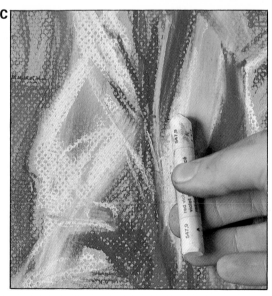

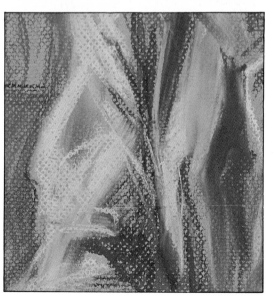

C. *Luces y brillos en la blusa, con trazos firmes de color violeta muy claro, contrastando con el color de fondo, las sombras de color tierra y los contornos azules.*

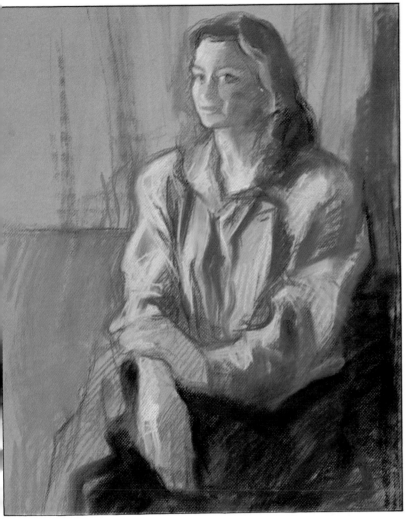

Estado del retrato que el artista está elaborando, una vez acabada la etapa que él llama de la mancha general. En esta etapa todos los colores ocupan su lugar en el cuadro. Cada mancha ha estado estudiada en cuanto a su color y extensión.

No confunda *fundir* con *degradar*. Degradamos cuando diluimos o saturamos un mismo color, y fundimos cuando mezclamos, en la zona donde confluyen, dos o más colores contiguos.

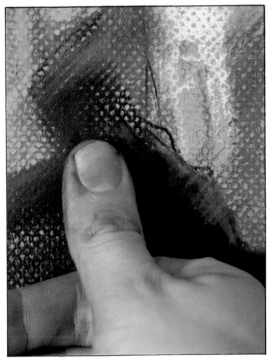

4. Los fundidos

Cuando se trabaja al pastel, aunque se trate, como en este caso, de una obra concebida como estudio, es difícil renunciar a los fundidos, que tanta calidad adquieren con esta técnica. Vea, en los tres detalles de esta página, otras tantas zonas en las que los dedos han fusionado colores contiguos.

La técnica del fundido, que puede ver aplicada aquí, permite obtener un degradado sobre la base de la mezcla obtenida.

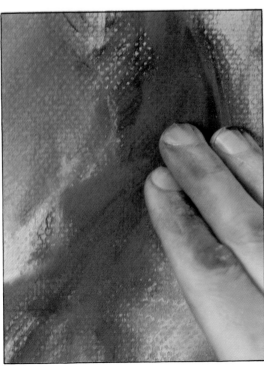

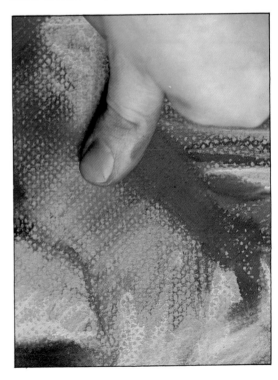

Estudio para un retrato

5. Los últimos toques

A la derecha puede ver una fotografía de la obra después de que en ella se hayan realizado aquellos fundidos que podríamos calificar de irrenunciables para lograr la calidad aterciopelada de algunas zonas de la composición.

Se trata ahora, a partir de este estado, de dar aquellos toques finales que aporten detalles, luz y concreción formal allí donde la intuición y el oficio del artista consideren que alguna de las tres cosas es necesaria.

Vea, al respecto, los dos detalles (el ojo izquierdo y una zona del cabello) que aparecen al pie de esta página, en los que sendos lápices detallan y concretan el contorno y la pupila del ojo (lápiz negro), y trazan algunas hebras doradas sobre la masa oscura del cabello (lápiz amarillo).

También es importante advertir que los fundidos no han sido realizados con mucha fuerza; el color no ha sido incrustado profundamente a fin de no perder la vibración aportada por el color de fondo.

Dos detalles en los que se advierte perfectamente la textura de la superficie del papel y de su color. No deje de apreciar la tonalidad verdosa aplicada al párpado superior, al que confiere una buena iluminación. En este tipo de pintura suelta que brinda siempre la técnica del pastel, es muy importante jugar con todos los elementos que tenemos a mano para conseguir potenciar el mérito del resultado final. Observe aquí, al filo de lo que comentamos, cómo ha sido tratada la pintura al objeto de que su masa no anule la textura del soporte, en este caso el papel.

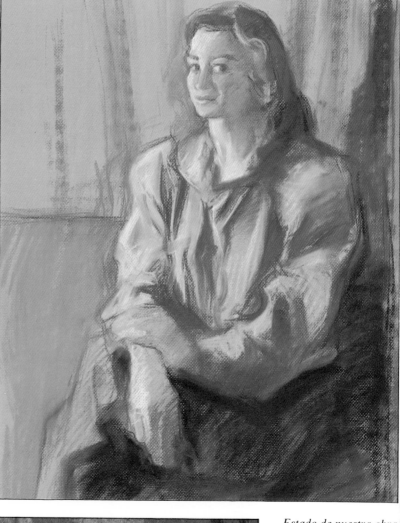

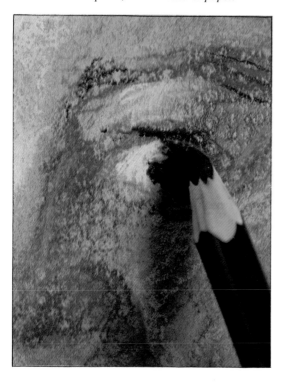

Estado de nuestra obra después de haber realizado los fundidos básicos para dotarla del aspecto aterciopelado que exhibe.

Vea en la página siguiente el resultado final de nuestro ejercicio con la técnica del pastel. Normalmente, lo que en pintura se entiende por un estudio es una obra que, por su grado de elaboración, está por encima del apunte sin llegar a ser una obra muy acabada. Es evidente que lo que aquí se ha dejado como definitivo, por su nivel de acabado, debe considerarse como algo bastante más consistente que un simple apunte.

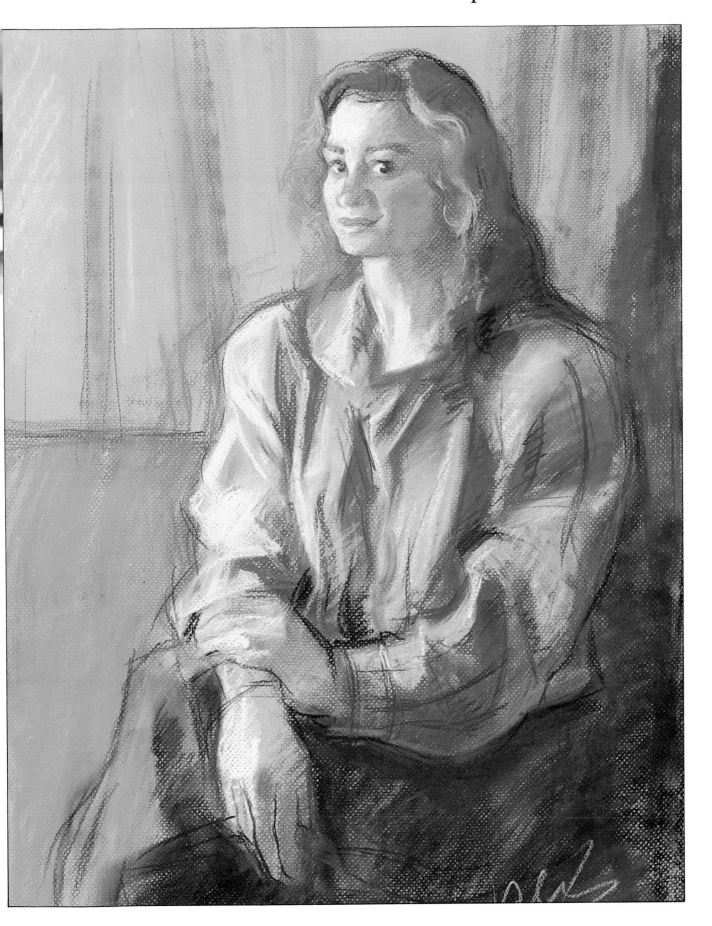

Tres ejemplos magistrales

En esta página se aportan tres ejemplos de cuadros al pastel sobre el tema figura que son, sin lugar a dudas, tres obras maestras en su género.

Contemplando estos ejemplos, uno llega a la conclusión de que el pastel es un procedimiento absolutamente pictórico y no sólo dibujístico. Si en determinadas obras carentes de empastes podemos referirnos a un dibujo a pastel, vistos los resultados obtenidos por los grandes maestros pastelistas, no podemos dudar de la gran calidad pictórica que es posible alcanzar con este procedimiento.

Edgar Degas (1834-1917), La bañera *(~ 1886). Hill-Stead Museum of Art, Farmington. Extraordinaria pintura al pastel firmada por Degas hacia 1886. Se trata de una obra al pastel excepcional, tanto por su tratamiento técnico como por la originalidad de su composición, que confiere al cuadro un intenso dinamismo dado por el ritmo y la iluminación.*

Edgar Degas (1834-1917), La estrella, o Ballet *(1876-1877). Musée d'Orsay, París. Escena pintada al pastel en la que destacan las ricas superposiciones de color en busca de las delicadas transparencias de los tules del vestido de la bailarina.*

Jean-Étienne Liotard (1702-1789), Retrato de la señorita Lavergne. *Rijksmuseum, Amsterdam. En este precioso cuadro, la delicadeza de los colores y la suavidad de los degradados dan al cuadro su carácter intimista y a la figura su agradable aspecto juvenil y candoroso, dentro de una atmósfera de matices cálidos perfectamente estudiados.*

LA PINTURA A LA CERA

Los colores a la cera, como los colores al óleo en barras, se emplean de forma muy parecida al pastel. La cera sin embargo, permite una mejor fusión del color y puede ser disuelta con aplicaciones de aguarrás.

Otras características importantes de los colores a la cera son los siguientes:

· Se aplican por frotación y pueden difuminarse (sólo hasta cierto punto) con los dedos, un difumino o un trapo.

· Las ceras son muy difíciles de borrar. Para eliminarlas de un cuadro, lo mejor es raspar la superficie a rectificar y borrar después con una goma de plástico. A pesar de ello, siempre queda una cierta cantidad de color adherido al papel.

· Los colores a la cera se disuelven en esencia de trementina. Siempre es mejor trabajar con el producto refinado, aunque también da buenos resultados el aguarrás corriente.

· Son colores altamente cubrientes que pueden superponerse.

· Cuando se raspa con una cuchilla o punzón la superficie de un color superpuesto aparece el color subyacente. Se trata de un recurso que ofrece grandes posibilidades para texturar superficies.

· Los trabajos a la cera pueden protegerse con un fijativo normal.

A partir de estos conocimientos, usted puede seguir sin ningún problema el desarrollo del ejemplo que el artista ha pintado para esta demostración práctica.

Tema floral a la cera

Fotografía del modelo a partir del cual nuestra artista va a desarrollar el presente ejercicio.

1. Estudio de la composición

La artista, antes de empezar su trabajo sobre el soporte definitivo, realizó algunos estudios previos a partir del modelo cuya fotografía tiene a la izquierda. Básicamente, trataba de hallar aquel punto de vista que le ofreciera una composición más equilibrada dentro de una superficie cuadrada. Se decidió por el punto de vista desde el que fue tomada la fotografía. Dada la disposición de los distintos elementos que conforman el modelo, el estudio compositivo no sólo contribuyó a establecer el equilibrio entre sus distintas masas y planos, sino que, además, sirvió para delimitar unas zonas tonales y de color muy concretas. Es decir, estamos ante un tema floral en el que las masas determinadas por sus elementos establecen los límites aproximados de las principales zonas de color.

Estudio previo realizado, sobre el cual se ha señalado el esquema de la composición. Observe que la organización de los elementos se basa en la triangulación de la superficie cuadrada.
Compruebe que cada triángulo corresponde, más o menos, a un color predominante:

Zona A: *triángulos de fondo con predominio del gris claro.*

Zona B: *triángulo de zona verde.*

Zona C: *triángulo que contiene la mayor parte de las flores (rojo).*

Zona D: *corresponde a un elemento más estable (cuadrado) con predominio del blanco.*

Zona E: *triángulo gris oscuro que corresponde al drapeado de la base.*

Zona F: *pequeña zona triangular de la base de color gris claro.*

Tema floral a la cera

2. Encaje

Sobre un papel texturado del tipo Ingres, nuestra artista procedió a encajar el tema utilizando para ello una barra de pastel de un color terroso. Puede usted escoger, por ejemplo, un tierra de Siena tostada. El hecho de haber utilizado un color al pastel y no un carboncillo queda justificado por la conveniencia de poder aplicar las ceras sobre una base poco contrastada, de tal modo que el fondo que respire a su través ensucie el color lo menos posible.

Encaje del modelo obtenido con una barra de pastel de color siena tostada. Observe la sencillez con que ha sido interpretado el esquema compositivo de la página anterior.

Detalles fotografiados durante la ejecución de las primeras manchas de color (paso 1). Vea la forma de trabajar con las barras de cera, planas sobre el papel, de modo que se utilice toda su longitud. Se trata de manchar, de ir cubriendo superficie, de delimitar y zonas cromáticas, y no de concretar formas.

Tema floral a la cera

3. Paso 1

Se ha empezado por distribuir, sobre el encaje previo, el gris del drapeado de la base y el rojo de las flores a fin de relacionar, mediante el color, dos de las principales zonas triangulares de la composición. La forma de proceder ha quedado explicada en las dos fotografías de detalle de la página anterior, pertenecientes a este primer paso de la ejecución del ejemplo que nuestra artista le propone.

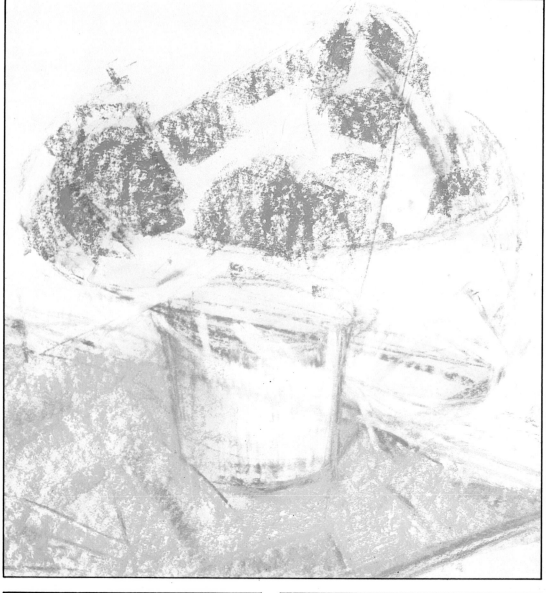

Aspecto de la pintura una vez manchadas las dos grandes zonas compositivas. En esta etapa puede comprobarse la ventaja que representa haber trazado el encaje con un pastel de color siena en vez de haberlo hecho con un carboncillo.

En estos dos detalles (que corresponden al segundo paso de la ejecución del cuadro) se aprecia de qué modo han sido fundidos los colores después de haberlos aplicado directamente con la barra de cera: se ha utilizado un pincel de cerda cargado con esencia de trementina. La punta de la barra (detalle situado más hacia la derecha) refuerza el tono y delimita espacios.

Tema floral a la cera ■

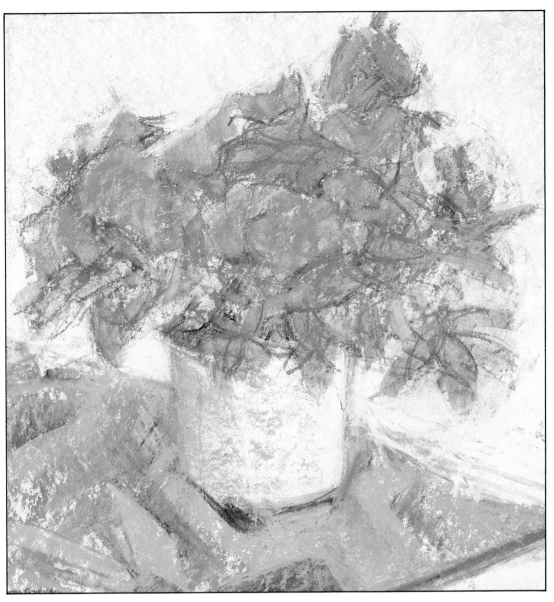

4. Paso 2

La autora del cuadro ha iniciado el segundo paso de su demostración manchando con un verde luminoso toda la zona de hojas que enmarcan las flores. Luego ha reforzado con un marrón rojizo las zonas del drapeado que están en sombra. A la aplicación directa de las ceras, le ha seguido la de diversos fundidos realizados según el procedimiento citado en los dos detalles de la página anterior.

Tales fundidos se han prodigado, sobre todo, en las zonas de las hojas y de las flores, donde hay una mayor cantidad de matices y las formas más irregulares y complejas.

En cuanto al fondo, la artista lo ha tratado con una base marrón a la que ha superpuesto una espesa capa de cera blanca. De esta superposición ha salido el gris cálido que puede apreciar en la fotografía. El marrón utilizado para el fondo es el mismo que se ha empleado en la sombra de los pliegues del drapeado y en las primeras manchas de la superficie del jarrón.

Detalles fotografiados durante la acción del fundido entre los colores del fondo (blanco y marrón), con abundante aguarrás, a fin de que tanto la textura del papel como la de la misma cera perdieran relevancia en el conjunto.

195

Tema floral a la cera

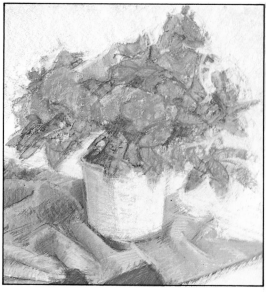

5. Paso 3

Se trata de un paso de transición hacia el acabado de la obra durante el cual la artista ha acentuado la corporeidad del drapeado de la base (con blanco) y ha definido mejor los elementos vegetales, perfilando con blanco los contornos de aquellos que quedan situados sobre blanco y con violeta aquellos que están inmersos en una zona en sombra. Observe (en la figura situada sobre estas líneas) que también ha sido acentuado el volumen del jarrón gracias a que sus distintos planos han sido valorados con una suave gradación de grises en los que se transparenta el marrón de fondo.

6. Paso 4. Acabado

El último paso (acabado) en la ejecución de esta pintura ha consistido en el necesario enriquecimiento del color y en la concreción de algunas formas que quedaban, hasta ahora, poco explicadas. Observe, tanto en las tres fotografías de detalle situadas a la izquierda de este texto como en el cuadro acabado, los colores que han intervenido en las distintas zonas de la composición:

• *En las flores:* sobre el fondo rojo uniforme, la artista ha trabajado con ocre, carmín oscuro, gris y naranja.

Arriba, trabajando con ocre sobre algunas flores para sugerir los pétalos, vistos en escorzo, que tienen una iluminación distinta.

En el centro, trabajando con un difumino sobre una zona de hojas a las que interesa conferir una mayor sensación de profundidad.

Abajo, trabajando con azul de Prusia sobre una de las hojas de color violeta. Al intensificar el color hará que se aproximen al espectador. Por el contrario, las que anteriormente han sido matizadas con el difumino se sitúan más hacia atrás.

• *En las hojas:* sobre el fondo verde puede apreciar aplicaciones de azul de Prusia, ocre, violeta y verde intenso.

• *En el drapeado:* sobre el gris-marrón las zonas más oscuras han sido tratadas con violeta.

El azul de Prusia ha intervenido para perfilar los límites de unos pocos pliegues. Con el gris de base y blanco se ha insistido para dar un mayor empaste a las zonas iluminadas de los pliegues.

Los colores han sido aplicados directamente con las barras y se ha utilizado un difumino para igualar el color de algunas zonas muy concretas (vea el segundo de los tres detalles).

En todas las zonas del cuadro respira el marrón de fondo (lo que es ya un elemento armonizador) y no hay ningún contraste violento. Los carmines del drapeado establecen un puente visual entre los violetas de las hojas y los rojos y ocres de las flores, evitando el impacto.

La obra acabada. Cada zona del esquema compositivo ha sido objeto de un tratamiento diferenciado.

Tres ejemplos

Fragmento de un estudio en el que se compendian la mayoría de las posibilidades de la técnica de los colores a la cera. Las zonas blancas son reservas efectuadas con el líquido especial, dado que los fondos han sido pintados con pincel y ceras disueltas con esencia de trementina. Los carmines, verdes y amarillos son aplicaciones directas de las barras de cera. Se advierte perfectamente que, una vez eliminada la goma de las reservas, han sido introducidos nuevos matices (azules y verdes, básicamente) con pinceles y ceras disueltas que han invadido algunos de los blancos reservados.

Dos buenos ejemplos en los que se demuestra la calidad que pueden proporcionar las barras de cera aplicadas directamente sobre el papel y diluyendo después el color con aguarrás y un pincel de pelo suave. Los valores correspondientes a las medias tintas adquieren un aspecto similar al que proporcionan los lápices acuarelables, si bien, en el caso de las ceras, el color es más luminoso. No cabe duda que el efecto plástico y el cromatismo que se puede conseguir con esta técnica la hacen plenamente satisfactoria.

198

La historia de Adán y Eva, *manuscrito de la biblia de Alcuino o de Moutier Grandval, realizada entre el 834 y el 843 (en pleno período carolingio), acuarela sobre pergamino. British Museum, Londres.*

Alberto Durero (1471-1528), Liebre. *acuarela sobre papel. Colección Albertina, Viena. Este artista, el más grande de los pintores y grabadores alemanes del siglo XVI, pintó muchos animales a la acuarela.*

Cuando el hombre decidió escribir e ilustrar libros, hace más de 350 años, sin imaginarlo estaba sentando las bases de la pintura a la acuarela.

Los egipcios dieron el primer paso al descubrir una planta llamada *Cyperus papiros* –el famoso papiro– cuya corteza se utilizaba para escribir e ilustrar textos sobre historia, ciencia, religión o magia. Dichos libros rudimentarios eran enterrados junto a los muertos para que éstos pudieran explicar mejor cuáles habían sido sus pasos por este mundo, al viajar hacia el gran juicio que les aguardaba en su nueva vida.

Los colores utilizados para pintar esos libros eran transparentes, con pigmentos obtenidos de las tierras para los ocres y sienas, minerales como el cinabrio para el rojo, madera de sauce quemada para el negro y tiza de yeso para el blanco. Dichos pigmentos se aglutinaban con goma arábiga y clara de huevo, aplicándose diluidos en agua. En otras palabras: eran colores a la acuarela. Habrían de pasar mil años para que en el 170 a. C. se descubriesen las propiedades del pergamino –piel de cabra o de carnero esquilada, tratada con cal y satinada con piedra pómez–, como material para confeccionar los códices que, a su vez, formaban los libros, conocidos como manuscritos. El artífice de este avance fue Eumenes II, rey de Pérgamo.

Las ilustraciones, llamadas miniaturas, que acompañaban a los textos de los citados manuscritos, se pintaban con acuarela mezclada con blanco de plomo, y los resultados eran muy parecidos a los de la actual acuarela opaca. Pero a partir del siglo IX, durante el reinado de Carlomagno, emperador de Occidente, se le da una mayor importancia a dichas ilustraciones y se solicita la colaboración de artistas pintores, quienes alternan el uso de la acuarela transparente con el de la opaca ya mencionada.

Desde la Baja Edad Media hasta el Renacimiento, este procedimiento es utilizado mayoritariamente; en el Renacimiento, la pintura de miniaturas a la acuarela era una práctica común.

De ahí a las sofisticadas técnicas de nuestros días van muchos siglos de constantes evoluciones en el material y, sobre todo, en los conceptos estéticos que han condicionado el estilo de los acuarelistas. Por todo lo dicho, puede afirmarse que la literatura, o mejor dicho, la ilustración de textos literarios, ha sido uno de los factores que más han contribuido al desarrollo de uno de los medios más importantes del arte de la pintura: la acuarela.

Importante y, ciertamente, uno de los medios más versátiles que existen, por su fácil adaptación a los estilos más diversos: desde el detallismo más estricto (vea el ejemplo de Durero) hasta la pintura más espontánea e informalista imaginable, como tendrá ocasión de comprobar.

La aguada de acuarela

Tan sólo en el último año de su vida, Van Gogh pintó alrededor de 850 cuadros y dibujó más de 1.000 bocetos y temas a lápiz. Van Gogh, como muchos de los grandes artistas de la pintura, era un trabajador incansable. Como Van Gogh, usted y todos los que un día decidimos integrarnos en el campo de la creatividad pictórica hemos de considerar esta primera premisa como indispensable: el trabajo, la constante evolución, la búsqueda continua de esa profesionalidad que pretendemos.

En acuarela, ese esfuerzo es mayor. Empezar a pintar, como todo trabajo intelectual, representa siempre un esfuerzo, que intentamos retrasar con excusas de todo orden.

Saber pintar a la acuarela no es cosa que se aprenda en media docena de lecciones. Requiere técnica, oficio, mucha paciencia e infinidad de bocetos y obras previas que deben desecharse por no haber acertado a la primera. Porque, en todo tipo de aguadas, si no se resuelve el tema a la primera, no hay posibilidad de volver atrás y rehacer lo hecho. Por eso se requiere en esta técnica estudiar bien lo que uno va a pintar y tener claro en su mente cómo lo va a hacer. La imposibilidad de rectificar obliga a una mayor concentración y a no empezar sin saber a ciencia cierta qué es lo que vamos a pintar. Cuanto más hayamos pensado previamente, mejor resultado conseguiremos y, cosa curiosa, más fácilmente lograremos una sensación de frescura y soltura, especialmente indispensable en esta técnica.

Pero, a pesar de estas dificultades, no nos dejemos vencer sin apenas haber empezado. El primer paso lo hemos dado hace poco, mediante los ejercicios preliminares a la aguada con un solo color que le hemos propuesto. Ahora queremos hablarle de la aguada bitonal con acuarelas, como antesala a la pintura a la acuarela en todo su valor, sin restricciones de ningún tipo. Y dentro de un tiempo, cuando compruebe por sí mismo con una acuarela pintada por sus propias manos toda la espontaneidad, frescura, delicadeza y personalidad de esta técnica casi mágica, deberá reconocer que estos esfuerzos de sus inicios estaban más que justificados.

Nicolas Poussin (1594-1665), El puente Moller, cerca de Roma. *Colección Albertina. Viena.*

Claude Lorrain (1600-1682), Paisaje con un río, vista del Tíber desde Monte Mario, Roma. *British Museum, Londres. Tanto éste como el de Poussin, constituyen dos buenos ejemplos clásicos de pintura a la aguada.*

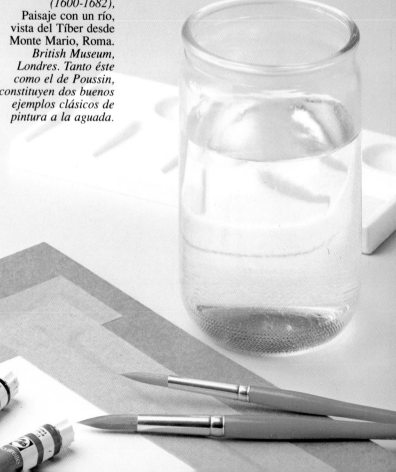

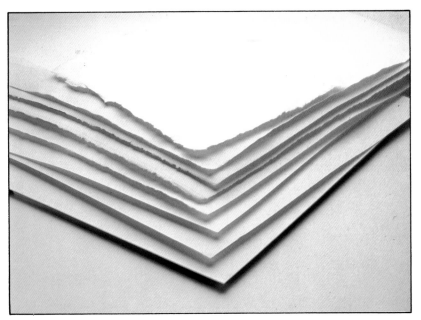

Hojas de papel de calidad superior.

Godets de acuarela húmeda, calidad profesional. Estos colores se diluyen con facilidad con agua y ofrecen unos resultados excelentes. Se venden en cajas-paleta de 6, 12, 14 y 24 colores.

Tubos de acuarela cremosa, calidad profesional. El color tiene una pastosidad muy cercana a la del óleo, con la ventaja de su inmediata disolución. Se sirven en tubos de 8 y 21 ml.

Frascos de acuarela líquida, calidad profesional. Colores muy utilizados dentro del campo de la ilustración. Parecidos a las anilinas, tienen unas tonalidades muy intensas; se venden en estuches de 16 y 12 frascos.

El papel

Uno de los elementos que más influyen en la calidad de una acuarela es el papel. Las calidades de papel que podemos adquirir en el mercado son tres: calidad escolar, calidad intermedia, y calidad superior o fabricado a mano.

Dentro de la calidad superior o profesional, se distinguen tres acabados:

- Papel de grano fino
- Papel de grano medio o semirrugoso
- Papel de grano grueso o rugoso

Estos papeles son fácilmente reconocibles por su tradicional marca impresa al agua, perceptible al mirar al trasluz de la hoja. Las medidas de papel para acuarela más habituales son:

- Cuarto de hoja (35 × 50 cm)
- Media hoja (50 × 70 cm)
- Hoja entera (70.× 100 cm)

Todos los papeles de calidad superior tienen cara y dorso. La cara presenta una superficie mejor encolada y también un mejor acabado. De cualquier forma, para apuntes y bocetos es suficiente con un papel de calidad intermedia, de grano igualmente medio.

Los colores

Los colores a la acuarela de calidad profesional se presentan en pastillas de acuarela seca, en godets de acuarela húmeda, en tubos o en frascos de acuarela líquida.

Presentación

Cuando usted vaya a comprar papel para acuarela, recuerde que pueden ofrecérselo en hojas, hojas montadas sobre cartón y en bloc. Las hojas de papel de calidad superior presentan las características barbas, o un acabado muy rústico y artesanal, no cortado, en los extremos de la hoja, como prueba de que han sido fabricadas manualmente. Puede ver algunos ejemplos en las hojas de la ilustración superior de esta misma página. Los blocs son muy prácticos para bocetos y notas de color.

PRINCIPALES FABRICANTES DE PAPEL PARA ACUARELA

Arches	Francia
Canson	Francia
Fabriano	Italia
Grumbacher	Estados Unidos
Guarro	España
RWS	Estados Unidos
Schoeller	Alemania
Whatman	Reino Unido
Winsor & Newton	Reino Unido

Materiales

Cajas de acuarelas

Las cajas para pintar a la acuarela son de hierro esmaltado blanco, con varias divisiones que permiten la mezcla de los colores; por esta razón, esas cajas sirven también como paleta. La cantidad de pocillos o godets de colores de cada caja varía según las necesidades del comprador: las hay de 6, de 12, de 14, o de 24 colores.

La falta de una paleta como ésta no significa un grave problema: son muchos los profesionales que realizan sus mezclas en platos amplios de porcelana blanca o, incluso, en un retal de papel de acuarela grueso, donde se estudia el resultado de una determinada mezcla, antes de aplicarla definitivamente.

Completando el aspecto práctico de las cajas paleta para acuarela, añadiremos que casi todas ellas disponen de un agujero, o una anilla en su cara inferior externa, para sostenerla con el pulgar de la mano izquierda, o de la mano derecha si es usted zurdo. Así, mientras se sujeta la paleta con una mano, con la otra se realizan las mezclas.

En muchas cartas de colores a la acuarela es posible encontrar el blanco de China; sin embargo, usted habrá oído decir infinidad de veces que usar el blanco en acuarela es algo así como un pecado grave, ya que los blancos, en esta técnica, deben reservarse previamente. De cualquier forma, sin una razón aparente, los fabricantes siguen incluyendo este tono, un blanco espeso, cubriente y de características parecidas al blanco de la aguada o del *gouache*. Pero digámoslo enseguida y sentemos esta base para el resto de las enseñanzas que usted recibirá: hay decenas de fórmulas –trucos de oficio en algún caso– para abrir y reservar blancos en el papel, sin usar el color blanco. Así pues, prohibido desde ahora.

Por lo que respecta a los colores que contienen las cajas comerciales, varía en número y gamas según el fabricante y, naturalmente, según su precio.

En la parte superior, una colección de 12 tubos de acuarela. Con ella el pintor puede obtener prácticamente todos los colores que necesite. Debajo de esta colección, una caja-paleta de 24 colores para acuarela húmeda, una colección muy completa, en realidad excesiva para una persona que empieza. De hecho, el profesional tampoco necesita una gama tan amplia puesto que su experiencia se supone que ya le ha enseñado el modo de obtener todo tipo de colores y tonalidades a base de mezclas. La bandeja con colores se separa de la caja metálica, ampliando el espacio útil para las mezclas. El remache de la caja de abajo está destinado a sujetar la anilla con la que coger la paleta para trabajar con ella.

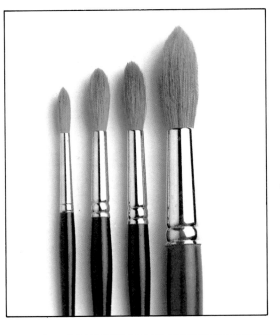

Un surtido mínimo, pero suficiente, de pinceles para empezar a pintar a la acuarela: 3 pinceles de pelo de marta de los números 8, 12 y 14, y un pincel de pelo de buey del numero 24. Lógicamente, los pinceles más finos son para detalles y los más gruesos para fondos y grandes masas de color.

Una carta de colores Rembrandt publicada por gentileza de la firma Talens, una de las más acreditadas en material de bellas artes. La carta no incluye el blanco de China.

Carta de colores

La carta de colores para acuarela de la firma Talens que se presenta bajo estas líneas consta de 35 tonos distintos. No es, sin embargo, la más amplia que podemos encontrar en el mercado; la firma Winsor & Newton, por ejemplo, cuenta con 86 colores distintos.

Naturalmente, para pintar no son necesarios tantos azules, ni rojos, ni amarillos, pero cada artista tiene sus propias preferencias y previamente ha escogido cuáles serán los colores básicos con los que trabajará. Sin embargo, para los que empiezan a pintar, es bueno que dispongan de una gama como ésta, con objeto de que hagan pruebas y decidan.

Tenga en cuenta que todos los colores a la acuarela pierden entre un diez y un veinte por ciento de intensidad o tono desde el momento de su aplicación hasta el secado posterior. Esta pérdida de color puede recuperarse luego con el barnizado.

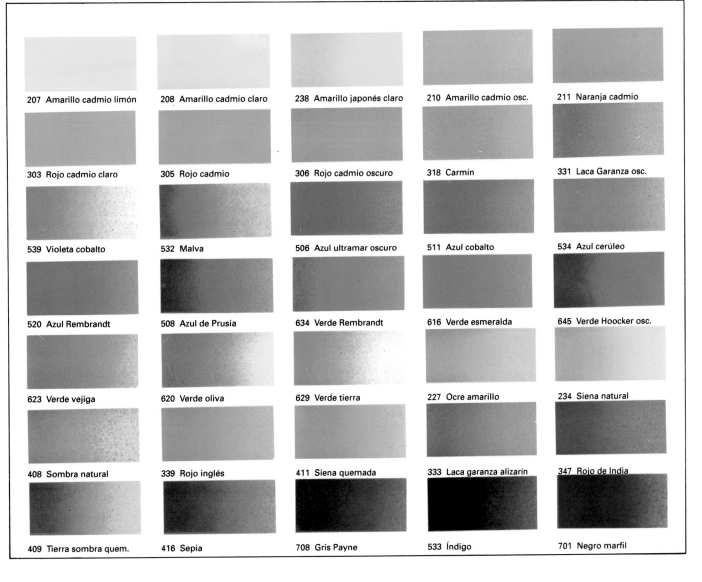

207 Amarillo cadmio limón	208 Amarillo cadmio claro	238 Amarillo japonés claro	210 Amarillo cadmio osc.	211 Naranja cadmio
303 Rojo cadmio claro	305 Rojo cadmio	306 Rojo cadmio oscuro	318 Carmín	331 Laca Garanza osc.
539 Violeta cobalto	532 Malva	506 Azul ultramar oscuro	511 Azul cobalto	534 Azul cerúleo
520 Azul Rembrandt	508 Azul de Prusia	634 Verde Rembrandt	616 Verde esmeralda	645 Verde Hoocker osc.
623 Verde vejiga	620 Verde oliva	629 Verde tierra	227 Ocre amarillo	234 Siena natural
408 Sombra natural	339 Rojo inglés	411 Siena quemada	333 Laca garanza alizarín	347 Rojo de India
409 Tierra sombra quem.	416 Sepia	708 Gris Payne	533 Índigo	701 Negro marfil

Estudio a la acuarela con dos colores

1. Preparación del modelo

Vamos a iniciar nuestros estudios sobre la pintura a la acuarela, y lo vamos a hacer con un estudio bitonal. Es decir, vamos a pintar con sólo dos colores.

Un cilindro, un cubo y una esfera, compuestos en forma de bodegón sobre un ropaje atractivo, constituirán el modelo a pintar.

Naturalmente, lo ideal será que trabaje usted directamente del natural, y, para facilitarle esta opción, le ofrecemos el desarrollo geométrico de un cubo y de un cilindro, con la indicación de sus medidas.

Si los dibuja sobre cartulina, los recorta y los monta, dispondrá de unos modelos tridimensionales que podrá colocar sobre el ropaje que haya preparado.

Si los ilumina lateralmente, los cuerpos que ha construido tendrán, más o menos, el aspecto que toman en las fotografías de la derecha. Y, en cuanto a la esfera, puede utilizar perfectamente una pelota de tenis o una bola de corcho pintada de blanco.

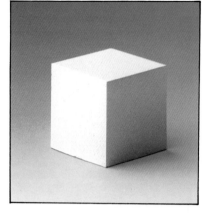
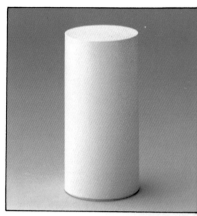
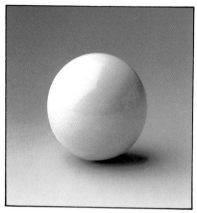

Un cubo, un cilindro, una esfera y el ropaje necesario como fondo constituyen los elementos básicos del modelo que vamos a utilizar. La esfera puede ser reemplazada por una pelota de tenis o de ping-pong.

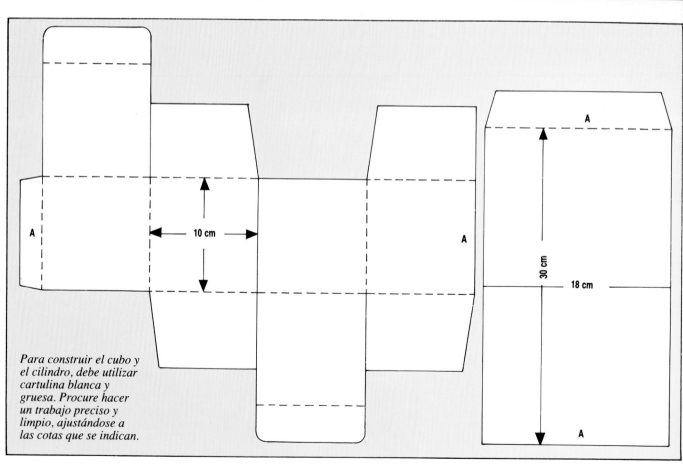

10 cm

A

A

A

30 cm

18 cm

A

Para construir el cubo y el cilindro, debe utilizar cartulina blanca y gruesa. Procure hacer un trabajo preciso y limpio, ajustándose a las cotas que se indican.

Estudio a la acuarela con dos colores

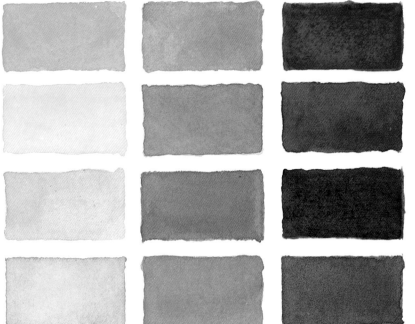

2. Los materiales

Insistimos en el hecho de que vamos a pintar a la acuarela utilizando sólo dos colores: el azul cobalto y el carmín.

Estos dos colores, en realidad, van a convertirse en cuatro, ya que al mezclar el azul con el carmín (más o menos al 50 %) obtenemos un negro, que, unido al blanco del papel, forman los cuatro colores a los que nos referimos. Vea la mezcla mencionada en la ilustración de la izquierda.

Puede parecer mentira, pero la variedad de matices que, pintando a la acuarela, es posible conseguir con el carmín y el azul es muy extensa, como puede comprobar por el muestrario que figura a pie de esta misma página.

Los materiales necesarios para realizar este ejercicio son éstos:

- Una hoja de papel de acuarela de 300 g, de grano fino, un trozo de 25 × 30 cm será suficiente.
- Lápiz plomo del n.° 2.
- Goma de borrar blanda.
- Pinceles de pelo de marta, de los números 8 y l2.
- Papel absorbente.
- Dos frascos con agua.

3. Pruebas previas

Le recomendamos que antes de empezar el ejercicio realice, en un trozo de papel igual al que va a utilizar para este estudio, distintas pruebas para la obtención de un muestrario de colores similar al de nuestra ilustración. Es cuestión de ir probando con distintas proporciones de cada color y más o menos cantidad de agua. Ya verá cómo las posibilidades para conseguir matices diversos es prácticamente ilimitada.

En la parte superior de esta página, los dos colores en tubo que vamos a utilizar para este ejercicio: azul cobalto y carmín, y cada uno sobre un fondo del color correspondiente.

En la ilustración intermedia puede comprobar cómo con la mezcla de estos dos colores de hecho obtenemos diferentes tonalidades hasta el negro, resultado de la mezcla de ambos al 50 %. El blanco del ángulo superior derecho corresponde al color del papel.

Gama de colores que se puede obtener con la mezcla de los dos colores citados. Naturalmente, este ejercicio también podría realizarse con acuarelas en pastilla. Pero, por tratarse de una primera toma de contacto con el medio, le recomendamos acuarelas en tubo, que le facilitarán la obtención de las mezclas, manteniendo siempre limpios los colores de origen.

Estudio a la acuarela con dos colores

4. La composición del modelo

Al margen del modelo que nosotros hemos escogido, y que usted puede ver al pie de esta página, la variedad de composiciones posibles es tan amplia como lo es la imaginación del pintor. A la derecha presentamos dos posibles opciones, tan válidas como la que usted pintará a continuación.

Válidas, desde luego, por cuanto posibilitan, como cualquier otra composición de los tres cuerpos, el estudio de la acuarela bitonal.

Sin embargo, conviene que en todos nuestros trabajos, aunque su finalidad inmediata sea el estudio y no la obtención de una obra de arte, se ponga de manifiesto nuestro buen gusto y sensibilidad artística en cuestiones tan básicas como, por ejemplo, una correcta composición. Desde este punto de vista, es evidente que la primera disposición que hemos fotografiado carece de unidad: cada elemento queda desligado de los demás, como si reclamase todo el protagonismo del cuadro.

La segunda composición nos parece decididamente ilógica, por eso nos quedamos con la tercera, lo cual no significa que usted no pueda encontrar una cuarta e incluso una quinta solución. Es muy libre de realizar su ejercicio a partir de aquella composición que más le guste, aunque insistimos en que nuestra solución creemos que es muy válida.

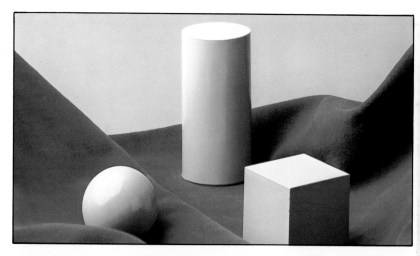

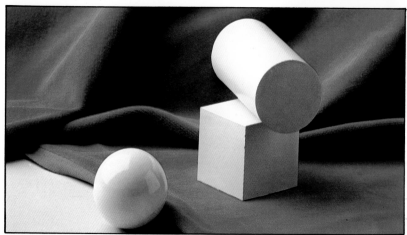

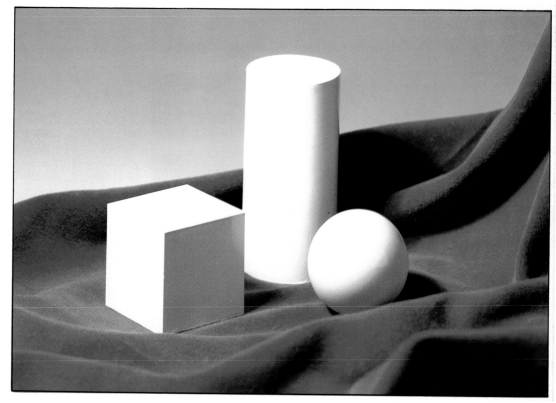

He aquí el modelo con el que vamos a trabajar. Compruebe el acertado equilibrio de volúmenes y masas que configuran los distintos elementos del tema, la dirección de la luz y la composición aplicada, con la que se trata de huir de la dispersión y de la vulgaridad. Si bien es cierto que, al pintar del natural, usted tiene una gran libertad de escoger el modelo, no debe olvidar que cuando pinta, crea una obra de arte y, como tal, factores como el equilibrio, la composición, el color, la luz, etc., no han de quedar marginados.

5. El encaje

Con el lápiz plomo, dibujamos el tema sin sombras, sólo con líneas, y construyendo el modelo sobre el papel de forma que luego no tengamos problemas de medidas y de perspectiva. Particularmente, nosotros comenzamos dibujando el cilindro, cuyas medidas nos sirvieron de pauta para el resto de los elementos.

Naturalmente, al concretar las formas hemos tenido en cuenta lo que sabemos de perspectiva. Observe, además, que hemos utilizado un lápiz azul. Los trazos de este color se confundirán con los colores que vamos a aplicar, mucho mejor que si fuesen negros.

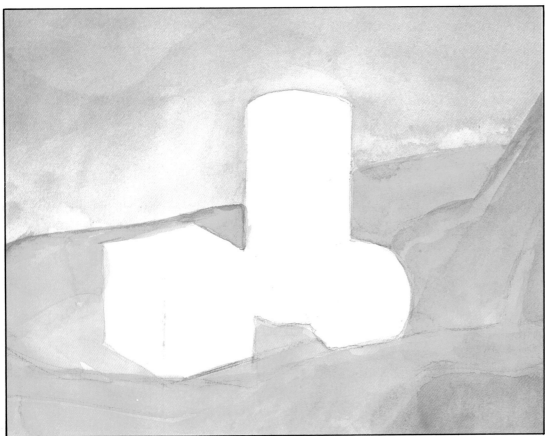

6. El fondo general

Humedecemos la superficie del papel y, una vez seca esa capa, humedecemos de nuevo con el pincel, pero sólo el fondo general, exceptuando el cubo, el cilindro y el círculo. Procuramos no pasarnos de los perfiles de dichas figuras, ya que luego, el color del fondo podría invadir esos elementos, lo cual dificultaría el trabajo posterior.

Sobre estas superficies aún húmedas, aplicamos, para el fondo, azul con una pizca de carmín, que le dará una tonalidad más cálida. Y para cubrir el drapeado, usaremos carmín con una pizca de azul, para enfriar un poco el color.

Estudio a la acuarela con dos colores

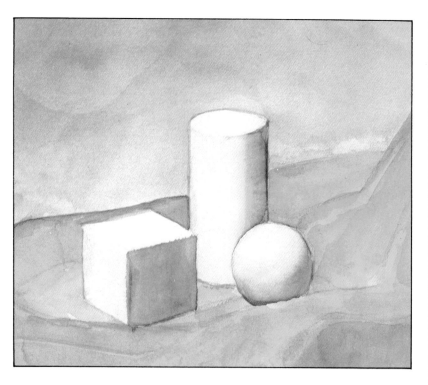

Algo hemos dicho sobre la manera de abrir blancos en acuarela. Sin embargo, es mucho más productivo reservar previamente esos blancos, sobre todo cuando se trata de pequeños brillos o toques de luz. Las técnicas de reserva son muy variadas y van desde la aplicación de goma líquida –que luego se retira, una vez terminado el cuadro–, hasta el uso de papel de lija, pinceles sintéticos, cúter, lejía, el mango del pincel o la propia uña. Cada una de ellas se utiliza de acuerdo con unos determinados resultados a alcanzar. Pero ahora no nos entretendremos en este tema. Sólo lo traemos a colación para que ya desde ahora sepa que existen estas formas diferentes. Más adelante hablaremos de ello.

7. Entonación de las figuras

Pintamos el cilindro en húmedo y luego el cubo y la esfera, reservando las zonas de sombra de las figuras. A continuación, aplicamos una pincelada más oscura en la zona de sombra del cilindro y la esfera.

Con el tablero inclinado se acumulará color en la base del papel; absorbemos algo de este color y lo aplicamos de nuevo en los degradados de las sombras. Resolvemos luego las sombras proyectadas por los objetos sobre los pliegues del paño.

8. Acabado

Dedicamos nuestra atención ahora al ropaje de fondo, oscureciendo en las arrugas del mantel, retocando el fondo general, abriendo blancos donde queremos que se sitúen los brillos, sobre las figuras. Enriquecemos el color, diversificamos los tonos y matices, añadimos algo más de azul a las sombras de las figuras y del ropaje, etc.

En algunos casos, se hace necesario aplicar unos toques con bolígrafo, para subrayar algunos perfiles muy destacados. De cualquier forma, estos pequeños trucos llegan a dominarse con la práctica, como reservar los brillos con goma líquida durante el abocetado del dibujo.

Esto es todo por lo que respecta a la técnica bitonal. Repita ejercicios como éste tantas veces como pueda, porque, ya en el próximo ejercicio, vamos a pintar sin ninguna restricción en el color; es decir, trabajaremos con todos los colores.

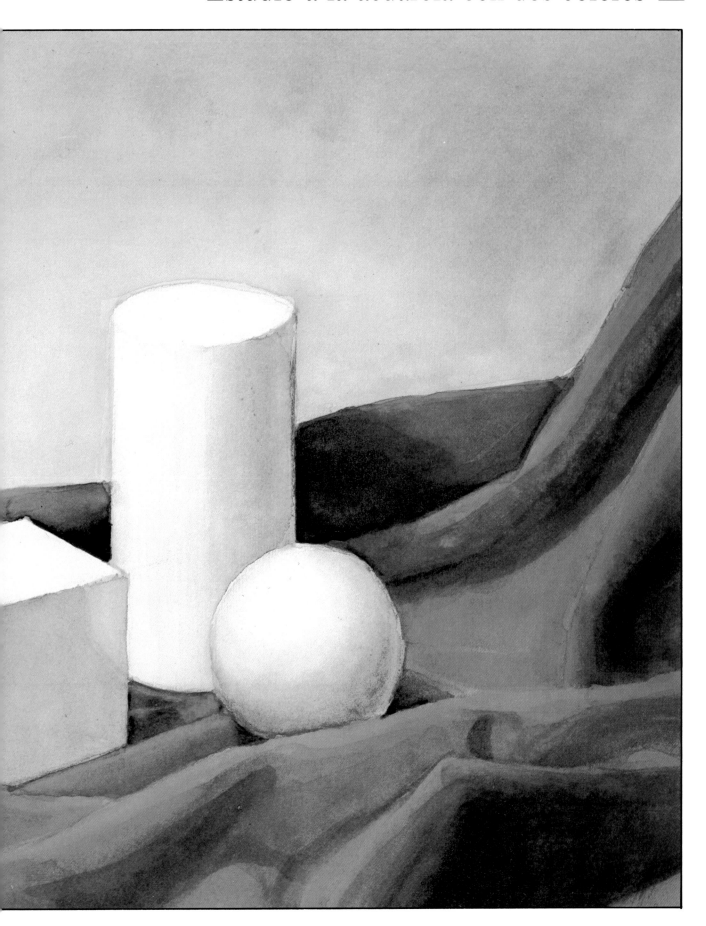

Técnicas básicas de la acuarela

Acuarela seca y acuarela húmeda

Inmediatamente vamos a pasar de la acuarela bitonal a la acuarela a todo color. Pero, antes de dar este segundo paso en el camino de su aprendizaje es conveniente que digamos alguna cosa sobre las dos técnicas fundamentales de este medio pictórico.

Tradicionalmente, se dice que a la acuarela se puede pintar de dos modos distintos: sobre seco y sobre húmedo. Con estas expresiones nos referimos a las dos técnicas fundamentales del medio que, a grandes rasgos, consisten en lo siguiente:

• Pintar a la acuarela en seco no es otra cosa que pintar con colores transparentes, definiendo los perfiles de cada elemento del modelo que así lo exija y contando con el blanco del papel. Pero conviene matizar que ello no equivale a prescindir de los degradados o difuminados de los cuerpos esféricos, ni a resolver los planos del fondo absolutamente recortados, con lo que la sensación de atmósfera sería nula.

Teniendo en cuenta que la acuarela en seco penetra en el papel con facilidad, deberemos trabajar de menos a más, resolviendo primero las zonas claras –a menudo mucho más amplias– y pintando a continuación las más oscuras. En definitiva, hablar de acuarela seca no es más que una forma de distinguir esta técnica de la húmeda, que sí presenta unas características especiales. De hecho, pues, la acuarela seca es la acuarela clásica.

• Para pintar en húmedo deberemos utilizar básicamente papel humedecido, logrando así que los perfiles del modelo se muestren difuminados o poco definidos. Bien entendido que son todos los perfiles –incluidos los del fondo–, los que quedan difuminados de tal forma. A mayor humedad, el color se corre más y el efecto de falta de definición es también mayor. Esto nos obliga a controlar constantemente ese grado de humedad con el pincel o el papel absorbente. Y fíjese que estamos hablando de humedad y no de mojado, puesto que se está pintando sobre húmedo, nunca sobre una superficie encharcada o empapada.

Las muestras que se ofrecen en esta·misma página son representativas de los dos estilos. Comparándolas, comprenderá mejor de lo que estamos hablando.

Guillermo Fresquet, Naturaleza muerta. Colección particular. Fresquet, uno de los mejores acuarelistas españoles de todos los tiempos, presenta esta soberbia muestra de acuarela clásica –seca–, donde todos los perfiles quedan delimitados. Se suele decir que si al dirigir la mirada oblicuamente sobre el papel y en dirección contraria a la de la luz, vemos que la superficie brilla, es que hay demasiada agua y que no se puede pintar sin perder los perfiles.

Una aguada en seco que presenta un corte al no haberse pintado con la continuidad necesaria.

Aida Corina, Pantano (Primera Medalla del XLVll Salón de Otoño, Madrid). He aquí un buen ejemplo de acuarela húmeda. El tema –marismas y pantanos– se presta magníficamente a esta técnica, en la que se combinan los perfiles difusos con otros de primer término muy definidos.

Una aguada en húmedo, donde se ha trabajado de menos a más. Los cortes no deseados son uno de los problemas de la acuarela en seco. Aunque parezca una perogrullada por su obviedad, el artista no puede olvidar que, a la acuarela, se pinta con agua.

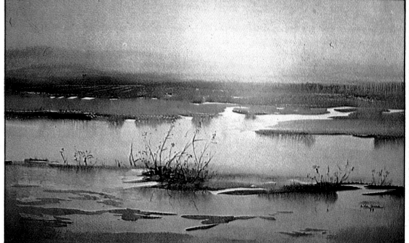

Bodegón a la acuarela

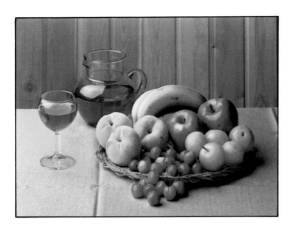

Un bodegón con un claro predominio de los matices cálidos. Éste será el modelo que vamos a utilizar para el desarrollo del presente ejercicio. Usted ya sabe que tiene libertad total para copiar este mismo modelo o sustituirlo por otro, mejor si es ideado por usted mismo.

1. Introducción

Vamos a pintar, por fin, con todos los colores; puede usted disponer de su caja al completo, sin el obstáculo que representa verse obligado a trabajar solamente con dos colores primarios.

Al carmín y al azul del ejercicio anterior, añada ahora bermellón, amarillo de cadmio y siena tostada; no más. Naturalmente, necesitará pinceles (números 8, 14 y 24 de pelo de marta) y una lámina de papel acuarela de 300 g, de grano fino y unos 25 × 30 cm de formato.

Para esta ocasión hemos escogido el bodegón que presentamos a la izquierda, pero el modelo no debe ser ningún impedimento para resolver este ejercicio. Tomando como base el proceso que sigue, aplíquelo al tema que le parezca más atractivo.

2. Encajado

Hemos dispuesto los elementos del bodegón en un esquema triangular. Pintaremos con acuarela seca y con una gama de colores cálidos, como se aprecia en el bodegón terminado.

El hecho de disponer de todos los colores no comporta la obligación de utilizarlos todos. Al contrario, procure no emborracharse con el color y acostúmbrese a limitar la gama dentro de la que va a moverse.

Realizamos un primer tanteo o boceto, dibujando luego los perfiles con el lápiz, sin sombras. A partir de esta primera fase, reservamos ya los blancos de los brillos.

Mucho cuidado, pues, al iniciar la siguiente fase de este proceso. Piense muy bien dónde deberán situarse los brillos y las zonas blancas, si las hay. No permita que la precipitación le haga olvidar este detalle, importante en toda acuarela.

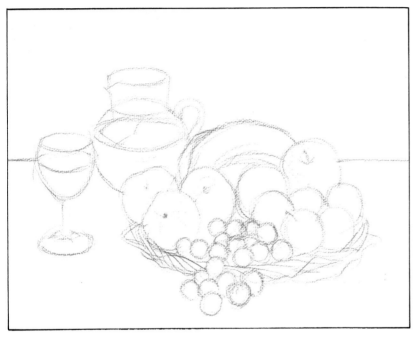

3. Entonación general de fondos y zonas amplias

Con el pincel de marta del número 12, y el tablero inclinado unos 60° –caso que trabaje usted en un atril de sobremesa–, componemos el color para el fondo, variándolo con distintos tonos para las manchas amplias del mantel y también algunas zonas extensas de las frutas. Si partimos de ese color inicial del fondo y derivamos hacia el resto de tonos de los distintos elementos, es precisamente para que toda esta primera capa tenga una entonación ajustada y uniforme que, desde un principio, armonice todos los colores dentro de una gama cálida. Y como trabajamos con la técnica en seco, debemos poner mucho cuidado en regular la carga del pincel para evitar los cortes a que nos referíamos en la página anterior.

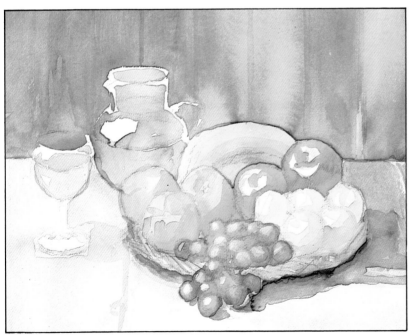

Bodegón a la acuarela

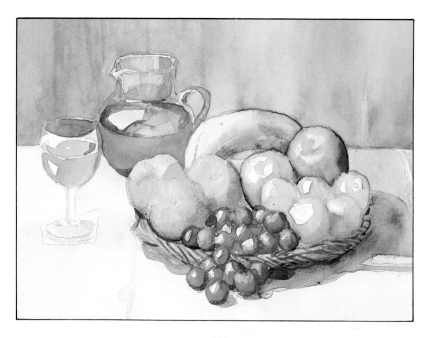

Aspecto de nuestro trabajo después de haber intensificado el color del modelado general. Observe que las diferencias entre esta etapa y el cuadro acabado que aparece a la derecha están en los matices y en la concreción de algunos contrastes, que en nada afectan a la entonación general o armonización del color.

4. Intensificación del color y modelado general

Pintamos los colores vivos de la fruta, planos, sin sombras, y el color de la copa y la jarra. Modelamos estos últimos elementos y seguimos respetando los blancos reservados. Muy pronto comprobaremos que el contraste de esos blancos excesivos con el color que los rodea nos ha de llevar al retoque y suavización de algunos perfiles y al añadido de algunas veladuras.

En esta fase se eliminan también los restos de lápiz que puedan quedar del primer encajado, lo cual, como la experiencia le habrá ya demostrado, no se consigue fácilmente. Debe considerar como cosa normal que en sus acuarelas acabadas se adviertan aún algunos trazos de lápiz, como nos ha pasado en la copa y el jarrón... Además, como sucede muchas veces, este aparente descuido contribuye muchísimo a conservar la sensación de pintura suelta y espontánea, siempre deseable en una acuarela.

5. Ajuste general del color y acabado

Armonizamos algunos de los blancos de las reservas por medio de veladuras. Reforzamos los colores de la fruta y el cesto y ajustamos otros tonos que lo necesitan. Ultimamos el perfilado de los distintos elementos, aunque sin exageraciones, permitiendo que algunos perfiles se fundan con la figura a la que están superpuestos.

Antes de firmar dejamos pasar un día. Siempre hay algún detalle por pulir cuando vemos la obra terminada unas horas después de su realización.

Dos ejemplos

Desde aquellos orígenes que se relatan en la primera página de esta sección, con lo que esperamos haberle interesado de verdad por la pintura a la acuarela, hasta las dos muestras de acuarela sobre seco contemporánea que ilustran esta página, las formas, el color y, en general, el lenguaje de este medio pictórico han experimentado los lógicos cambios, pero sin renunciar a las propiedades específicas de la acuarela. los temas siguen siendo los de siempre (paisajes, figuras, naturalezas muertas, retratos...), a los que deben añadirse las especulaciones estéticas de la pintura no figurativa o abstracta. El artista ofrece su visión realista, expresionista o impresionista de cada modelo, sabedor de que la acuarela podrá brindarle soluciones para todos los aspectos.

Ives Brayer, Contejour aux Baux-de-Provence. *Colección privada. Acuarela pintada con una gama de colores convencionales.*

Julio Quesada, Paisaje. *Colección privada. Este acuarelista español pinta con un colorido sobrio y bien armonizado al servicio de la síntesis.*

ACUARELA. UN PAISAJE «ABSTRACTO»

Muchos aficionados a la *contemplación* de obras de arte (y destacamos la palabra *contemplación* para que quede claro que no incluimos en el grupo a aquellos que, además de disfrutar contemplando, disfrutan haciendo), estos aficionados, decíamos, tienden a menospreciar las manifestaciones artísticas (dibujos, pinturas y esculturas) cuya característica dominante es la simplicidad, la economía de medios o la búsqueda de la síntesis, como prefiera llamarlo. *«Estas cuatro líneas las puede hacer un niño»*... O bien: *«¿Desde cuándo un cielo ha tenido este color?»*... Y esta otra: *«A todo lo llaman pintar; te hacen cuatro manchas y te dicen que aquello es un paisaje cuando la verdad es que en él falta casi todo»*.

Frases como éstas revelan que quien las pronuncia tiene un concepto muy estrecho de lo que debe ser una obra de arte; mejor dicho: tales personas aún no han llegado a intuir lo que es el Arte, así, con mayúscula.

Usted debe empezar a entender de arte, y una de las cosas que debe tener claras es que, en contra de la idea popular, el calificativo *abstracto,* en arte, no necesariamente debe referirse a una obra *no figurativa*.

Aquí, en este ejercicio, su autora nos pintará un paisaje (un tema figurativo), pero haciendo una abstracción del mismo, para dar al espectador una idea de lo esencial de la realidad contemplada. Es por ello que, en nuestro titular, la palabra *abstracto* aparece entrecomillada. Lo que la gente entiende generalmente por arte abstracto es mucho más correcto llamarlo *arte no figurativo,* aunque la costumbre haya acabado por autorizar la equivalencia de ambas expresiones.

Paisaje «abstracto» a la acuarela

1. Estudios previos

La contemplación de este paisaje es una verdadera tentación para llegar a una versión detallista del tema. Sin embargo, la abundancia de planos verticales y los violentos contrastes que en ellos produce la luz, llevaron a la artista a plantearse una visión sintética de este paisaje, que fuese una abstracción tanto de la forma como del color. Y dado que hacer abstracción del detalle para quedarse con la sustancia del tema nunca es un resultado casual, nuestra artista realizó dos estudios previos: un dibujo monocromo para estudiar las formas esenciales y la contraposición de planos; y un estudio a la acuarela para tener una primera experiencia de la síntesis cromática.

Estudios realizados por la autora antes de atacar la obra definitiva:
1. Estudio realizado con rotuladores y tinta, donde las formas han sido construidas con un mínimo de recursos gráficos.
2. Un detalle del estudio anterior.
3. Estudio a la acuarela en el que la artista ha determinado las grandes zonas frías y cálidas que constituyen, en sí mismas, una abstracción del color real.
4. Un detalle de dicho estudio.

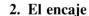

2. El encaje

Sobre papel acuarela de grano fino, se ha trazado el encaje del tema, utilizando un lápiz acuarelable de color azul. Observe que, ya en el encaje, prevalece la idea de limitarse a lo esencial, desestimando lo que es accesorio, o sea, lo que no influye en la estructura general del tema. Que se haya utilizado un lápiz azul y acuarelable no es ni una casualidad ni un capricho. Siendo como es el azul el color dominante, las finas líneas y el tono apenas insinuado de las áreas en sombra aportarán una base azul (cuando se diluyan por la acción del agua), que no representará ninguna molestia. Por otra parte, la condición acuarelable del lápiz garantiza que van a desaparecer, fundidas en la acuarela, todas las líneas del encaje.

Para que pueda comprobar lo que estamos comentando, le ofrecemos cuatro detalles de la obra fotografiados durante la aplicación de las primeras aguadas. En estos detalles puede apreciarse la influencia del lápiz acuarelable sobre las aguadas de color siena, a las que da un matiz más tostado. Observe que el agua limpia tiene ya el valor de una aguada de base. En la página siguiente queda patente el aprovechamiento de esta circunstancia.

Paisaje «abstracto» a la acuarela·

3. Las primeras aguadas

Con abundante agua y poco pigmento, la artista ha procedido a situar las primeras aguadas. Ha utilizado, exclusivamente, dos colores: el azul de Prusia y la tierra de Siena natural. La aguada azul apenas contenía pigmento, puesto que, al aplicarse sobre las zonas previamente entonadas con el lápiz acuarelable, vería intensificado su color. A pesar de tratarse del primer paso en el proceso a seguir, es interesante darse cuenta de que, en él, quedan ya perfectamente delimitadas tres zonas tonales: sombra (azul), penumbra (siena) y plena luz, representada por el blanco del papel convenientemente reservado.

Estos cuatro detalles fueron tomados durante la etapa que se comenta en la página siguiente, mientras la artista iba acentuando los contrastes dentro de un trabajo aún netamente bicolor. Observe que los detalles situados más a la derecha corresponden al estado en que acabamos de dejar la obra (la textura dejada por el lápiz aún visible), y que los otros dos corresponden a las mismas zonas, considerablemente reforzadas con la aportación de más pigmento.

Paisaje «abstracto» a la acuarela

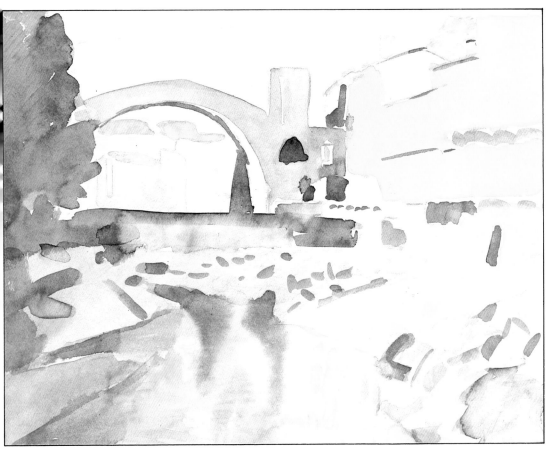

4. Acentuación del contraste

La obsesión de no representar nada que no fuese esencial, parece que llevó a la autora de esta acuarela a recrearse en sus aspectos tonales y volumétricos, pensando, muy acertadamente, que todo lo que fuese concretar el valor tonal y la extensión de cada plano sería facilitar después el trabajo más pictórico que le esperaba. Si vuelve un poco atrás y contempla de nuevo el primer estudio a la acuarela que del tema realizó la artista, se dará cuenta de que, en el desarrollo del trabajo definitivo, ha llegado de nuevo a la idea que representó el punto de partida, incluso en el hecho de que la máxima luz ha dejado de ser blanca (paso anterior), para tomar un matiz de ocre amarillo que la hace mucho más luminosa.

Vea en la ilustración superior cómo se ha planteado el color de base, en el que se han dejado bien definidas las luces y las sombras.

En las ilustraciones de la izquierda puede ver cómo, a partir del estado en que se ha dejado la obra, todo el desarrollo posterior se realizó trabajando húmedo, tal y como se aprecia en estas cuatro fotografías de detalle, en una de las cuales se capta el momento en que la artista resta color empapándolo con un pañuelo de papel.

Paisaje «abstracto» a la acuarela

Ésta es la obra definitivamente acabada.
Hemos seguido todo el proceso de elaboración cromática a partir de una base totalmente monocroma.
En este cuadro se han observado las principales técnicas de la acuarela, la técnica sobre húmedo con la que hemos fundido formas y colores, y la técnica seca, con la cual realizamos manchas definidas y firmes.
Por otro lado, el juego que hemos mantenido con el color, da al asunto un carácter fresco y abstracto, pues la realidad ha servido de soporte para mantener la atención en búsqueda de un cromatismo sintético de la misma.

5. Riqueza de color

Trabajando húmedo sobre húmedo, nuestra artista, pensando muchísimo lo que debía significar cada una de sus pinceladas, fue enriqueciendo el color de todas las zonas del cuadro. Pero es importante que advierta que, en el paisaje de esta acuarela que hemos calificado de «abstracto» (pensamos que con absoluta propiedad), las pinceladas que lo enriquecen desde el punto de vista del cromatismo, no dibujan. Tanto en los detalles que tiene más abajo como en el cuadro acabado, puede darse cuenta de que las pinceladas de color son, realmente, formas abstractas situadas dentro de planos previamente dibujados (sobrepasando sus límites o no ocupándolos por entero), cuya única misión es ofrecer una serie de impactos visuales, o impresiones de color, que, captadas en su conjunto, sugieran lo que son en la realidad. Lo que vemos no es aquel paisaje concreto; es un resumen del mismo, o más bien dicho, una abstracción de un paisaje.

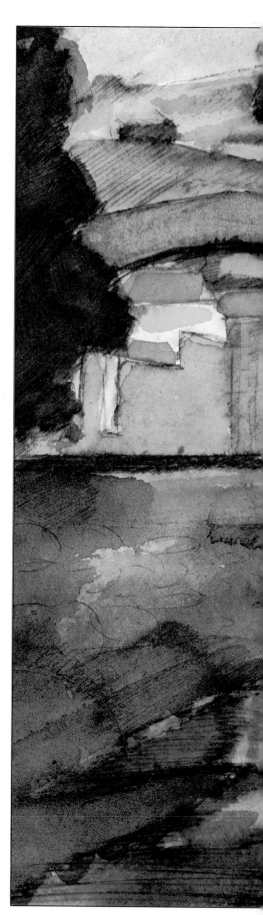

A la derecha, un par de detalles en los que se aprecia perfectamente el valor estrictamente cromático de unas manchas de color, conceptualmente tratadas como formas abstractas, que, dentro de un contexto y sólo dentro de él, pueden sugerir el color de la luz que incide sobre un muro o sobre un tejado... o bien (en el segundo detalle) el movimiento de unos reflejos y su relación, en cuanto al color, con los supuestos objetos que los producen.

Tres ejemplos

En esta página reproducimos tres pinturas a la acuarela que representan tres niveles distintos de abstracción.

1. *En esta acuarela de Ceferino Olivé no hay prácticamente líneas. De la realidad contemplada sólo ha quedado la luz.*

2. *Decir tanto con tan poco, sólo está al alcance de los grandes maestros. El acuarelista Fresquet puede permitirse estos alardes: pintar lo inmaterial. Mayor abstracción es casi imposible. ¡Sólo ha quedado el ambiente!*

3. *José M. Parramón nos muestra cómo llegar a la síntesis de un tema. Si de este paisaje eliminásemos los trazos de rotulador y las superficies blancas, no iba a quedar nada.*

En principio debe suponerse que todo procedimiento pictórico es, por definición, versátil. Es decir, debe servir para la expresión artística en cualquiera de las temáticas posibles: figura, paisaje, marina, bodegón, expresión no figurativa... Y, en realidad, esto es lo que sucede. Sin embargo, algunos procedimientos parecen inventados pensando en una temática concreta. Nos hemos referido a ello al hablar de la pintura al pastel (que muchos consideran ideal para el gran tema del desnudo femenino) y algo similar sucede con la acuarela, que aparece hecha ex profeso para pintar marinas, posiblemente porque el acuarelista asocia, sin pensarlo, la transparencia del medio con la transparencia del agua. Y, al decir marina, englobamos todos aquellos paisajes en los que el agua tiene el papel protagonista: temas marinos, lacustres, fluviales, etc.

Si usted, aunque sea de una forma esporádica, es pintor de acuarelas, antes o después se hallará pintando una marina.

¿Y por qué no ahora mismo?... Le proponemos que, a modo de ejercicio de iniciación, siga la demostración práctica que le brinda nuestro artista.

Marina a la acuarela

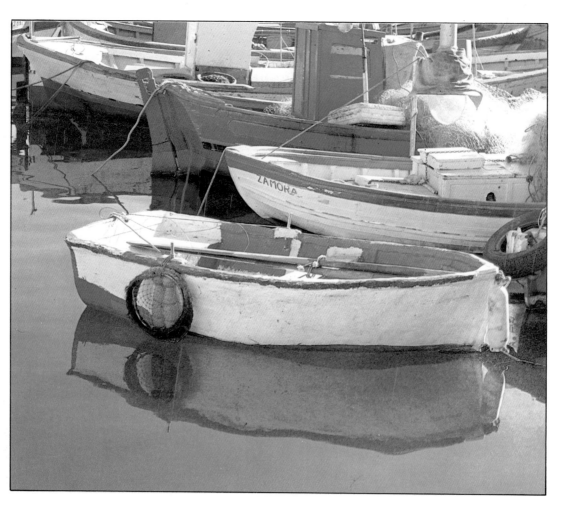

Este autor es dado, en muchas ocasiones, a trabajar con pocos colores, pero, eso sí, agotando todas las posibilidades que le ofrecen. Y la acuarela, con su característica luminosidad y transparencia, es ideal para esta manera de pintar. Por mezcla en la paleta o bien por superposición sobre el papel, en seco o húmedo, los cuatro colores que reproducimos más abajo fueron suficientes para que nuestro artista cubriera todas las necesidades del tema.

Éste es el modelo donde aparecen unas manchas planas de color que obtendremos partiendo del azul, magenta, ocre anaranjado y sombra natural, colores que figuran al pie de estas líneas.

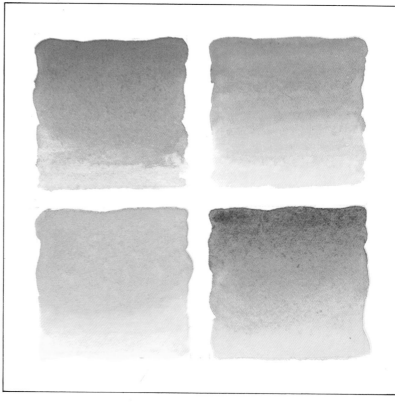

A la derecha, gama de cuatro colores escogida por el autor y, sobre estas líneas, posibilidades que ofrece cuando se funden (húmedo sobre húmedo), cuando se superponen en seco o cuando se mezclan.

2. Encaje al carbón

Sobre una hoja de papel Fabriano, el artista ha trazado el encaje del tema con líneas de carboncillo, más fuertes de lo que puede considerarse normal, para tener unas formas bien delimitadas. Una vez ajustado, el encaje ha sido borrado con un paño, para quedarse en el papel la señal justa necesaria para tener una guía segura del límite de las formas a la hora de empezar a aplicar el color.

He aquí el encaje previo hecho al carbón. En esta fase, nuestro dibujo debe ser rápido y preciso, procurando sintetizar las formas al máximo. Ahora, una vez esbozado, nuestro trabajo está listo ya para recibir el color.

Dos detalles en los que puede apreciarse el aspecto definitivo de las líneas de encaje y las primeras intervenciones del pincel al aplicar una aguada de azul de Prusia. Aquí, con el pincel bien cargado de color, cubrimos las zonas con rapidez y soltura. En realidad, estos detalles corresponden al paso que se describe en la página siguiente.

Marina a la acuarela

3. La primera aguada

Con goma líquida, el autor ha procedido a enmascarar las áreas que serán las grandes zonas blancas del cuadro (en las barcas, sobre todo), para poder trabajar con comodidad durante las primeras aguadas. La primera de ellas ha sido una aguada general de azul de Prusia, más intensa sobre el primer término y en la barca situada más hacia el fondo.

Hemos pintado de azul toda la parte que corresponde al mar y a las sombras, procurando que no se produzcan cortes en el color.

4. Incorporación del color

Descubrir las distintas acciones de un artista durante la realización de un cuadro es siempre difícil, tanto para él como para quien debe transmitir sus pensamientos en forma de relato escrito.

Resumiendo: lo que ha hecho el autor a partir del paso anterior ha sido empezar a situar los colores más evidentes (azules y rojos sobre todo) correspondientes a aquellas zonas que más directamente contribuyen a estructurar las diversas formas, a base de llenarlas de color o de delimitarlas con otros colores. Sobre el azul de la primera aguada, además, se han aplicado diversas veladuras que han modificado el color inicial para estructurar los reflejos en el agua.

El color propio de las barcas, superpuesto al azul en las zonas de los reflejos, ha dado lugar a colores menos puros, más tendentes a los tonos terrosos. Es lo que explica el detalle adjunto en esta página y los cuatro de la página siguiente, junto con la vista general de la obra una vez superada esta etapa de su realización.

Cuando el fondo esté seco, podremos insistir en el color.

Perfilando en rojo el borde superior de una de las barcas. Se trata de una primera pasada del pincel que, con toda seguridad, va a ser reforzada con nuevas aportaciones de color.

Veladura en sepia por debajo de la primera barca, para llenar de color la superficie que corresponde a su reflejo. Ha sido aplicada con un pincel plano de gran tamaño, sobre el fondo azul, prácticamente seco.

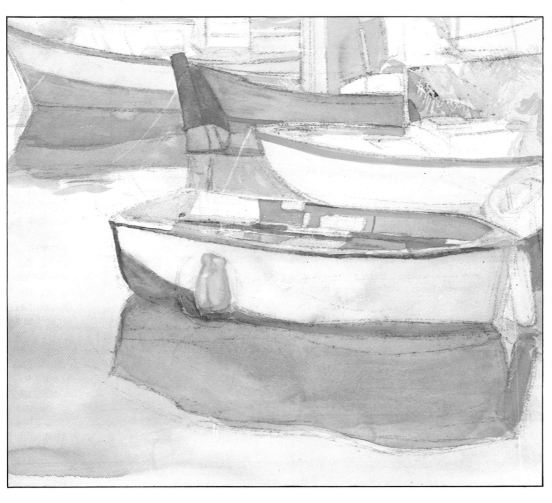

Ésta es la acuarela cuya realización estamos ofreciendo, en el estado en que la dejó su autor en esta fase del proceso. Observe que estas primeras veladuras se limitan a señalar el color local de las barcas y de sus reflejos, para dejar el cuadro perfectamente concretado desde el punto de vista volumétrico. Ahora todo está en su sitio, todo ocupa el volumen que debe ocupar y, además, están indicados los colores locales. Nuestra acuarela ha quedado lista para el ataque final. Véalo en la página siguiente.

Marina a la acuarela

*Hemos resuelto esta luminosa acuarela con pocos colores, jugando con la luz a partir de la transparencia que nos ha proporcionado el medio.
Para ello, hemos dado una gran importancia a la alternancia del trabajo sobre húmedo, para realizar fundidos, y sobre seco, para definir totalmente las formas.*

5. Acabado

Sobre la entonación general que el artista ha dado por válida (esta decisión ha representado el fin del paso anterior), se ha insistido con el color para acentuar la fuerza de las zonas oscuras. Nuestro artista, acordándose de los grandes maestros del Barroco, ha trabajado sin prisas, a base de ajustar el color y su intensidad con veladuras suaves y sucesivas, lo que también le ha dado la oportunidad de matizar cada una de las zonas oscurecidas, en el sentido de obtener, dentro de cada una de ellas, matizaciones irregulares que, contempladas luego en su conjunto, dan al cuadro una vibración cromática que no tendría que estar tratada a base de superficies de color uniforme.

Es en este punto cuando el artista ha eliminado, con la goma de borrar, las reservas que desde el principio han preservado las zonas que quería mantener limpias de todo color. Sin embargo, ha tratado estas superficies con veladuras muy suaves para restarles impacto. Si compara la obra terminada con la fotografía final de la página siguiente, se dará cuenta de que los colores locales han sido llevados hasta tonos más saturados y que los reflejos se han enriquecido con pinceladas frías que no destruyen la luminosidad de las pocas zonas cálidas.

Detalle en el que se aprecia la acción de un pincel plano, aplicando una veladura intensa de carmín sobre la anterior entonación de uno de los reflejos.

Con la goma de borrar debe eliminarse la goma liquida aplicada antes de las primeras aguadas, a fin de reservar los blancos que se espera obtener del papel al que, gracias precisamente a las reservas, no habrá llegado el color aplicado durante las etapas de realización de la obra.

V. Sabater

Marina a la acuarela

Vea y admire estas dos marinas realizadas a la acuarela. Aunque algo separadas en el tiempo, ambas nos ofrecen la lección de dos grandes maestros sobre el dominio de las transparencias.

A la izquierda, Ceferino Oliver, Lumínica (Castellón), *(1978), y bajo estas líneas, John Seúl Cotman* La catedral de San Pablo *(1782-1842), uno de los grandes acuarelistas ingleses del s. XIX. En ambos ejemplos, todos los recursos de la acuarela han sido puestos al servicio de una idea: conseguir una extensión de agua de impecable transparencia.*

Sí, es el momento de hablar del óleo, de la llamada *pintura reina*. ¿Por qué se suele calificar al óleo como la pintura reina? Bien, los artistas que dominan esta técnica así lo piensan; dicen que nada tan completo y de resultados tan brillantes como el óleo para expresar sentimientos y reflejar todo tipo de imágenes de la naturaleza. Claro está que los acuarelistas pueden esgrimir sólidas razones para oponerse a esa teoría...

Sin entrar en discusión, lo cierto es que la pintura al óleo tiene unas posibilidades casi infinitas y que la mayoría de los grandes maestros de la historia, a partir del Barroco, han utilizado este medio, y que muchos de los principiantes de ayer, hoy y mañana, que deciden dar sus primeros pasos en el mundo del Arte, lo hacen y lo harán con dicho procedimiento.

Hablaremos del óleo, especialmente de su vertiente práctica, o sea, facilitándole aquella información que sólo se obtiene del oficio bien aprendido y aportando aquellos conocimientos que la experiencia en esta técnica brinda al artista. Hablar del óleo en sentido práctico equivale a informarle, por ejemplo, de conocimientos tales como que pocos azules –por no decir ninguno– crean la luminosidad del azul cobalto o que se venden pinceles de pelo sintético capaces de competir con los tradicionales de pelo de cerda, siendo su precio mucho más económico. Pero fórmulas y trucos del oficio quedarían convertidos en pura retórica impresa en papel, si no partiésemos de una base incuestionable, válida para esta técnica y para todas y que se convierte en una regla de oro: Hay que aprender con la práctica.

Es decir, hay que trabajar, hay que pintar, hay que coger el caballete y la tela, y apreciar la pastosidad de los colores, y mezclarlos, y decidir cuál es el mejor encuadre para esa marina o ese retrato, y equivocarse y empezar de nuevo tantas veces como haga falta. No hay otro secreto. Podemos asegurarle que las satisfacciones que recibirá de un medio tan fascinante como el óleo, una vez que alguna de sus técnicas le hayan sido desveladas, le compensarán sobradamente de las relativas molestias de este aprendizaje inevitable.

Pero, indiscutiblemente, para empezar a pintar hay que saber con qué podemos hacerlo. Es decir, necesitamos tener un mínimo de conocimientos sobre los materiales específicos que permiten pintar al óleo.

Esperamos que lo que vamos a enseñarle a partir de la página siguiente, unido a su tenacidad en practicar cuanto le expliquemos, le ayuden a entrar de lleno en el dominio de una técnica que por algo se ha convertido en la que tradicionalmente ha sido considerada la más noble de cuantas existen en la pintura.

Materiales

Una de las muchas ventajas del óleo es su gran versatilidad por lo que concierne a la naturaleza de la superficie sobre la cual pintar. El hecho de que lo normal sea pintar al óleo sobre lienzo imprimado no significa, ni mucho menos, que el artista no pueda utilizar otro tipo de soporte. Cualquier soporte es válido para aceptar la pintura al óleo. Incluso el cristal, la loza y los metales aceptan los colores al óleo.

El listado que sigue incluye los soportes habitualmente más utilizados por los artistas pintores cuando, por alguna razón, quieren pintar sobre superficies distintas al lienzo imprimado. Su numeración se corresponde con la de la ilustración de la derecha:

1. Tela de algodón (obsérvense las irregularidades del tejido).

2. Tela de lino, más oscura que la de algodón y con la trama más irregular. Es la mejor superficie para pintar al óleo.

3. Tela de arpillera. Se utiliza a pesar de sus inconvenientes.

4. Tela sencilla de algodón, ya imprimada.

5. Tela de lino, estándar, ya imprimada.

6. Tela de lino de gran calidad, con la debida imprimación.

7. Cartón entelado.

8. Tabla de tipo *tablex* (dorso).

9. Madera contrachapada.

10. Tabla de roble o de otra madera.

11. Cartón ya imprimado.

12. Cartón entelado, con imprimación acrílica.

13. Cartón grueso (preparado con una capa de cola o restregando un diente de ajo).

14. Papel de dibujo Canson, de color.

MEDIDAS INTERNACIONALES DE BASTIDORES			
N.º	FIGURA	PAISAJE	MARINA
1	22 × 16	22 × 14	22 × 12
2	11 × 19	24 × 16	24 × 14
3	27 × 19	27 × 16	27 × 16
4	33 × 24	33 × 22	33 × 19
5	35 × 27	35 × 24	35 × 22
6	41 × 33	41 × 27	41 × 24
8	46 × 38	46 × 33	46 × 27
10	55 × 46	55 × 38	55 × 33
12	61 × 50	61 × 46	61 × 38
15	65 × 54	65 × 50	65 × 46
20	73 × 60	73 × 54	73 × 50
25	81 × 65	81 × 60	81 × 54
30	92 × 73	92 × 65	92 × 60
40	100 × 81	100 × 73	100 × 65
50	116 × 89	116 × 81	116 × 73
60	130 × 97	130 × 89	130 × 81
80	146 × 114	146 × 97	146 × 90
100	162 × 130	162 × 114	162 × 97
120	195 × 130	195 × 114	195 × 97

Proporciones (ancho × alto) características de los bastidores de los formatos llamados tradicionalmente Figura (F), Paisaje (P) Marina (M). Vista dorsal de una tela para pintar, montada en bastidor de madera, de número 12 Figura.

Las espátulas son utensilios semejantes a un cuchillo, con mango de madera y hoja de acero. Esa hoja es flexible, acabada en punta, roma o sin filo. Dentro de estas características se presentan en variedades, medidas y formas diferentes. Las espátulas se utilizan para diferentes operaciones en pintura: para borrar (rascando sobre la pintura del cuadro), para limpiar la paleta y también, en determinadas pinturas, para pintar, en lugar del pincel. El tiento (aparece en el primer lugar de la ilustración) es un bastón delgado y largo coronado por una pequeña bola que se usa para apoyar la mano, colocándolo sobre el cuadro, cuando la pintura de pequeñas zonas o detalles exige del artista trabajar con un pulso firme.

Un surtido completo de pinceles de pelo de cerda, que va desde el número 0 al 24. Al haber tenido que reducir el tamaño real de los pinceles en la ilustración, indicaremos que el pincel n.° 24, tal como aparece aquí, correspondería en tamaño, aproximadamente, a uno del n.° 16. Referente a los pinceles, ya sabe que los que tienen la numeración más pequeña corresponden a los más finos y conforme ésta va aumentando también aumenta el tamaño y grosor del mechón.

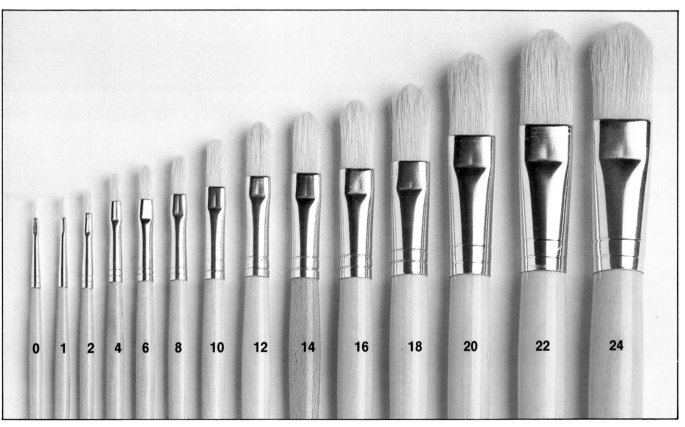

0 1 2 4 6 8 10 12 14 16 18 20 22 24

Materiales

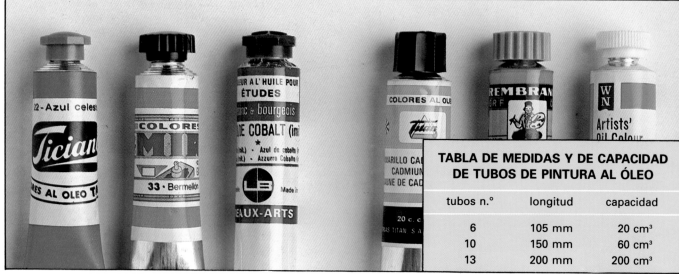

TABLA DE MEDIDAS Y DE CAPACIDAD DE TUBOS DE PINTURA AL ÓLEO		
tubos n.º	longitud	capacidad
6	105 mm	20 cm³
10	150 mm	60 cm³
13	200 mm	200 cm³

Colores al óleo más utilizados

Probablemente habrá visto alguna de las extensas cartas de colores que presentan los fabricantes en el mercado. Las habrá visto y probablemente se habrá sentido confuso ante tanto matiz y tanto color diferente.

Admitiendo que cada artista tiene su gama de colores preferida y que puede haber alguien que no utilice otro amarillo que el de Nápoles, por ejemplo, la verdad es que todos los profesionales, en cualquier época de la pintura, han trabajado y trabajan con no más de diez o doce colores básicos, además del blanco y el negro. Estos colores que forman esta gama, básica pero diferente, son los que le ofrecemos detallados gráficamente a la derecha.

De esta gama, si fuese necesario eliminar cuatro colores, nosotros nos decidiríamos por el amarillo limón, el tierra siena tostada, el verde permanente y el negro. Este último, el negro, puede ser compuesto fácilmente con el azul de Prusia, carmín de Garanza oscuro y tierra sombra tostada. Todo esto nos lleva a afirmar que, de hecho, son muy pocos los colores realmente imprescindibles para poder pintar.

Según sea el color dominante del tema a pintar, cada artista organiza su paleta para obtener los colores que pertenecen a una de estas tres gamas: la gama de los colores fríos, la de los colores cálidos o la de los colores quebrados, tema éste al que dedicamos las dos páginas siguientes.

Arriba, diferentes marcas de tubos de pintura al óleo. La calidad escolar aparece a la izquierda y la calidad profesional está representada por los tres tubos de la derecha.

Gama formada con los doce colores al óleo más utilizados por los profesionales. Siendo una gama suficiente, aún podría reducirse.

Amarillo limón

Tierra sombra tostada

Verde esmeralda

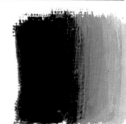

Amarillo cadmio medio

Bermellón claro

Azul ultramar oscuro

Ocre amarillo

Carmín de Garanza oscuro

Azul cobalto claro

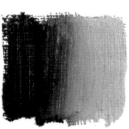

Tierra siena tostada

Verde pemanente

Azul de Prusia

Gamas de colores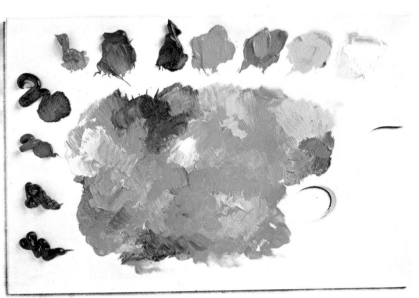

Gama de colores cálidos

Está constituida por los colores amarillo, ocre, rojo, tierra sombra tostada, carmín de Garanza, verde permanente, verde esmeralda y azul ultramar.

Hemos excluido el azul cobalto y el azul de Prusia de esta gama, sin que ello signifique que dichos colores –como cualquier color– no puedan intervenir en una gama de colores cálidos. Entendemos por colores cálidos todos los que tienen tendencia cromática hacia el rojo, el amarillo, el naranja, el ocre y el siena. Pero estos colores se pueden mezclar con azules, verdes y violetas, para agrisar tonos, para pintar sombras y penumbras, para *«ensuciarlos a placer»*, como decía el gran maestro Tiziano, cuando se refería al hecho de poder enfriar los colores cálidos, y poder aumentar la temperatura de los colores fríos.

Gama de colores fríos

Básicamente se compone de los colores azul de Prusia, azul ultramar oscuro, azul cobalto oscuro, verde esmeralda, verde permanente, carmín de Garanza oscuro, tierra sombra natural y ocre amarillo.

Una gama llamada fría no debe ser necesariamente azul, como demostró Degas y otros grandes artistas en muchas de sus obras. De cualquier forma, en el conjunto de la obra suele presidir la tendencia azulada, incluso en los colores carne.

Más adelante se ofrecen algunas muestras de pinturas famosas, en las que las tendencias cromáticas de la obra quedan en evidencia, sin que se haya excluido de ellas la presencia de colores de signo contrario: fríos en las armonías cálidas y cálidos en las armonías de colores fríos.

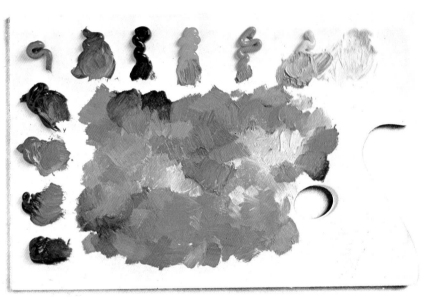

Gama de colores quebrados

Los colores quebrados son el resultado de mezclar dos colores complementarios entre sí, además del blanco. Por ejemplo, un verde y un rojo intenso. El resultado es un color marrón, un caqui, un ocre, un verde... todos agrisados, «sucios».

Más oscuros cuanto más semejante sea la cantidad de un color respecto a otro, más grisáceos cuanto más blanco se haya añadido. Dentro de esta gama de colores quebrados existe la posibilidad de escoger entre una tendencia fría o cálida. La gama de estos colores no excluye ningún matiz de la paleta.

Naturalmente, cuando hablamos de la mezcla de colores complementarios, lo hacemos pensando siempre en la posibilidad de una aproximación, ya que el complementario científicamente exacto de un color es difícil de conseguir.

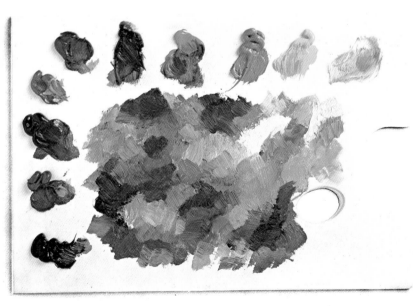

El proceso a seguir en pintura al óleo

Es lógico que antes de empezar un cuadro, el artista pierda un poco de tiempo –que nunca es tiempo perdido, paradójicamente– en contemplar el modelo con detenimiento, estudiando la naturaleza del mismo, cuáles son los detalles que se pueden resaltar y cuáles no merecen quedar plasmados en la tela, qué contrastes presenta, qué análisis merecen las formas, los colores... en una palabra, imaginando la pintura terminada.

Habitualmente, esta labor de estudio se complementa con un boceto del tema, aunque la polémica sobre este punto es tan vieja como la misma pintura. ¿Empezar con un boceto... o pintando directamente, sin dibujo previo? Para entendernos, los pintores coloristas (que pintan sin apenas sombras, viendo y diferenciando los objetos como manchas de color) suelen iniciar el cuadro directamente; los valoristas (que pintan con luces y sombras) empiezan con un boceto del tema.

Si nos permite un consejo, debemos buscar un camino intermedio entre esas dos posturas extremas, realizando un boceto rápido, a título orientativo, del modelo. Todo dependerá, en cualquier caso, de la seguridad que tengamos en nuestras aptitudes. Es ilógico pensar en este tipo de trabas para artistas como Van Gogh, Cézanne o Manet, pero seguro que también ellos se iniciaron en este arte tomando todas las precauciones posibles, antes de empezar una nueva pintura.

Primera fase: Encajado

Iniciamos el trabajo con el encajado a carboncillo (**1**), con líneas muy simples, ya que si aplicamos algún volumen en esta primera fase, nos veremos obligados a usar el fijador. El carboncillo ensucia el color y el fijador es una precaución a tomar cuando se usa con generosidad en el encaje.

Segunda fase: Entonado general

Se aplica la mancha general de color, sin llegar al detalle (**2**). Nuestro objetivo, en esta fase, debe ser llenar toda la superficie del cuadro para obtener un resultado de conjunto.

Tercera fase: Concreción del color y de la forma

Una vez conseguida la entonación general del tema, lo normal es dedicar una tercera fase, cuyo proceso suele ser el más largo en toda la realización de la obra, durante la cual, poco a poco y trabajando en todo el cuadro y no por zonas, se ajusta el color y se concretan aquellas formas dadas por los contrastes luz-sombra que requieran alguna rectificación. Se trata, para decirlo de otra forma, de conseguir la atmósfera en la que el artista desea sumergir al espectador de su obra (**3**).

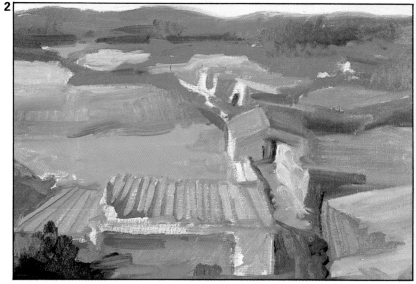

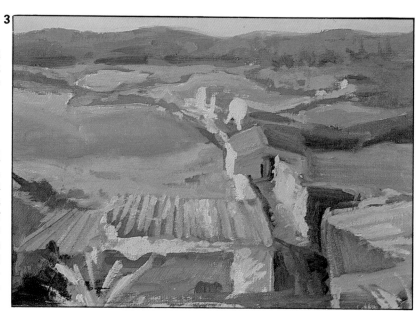

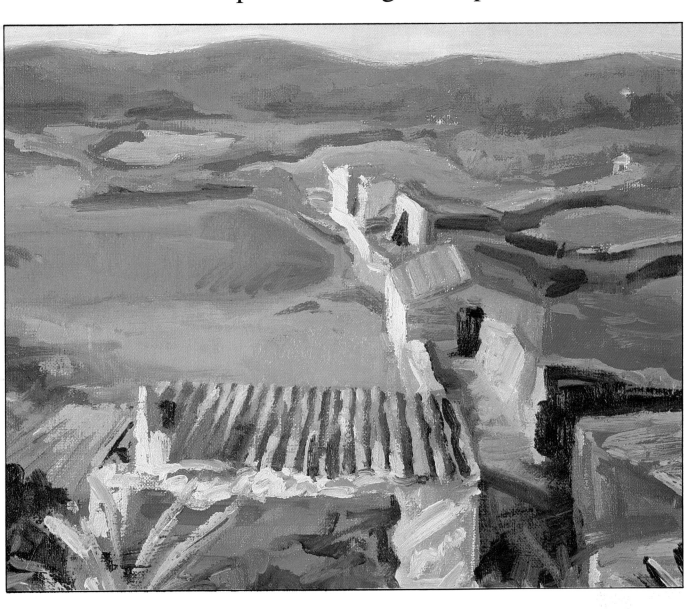

Cuarta fase: El acabado

Acabar un cuadro siempre es un compromiso entre el autor y la obra misma, porque, muchas veces, es difícil acertar el momento justo en que el cuadro parece decirnos que aquella pincelada que acabamos de añadirle es posible que esté de más. Generalmente, las últimas pinceladas deben servir para subrayar la presencia de algún color o de algún contraste en el primer plano. Cada artista trabaja a su manera y, en el caso del ejemplo que ha ilustrado esta secuencia, es evidente que el vigor de las últimas pinceladas ha enriquecido considerablemente los primeros planos del paisaje y ha añadido luz y matices de color a los planos medios y también a los más alejados. Verdes, naranjas y rosados han sido los colores más trabajados durante el acabado. Obsérvelo (**4**).

La limpieza es básica en la pintura al óleo. Acostúmbrese a limpiar a menudo sus pinceles y su paleta con ayuda de trementina, retales de periódico y trapos. Descargue el pincel varias veces sobre el periódico, sumérjalo luego en trementina y límpielo con un trapo seco, repitiendo la operacion hasta que el pincel esté libre de pintura.

Gamas de colores. Tres ejemplos

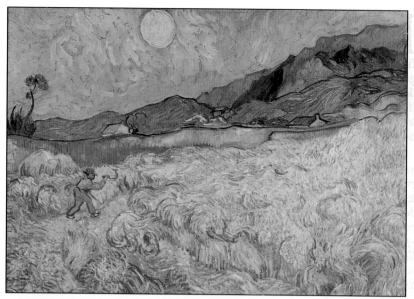

Vincent Van Gogh (1853-1890), Campo con segador, *óleo sobre lienzo (74 × 92 cm) (1889). Rijksmuseum Vincent Van Gogh (Fundación Van Gogh), Amsterdam. Esta excelente muestra de pintura realizada con una gama de colores cálidos es mucho más ilustrativa que mil palabras.*

GAMA DE COLORES CÁLIDOS

Verde-amarillo, amarillo, naranja, rojo, carmín, púrpura y violeta.

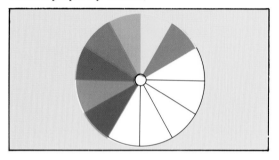

Pablo Picasso (1881-1973), La familia Soler, *óleo sobre lienzo (150 × 200 cm) (1903). Musée d'Art Moderne, Lieja. La gama de colores fríos no podría encontrar una muestra más representativa que esta obra maestra de Picasso.*

GAMA DE COLORES FRÍOS

Verde-amarillo, verde, verde esmeralda, azul cyan, azul, azul ultramar y violeta.

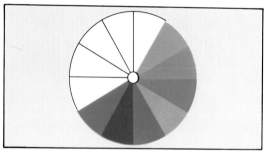

José M. Parramón, El puente de la calle Marina, *óleo sobre lienzo (1973). Un día gris y un tema gris, captados con singular maestría, brindan una lección definitiva sobre el uso de los colores quebrados.*

GAMA DE COLORES QUEBRADOS

Está constituida por la mezcla de colores complementarios en partes desiguales, añadiéndoles blanco.

LA PINTURA AL ÓLEO. EL BODEGÓN

Probablemente, una de las preguntas más fáciles de responder a todo aquel que se interesa por la pintura sea la que se refiere a la necesidad de estudiar pintando bodegones. Las razones que han movido a infinidad de grandes artistas de todos los tiempos, hasta llegar a nuestros días, a escoger un bodegón tras otro como tema de sus cuadros son tan numerosas como definitivas. He aquí algunas:

• Como dijo Van Gogh en cierta ocasión, *«el bodegón es uno de los mejores temas para enseñar y aprender a pintar».* Cézanne iba más lejos y consideraba el bodegón como un tema de estudio, *«ideal para probar, combinar y componer pequeñas cosas de la vida cotidiana –frutas, alimentos, objetos comunes–, desarrollando la percepción visual, el ritmo compositivo y la idea de construir la pintura como un todo integral».*

• Pintar un bodegón supone, en primer lugar, elegir uno mismo el modelo, seleccionando de partida los objetos o elementos que lo constituirán.

• Supone, también, disponer esos elementos tratando de formar una composición agradable, original, estudiando al mismo tiempo la iluminación, el contraste, la armonización del color cambiando los objetos, los colores, las situaciones, la intensidad de la luz, etc.

• Al pintar en casa, en el estudio o en el taller, sin testigos y con todas las comodidades que ello comporta, el artista se puede concentrar más, puede experimentar, puede llegar a todas las consecuencias y posibilidades de forma, de color, de factura, de estilo... en una palabra, desarrollar toda su capacidad.

• Una vez adquirido ese aprendizaje como pintor de bodegones, el artista es capaz de afrontar cualquier otro tema con suficientes garantías de éxito.

Paul Cézanne (1839-1906) Bodegón con manzanas y naranjas, *óleo sobre lienzo (1900). Musée d'Orsay, París. Cézanne contaba sesenta y un años cuando pintó este bodegón, uno de los más famosos de su extensa obra y sobre este tema.*

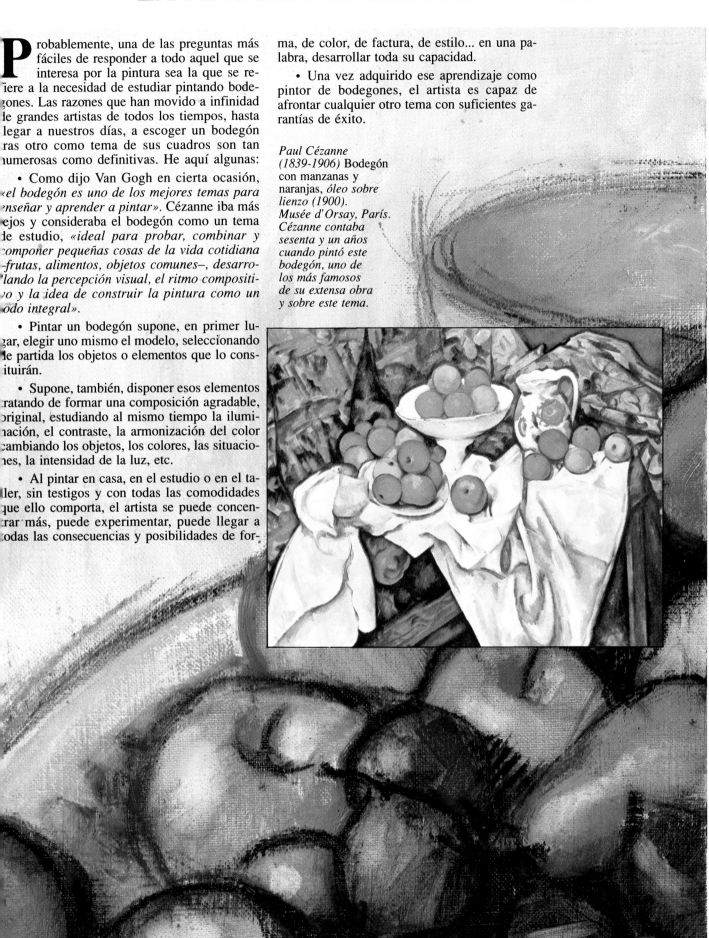

El bodegón al óleo. Un poco de historia

Caravaggio, el padre del bodegón

Corría el año 1596 cuando un joven pintor italiano de veintitrés años, llamado Miguel Ángel Merisi, «el de Caravaggio» (por haber nacido en ese pueblo), dispuso unos racimos de uva, una manzana pasada, unos higos, unas peras y un melocotón dentro de una cesta de mimbre.

Caravaggio pintó este tema e hizo historia: era el primer bodegón propiamente dicho en los anales de la pintura universal. Después de Caravaggio, los bodegones fueron algo habitual entre los temas de los grandes maestros: Velázquez, Rembrandt, Rubens, Ribera, Zurbarán, Murillo, Chardin, Delacroix, Renoir, Van Gogh, Manet, Monet, Picasso, Dalí... Y también Cézanne.

Con Cézanne es necesario hacer un punto y aparte; no en vano se le considera como el pintor de bodegones más importante de los últimos cien años. Hay que detenerse a contemplar casi religiosamente una de las naturalezas muertas de Cézanne –cualquiera de ellas–, aprendiendo de ese aparente desorden con que aparecía cada elemento del cuadro; un desorden aparente, en efecto, ya que el mismo estaba fundado en horas y horas de estudio, hasta dar con la mejor composición.

Cézanne y los impresionistas, así como Picasso, Velázquez, Murillo y todos los demás, partieron de la idea que tuvo un día de 1596 el joven Miguel Ángel Merisi, «el de Caravaggio», al disponer piezas frutales en un cestillo de mimbre.

Caravaggio (1573-1610), Cesto de fruta. *Pinacoteca Ambrosiana, Milán. Éste es el primer bodegón de la historia del arte. Lo cual no excluye que hubiesen otros intentos mucho antes, aunque nunca con la idea de que los elementos del bodegón fuesen, por sí mismos, el motivo o razón del cuadro.*

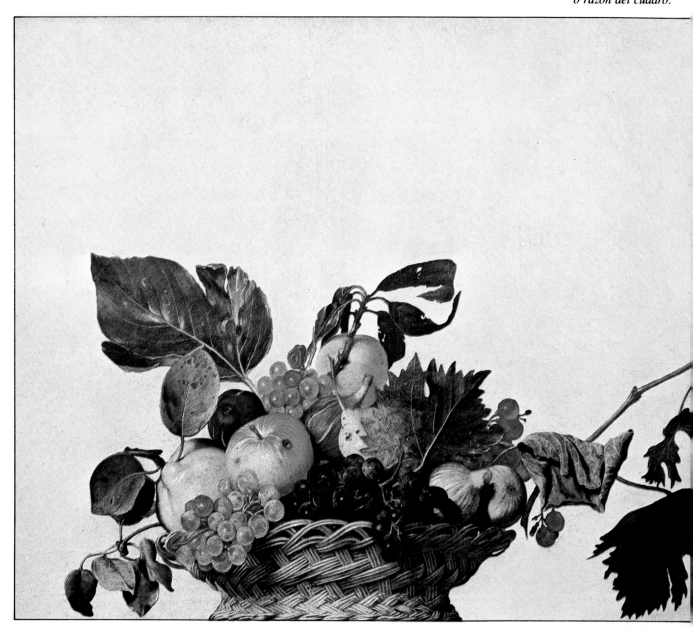

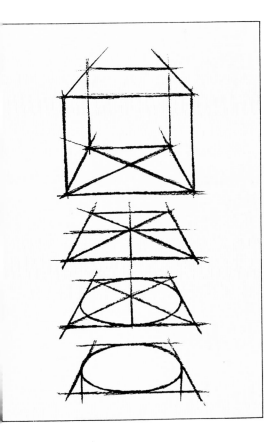

Acostúmbrese a reducir las figuras a combinaciones de figuras geométricas. Son las que le van a aportar la mejor ayuda a la hora de construir el encaje de su cuadro. Luego, no se canse de practicar a mano alzada, sin ayuda de regla o escuadra, la perspectiva del cuadrado, del cubo y del círculo. Esta ilustración muestra lo que hizo nuestro artista como primer paso para dejar definidas desde un principio las formas básicas del objeto a pintar, en este caso un jarrón.

Estudio de la forma de los dos elementos cerámicos que forman parte de la naturaleza muerta que hemos pintado al óleo para que pueda tomarla como ejemplo. Tanto el jarrón como el vaso son cuerpos de revolución (de sección circular) que se estructuran a partir de la perspectiva de un prisma cuadrado y de varios círculos situados a distinta altura. Repetimos que no se trata de trabajar con precisión geométrica pero sí de dibujar el encaje de los elementos pensando en la ayuda que puede representar la perspectiva para evitar deformaciones, y trazando, a mano alzada y aunque sólo sea de forma aproximada, el planteo perspectivo de cada objeto a dibujar (trazos azules de nuestro ejemplo) para, a partir de él, hallar los contornos definitivos (en marrón en la figura) y la sombra proyectada por el cuerpo.

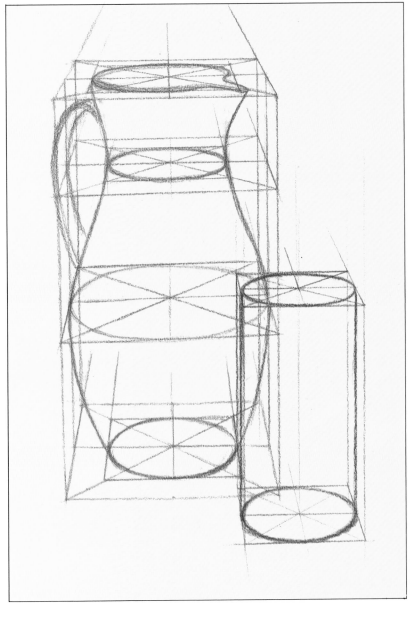

La construcción de las formas

Se dice, y no sin razón, que una buena pintura empieza por un buen dibujo o, por lo menos, por un buen esbozo donde la forma de los elementos del cuadro esté bien explicada y construida.

Ello supone, como usted sabe, tener en cuenta las proporciones y la perspectiva para no caer en deformaciones de la realidad.

Decimos esto porque vamos a proponerle pintar una naturaleza muerta al óleo (vea la fotografía de nuestro ejemplo en la página 534) y queremos que piense en la importancia del paso previo, que consiste en dibujar bien la forma de cada objeto.

No le quepa duda de que llegará el día en que usted será capaz de prescindir de la rigidez de muchas leyes, de alterar y distorsionar las formas reales, y de hacerlo sabiendo lo que se hace. Porque, en arte moderno, se aceptan muchas audacias... siempre y cuando el artista tenga la experiencia suficiente para actuar de acuerdo con una idea estética preconcebida y no esperando que, como en la fábula, «suene la flauta por casualidad».

Pero, hasta llegar a ello, hay que trabajar pensando siempre en lo que se ha aprendido en el terreno de la teoría del arte. Por lo tanto, le emplazamos a que, antes de empezar a pintar, cumpla a rajatabla con el paso previo de dibujar cada elemento de la composición con sus proporciones y en correcta perspectiva.

El bodegón al óleo. Aspectos previos

Luz y sombra. Valoración

Para entendernos, podemos decir que la luz dibuja y pinta los cuerpos y que la sombra detalla la forma y promueve el volumen. Para plasmar ese volumen, dibujamos o pintamos utilizando el color con tonos de distintas intensidades o valores. O sea, comparamos, valoramos unos tonos o matices respecto a otros, les damos un valor. La valoración es, pues, un aspecto fundamental en el arte del dibujo y de la pintura. Para saber algo más de todos estos conceptos, presentamos las ilustraciones descriptivas de esta página. Se trata de ver y comprender, por un simple proceso de observación y comparación, las diferentes tonalidades que modelan los cuerpos. En realidad, con tan sólo cinco grises distintos, además del blanco y el negro, es posible representar toda la gama.

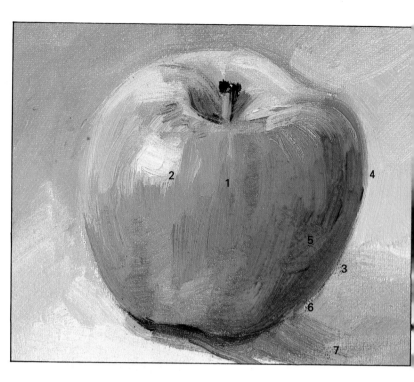

El relieve o volumen de los cuerpos viene dado por una serie de factores que detallamos a la derecha: 1. La luz; 2. El brillo; 3. La joroba de la sombra; 4. La luz reflejada; 5. La penumbra; 6. La sombra más intensa. 7. La sombra proyectada por el cuerpo.

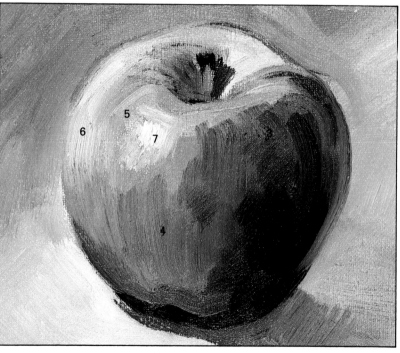

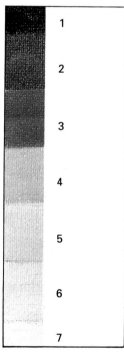

Junto a estas líneas es posible comprobar la variedad de tonos que ha sido necesaria para explicar y obtener el volumen del objeto (vea la relación de tonos numerados). Haga usted un ejercicio parecido, con otro elemento, prefijando una escala de tonos similar a la de nuestro ejemplo. En vez de dibujar una manzana, puede trabajar a partir de una fruta de color local distinto: una naranja, por ejemplo. En ella, es muy posible que el tono más oscuro sea, más o menos, el que en la manzana ocupa el tercer lugar.

Algunas puntualizaciones

Observe que la segunda ilustración es una reproducción en blanco y negro de la primera fotografía en color.

Queda claro que el tono de cada color aplicado en la pintura de la manzana (o de cualquier otro elemento) tiene su correspondiente traducción en gris, y que, valorar pintando significa, en última instancia, acertar con el color (y la tonalidad del mismo) que corresponde al gris que lo traduce.

Cuando en la ilustración en color nos referimos a *la luz* (1) no tratamos sólo de determinar los factores lumínicos que determinan el color y la tonalidad de la zona 1, sino que por la luz entendemos la que afecta a la totalidad del modelo en intensidad, dirección y color.

Desde el punto de vista de la realidad física que presenta el color, podemos decir que, al pintar esta manzana, de hecho hemos pintado la luz que refleja cada uno de los puntos de su superficie.

El bodegón al óleo. Aspectos previos

La composición

Para componer felizmente un tema, dejándolo listo para ser pintado, no es necesario en principio nada más que atención absoluta y ganas de trabajar mucho y bien.

Componer un bodegón exige una dedicación total, un probar, mirar y comparar una y otra vez, un hacer y rehacer hasta que nos sintamos satisfechos con el resultado.

Se sabe, por ejemplo, que Cézanne iba y venía de la mesa al caballete, miraba el modelo desde cualquier ángulo posible, movía los elementos del bodegón a la derecha o a la izquierda, añadía nuevos elementos, arreglaba las arrugas de los manteles, levantaba los objetos de segundo plano por medio de cajas, situadas bajo el mantel... Estos procesos podían durar horas, pero cuando por fin decidía empezar a pintar, nada ni nadie podía ser capaz de mover su composición.

Una lección edificante y definitiva, la de Cézanne.

Aunque a primera vista le pueda dar la sensación de que se lo ponemos muy difícil y complicado, en realidad no es más que lo que sucede en casi todo. Cualquier cosa, si se quiere hacer bien, requiere atención, dedicación, tiempo, y una obra de arte no puede ser una excepción. Además de saber pintar se requiere saber elegir el modelo, su pose, su composición, sus luces y sombras, etc. Todos éstos son factores determinantes para conseguir que una obra sea artística. Y es evidente que esto no se consigue sin esfuerzo ni estudio, ni sale bien al primer intento. Además de la experiencia en este cometido, el artista, antes de empezar su trabajo, debe dedicar un tiempo, todo el que necesite, en probar. Probar y probar hasta conseguir la composición satisfactoria.

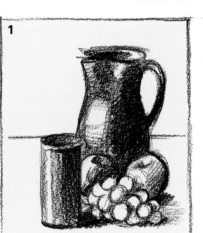
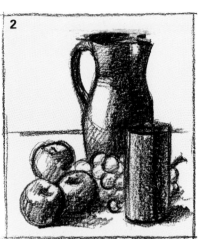
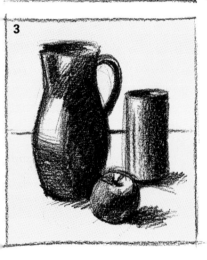
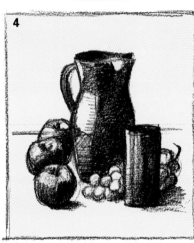

1. Esta primera composición adolece de un exceso de unidad (los elementos están demasiado juntos).

2. En esta ocasión el jarrón está demasiado a la derecha y todos los elementos se ajustan excesivamente al margen.

3. La tercera opción ofrece un buen equilibrio, aunque peca de simplicidad.

4. La mejor composición, sin duda. Reúne las características precisas, ya que se consigue enriquecer su contenido, equilibrando al mismo tiempo los ritmos y volúmenes.

Con dos escuadras de cartón negro es posible encuadrar y estudiar la composición del tema. Le resultará muy conveniente realizar, antes de empezar el trabajo,

algunos bocetos previos, al carbón, a la sanguina o a lápiz plomo blando 4 o 6B), trabajando a una medida aproximada de 12 × 17 cm. En esos bocetos

estudiaremos la situación y proporción de los elementos respecto al espacio del cuadro, la intensidad del fondo, la iluminación, etc.

Bodegón al óleo

1. Introducción

¡Por fin ha llegado el momento de dejar los pasos previos obligados! Podemos preparar la paleta, la tela y tomar los pinceles. ¡Por fin vamos a pintar! A la derecha, vea la fotografía de la composición que hemos montado e iluminado lateralmente desde la izquierda.

No lo piense más y prepárese para copiar nuestro trabajo, que le describimos a través de estas cuatro fases.

2. Primera fase: Encajado

Realizamos este encajado previo con carboncillo. Será un trabajo ágil y suelto, definiendo la composición, las formas y las proporciones. Una vez que terminemos, convendrá fijar el dibujo, para evitar que el polvillo negro nos ensucie el color (figura **1**).

3. Segunda fase: Fondo de color

El tema no presenta una excesiva variación de color, resultando evidente que prima en él la valoración y el volumen. Se presta singularmente a resolver la primera mancha de color con una rápida aplicación de tonos complementarios muy mezclados con trementina, de manera que a los pocos minutos y con la pintura ya algo más densa puede procederse a concretar la ligera entonación general que presenta nuestra fotografía. Los colores conferirán más vivacidad y vibración cromática al conjunto, en el que se tantean los tonos y valores que serán definitivos en fases posteriores (figura **2**).

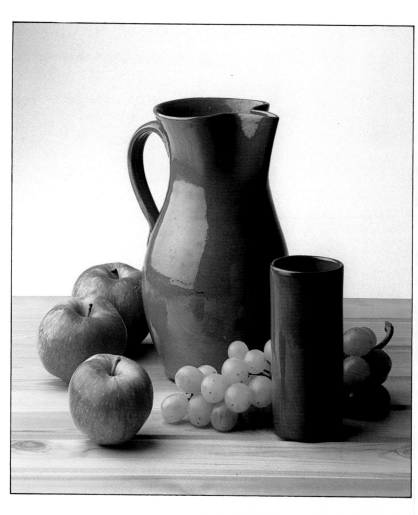

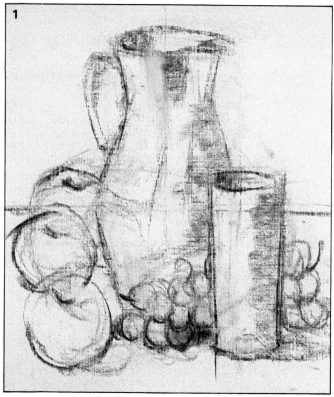

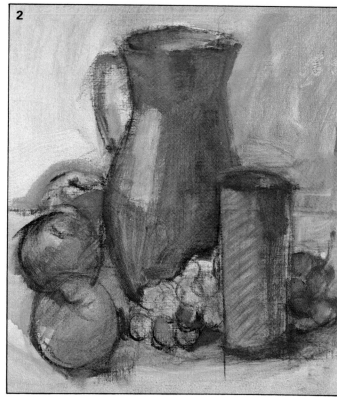

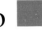

4. Tercera fase: Valoración de luz y color

Con colores ya totalmente cubrientes se ha intentado solucionar en esta fase, sin excesivas matizaciones, de forma fresca y suelta, el contraste de color y valores, subrayando la sensación de volumen sin menoscabo de la riqueza cromática, aplicando colores casi puros sobre la tela, mezclando un poco sobre la paleta y otro sobre la misma tela mediante leves restregaduras –manzanas, parte inferior del jarrón, degradado del vaso (figura **3**)–. En el detalle (**4**), puede observar el contraste de color conferido por unos toques de verde y amarillo sobre los rojos, carmines, rosas y sienas de las manzanas, creando al mismo tiempo volumen.

5. .Cuarta fase: Acabado

No insistimos ni matizamos hasta la exageración, puesto que podemos provocar una pintura relamida. En la tercera fase ya se han resuelto algunas zonas del cuadro casi definitivamente. Ajustamos algo más la forma, cubrimos de color y matizamos el fondo, la mesa y las uvas, concretamos los brillos, intensificamos algunos tonos más oscuros, suavizamos la dureza del reflejo del jarrón –ahora más rosado–, observamos el efecto de conjunto y decidimos que sí, que ya vale. Hemos logrado nuestro objetivo (figura **5**).

Tanto en estas dos fotografías de detalle, sobre todo en la inferior, como en el cuadro acabado, cuya reproducción figura en la página siguiente, el artista ha trabajado con un estilo (una forma de pintar) muy suelto, sin fundidos ni difuminados académicos, y dejando las formas sin perfiles nítidos y exactos.

La composición queda inmersa en una cierta atmósfera cálida, donde las formas se destacan gracias a manchas de luz y color dentro de un dibujo con poquísimas líneas precisas.

Una de las cosas que más condiciona la forma de pintar y, en consecuencia, el aspecto final de una pintura al óleo es la clase de pinceles utilizados. Si este mismo bodegón hubiera sido pintado con pinceles de pelo suave y no con pinceles de cerda, su aspecto, no lo dude, sería muy distinto. Los pinceles condicionan el estilo, y los pinceles de pelo duro (de cerda) no son aptos para perfilar y detallar. Al contrario, obligan a aplicar el color restregándolo o dejándolo sobre el lienzo en forma de empastes de grosor apreciable.

Ambos aspectos de la pintura al óleo con pinceles duros pueden apreciarse perfectamente en nuestro ejemplo.

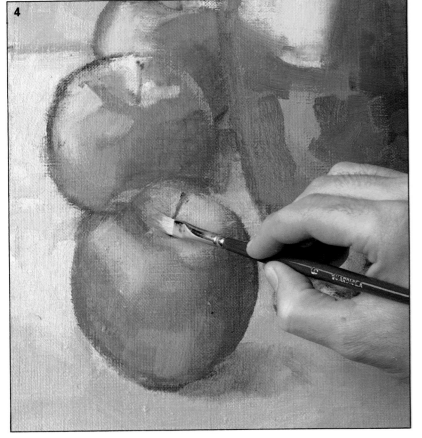

Con un pincel de cerda del número 8 nuestro artista deposita color en forma de empaste, mientras que otras zonas contiguas lo han recibido mediante evidentes restregados.

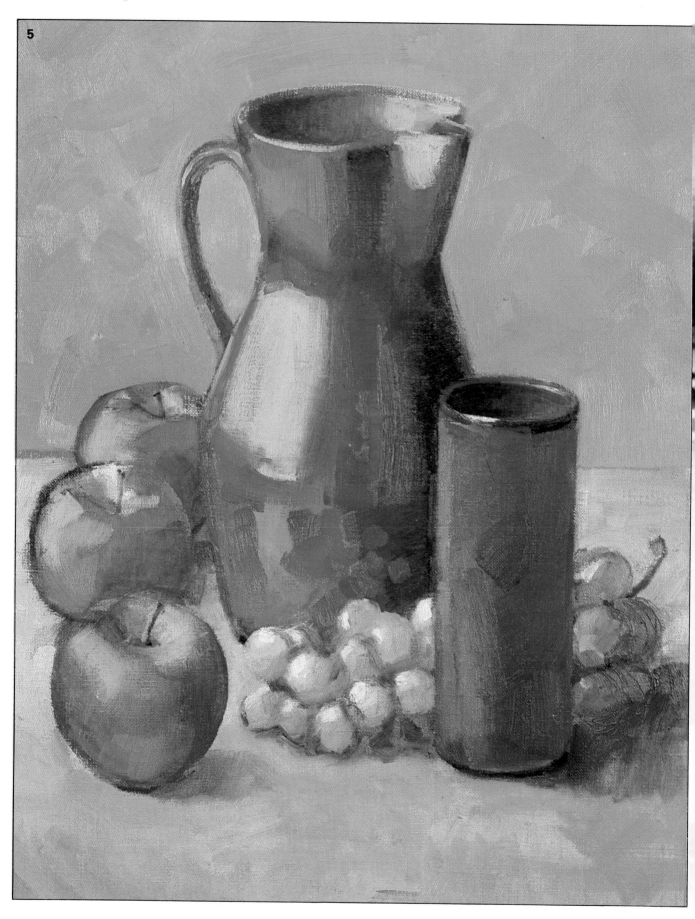

LA PINTURA AL ÓLEO. EL PAISAJE

A estas alturas de nuestro Curso, cuando muchos conocimientos propios del oficio han caído ya en su saco de las cosas aprendidas, empezaremos a hablar del paisaje al óleo, viendo cómo se enfrenta al tema el artista cuando utiliza un medio concreto. Es bueno sacar consecuencias del estudio de la obra de artistas que, quizás, están muy lejos de ajustarse a unos conceptos estéticos que siempre habíamos tenido por intocables:

En este capítulo veremos *una* forma de pintar un paisaje de montaña.

¿Ver *una* forma de pintar?

¿Es que *mi* forma puede ser tan válida como otra?

Desde luego que sí.

Nadie puede discutir la existencia de muchos modos de concebir el paisaje (entendido como modelo de arte), y nadie discute que la calidad pictórica de un paisaje puede ser la misma, independientemente del estilo del pintor.

Pero por poco que uno se haya acercado a la historia del paisajismo, deberá aceptar que todas las tendencias estéticas surgidas en lo que llevamos de siglo tienen su origen en el Impresionismo. De ahí que, a pesar de no podernos referir a una tendencia única en el paisajismo actual, sea lícito e incluso necesario apoyarse en los postulados impresionistas a la hora de orientar al aprendiz de pintor. Dicho de otro modo: todas las formas actuales de tratar el paisaje que respondan a criterios básicamente tradicionales pueden ser pedagógicamente útiles para orientar al estudiante hacia formas de expresión correctas, que con el tiempo y la llegada de la madurez artística, derivarán, sin duda, hacia formas de expresión, tanto técnicas como estilísticas, mucho más personales.

Paisaje al óleo

1. Un ejemplo a imitar

Lo que con este ejercicio pretendemos no es más que ofrecerle la oportunidad de estudiar una manera personal de enfrentarse a un tema. Con esta idea, tome un lienzo cuyo tamaño no exceda al de un 8 Paisaje y siga los pasos que han llevado a su autor a conseguir esta pintura que podemos titular *Paisaje de invierno*.

2. El encaje

En paisajes panorámicos, en los que no hay un primer plano muy definido, el encaje es, quizás, más necesario que en otros casos. Al no existir formas muy evidentes, si las distintas zonas del terreno no quedan situadas desde el principio, es muy fácil que, al cabo de muy pocas pinceladas, no sepamos situarnos dentro del cuadro. Trace, pues, un encaje con carbón que le permita saber, en todo momento, sobre qué sector del paisaje está trabajando. Puede reseguir estas líneas del encaje con un pincel fino y azul de Prusia.

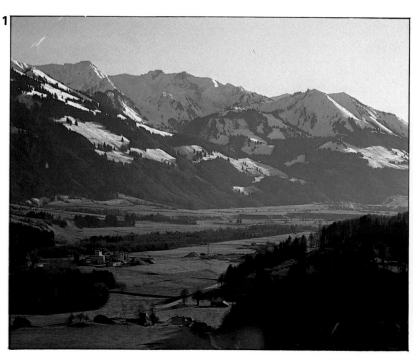

3. Las primeras manchas

Con mucho aguarrás y colores fríos, proceda, como ha hecho el artista, a manchar las masas más oscuras de los primeros planos. Aunque en este momento tiene muy poca importancia el ajuste del color, debe procurar que estas manchas queden entonadas, más o menos dentro de los verdes vejiga o cinabrio con resquicios de ocre y negro. En cuanto a las montañas del fondo, cualquier gris sucio servirá para empezar a sugerir su estructura.

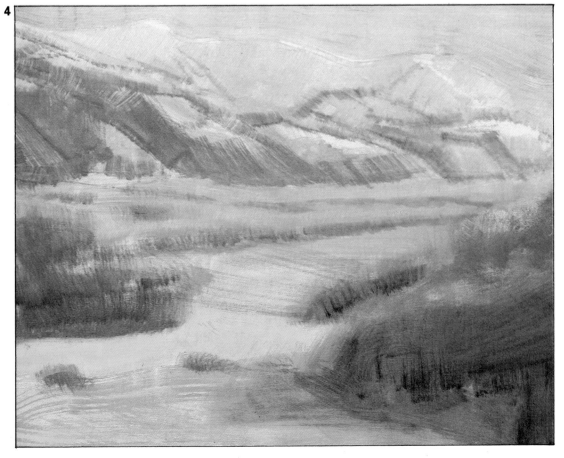

4. Los primeros contrastes

Sobre el resultado del paso anterior, sin casi tocar las manchas verdes de los primeros planos, se han introducido los colores más cálidos, que son la causa de los mayores contrastes cromáticos de este paisaje invernal en el que domina la gama fría. Observe cómo van apareciendo las características de la perspectiva atmosférica: los tonos fríos se vuelven más azulados a medida que nos separamos del primer plano. Las montañas, aunque sin color definido, han recibido las primeras pinceladas estructurales, en las que la dirección, no hay que olvidarlo, tiene una gran importancia.

Paisaje al óleo

5. La concreción del color

Durante este cuarto paso de la realización del cuadro, el color de sus distintas zonas ha sido trabajado en la paleta y llevado al lienzo con pinceladas firmes. Esta parte del proceso se la desglosamos en tres detalles y una vista general (página siguiente), para que tenga una visión más exacta de la manera como el artista quiebra los verdes con el negro y, sobre todo, del cuidado que pone para que cada pincelada siga la dirección que conviene a los distintos relieves que trata de representar.

5A. Detalle de la arboleda del primer término, trabajada con pinceladas verticales y oblicuas oscuras, aplicadas sobre los primeros verdes. Vea, a la izquierda del detalle, la indicación esquemática de la dirección de las pinceladas en cada área.

5B. Estamos en la zona central del primer plano. Las arboledas siguen siendo pinceladas verticales, mientras que los ocres verdosos y demás colores del terreno han sido aplicados a base de pinceladas horizontales. Vea el esquema.

5C. Primeras ondulaciones de la zona montañosa, en las que predominan las pinceladas inclinadas (siguiendo las ondulaciones de las colinas) y donde los colores empiezan a diluirse en función de la lejanía.

6. Acabado

Si compara el cuadro acabado (abajo) con la reproducción a menor tamaño (izquierda) de cómo lo habíamos dejado en el paso anterior, verá que las diferencias son pocas... pero significativas. El autor, antes de dar su trabajo por bueno, intensificó los empastes de las zonas más iluminadas de las montañas para diluirlas un poco más y ganar profundidad, añadió una veladura fría sobre las zonas más lejanas del prado y, con blancos con una pizca de azul, acentuó la luminosidad de la nieve en las zonas soleadas.

El paisaje antes de que su autor se decidiera a acabarlo con unos últimos toques que le dieran mayor profundidad y mayor luminosidad.

El paisaje acabado según el criterio de nuestro artista, que, como es notorio, en esta obra concreta ha preferido sugerir las formas antes que explicarlas con detalles minuciosos.

El paisaje al óleo. Estudio de árboles

1. Estudios a lápiz

En un paisaje suele haber árboles y, no pocas veces, uno de ellos se erige en protagonista y centro de interés del cuadro.

El problema, para el paisajista poco experimentado, no está en el hecho de pintar *un* árbol; está en el hecho de pintar *aquel* árbol. Es así porque, como ocurre con todos los seres vivos, no hay dos árboles iguales; lo cual significa que cada uno de ellos tiene su propia personalidad, un modo de ser único que el artista debe ser capaz de captar. La «personalidad» de un árbol es, básicamente, una cuestión de estructura. En los árboles, lo mismo que sucede con los animales, hay unas características comunes para cada especie, a las que deben añadirse las particularidades del individuo concreto que tratamos de dibujar.

Estudios a lápiz como los que ilustran esta página debe hacerlos por decenas... o por miles, si es usted de los que no se conforman con la mediocridad. Árboles desnudos mostrando el entretejido de sus ramas, árboles frondosos de sombra acogedora, viejos troncos atormentados con inconcebibles raíces... Ésta es la gran escuela a la que debe apuntarse.

En sus apuntes busque la estructura general del árbol. Analice y trace su estructura leñosa (sus ramas), que le dará la distribución lógica de los distintos grupos de hojas.

A pie de página, un viejo pino mediterráneo, aferrado a las rocas de un acantilado.

El paisaje al óleo. Estudio de árboles

2. Estudio al óleo

Alternándolos con la práctica de los estudios a lápiz, es muy conveniente que aproveche trozos de lienzo o cartones imprimados con látex, para realizar muchos estudios al óleo sobre el tema árboles. El proceso queda resumido en las ilustraciones adjuntas.

3. Zonas más oscuras

Supuesta la existencia de un buen encaje al carbón, se trata de cubrir, con pintura diluida, las masas pertenecientes a los distintos grupos de hojas y aquellas que corresponden al tronco y las ramas. Dejaremos algunos espacios sin manchar, por los que se supone que el cielo se filtra por entre las hojas. Utilice una mezcla de azul de Prusia y tierra de sombra tostada, que le proporcionará un verde muy oscuro (figura 1).

4. Acabado

Sobre el estado anterior, con la pintura ya casi seca, proceda a cubrir las zonas de cielo con una mezcla de azul ultramar y blanco. Con la adición de amarillo y ocre al verde oscuro, utilizado para las primeras manchas, puede obtener una gama de tres nuevos verdes que le permitirá estructurar las diferentes masas del follaje (figura 2).

Gama de tres verdes obtenida con azul de Prusia, sombra tostada, ocre y amarillo. Advierta, en el detalle, la forma aparentemente despreocupada de situar las distintas pinceladas de la que hace gala el pintor. Si usted es más detallista, no importa.

Estudio de árbol realizado según el proceso descrito.

Tres ejemplos magistrales

En estos tres ejemplos descubrimos las características asimiladas y desarrolladas por los paisajistas del siglo XX.

1. *Vincent Van Gogh (1853-1890), El llano de la Grau (1888). Este cuadro está considerado el punto de partida del paisajismo moderno.*

2. *Paul Cézanne (1839-1906), El gran pino (hacia 1882). La trama de pinceladas superpuestas sigue siendo uno de los recursos del paisajista de hoy.*

3. *Giovanni Fattori (1825-1908), Señora en un bosque (1875). Los efectos atmosféricos aparecen en el paisajismo europeo a finales del s. XIX.*

ÓLEO SOBRE LIENZO TEXTURADO

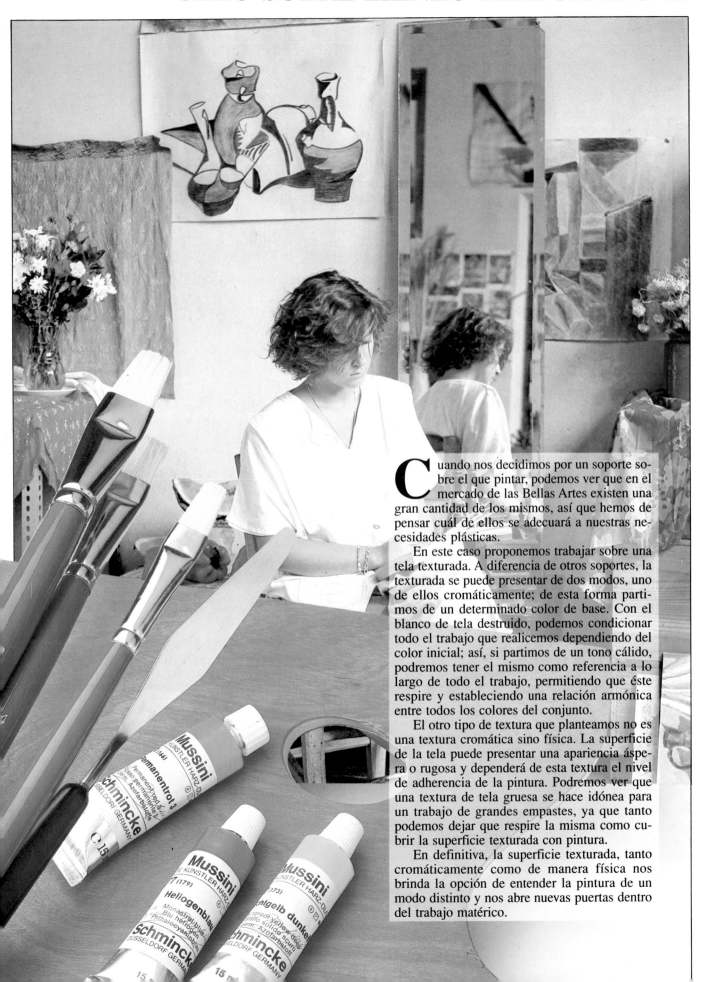

Cuando nos decidimos por un soporte sobre el que pintar, podemos ver que en el mercado de las Bellas Artes existen una gran cantidad de los mismos, así que hemos de pensar cuál de ellos se adecuará a nuestras necesidades plásticas.

En este caso proponemos trabajar sobre una tela texturada. A diferencia de otros soportes, la texturada se puede presentar de dos modos, uno de ellos cromáticamente; de esta forma partimos de un determinado color de base. Con el blanco de tela destruido, podemos condicionar todo el trabajo que realicemos dependiendo del color inicial; así, si partimos de un tono cálido, podremos tener el mismo como referencia a lo largo de todo el trabajo, permitiendo que éste respire y estableciendo una relación armónica entre todos los colores del conjunto.

El otro tipo de textura que planteamos no es una textura cromática sino física. La superficie de la tela puede presentar una apariencia áspera o rugosa y dependerá de esta textura el nivel de adherencia de la pintura. Podremos ver que una textura de tela gruesa se hace idónea para un trabajo de grandes empastes, ya que tanto podemos dejar que respire la misma como cubrir la superficie texturada con pintura.

En definitiva, la superficie texturada, tanto cromáticamente como de manera física nos brinda la opción de entender la pintura de un modo distinto y nos abre nuevas puertas dentro del trabajo matérico.

Figura en un interior

A la izquierda, esbozo de la figura realizado directamente con un pincel de cerda y óleo muy diluido.

A la derecha, primeras manchas de fondo aplicadas con un trapo empapado de aguarrás teñido.

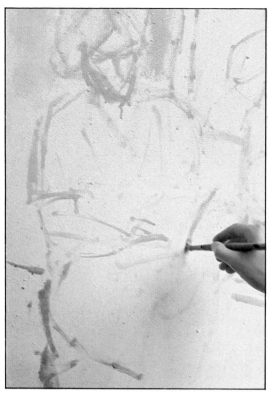

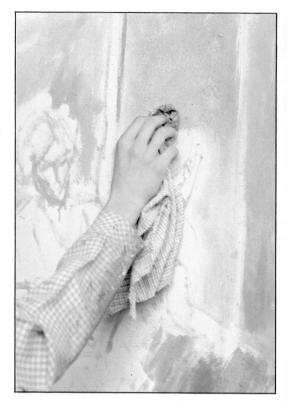

Abajo, aspecto del esbozo inicial con la entonación dada al fondo, que establece, de entrada, las principales zonas cromáticas: una zona cálida en la parte inferior, contrapesando la gran zona de color frío que domina en el resto del cuadro.

1. Texturado y encaje

Nuestra artista invitada nos comentaba que, para ella, el modelo representa, en la mayoría de los casos, una mera excusa para pintar o una idea de la cual partir para conseguir una imagen que, a veces, tiene poco que ver con la realidad que ha servido de estímulo a su creatividad.

Nuestra artista, en sus cuadros, consigue una abstracción de la realidad, de la que excluye todo lo que es anecdótico para quedarse con lo esencial. Lo esencial de la forma y lo esencial del color. En sus ropajes, por ejemplo, no hay arrugas; en ellos quedan sólo los grandes planos que definen una forma subyacente que permanece invariable. Este trabajo de síntesis o abstracción implica ignorar el detalle y, para obligarse a ello, la artista pinta sobre lienzo previamente texturado con polvo de mármol.

Para ello mezcla pintura plástica blanca con el mármol (o alabastro o arena muy fina), formando una pasta que aplica sobre la tela con espátula o un pincel de cerda de buen tamaño y viejo.

En las fotografías de esta página se aprecia perfectamente la textura granítica que adquiere la superficie del soporte, que, si bien en este caso es un lienzo con su bastidor, también podría ser un tablero de madera, táblex o un cartón.

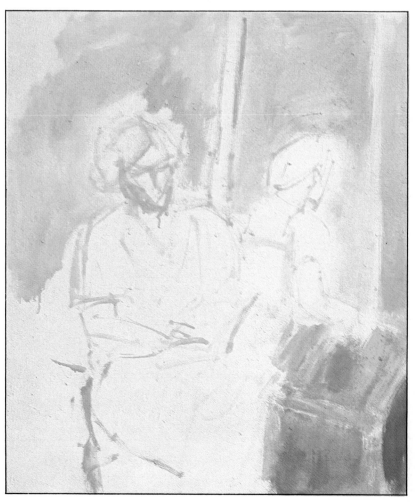

Figura en un interior

1. *La paleta de la artista es temperamental pero bien organizada.*

2. *La línea aparece sobre la marcha, para ir delimitando las formas internas o para modificar sus contornos cuando la artista lo cree conveniente.*

3. *Depositando pasta sobre el hombro izquierdo de la figura, mediante un pequeño pincel de cerda. No intente trabajar con pinceles finos, porque los estropeará en un santiamén.*

4. *Zona de la figura con nuevos matices y contrastes.*

5. *Aplicación de un matiz de color siena que ilumina el cabello de la figura reflejada en el espejo. Observe que el pincel de cerda trabaja por la parte plana de su haz, depositando la pintura, sin restregar.*

2. La entonación general

Esta página y la siguiente contienen una secuencia fotográfica en la que se resume el proceso seguido por nuestra artista para alcanzar un estado de la obra en el que está completamente planteada la entonación general del cuadro.

Es decir, un estado en el cual cada zona de la composición queda cubierta por el color que le corresponde, dentro del cual se han establecido, también, los contrastes tonales más evidentes. Y todo ello, según el criterio de la artista, con un concepto muy volumétrico del dibujo, como si en vez de pintar estuviésemos modelando una figura de barro: determinando grandes planos estructurales sin apenas intervención de la línea que, en todo caso, aparecerá esporádicamente para reestructurar un volumen sobre la marcha, modificando sus límites. La ausencia de líneas (que sólo han hecho acto de presencia en el encaje) es casi total.

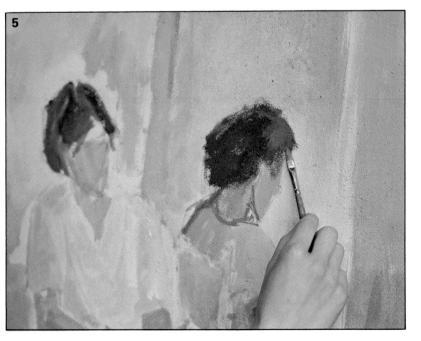

Figura en un interior

Puede ver a la derecha de estas líneas dos detalles en los que se demuestra cómo la artista, durante esta fase de la entonación general, no ha tenido ningún inconveniente en dejar sin cubrir parte de cada una de las zonas entonadas. De esto se trataba, precisamente, de dar una primera pasada a la tela con una primera aproximación de colores.

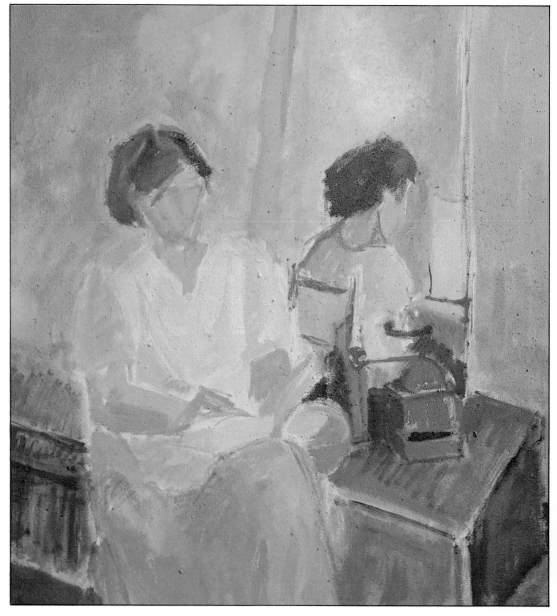

Aspecto de la obra de nuestra artista, al final de la fase que hemos llamado de entonación general. Observe que tanto la pincelada (su dirección) como los cambios de tonalidad responden, básicamente, al deseo de estructurar las formas a partir de grandes planos que se articulan como en un poliedro. Como ya hemos apuntado en multitud de ocasiones, la obra debe ir avanzando toda en conjunto y por fases. Aquí constatará cómo todo el cuadro se encuentra entonado y todo él preparado debidamente para recibir el trabajo de la fase siguiente.

3. Empastes y detalles ambientales

El siguiente paso ha consistido, fundamentalmente, en dejar por completo terminada la entonación general y en haber aportado al cuadro algunos detalles ambientales, capaces de situar la figura central en un contexto inequívoco. Hasta ahora, la figura era, sin duda, la de una mujer sentada en un interior, reflejándose en un espejo. Ahora (vea la página siguiente), podemos concretar un poco más, en el sentido de decir, o por lo menos de insinuar, que no se trata de un interior cualquiera, sino de un estudio de pintor.

Advierta la diferencia que existe entre el detalle que tiene a su izquierda y el que está debajo de estas líneas, en el que se aprecia una mayor riqueza en el color de la blusa y de la cabeza. Mayor riqueza en dos sentidos: en la materia que ha adquirido calidad gracias a la superposición de empastes y en la cantidad de matices aportados por dichos empastes.

Gruesas pinceladas carnosas determinan los planos iluminados de la cara de la mujer, que, de esta forma, empieza a quedar estructurada gracias a superficies contrastadas.

Detalle de la cabeza, con el cabello entonado y con la insinuación de unos rasgos faciales en los que, evidentemente, no hay la más mínima intención retratística.

Una espátula ha servido para insinuar con su rastro característico las hojas del libro.

Figura en un interior

A la izquierda, aparece nuestra artista en plena fiebre creadora (en el abigarrado pero acogedor ambiente de su estudio, una característica constante y casi inevitable en todos los artistas).

A la derecha, le ofrecemos uno de los detalles de ambiente añadidos por la pintora: una reminiscencia del bodegón que en la fotografía inicial hemos visto colgado detrás de la modelo.

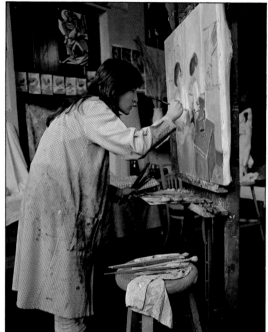

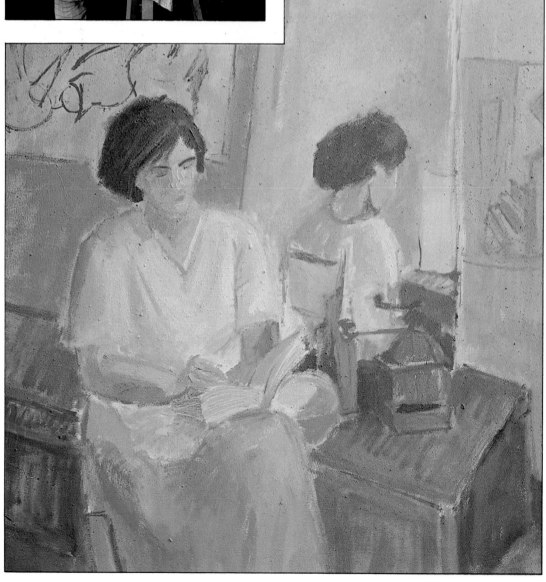

Éste es el aspecto que ofrece nuestro cuadro una vez concluida la presente etapa en espera de poder recibir las últimas pinceladas. Es el momento más adecuado para que el artista se tome un respiro, mientras espera que los últimos empastes se sequen casi por completo. Es también el momento de mirar el trabajo realizado en conjunto y en sus detalles para verlo con otros ojos y proceder a la resolución y matización de detalles, entonación, etc., en vista a los toques finales.

4. Los últimos toques

Contemple ahora su obra con ánimo crítico. Sea cual fuere el modelo del que usted haya partido, en este momento debe tener de él una imagen que lo resuma en su forma y su color.

Si advierte que, a pesar de haber texturado el lienzo, se ha dejado dominar por los detalles, créanos: pase un trapo por toda la pintura frotando con ganas; espere que esté completamente seca; déle una imprimación de plástico blanco... y vuelva a empezar dispuesto a ajustarse más al espíritu de este ejercicio.

Si, como esperamos, se siente usted satisfecho con la marcha de su trabajo (aunque sólo sea medianamente satisfecho), siga el ejemplo de nuestra artista y aplíquele los toques de gracia que merece.

Se trata, en definitiva, de añadir algunos detalles de color (pinceladas de colores más puros y quizás algunos nuevos empastes), capaces de proporcionar vibración e interés ambiental a la obra.

Le ofrecemos en esta página algunos detalles en los que se ilustran las últimas pinceladas con las que la artista ha dado por acabada su obra. Observe que se trata de detalles muy poco minuciosos, destinados más a enriquecer el color en algunas zonas del cuadro que a dibujar formas.

En la página siguiente puede observar el cuadro acabado. Júzguelo como un trabajo de síntesis en el que se ha hecho una abstracción de la forma y del color a partir de grandes planos que resumen los volúmenes.

Figura en un interior

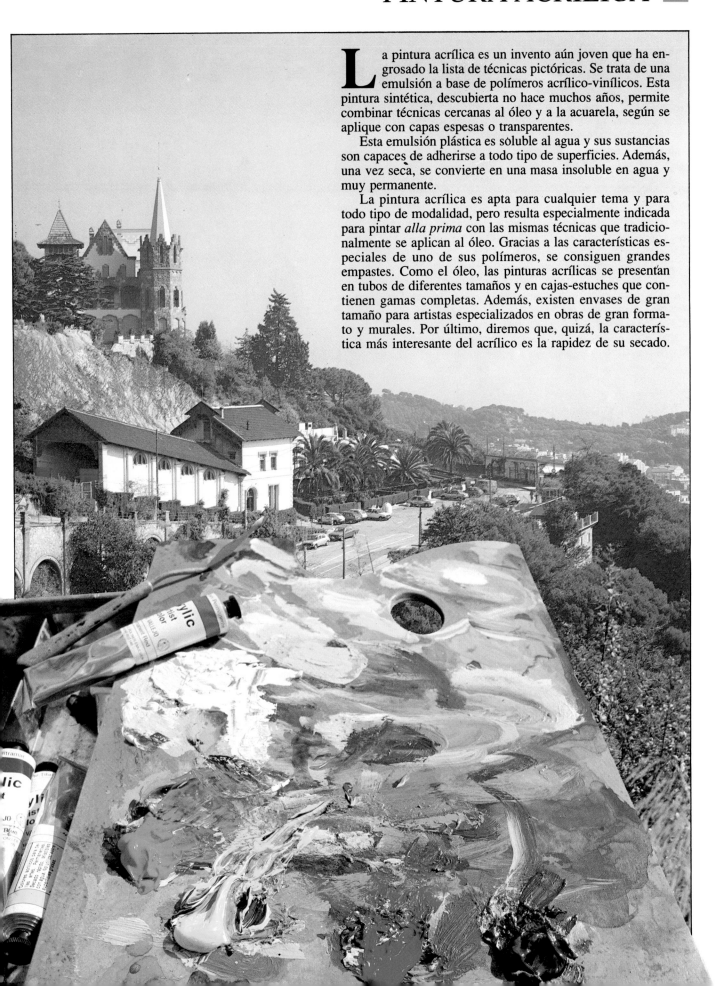

PINTURA ACRÍLICA

La pintura acrílica es un invento aún joven que ha engrosado la lista de técnicas pictóricas. Se trata de una emulsión a base de polímeros acrílico-vinílicos. Esta pintura sintética, descubierta no hace muchos años, permite combinar técnicas cercanas al óleo y a la acuarela, según se aplique con capas espesas o transparentes.

Esta emulsión plástica es soluble al agua y sus sustancias son capaces de adherirse a todo tipo de superficies. Además, una vez seca, se convierte en una masa insoluble en agua y muy permanente.

La pintura acrílica es apta para cualquier tema y para todo tipo de modalidad, pero resulta especialmente indicada para pintar *alla prima* con las mismas técnicas que tradicionalmente se aplican al óleo. Gracias a las características especiales de uno de sus polímeros, se consiguen grandes empastes. Como el óleo, las pinturas acrílicas se presentan en tubos de diferentes tamaños y en cajas-estuches que contienen gamas completas. Además, existen envases de gran tamaño para artistas especializados en obras de gran formato y murales. Por último, diremos que, quizá, la característica más interesante del acrílico es la rapidez de su secado.

Un apunte rápido a la acrílica

1. Introducción

Son muchas las veces en que un artista, de regreso a casa después de una sesión al aire libre, en pleno campo o en la ciudad, se encuentra con un motivo que despierta su interés: un rincón urbano, un paisaje cuya garra no había advertido... o quizás una manifestación de carácter social (un mercado, una animada fiesta popular, el ambiente de una plaza de pueblo, etc.), que inmediatamente quisiera ver plasmado en un lienzo si no fuera por la falta de tiempo y porque el transporte de una segunda tela recién pintada, en según qué circunstancias, puede representar una incomodidad. Sin embargo, ¡qué lástima dejar escapar aquel momento de inspiración!

En estas circunstancias resulta muy eficaz llevar siempre un segundo lienzo de pequeño formato (que quepa dentro de nuestra caja de pintor) y cinco tubos de pintura acrílica: los tres colores primarios, un tubo de blanco y otro de negro. Este material, al que, lógicamente, deberemos añadir un trozo de carboncillo (o un lápiz blando), los pinceles que normalmente utilizamos y agua, es ideal para la práctica del apunte rápido a color. Por una parte, trabajar con sólo cinco colores representa tener preparada la paleta en un santiamén y, por otra, el hecho de trabajar con acrílicos garantiza que cinco minutos después de dar por acabado el apunte lo tendremos prácticamente seco y lo podremos llevar descubierto (si no hay más solución) sin miedo a mancharnos y a manchar al prójimo que no tiene ninguna culpa de nuestras aficiones artísticas.

Además, para la práctica del apunte a color, trabajar con un medio de secado rápido tiene la ventaja de permitir las superposiciones sin apenas tiempos muertos, lo que permite una velocidad de realización muy superior a la que puede lograrse con otros medios de secado lento, con los que debe trabajarse pensando en la fusión y mezcla de los colores sobre el lienzo o en la aplicación de gruesos empastes.

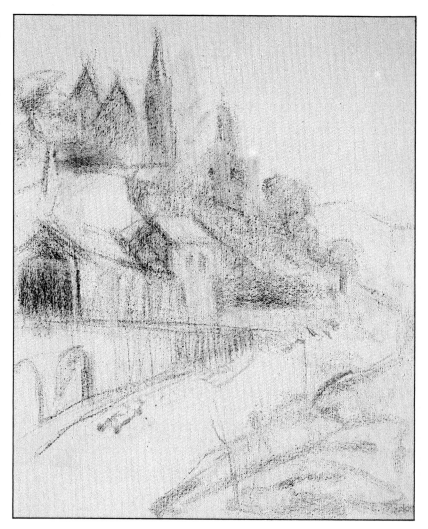

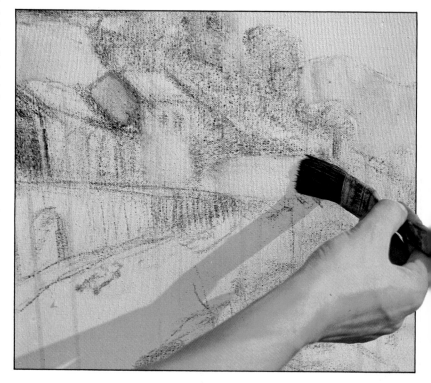

Arriba, encaje del tema realizado a carboncillo. En él quedan situadas las grandes masas que estructuran el paisaje a pintar, cuyo modelo figura en la página anterior. El carboncillo, dada su gran inestabilidad, es adecuado para todo tipo de esquemas preliminares ya que su corrección es rápida y sencilla.

Aplicación de una primera aguada gris con la que el artista oscurece el blanco de la tela que, a él, le parece excesivo. Esta aplicación es, desde luego, optativa. Usted puede prescindir de ella y empezar el proceso por las acciones que se narran en las páginas siguientes.

Un apunte rápido a la acrílica

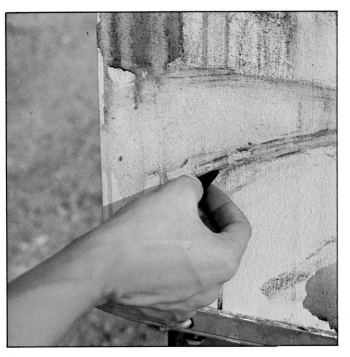

2. Un ejemplo ilustrativo

Lo que para esta ocasión hemos pedido a un buen amigo nuestro y excelente pintor ha sido una demostración de cómo puede conseguirse un apunte rápido a partir de los tres colores primarios (más el blanco y el negro) sin que ello signifique renunciar a la limpieza del color.

Con esta intención hemos querido acompañar al artista hasta el paraje mismo que se dispone a representar y que puede ver fotografiado en la página 577, donde ha plantado su caballete (vea página 581), dispuesto a satisfacer nuestra petición. El proceso seguido queda resumido en las fotografías que ilustran nuestras demostraciones y escuetamente comentado en los epígrafes.

Arriba y a la izquierda, el artista traza con el carboncillo algunas líneas fundamentales perdidas con la aguada aplicada anteriormente.

Arriba y a la derecha, vea cómo nuestro artista mancha las zonas oscuras del tema con una aguada de negro.

Aspecto que ofrece nuestro apunte después de haber situado las manchas principales con la aguada que acabamos de mencionar.

Un apunte rápido a la acrílica

3. Su ejercicio

Debe consistir, desde luego, en imitar el trabajo de nuestro pintor pero no en copiarle. Usted debe plantearse el ejercicio imaginando que se dan las circunstancias supuestas en nuestro comentario inicial. Busque un motivo que le interese y, sin utilizar más colores que los tres primarios, más el blanco y el negro (acrílicos, claro), plasme sobre un lienzo de formato no superior a un 6P lo esencial de su modelo en el menor tiempo posible.

Esto que le estamos comentando no quiere decir que deba trabajar con un cronómetro a la vista. No vamos a realizar una pintura *alla prima* ni tampoco se trata de que usted pinte con nervios (en cuyo caso difícilmente obtendría un buen resultado), sino de hacerlo reflexionando constantemente para discernir lo que es realmente necesario plasmar y lo que no constituye un elemento esencial del tema que deseamos dejar apuntado.

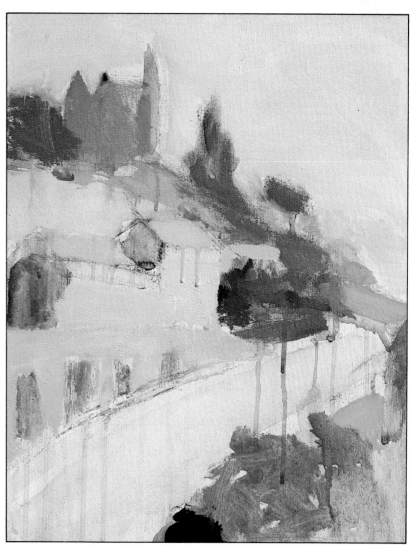

Arriba, dos detalles en los que se aprecia la aplicación del color por medio de pinceladas amplias y cubrientes en distintas zonas del apunte. El artista ha buscado la eficacia, en el sentido de tapar la máxima superficie con una o dos pinceladas, como se puede apreciar con claridad en el apunte de la derecha.

Aspecto del apunte, después de haber realizado las primeras manchas de color.

Un apunte rápido a la acrílica

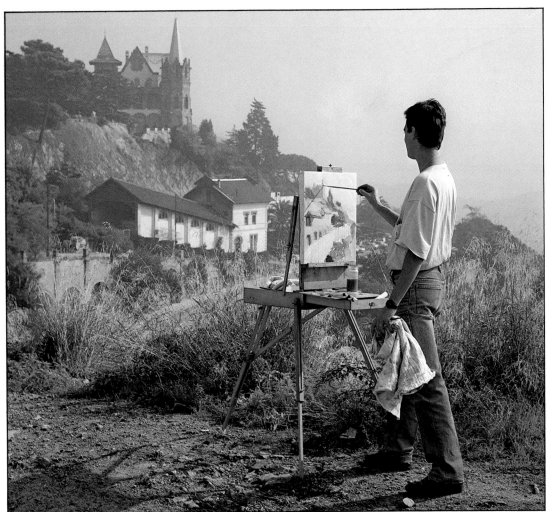

Fotografía en la que el artista aparece frente al modelo a pintar y con el caballete plantado, en pleno trabajo.

Dos detalles captados durante dos de las pocas veces que hemos visto a este pintor trabajando con un pincel pequeño. Aun así, debe darse cuenta de que una única pincelada ha sido suficiente para explicar la existencia de una especie de contrafuertes en el muro de contención que puede verse a la izquierda del primer plano. Lo mismo podemos decir de las ventanas: una sola pincelada dada con un pincel delgado... ¡y listos!

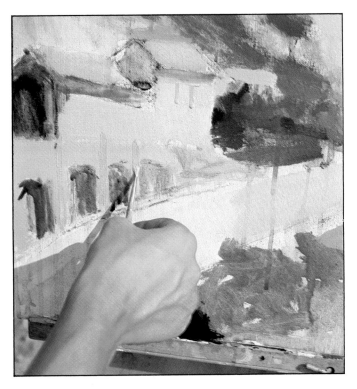

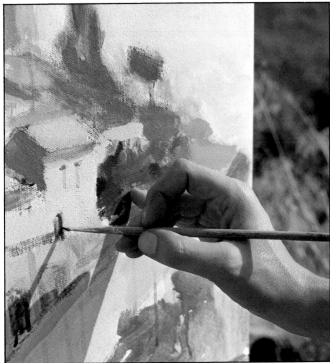

Un apunte rápido a la acrílica

El ahorro de tiempo no debe venir por la velocidad con que se apliquen muchas pinceladas, sino, precisamente, por el ahorro de éstas. Se trata de sugerir las formas y su color, con el mínimo esfuerzo. Si una forma puede sugerirse con una sola mancha, debemos convencernos de que no es necesario sugerirla con dos. Si un mismo matiz es suficiente para cubrir dos o más superficies de tono similar, no habrá motivo para gastar tiempo sobre la paleta buscando matices poco distanciados dentro de una misma gama. Cuando un pincel ancho sea suficiente para cubrir una superficie de una sola pincelada, ¿por qué perder el tiempo haciéndolo con tres o cuatro, dadas con un pincel estrecho?

El arte del apunte rápido, en contra de lo que mucha gente piensa, no está hecho para los irreflexivos que lo esperan todo de la intuición. Ocurre lo mismo que con el arte de escribir: es mucho más difícil y requiere mayor concentración decir mucho con pocas palabras, que decir muy poco con una verborrea impresionante. Piense un poco en nuestros comentarios y ponga manos a la obra... a ser posible, pintando del natural.

Aspecto que ofrece nuestro apunte después de las acciones mencionadas y la aportación de más verdes en el ángulo inferior derecho del lienzo.

Abajo y a la izquierda, detalle en el que la carga de verde de un pincel pequeño se aprovecha para reforzar la línea que marcan la carretera y el muro de contención.

Abajo y a la derecha, otro detalle en el que el mismo pincel (y el mismo color) que ha cubierto el muro del edificio es aprovechado para sugerir una mancha de luz en el terraplén de la derecha.

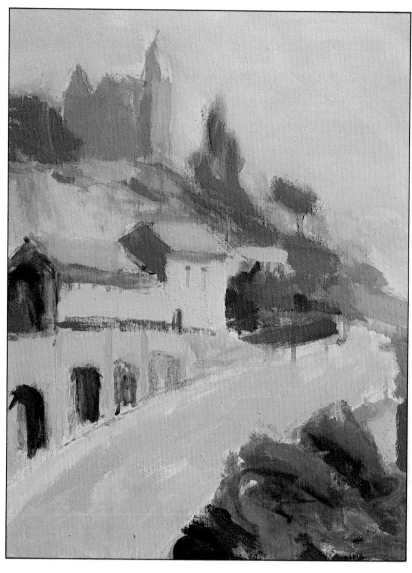

Un apunte rápido a la acrílica

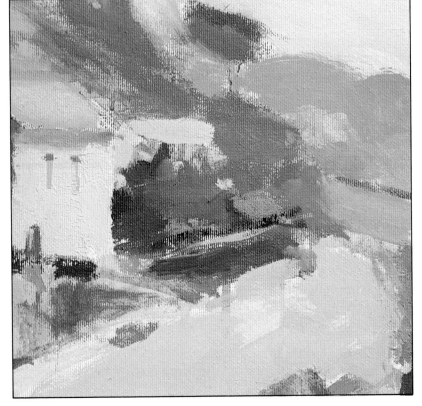

4. ¿Cuándo deberemos decir basta?

Decidir cuándo un apunte rápido debe darse por acabado es una cuestión muy aleatoria, porque, como es lógico, dentro del concepto de lo que debe ser un apunte y de lo que debe entenderse por rapidez en pintura, hay unos márgenes francamente amplios. En principio, debemos pensar que todo dependerá del tiempo de que se disponga.

En el ejemplo que nos ha ocupado, es evidentísimo que si su autor hubiese dispuesto de más tiempo, su aspecto, sin perder por ello la condición de apunte rápido y sin introducir más colores que los tres primarios que ha utilizado, sería el de una pintura más trabajada, tanto más cuantos más fuesen los matices introducidos y los detalles concretados.

No debe fijarse un tiempo límite. Pero sí debe pensar que el enfoque inicial para un apunte rápido realizado con sólo los tres colores primarios no puede ser el mismo con que se emprende la realización de una obra pensada de antemano (no como un apunte que sale de la inspiración de un momento) y en la que uno está dispuesto a aplicar tantas sesiones como hagan falta.

Por principio, cuando un apunte aporta los elementos suficientes para definir el tema, deberemos pensar que cumple con su cometido y que, por lo tanto, puede darse por acabado.

Sobre este tema vamos a repetir aquí lo que ya hemos apuntado en otras ocasiones: Si llega a un punto de su trabajo en el que se le presenta la duda de si continuar o dejarlo como definitivo, lo mejor es que pare. Siempre es preferible la impresión de un trabajo inacabado a la de una obra excesivamente recargada.

Arriba, el artista cubre las montañas del fondo con un color uniforme; es el mismo que ha servido para manchar la fachada del palacete y los tejados del otro edificio. El autor ha aplicado en esta ocasión el principio del mínimo esfuerzo.

A la izquierda, detalle que pone de manifiesto el absoluto valor que adquieren las manchas de color (aparentemente sin una forma concreta) cuando se trata de conseguir un apunte rápido.

Un apunte rápido a la acrílica

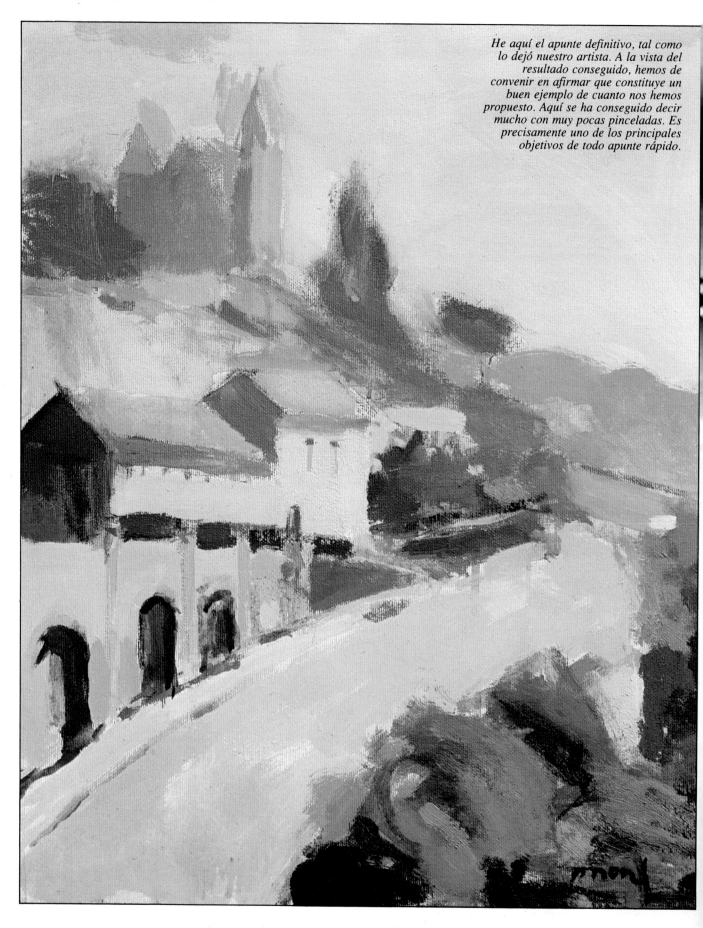

He aquí el apunte definitivo, tal como lo dejó nuestro artista. A la vista del resultado conseguido, hemos de convenir en afirmar que constituye un buen ejemplo de cuanto nos hemos propuesto. Aquí se ha conseguido decir mucho con muy pocas pinceladas. Es precisamente uno de los principales objetivos de todo apunte rápido.

Un apunte rápido a la acrílica

CÓMO FABRICAR LOS PROPIOS COLORES

Aunque no es lo más frecuente, algunos artistas, en vez de utilizar pinturas de mercado, prefieren imitar a los grandes maestros del pasado y se preparan ellos mismos los colores. Aquí no vamos a entrar en consideraciones sobre si es o no mejor la fabricación propia. Sin embargo, afirmamos que todo artista debería pasar, por lo menos una vez, por la experiencia de pintar un cuadro con colores preparados por él mismo. El hecho de escoger unos pigmentos, mezclarlos con el aglutinante oportuno, darles la consistencia deseada y, finalmente, utilizar la pasta obtenida para pintar un cuadro, es una vivencia que, como pocas, nos acerca a la intimidad del oficio y desarrolla nuestra sensibilidad para el color, llevándonos (cuando nuestro interés por esta actividad artesana se hace permanente) a conseguir una gama propia, distinta de la que ofrecen los fabricantes, que puede dar, sin duda, una gran personalidad a nuestra obra. Recuerde, al respecto, que algunos grandes artistas se han distinguido, entre otras cosas, por la originalidad de alguno de sus colores. Es el caso, por ejemplo, de los amarillos del Greco, de los verdes del Veronés o de los pardos de Van Dyck.

Actualmente, además, la experiencia que recomendamos es bastante fácil de conseguir gracias a la existencia de aglomerantes tan prácticos como son los acrílicos. Es por ello que nuestra propuesta de ejercicio se refiere a la preparación de colores acrílicos y no a otro tipo de pintura. El aglutinante acrílico le permitirá experimentar con pigmentos de una forma fácil y limpia.

Para fabricar sus propios colores acrílicos, necesita:

• Pigmentos, que podrá adquirir en buenas droguerías o en establecimientos especializados en materiales para Bellas Artes. El precio de los pigmentos en polvo no es el mismo para todos ellos. Los pigmentos obtenidos a partir de sales de cromo, por ejemplo, son considerablemente más caros que los tierras, ocre incluido. En cuanto a qué pigmentos debe comprar, es evidente que no podrá ahorrarse los colores fundamentales: un azul (ultramar), bermellón y amarillo cadmio. También será imprescindible el blanco, mientras que el negro será un pigmento optativo. La gama puede ampliarse con algún verde (o varios, como pueden ser el verde esmeralda y el verde de cinabrio), ocre, tierra de Siena natural y tostada, sombra natural, etc.

• Aglutinante acrílico, que hallará en los mismos comercios. El grado de pastosidad de esta sustancia aglutinante depende de la cantidad de agua que contenga. Pero, como es lógico, su efectividad, poder aglutinante y adherente acabaría por desaparecer como consecuencia de un

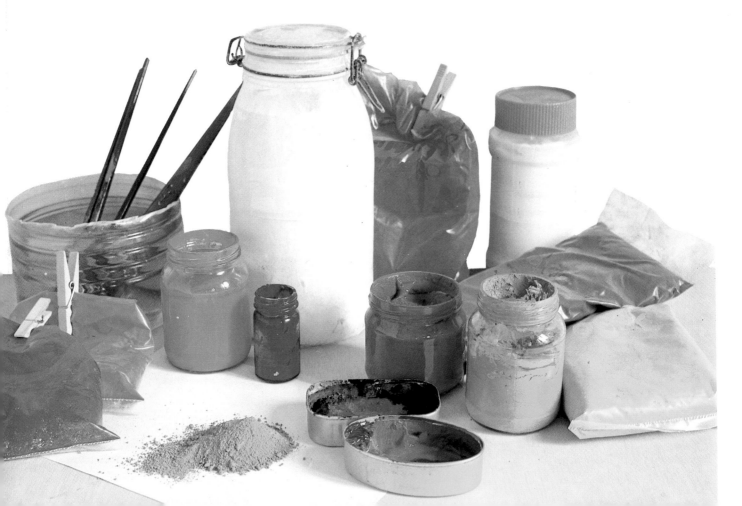

Bodegón con colores acrílicos de fabricación propia

exceso de agua. Como norma general, debe aceptar que las mezclas entre aglomerante y pigmento, en volumen, serán al 50 %.

• Espátulas. Debe hacerse con dos o tres espátulas anchas y fuertes que le permitan mezclar con comodidad el pigmento con su aglutinante.

• Una tabla de madera barnizada o un vidrio grueso sobre el cual poder amasar la mezcla. Si opta por la madera, barnícela para que pierda el poro.

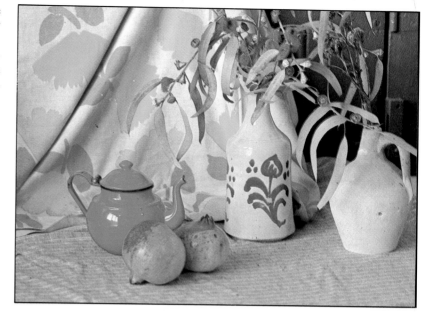

He aquí el bodegón que se ha montado para la realización del presente ejercicio. Una composición llena de color y contraste.

Encaje del tema trazado directamente con un pincel y con un color amarillo-naranja, complementario del que va a dominar el cuadro (azul-violeta). Por ser un color claro, los demás colores lo podrán cubrir con facilidad. No es necesario que utilice el acrílico demasiado denso: el amarillo ya de por sí es un color bastante luminoso y cubriente, por otro lado el medio acrílico no merma cuando se seca; una textura que dibuje formas puede ser un inconveniente para el desarrollo del tema.

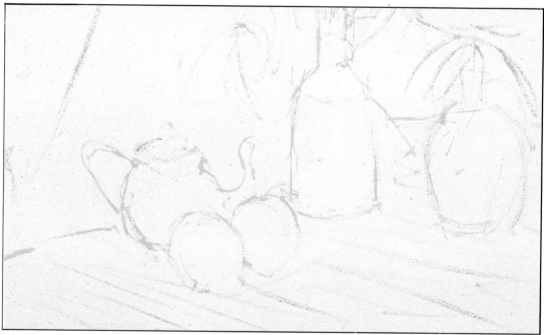

Dos detalles tomados durante la ejecución de las primeras manchas. Amplias pinceladas dadas con una brocha sitúan los ocres, violetas y rosados del estampado de tela de fondo. Evite atacar el cuadro con colores demasiado intensos, y frene sus impulsos a base de aplicar primero matices pálidos que se conviertan en una referencia con la que comparar la intensidad de los colores aplicados sobre el lienzo.

Bodegón con colores acrílicos de fabricación propia

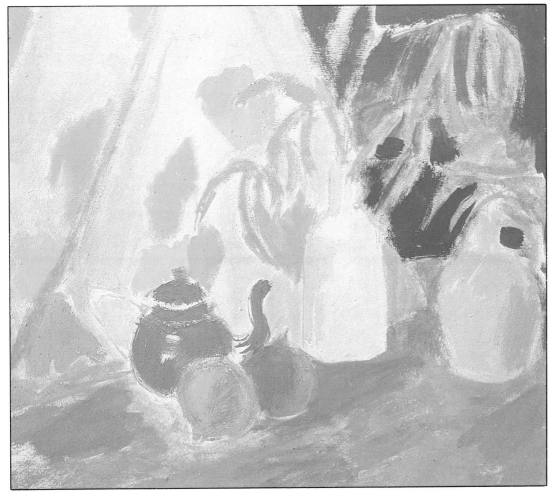

Arriba, dos detalles demostrativos de la contención de la artista en la elaboración de los matices. Exceptuando el rojo luminoso de la tetera, que es un bermellón oscuro sin concesiones, los violetas, azules y ocres están apagados con blanco para darles opacidad, aunque por ello dichos colores tiendan a apastelarse.

Vea los jarrones definidos con muy pocas manchas, tanto en su iluminación, muy matizada, como en su color; sin contrastes fuertes. En ellos sólo se aprecian sutiles variaciones de tonalidad, similares a las que dominan en el drapeado, lo cual contribuye a restarles protagonismo. Se empiezan a plantear las principales zonas luminosas; el efecto se ha logrado gracias al oscurecimiento rojizo de las granadas.

Bodegón con colores acrílicos de fabricación propia

• Botes de vidrio de cierre hermético, para guardar el color elaborado. Es mucho más práctico preparar una buena cantidad de pintura y guardarla, que preparar constantemente cantidades muy pequeñas. Le recomendamos la elaboración de una pasta muy espesa que puede cubrirse con un poco de agua que la preserve del contacto del aire. Con el frasco bien cerrado, sus acrílicos se conservarán durante mucho tiempo.

Preparación

Vierta un poco de aglutinante acrílico (una cucharada sopera, por ejemplo) sobre la superficie de madera o vidrio. A su lado coloque una cantidad igual del pigmento que vaya a preparar.

Lentamente, para no desparramar demasiado el polvo de color, lleve una porción del mismo sobre el aglutinante y aplástelo contra él por medio de la espátula. Con la misma herramienta recoja el aglutinante que se haya desparramado y llévelo sobre el pigmento chafándolo de nuevo. Se trata, en definitiva, de pastar el pigmento hasta conseguir una masa uniforme y espesa, muy consistente. Durante el amasado con la espátula y siempre que la pasta resulte excesivamente espesa, puede añadirle unas gotas de agua que le darán una mayor fluidez.

Cuando tenga bien amasada la primera cucharada de pigmento, añada más aglutinante (otra cucharada), más pigmento (ídem) y siga amasando con la espátula. Puesto que difícilmente deberá preparar grandes cantidades de pintura, será mejor que proceda poco a poco, añadiendo progresivamente más material, hasta que haya completado la cantidad deseada. Puesto que se trata de hacer una prueba, prepare sólo una cantidad razonable.

Tres detalles en los que algunas pinceladas luminosas destacan sobre un conjunto de colores indefinidos (las hojas de eucaliptus) que van formando un halo de luces difusas alrededor de unas formas con colores dominantes: En primer lugar atacamos con tierras las partes más oscuras, dejando en reserva algunas de las zonas más luminosas (foto de arriba). Continuamos manchando con violetas casi blancos en los objetos de porcelana, con una pincelada fresca y plana (foto del medio). Puede ver cómo la pincelada en algunas zonas es mucho más densa, cosa que contribuye a que el cuadro adquiera una cierta textura (foto de abajo).

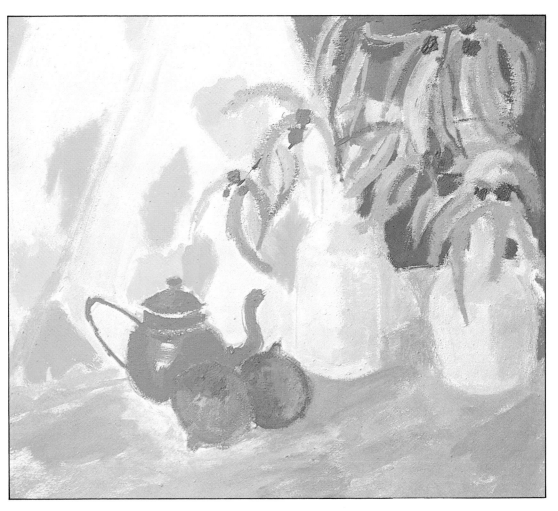

Vista general del cuadro una vez establecidos los colores definitivos. A pesar del impacto cromático que proporciona la tetera, la curva que describen el asa y el gollete dirige la mirada hacia los dos jarrones. Volvemos a ver nuevamente hasta qué punto son importantes el dibujo, por un lado, y la composición, por otro.

Detalles de otras tantas acciones concretas de la artista. Vemos en la imagen de la izquierda cómo traza la ornamentación del jarrón; observe que el pincel plano no está cargado de pintura, por lo que el rastro que deja ayuda en la creación de dicho grafismo. En la siguiente imagen se puede ver la utilización de un trapo como una herramienta más; con el dedo envuelto, la pintura se puede extender, drapear o corregir.

Bodegón con colores acrílicos de fabricación propia

Unos consejos

Una vez terminado este ejercicio, permítanos darle algunos consejos:

Sus acrílicos, una vez fuera del frasco y en contacto directo con el aire, se secarán con bastante rapidez. Por ello, debemos recomendarle que saque del bote únicamente la cantidad justa.

Esta pintora trabaja con utensilios muy poco convencionales, pero éstos, tal y como ella quiere, le permiten disponer de una gran superficie para las mezclas (el tablero de contrachapado) y también de una buena superficie donde depositar los colores a medida que los va sacando de sus frascos. Nos referimos al trinchante de madera que un buen día hizo desaparecer de la cocina de su casa para darle una nueva utilidad.

Es importante que entre el trabajo de mezclar los colores y la acción de aplicarlos sobre el lienzo medie el mínimo tiempo posible porque, lo repetimos, los acrílicos así preparados se secan rápidamente. Naturalmente, los colores diluidos con agua tardan más en secar. El aspecto que toma la mesa de trabajo de un artista es extraordinariamente revelador de su modo de trabajar. El mostrador que nos ofrece esta autora nos habla de una pintura muy directa e intuitiva, del goce estético que produce en la artista la contemplación y elaboración del color por el color, aunque su aplicación sobre el lienzo responda a temáticas figurativas.

El cuadro acabado. A destacar la suave armonía creada por los matices dominantes (azul-violeta), rota por el estallido de color proporcionado por la tetera y las manchas amarillas próximas a ella. Sin embargo, al ocupar muy poco volumen del total, estos elementos establecen un justo contrapeso dentro de una composición cromáticamente muy uniforme.

Las últimas pinceladas dadas por la autora sobre su obra. Ha considerado que el fruto situado más hacia el espectador quedaba poco destacado, y se ha decidido a señalar su perfil inferior y posterior con una ancha línea de azul cobalto.

Colores al óleo de fabricación propia

Para comenzar, la misma palabra *óleo* describe a la perfección su medio principal, el aceite. A lo largo de la historia se han utilizado en su elaboración diversos tipos de aceite pero hoy el más utilizado, tanto por su pureza como por el color que presenta de cara a la mezcla, es el de linaza refinado; éste lo podemos obtener en droguerías o en tiendas especializadas en Bellas Artes, al igual que el resto de los componentes del óleo; podemos encontrar aceite de linaza de diversas marcas. En algunos casos, la marca asegura una calidad; en otros es simplemente el motivo de encarecimiento del producto, pues podemos conseguir aceite de linaza refinado a granel mucho más económico que el que se presenta envasado en pequeños botecitos, como si de carísimos perfumes se tratase. Aunque la anterior afirmación sólo es válida cuando pretendemos fabricar cierta cantidad de pintura, desde luego cuando precisamos 50 ml solamente, vale la pena comprar aceite de linaza envasado en frascos pequeños. Entre los mejores fabricantes podemos enumerar Talens, Lefranc & Bourgeois, Titan y Windsord & Newton.

El otro elemento indispensable para la elaboración del óleo y de cualquier pintura es, sin duda, el pigmento. Tenemos una gran variedad de pigmentos, desde los orgánicos a los químicos; la calidad del pigmento es tan importante como la del aceite, pues dependerá el resultado final tanto del aglutinante como de la pureza y finura del polvo de color.

Es habitual, aunque no del todo necesario, que todo artista sepa y conozca las técnicas de fabricación de sus propios materiales. En el ejercicio que acabamos de realizar, hemos podido seguir la realización de un cuadro pintado a la acrílica, técnica similar en resultado al óleo, pero de factura totalmente diferente. Habrá advertido en primer lugar que el acrílico es un medio acuoso y que se seca con gran rapidez, dependiendo esto en gran parte de la temperatura ambiente; por otro lado presenta una fabricación sencilla y rápida, pero en ningún momento hemos de pensar en el acrílico como en el sustituto moderno del óleo, pues en realidad ambos medios nada tienen que ver entre sí.

El lugar idóneo para la maceración del óleo sería una gran superficie de cristal, aunque antes de iniciar la mezcla deberemos asegurarnos de la finura del pigmento en cuestión; en el caso de que se presente granulado, aconsejamos pasarlo por un mortero de cristal hasta reducirlo a polvo finísimo.

Hemos de disponer también de una espátula ancha y ligeramente flexible, esencia de trementina rectificada, secante de cobalto, barniz Damart y cera virgen de abejas.

Pondremos con cuidado sobre la superficie de cristal una pequeña cantidad de pigmento al que añadiremos poco a poco aceite, pastándolo hasta lograr una mezcla suave; piense que, cuanto más pastemos el óleo, la mezcla será más óptima y, por tanto, la calidad del óleo será mucho mejor. Cada vez que pastemos una parte, la retiraremos e iniciaremos la operación hasta completar la totalidad del óleo que queremos realizar. Cuando hayamos amasado toda la pasta, le agregaremos unas gotas de secante de cobalto y esencia de trementina; por otro lado es opcional disolver en barniz Damart caliente una parte de cera de abejas, podemos añadir la mezcla y volver a amasar el resultado.

Hemos de tener especial precaución con el secante de cobalto, ya que un exceso del producto conduce a una pintura muy baja de calidad, de poco poder cubriente y que se resquebraja con mucha facilidad; por otro lado, el barniz y la cera darán al óleo esa tersura que sólo podemos observar en los productos de muy alta calidad.

Le recomendamos que haga unos intentos para preparar sus propios colores; es una actividad formativa que, lo repetimos, resulta muy útil para incrementar nuestro dominio y sensibilidad hacia el color.

Nuestra artista en su estudio; aunque ha pintado el presente cuadro con pinturas acrílicas, habitualmente utiliza también óleos fabricados por ella misma. En el primer plano de la imagen podemos ver parte de los frascos y materiales que utiliza en la elaboración del óleo; ella ha preferido sustituir el cristal para macerar el óleo por una plancha de mármol muy pulida.

Glosario

Academicismo. Término con el que se conoce la enseñanza artística, impartida por una academia de arte tras el Renacimiento, y que tiene su base en un profundo conocimiento del cuerpo humano según los cánones de la Antigüedad. (Una obra realizada de acuerdo con los cánones académicos se llama una academia.)

Aceite de linaza. Se obtiene de las semillas del lino prensadas en caliente. Es un líquido espeso y de color pardo. Mezclado con pigmento, el aceite de linaza seca formando una superficie muy fina, comparable a la del esmalte.

Aceites. Los aceites (de adormidera, lino, nuez, esencia de trementina) se utilizan para diluir los colores al óleo a la salida del tubo, así como los medios y los barnices. El aceite de lino, que se extrae de los granos de lino, es el ligante más corriente para los colores al óleo. Por lo general, se mezcla con esencia de trementina. Seca en tres o cuatro días, aviva los colores y diluye bien la pintura.

Acrílico. Técnica de pintura, adoptada a partir de los años sesenta, que utiliza colores esencialmente compuestos de resinas sintéticas. Los colores acrílicos son solubles al agua pero, una vez secos, son prácticamente indelebles, al contrario de lo que ocurre con la acuarela y el guache.

Acuarela. Técnica de pintura que utiliza colores compuestos por pigmentos muy bien molidos y goma arábiga. Estos colores son solubles en agua y aplicados sobre un soporte de papel. A diferencia de los colores del guache, los colores de la acuarela son transparentes.

Aglutinante. Líquido que se añade al pigmento en polvo para la elaboración de un color. Los aglutinantes pueden ser a base de aceite, gomas naturales o resinas. Existen, asimismo, aglutinantes emulsionados a base de resinas sintéticas para las pinturas acrílicas y vinílicas. Ciertos aglutinantes desempeñan al mismo tiempo el papel de medio. Véase Medio.

Aguada. Capa fina de color transparente o de tinta muy diluida, extendida por lo general sobre una amplia zona del cuadro.

Aguarrás. Líquido incoloro y de olor fuerte, derivado del petróleo, empleado en pintura al óleo para limpiar los pinceles. Es un buen disolvente de los colores al óleo y de algunas resinas naturales. Utilizado como diluyente, es más ligero y se evapora más rápidamente que la esencia de trementina.

Alla prima. Expresión italiana que describe un método de pintura directa, sin preparación del soporte y sin un estudio o boceto previos, en el que las capas de color se superponen sin tiempo de secado.

Armonía de los colores. Concordancia que el pintor establece entre dos o más colores, con el fin de constituir un conjunto agradable a la vista.

Barniz de cuadro. Líquido aplicado sobre un cuadro al final de su realización. Forma una película protectora y proporciona, según el tipo de barniz, un aspecto mate o brillante.

Base. Preparación más o menos pastosa aplicada sobre los soportes antes de pintar (véase imprimación). Constituye un fondo blanco o coloreado que sirve de tonalidad de base a las sucesivas aplicaciones de color. Aísla la tela e impide la descomposición de las fibras debida a la acción de ciertos componentes de los colores.

Blanco de España. Llamado también blanco de Meudon, este blanco no es un pigmento sino yeso, compuesto de carbonato de cal natural. Éste, mezclado con cola de piel, sirve para la preparación del soporte o del gesso tradicional.

Boceto. Dibujo preparatorio que define los grandes trazos de una composición y sobre el cual no se pinta necesariamente. A menudo, el boceto constituye para el artista un medio para perfeccionar su técnica de dibujo y su sentido de la observación.

Bristol. Papel formado por varias hojas contracoladas. Su superficie, lisa o satinada, es adecuada para trazos finos y el dibujo a tinta.

Brocha. Tradicionalmente, se denominaban brochas los pinceles empleados para pintar al óleo, mientras que la palabra pincel se reservaba para los destinados a pintar guache y acuarela. Hoy en día, las dos palabras pueden utilizarse indistintamente. Véase Pinceles.

Caballete. Soporte sobre el cual el pintor coloca la tabla en la que trabaja. El caballete ideal permite fijar con firmeza el cuadro en posición horizontal (acuarela) o vertical. El caballete de taller está destinado a la pintura de interior. El caballete para pintar al aire libre está formado por un trípode de madera provisto de dispositivos y articulaciones que permiten plegarlo y transportarlo fácilmente, y un mecanismo para regular a voluntad la altura del cuadro y mantenerlo sujeto por su parte superior. El caballete para pintar al aire libre debe ser ligero, sólido y de una altura suficiente para que el artista pueda pintar de pie, si lo desea. Los acuarelistas que trabajan a menudo en el exterior prefieren los caballetes ligeros y plegables. Todos los caballetes para pintar a la acuarela exigen, asimismo, una tabla de madera para fijar la hoja de papel. Los profesionales carecen de reglas en lo que se refiere al grado de inclinación del soporte o del papel para pintar a la acuarela.

Canon. Medidas académicas para el dibujo de la cabeza y del cuerpo humanos. El primer canon, establecido por el escultor griego Polícleto en el siglo v a. de C., mide siete cabezas y media de altura. El canon de Lisipo mide ocho cabezas. Algunos artistas del Renacimiento establecieron un canon de ocho cabezas y media e, incluso, de diez cabezas, según Leonardo da Vinci. A principios del siglo xx, el antropólogo Stratz determinó que el canon de un adulto ideal es de ocho cabezas de altura por dos cabezas de ancho.

Caña. O cálamo. Pluma tallada bastamente de un trozo de bambú. Su punta dura dibuja un trazo espontáneo e irregular.

Capa pictórica. Conjunto de capas de pintura que se superponen tras la preparación del soporte hasta el barniz protector, si existe. Su grosor es variable y su aspecto depende tanto de los materiales aplicados (cola de piel, óleo, cera...) como de los útiles empleados (pincel, espátula, dedos...).

Carboncillo. Varilla o palito de madera carbonizada (brezo, sauce, tilo, roble, romero, etc.), utilizado para realizar croquis. Los carboncillos naturales en bastoncillos existen en diversos grosores: grueso (para las superficies grises y negras), medio (para los trazos) y delgado (para trazos finos y precisos). Los carboncillos suelen medir un máximo de 18 cm de longitud y los más gruesos apenas alcanzan 1 cm de diámetro. El tipo de madera y su grado de carbonización determinan la duración del carboncillo y su graduación: blando B (ramas jóvenes), extraduro H y semiduro HB (maderas de más años). El carboncillo en polvo se aplica para difumino. El carboncillo comprimido es un bastoncillo formado al comprimir el polvo de carboncillo con un aglutinante; se rompe con menos facilidad que el carboncillo natural, pero cuesta más de borrar; es más conveniente para los trazos anchos.

Carga. Sustancia que se añade al pigmento para densificar su masa (litopón, blanco de España, creta...).

Cera. La cera de abeja, la cera vegetal y la cera sintética se utilizan en pintura como aglutinantes y pueden servir para elaborar los barnices.

Círculo cromático. Representación simplificada de los colores del espectro compuesto por los colores primarios (rojo, amarillo, azul) y secundarios (anaranjado, verde, violeta) a partir de los cuales se obtienen, mediante combinación, los demás colores, como los grises, marrones, etc.

Claroscuro. Es el arte de describir la forma únicamente por la luz y las sombras, interpretando los contrastes. Rembrandt fue uno de los grandes maestros del claroscuro.

Cola de piel. Preparación de alta calidad a base de piel de conejo, tradicionalmente utilizada para las imprimaciones. En el comercio está disponible en grano o en bloques. La preparación se obtiene calentando a fuego lento un mezcla de cola y agua (el olor es desagradable).

Color. El color de una pintura se identifica por su tinte, es decir, el color mismo (rojo, gris, verde, pardo, etc.). Este color puede ser matizado, así como cambiarse su tonalidad y su intensidad.

Color caliente y color frío. Por lo general, los colores calientes se sitúan en la zona del amarillo-naranja-rojo del círculo cromático, y los colores fríos en la zona del violeta-azul-verde.

Color complementario. Opuestos en el círculo cromático, los colores complementarios son muy contrastados y se componen de dos en dos. El complementario de un primario es la mezcla de los otros dos primarios.

Color local. Color real de un objeto o de una superficie, sin modificaciones debidas a la calidad de la luz o a los colores cercanos. El color local de un tomate es el rojo.

Color primario. Los tres colores primarios son el rojo (magenta), el azul (cyan) y el amarillo, colores que, en teoría, no pueden obtenerse mediante ningún tipo de mezcla. Su combinación en proporciones variables da todos los demás colores del espectro. En la práctica, ningún color primario se corresponde con un pigmento preciso.

Color rebajado (o roto). Mezcla de dos complementarios en proporciones desiguales. Si la proporción de uno de los colores complementarios aumenta, se tiende hacia el pardo. Añadiendo blanco, se tiende hacia un gris.

Color reflejado. Color real de un objeto modificado por la luz ambiente y el color de los objetos cercanos.

Color secundario. Color resultante de la mezcla a partes iguales de dos colores primarios. En el círculo cromático, rojo y amarillo dan naranja; azul y amarillo dan verde; rojo y azul dan violeta.

Colorista. Pintura realizada teniendo sobre todo en cuenta los colores. Este estilo o técnica desdeña los efectos de sombra y luz en provecho de los colores planos. Según el pintor Bonnard, "el color puede expresarlo todo sin recurrir al volumen ni al modelo". Colorista se opone a valorista.

Composición. Disposición organizada de los elementos de un dibujo o de una pintura dentro de los límites fijados por el soporte. Subordinada a la unidad del tema y al centro de interés principal, debe ser equilibrada y armoniosa.

Contraluz. Luz situada detrás o sobre un lado del modelo, dejando en la sombra los planos que quedan frente al artista.

Contraste. La yuxtaposición de colores con características opuestas genera un contraste. Entre los distintos tipos de contraste, el contraste de valores opone los colores claros y los oscuros, la sombra y la luz; el contraste de complementarios produce una sensación de vibración cuando dos colores complementarios se yuxtaponen; el contraste de intensidad opone colores puros a tonos neutros.

Copal. Resina dura y aromática empleada en la fabricación de medios o vehículos y de barnices para tablas.

Creta. Barrita cilíndrica o rectangular compuesta de tierras pulverizadas, desleídas en aceite, agua y sustancias a base de goma. La creta recuerda al pastel, pero es menos estable y de trazo más duro. Hay cretas de color blanco, negro, siena claro, siena oscuro, azul de cobalto y ultramar.

Degradado. En pintura, es la disminución progresiva de la intensidad de un color por la adición de blanco, que se expresa en valores cada vez más débiles.

Dibujo a los tres lápices. Técnica mixta, de moda en el siglo XVIII, empleada sobre todo para la realización de retratos. Utiliza tres cretas o lápices de color Conté: sanguina, negro y blanco.

Difumino. Especie de grueso lápiz de papel secante utilizado para difuminar o degradar los trazos o las manchas de carboncillo, de sanguina, de creta o de pastel.

Diluyente. Líquido que se mezcla con el color para hacerlo más fluido. En pintura, existen tres tipos de diluyentes (o solventes): el agua para la acuarela, los aceites vegetales (como la trementina) para el óleo y los derivados del petróleo (como el aguarrás) para el pastel al óleo y la limpieza de los pinceles.

Empaste. Aplicación de la pintura en capas gruesas sobre una superficie, ya sea mediante brocha, espátula o los dedos. Designa también esta técnica de pintura.

Encolado. Tradicionalmente la primera operación de la preparación de un soporte. La capa de cola aplicada viene determinada por la naturaleza del soporte; cubre los intersticios entre las fibras y hace que el soporte sea menos absorbente. Sirve de subcapa sólida en las imprimaciones.

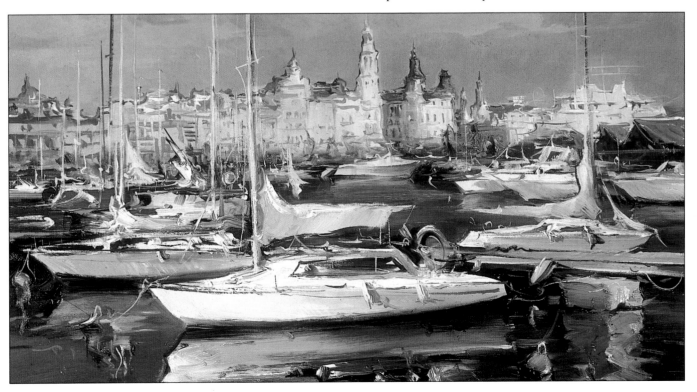

Encolado del papel. Durante su fabricación, el papel es encolado o cubierto de gelatina en pasta y a menudo encolado en su superficie, para evitar que haga de secante. La cantidad de cola varía según se trate de un papel para acuarela o destinado como soporte para la impresión o la caligrafía.

Esbozo. Dibujo inicial, formado por trazos, que sitúa los principales elementos de una composición, sus sombras y sus luces. Los grandes maestros realizan uno o varios esbozos o bosquejos para preparar la realización de sus obras.

Escorzo. Efecto debido a la perspectiva que proporciona la impresión de que la parte del sujeto más cercana al artista es proporcionalmente mayor que las otras. El efecto de escorzo es sobre todo perceptible en la representación de personajes en posición de decúbito y observados según el eje cabeza-pies, o a la inversa.

Espátula. La espátula es una lámina flexible y acodada provista de un mango de madera, que se utiliza para pintar al óleo y con acrílicos. Las espátulas en forma de cuchillo no están acodadas, se manejan mediante un mango de madera y se emplean para mezclar las pinturas en la paleta.

Formato. Tamaño normalizado de los distintos soportes (telas, madera, papel, etc.). Los tres formatos clásicos se denominan Figura, Paisaje y Marina. El formato Figura es más cuadrado que el formato Paisaje, el formato Marina es más alargado, y todos ellos tiene un número que corresponde a una medidas precisas.

Fresco. Antigua técnica de pintura realizada mediante pigmentos minerales diluidos en agua, aplicados mediante brocha sobre un muro de mortero fresco (arena y cal apagada).

Actualmente, la palabra designa a menudo una pintura mural de grandes dimensiones.

Fundido. Técnica realizada con la mano o el pincel destinada a suavizar la transición entre dos colores.

Gama de colores. En pintura, la sucesión de colores o de tonos perfectamente ordenados para componer relaciones armoniosas representa una gama. Las tres gamas básicas son: la gama de colores cálidos, la de colores fríos y la de tonos rotos.

Gesso. Tradicionalmente la preparación de soportes a base de cola de piel de conejo y de blanco de España para pinturas al temple y acrílicas. En el comercio existen diversas imprimaciones con este nombre, como el gesso acrílico, utilizado con las pinturas acrílicas y vinílicas y los gessos universales adaptados tanto para el óleo como para las pinturas sintéticas.

Goma arábiga. Resina natural obtenida de ciertos árboles (en especial, de la acacia del Senegal), que posee una buena adherencia. Se utiliza en la preparación de barnices y lacas y en la composición de aglutinantes para los colores a la acuarela, guache, etc.

Goma líquida. Solución a base de látex utilizada en la acuarela y en la aerografía para proteger o reservar los blancos del papel en una composición.

Grafito. Variedad de carbono. Mezclado con arcilla sirve para la fabricación de lápices. Véase Lápiz de grafito.

Gramaje. El peso de los diferentes tipos de papel se mide en gramos por metro cuadrado. Existe una enorme gama de gramajes según la utilización del papel (dibujo, acuarela...).

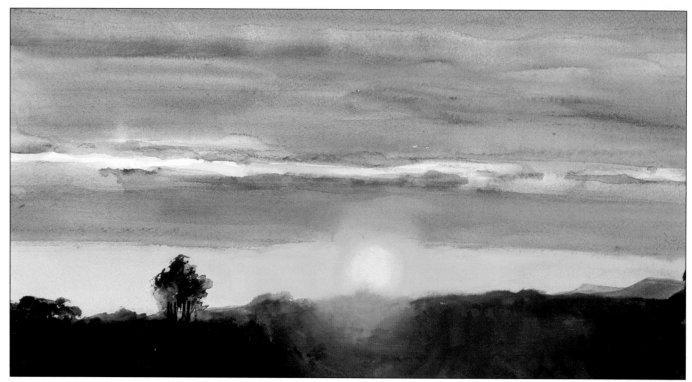

Grano. Conjunto de pequeñas asperezas que presenta la superficie de un soporte (papel, tela, tablero) un poco rugosa y que contribuye al efecto pictórico de la obra acabada. Así, el papel con grano desempeña un importante papel en las técnicas de difumino, del pastel, de la acuarela; existen tres grandes tipos de grano de papel: el grano fino o muy fino (satinado) presenta una superficie muy lisa, el grano medio ofrece una textura entre el grano fino y el grano grueso, y el grano grueso, que presenta una textura muy marcada, debida al fieltro que imprime su relieve durante el prensado del papel. El grano de los papeles varía según los fabricantes, por ello es aconsejable examinar varios papeles antes de elegir uno.

Graso sobre magro. Regla fundamental de la técnica de superposición: cada capa debe ser ligeramente más gruesa que la precedente. Una vez seca, esta capa queda así más flexible que la capa delgada que recubre, lo que reduce el riesgo de agrietamiento.

Guache. Colores solubles al agua constituidos por los mismos ingredientes que los colores de la acuarela, pero que contienen una mayor cantidad de pigmentos y de goma arábiga. Más cubrientes que los de la acuarela, proporcionan una pintura opaca y densa y superposiciones como en la pintura al óleo.

Imprimación. Habitualmente, se trata de una solución gelatinosa, como la cola de piel, dispuesta sobre el soporte antes de aplicar la base.
Por extensión, la imprimación es cualquier preparación del soporte antes de pintar. Puede ser, por ejemplo, una simple capa de pintura previa.
En el comercio hay imprimaciones preparadas, del tipo aceite, gesso, emulsión, acrílico, etc.

Intensidad. Designa la pureza y la luminosidad de un color. Los colores vivos son de intensidad fuerte; la mayor parte de pardos y grises son de intensidad débil. Para atenuar la intensidad (o grado de saturación) de un color se añade una pequeña cantidad de negro o de su color complementario.

Lápiz de grafito. Lápiz fabricado a partir de un pigmento natural, el carbono cristalizado o grafito. Este pigmento, considerado erróneamente como una variedad del plomo cuando fue descubierto en el siglo XVI, fue denominado plombagina y luego mina de plomo. El trazo del grafito es, en efecto, gris con reflejos metálicos, parecido al de la mina de plomo, de ahí la confusión.
La mina del lápiz es una pasta homogénea y compacta, mezcla de grafito en polvo y arcilla. Cuanto mayor es la proporción de arcilla en la mezcla, más dura y aguda es la mina de grafito; por el contrario, si la proporción de grafito es mayor, la mina es más blanda. Estos distintos grados de dureza se simbolizan mediante una cifra y una letra: H (duro), B (blando), HB (valor medio). Los lápices de la serie B son los más apreciados por los artistas; los grafistas y los ilustradores, por su parte, prefieren los lápices H.

Látex. Producto natural o sintético que se emplea para la fabricación del caucho. Proporciona una mayor adherencia a la pasta sobre todo tipo de soportes.

Litopón. Pigmento inorgánico (mezcla no tóxica de sulfato de bario y de sulfuro de cinc) de color blanco, compatible con todos los aglutinantes. Mezclado con otros pigmentos, a menudo se utiliza como carga. Actualmente se emplea mucho en las pinturas acrílicas, y se combina también con ciertos pigmentos puros que tienen tendencia a oscurecer al contacto con el aglutinante acrílico.

Madera. Las planchas y soportes de madera, es decir, los paneles, son más resistentes al tiempo que las telas. La madera maciza ha sido durante siglos el soporte tradicional de la pintura al óleo y al temple. Actualmente, existen diversos acabados y presentaciones de madera, como el Isorel, el contrachapado y el aglomerado.
El Isorel es un material asequible, resistente y ligero, pero que tiene tendencia a combarse, sobre todo en climas húmedos, por lo que es aconsejable aplicarle una capa de imprimación. Se comercializa bajo dos formas: para interior (apropiada para la pintura acrílica) y para exterior (adaptada para la pintura al óleo y las imprimaciones grasas).
El contrachapado se presenta en diversos grosores. Su superficie lisa puede alabearse, por lo que es aconsejable encolar y dar una capa de imprimación en sus caras y bordes antes de pintar sobre ella.
Los aglomerados se componen de partículas de madera mezcladas con resina y comprimidas. Los paneles de aglomerado constituyen soportes resistentes, sin riesgo de que se agrieten o curven. Su superficie, muy absorbente, requiere una buena imprimación.

Magro. Se dice de una pintura al óleo estirada con un diluyente como la trementina y que, por ello, tiene menos óleo. Véase Graso.

Matiz. Modificación sutil de un color con la ayuda más o menos importante de un color próximo en el círculo cromático. Por ejemplo, se proporciona un matiz anaranjado a un amarillo añadiéndole una pizca de rojo.

Medio. Líquido utilizado para fluidificar la pintura y situarla en el soporte. Por lo general, se trata del aglutinante que ha servido para fabricar el color (aceites esenciales para los colores al óleo...). Los medios son también aglutinantes de ayuda (aceites, disolventes, secantes...) añadidos a los colores mientras se pinta. Algunos modifican el aspecto final del color, otros facilitan su aplicación sobre el soporte, y otros mejoran sus cualidades de resistencia. En la pintura al óleo, por ejemplo, se utiliza a menudo una mezcla de dos medios (aceite de lino y trementina) en proporciones desiguales. En el comercio, los medios listos para su empleo se expenden bajo la forma de líquido, pasta o gel; cada uno proporciona un rendimiento específico: dar untuosidad y sequedad a la pasta, reforzar la intensidad y el brillo de los colores, otorgar transparencia o una calidad mate, favorecer la pastosidad, etc.

Mezcla óptica. Sensación visual de mezclas que no existen en la realidad.

Mina de plomo. Algunas minas de grafito blandas no enfundadas en madera y recubiertas de una laca protectora se denominan "minas de plomo". Véase Lápiz.

Número áureo. Denominado también punto áureo, regla áurea o segmento áureo. Regla de composición de los cuadros, establecida por el arquitecto romano Vitrubio (siglo i a. de C.). Para que un espacio dividido en partes desiguales sea armonioso y estético, entre la parte más pequeña y la mayor deberá haber la misma proporción que entre la mayor y el todo. El número áureo es igual a 1,618. Para encontrar la división del número áureo, se debe multiplicar el factor 0,618 por la longitud total del espacio. En principio, el centro de interés del cuadro coincide con el número áureo.

Opacidad. Poder de cubrimiento de un pigmento. El grado de opacidad varía de un pigmento a otro.

Papel. Soporte adecuado a todas las técnicas pictóricas con tal de que se escoja el tipo apropiado. Así, puede pintarse al óleo sobre un papel suficientemente grueso o sobre un papel para acuarela de grano grueso con la condición de proporcionarle previamente una capa de imprimación acrílica.
El papel a utilizar debe ser de buena calidad, bastante grueso (los papeles finos se deforman con el encolado) y poseer una textura que retenga bien la pintura. Los papeles de calidad profesional se distinguen por una marca impresa en seco por el fabricante en un ángulo de la hoja o por su filigrana visible por transparencia. Los principales tipos de papel son los papeles de dibujo, los papeles para acuarela y los papeles tela. La mayoría de papeles para acuarela son adecuados para el pastel, pero ciertos papeles como el Ingres, el Canson y diversos papeles y cartones texturados han sido concebidos para esta técnica. Todos poseen grano, lo que permite al pigmento una buena adherencia.

- *Los papeles para acuarela* son siempre papeles de grano grueso, de gramaje entre los 160 g/m² y 850 g/m². Todos tienen un reverso (granulado asimétrico) y un anverso (textura más re-

gular y simétrica, formando a veces un pequeño dibujo en diagonal), lo que debe tenerse en cuenta ya que el lado bueno (dorso) ofrece un mejor encolado y acabado. La calidad del papel es esencial en la acuarela. Los fabricantes suministran diversos granos, formatos y presentaciones: hojas, blocs, rollos o álbumes con espiral.

- *Los papeles de dibujo.* Aparte de papeles especiales (metalizados, plastificados o muy finos), todos los papeles pueden utilizarse para dibujo, tanto los papeles de calidad corriente, como el papel alisado tipo offset, como los papeles de alta calidad (pasta con un alto porcentaje de trapo y proceso de fabricación muy cuidado). Entre las calidades profesionales, el papel para dibujo se fabrica con las siguientes texturas y acabados: satinado, con grano, vergé o verjurado, coloreado.

- *Los papeles tela.* Hojas de papel de diversas texturas que imitan la tela, con una imprimación para la pintura al óleo.

Papel Canson coloreado. Papel con grano bastante grueso en el anverso y medio en el reverso, lo que determina su elección. Las dos caras son adecuadas para el dibujo al carboncillo, a la sanguina, a la creta, al pastel y con lápices de colores. Se fabrica en una amplia gama de colores.

Papel de tina. Fabricado a mano, se obtiene a partir de una pasta de trapo (de lino). Se utiliza para pintar a la acuarela.

Papel satinado. Papel de grano muy fino, indicado en especial para dibujar con plumilla y mina de plomo.

Papel velours (o aterciopelado). Papel o cartón que recibe una delgada capa de fibras textiles, lo que permite al pastel "agarrarse" bien al soporte, creando efectos muy agradables.

Papel vergé o verjurado. Papel de lujo blanco o de color, que presenta una filigrana de líneas paralelas y horizontales llamadas puntizones (el rodillo lleva en relieve este motivo). El papel verjurado Ingres se utiliza para el dibujo al carboncillo, a la sanguina, a la creta y al pastel.

Pasta para modelar acrílica. Es una emulsión a base de polvo de mármol (o de arena) y un aglutinante acrílico, que permite realizar empastamientos espectaculares. Puede utilizarse para conseguir efectos matéricos sobre un cuadro. Se aplica antes de pintar al óleo, al acrílico o al pastel.

Pastel. Las barritas de pastel se componen de pigmentos finamente molidos con agua y una cantidad variable de caolín o de un material arcilloso. Para que el pastel agarre sobre el papel se añade un aglutinante, por lo general goma adragante o de tragacanto, que hace que el pastel sea más dúctil. La dureza del pastel depende de la cantidad de aglutinante introducido en la pasta.

- *Los pasteles blandos* tienen todos la forma de bastoncillos circulares, de un diámetro variable (a escoger en función del empleo). Las gamas de colores son muy amplias.

- *Los pasteles duros* se presentan en forma de bastoncillos de sección rectangular y se emplean sobre todo para dibujo.

Pastel a la cera. Bastoncillos cilíndricos a base de pigmentos y colorantes aglutinados mediante parafina. Su poder cubriente permite aplicar un color claro sobre un color oscuro y aclarar este último mediante otro. El color puede disolverse con esencia de trementina.

Pastel al óleo. Se compone de pigmentos, aceite de lino y cera. Las proporciones y los ingredientes varían de una marca a otra, lo que comporta diferencias de calidad, de textura y de estabilidad. El pastel al óleo puede disolverse con esencia de trementina, fundido y mezclado, y posee un gran poder de cubrimiento.

Perspectiva. Representación gráfica de los efectos de la distancia sobre las dimensiones, los contornos y los colores del objeto que se contempla.

Perspectiva lineal. Traduce la profundidad mediante líneas y formas sobre un soporte de dos dimensiones.

Pigmento. Polvo que debe diluirse en un aglutinante (cola, goma, aceite) para proporcionar un determinado color (para cualquiera de las formas de pintura: óleo, guache, etc.). Los pigmentos pueden ser orgánicos o inorgánicos. La naturaleza del aglutinante es lo que determina la técnica utilizada.

- *Los pigmentos inorgánicos* proceden de la tierra, de los minerales, o son sintéticos.
Los "tierras" agrupan los ocres, las "tierras de sombra", la tierra verde, el pardo van Dyck (o tierra de Cassel).
Los pigmentos minerales son el cinabrio (para obtener el bermellón), el lapislázuli (del que se extrae el ultramar natural) y ciertos blancos utilizados para los fondos o el gesso (caolín, creta, yeso).
Los pigmentos sintéticos no existen en la naturaleza, se fabrican. Son los que se emplean más corrientemente, en particular los blancos de plomo, de plata, de cinc y de titanio, el amarillo de Nápoles, el amarillo y el rojo de cadmio, los azules de Prusia, de cobalto, cerúleo, de ultramar, los verdes de cobalto, de cromo, los amarillos de cromo, de cinc, de cobalto.

- *Los pigmentos orgánicos naturales* se obtienen a base de compuestos de carbón de origen vegetal o animal. Los más corrientes son la laca de rojo vivo, el carmín, el carmesí, la gutagamba, el amarillo índigo, el sepia, el sangre de buey, los negros de marfil y ahumado.

- *Los pigmentos orgánicos sintéticos* son compuestos complejos de carbón inexistentes en la naturaleza que se obtienen en el laboratorio: los pigmentos azoicos entran en la fabricación de numerosos amarillos, naranjas o rojos y de los colores llamados ftalocianina (azul y verde).

Pinceles. Tres criterios definen la calidad de un pincel o de una brocha: la naturaleza del pelo, la serie y la numeración; ésta es muy variable, según los fabricantes. Para los pinceles, la numeración se extiende desde el n.º 000 (punta muy fina) al n.º 20, y para las brochas del n.º 1 al n.º 28.

- *Las formas.* Los pinceles y las brochas pueden ser redondos, planos o en "lengua de gato". El mango de las brochas para

óleo es más largo que el de los pinceles. La pincelada es pequeña si los pelos son cortos; por el contrario, las brochas planas de pelos largos aseguran contornos y rellenos nítidos.
Los pinceles redondos de pelo corto (pinceles para trabajos minuciosos) o de pelo largo (pinceles para trazar líneas finas) son los más polivalentes y más corrientes para acuarela. Se prestan tanto para un trabajo minucioso como para las aplicaciones más amplias, como las grandes aguadas.
Las brochas redondas para óleo son casi todas del mismo tamaño. Se utilizan sobre todo para pintar mediante toques y puntos. El pincel cónico, en "lengua de gato", o pincel Filbert (marta o cerdas), a medio camino entre la forma redonda y la forma plana, reúne las mejores características de los pinceles redondos y de los pinceles planos.
Las brochas redondeadas o "gastadas-abombadas" (cerdas, marta o sintéticas) no son del todo redondas ni del todo planas. Presentan un manojo bombeado en el centro y pelos desgastados en los lados. Se emplean para las pinturas al óleo, acrílicas y vinílicas.
Las brochas planas (cerdas, fibras sintéticas, marta...), utilizadas en el óleo y en las pinturas acrílicas y vinílicas, permiten realizar pinceladas anchas y planas, pero también líneas finas con el canto.
Las brochas mezcladoras (en abanico o semejantes a una brocha de afeitar) son habitualmente de marta, tejón, mangosta o cerdas; sirven para fundir entre sí los colores ya aplicados para pinturas al óleo, acrílicas y vinílicas. La particular estructura de sus pelos permite difuminar los colores y realizar ciertos efectos especiales.

- *El pelo.* Existen diversas variedades de pelo para pincel. Se distinguen dos categorías principales: pelos suaves (marta, ardilla, mangosta y sus equivalentes sintéticos), que se utilizan casi en exclusiva en acuarela, sobre todo para las aguadas y

ejecuciones precisas; y los pelos más rígidos (cerdas o cerdas sintéticas), que por lo general se utilizan en pintura al óleo, acrílica y vinílica, y son adecuados para grandes superficies, espesores y relieves. Se utilizan poco en acuarela, si no es para humedecer, lavar o borrar.

Las brochas de cerdas son las más corrientes y las menos costosas entre las brochas para cuadros.

Los pinceles de pelo de marta son, sin duda, los más indicados para la acuarela, porque mantienen la carga de agua y de color mejor que cualquier otro pincel. El pelo de marta existe en dos variedades: kolinsky (de elevado coste, pero excelente calidad) y weasel (pelo más corto y menos rígido, pero de calidad parecida a la variedad kolinsky). Existen brochas de pelo de marta para óleo y acrílico, que se utilizan para barnizar o para ejecutar trabajos de gran precisión.

Los pinceles de pelo de mangosta (intermedio entre el pelo de marta y las cerdas) permiten pinceladas rápidas, que no deban cubrir superficies importantes.

Los pinceles de pelo de oreja de buey (pelo extraído de la región auricular) son consistentes, asequibles, y permiten trabajar fácilmente los colores fluidos.

Los pinceles de petigrís (una especie de ardilla que vive en Canadá y Siberia) son excelentes para acuarela y aguadas, ya que conservan muy bien el color. Los pelos se suelen montar sobre una pluma de cisne y se sujetan con hilo de cobre, pero también están disponibles montados en brocha plana y en brocha en forma de almendra.

Los pinceles y brochas de fibras sintéticas, bien adaptadas al óleo y a la acuarela, también son recomendables para los trabajos al acrílico o en tinta china. El pelo sintético (nailon, poliamida, etc.) tiene cualidades comparables a las de la marta. Son fáciles de conservar y poseen una buena relación calidad-precio.

Los pinceles mezcla de marta y sintético son perfectos para acuarela y acrílico.

El pincel plano japonés y los pinceles orientales para acuarela se hacen tradicionalmente de pelo de cabra o de pelos de ciervo. A la vez suaves y vigorosos, son muy absorbentes, cualidad indispensable para aplicar grandes aguadas, trabajar sobre fondo húmedo y realizar degradados.

Pintura rápida. Pintura de un motivo que deba realizarse en un tiempo limitado (una sesión), pintando alla prima (sin preparación del soporte).

Poder de coloración. Capacidad de un color cuyo pigmento se impone en una mezcla de colores, incluso en una pequeña cantidad. Para comparar el poder de coloración entre dos colores, se mezcla en la paleta una pequeña cantidad de cada uno de ellos con la misma cantidad de blanco. El de mayor coloración y más oscuro es el más cubriente.

Poder de cubriente. Capacidad de un color claro u oscuro para cubrir otro color claro u oscuro perfectamente seco, de manera que lo disimule.

Punta metálica o de plata (dibujo a la). Técnica de dibujo con una punta de metal (a menudo de plata) sobre una superficie preparada con blanco de China o, a veces, con otros pigmentos. Actualmente, ha sido reemplazada por el lápiz de grafito.

Punto de fuga. Punto que determina el artista para obtener en perspectiva líneas paralelas.

Punto de vista. Punto a partir del cual el artista observa una escena. La línea del horizonte y la composición del cuadro dependen de este punto de vista.

Repintar. Cambio o corrección efectuada durante la ejecución de una obra. En acuarela es imposible.

Resalto. Pincelada clara destinada a acentuar la luz sobre un dibujo.

Reserva de blanco. Procedimiento utilizado en la acuarela, única técnica pictórica que juega con el blanco del papel y la transparencia de los pigmentos. El acuarelista reserva el blanco del papel antes de pintar, ayudándose a veces de medios como la goma líquida o la cera.

Resina dammar. Resina de conífera, soluble en trementina, que entra en la composición de los barnices brillantes. En el comercio hay disponibles barnices preparados bajo el nombre de resina de dammar o barniz dammar Este barniz se obtiene dejando disolver un poco de resina dammar en trementina o en aguarrás. Cuando esta resina sirve para fabricar medios secantes, no es necesario disolverla en aguarrás.

Sanguina. Barrita o lápiz, de creta que el sepia, con las mismas características que el pastel pero más compacta y dura.

Secante. Medio a base de sustancias químicas que activa el tiempo de secado de los colores al óleo. El secante de cobalto seca la capa de pintura superficial. El secante de Courtrai seca la capa en profundidad.

Sombra proyectada. Sombra que cualquier cuerpo iluminado proyecta sobre la superficie que lo sostiene. Esta sombra reproduce de manera más o menos deformada la silueta de este cuerpo.

Soporte. Material sobre el que se pinta o dibuja (madera, papel, tela, cartón, contrachapado..., véanse estas voces).

Técnica mixta. En dibujo y en pintura, la palabra hace referencia, para una misma obra, a la utilización de varias técnicas (por ejemplo, tinta, acuarela y pastel a la cera) o a la combinación de varios soportes, como el papel de periódico y el cartón.

Tela. La tela es el soporte más utilizado en pintura. La tela de lino está considerada como la mejor tela en razón de su finura y de la regularidad de su grano y de su trama sin nudos. Un tejido apretado y regular, que puede percibirse incluso tras varias capas de imprimación y de pintura, indican un lino de buena calidad.
La tela de algodón de buena calidad (410-510 g/m²), de un precio más asequible, constituye el mejor soporte tras el lino.
La tela de cáñamo tiene un buen precio, pero su tejido basto exige una imprimación consistente.

Las fibras sintéticas (rayón o poliéster) se utilizan desde hace algún tiempo para la fabricación de telas.

En el comercio se pueden encontrar telas montadas sobre chasis a punto de utilización y telas para pintar no montadas pero sí preparadas para pintar al óleo (imprimación gruesa) o para pinturas acrílicas (imprimación fina). Es aconsejable elegir la tela en función de las pinturas que se han de utilizar. Véase también Soporte.

Temple. Procedimiento pictórico que emplea pigmentos diluidos en un aglutinante (como la cola de piel, huevo o goma) para facilitar su aplicación. La proporción de aglutinantes de la mezcla depende del soporte elegido (tela, madera o papel). La pintura al temple, o témpera, es un procedimiento antiguo, conocido ya por los egipcios, muy utilizado en la Edad Media (en los manuscritos) y redescubierto en el siglo XX por los pintores abstractos, como Poliakoff. Antiguamente se utilizaba la yema de huevo como diluyente, ya que proporciona cierta transparencia a los colores; sobre ella se aplicaban, como protección, barnices de goma o resina, e incluso clara de huevo. Hoy existen múltiples variedades de esta técnica, que constituye uno de los medios pictóricos más bellos y duraderos.

Tinta china. La tinta china líquida es negra o coloreada. Se diluye en agua, pero resulta indeleble una vez seca. Las auténticas tintas chinas (negro-negro, negro-sepia, negro-azul y negro-púrpura), fabricadas según los métodos tradicionales, se obtienen del carbón y de la corteza de resinosas. Las tintas industriales, también llamadas tinta china, están elaboradas por lo general con goma laca; es un producto que proporciona una película barnizada y asegura la indelebilidad de la tinta.

Tintas de color. Se elaboran a base de colorantes o tintes pigmentarios. Las que se diluyen en agua (las "acuarelas líquidas") se parecen a la acuarela pero sus colores son más intensos. Otras se diluyen en alcohol y secan más rápidamente.

Tinte. Término genérico que designa un color independientemente de su matiz y de su intensidad (los bermellones, carmín, laca de Garance son de tinte rojizo).

Tonalidad. Dominante de un color en una pintura.

Transparencia. Cualidad de una pintura o de un pigmento que deja pasar más o menos la luz.

Trementina, (esencia de). Aceite ligero, volátil, ligeramente dorado, que al contacto con el aire se espesa y empaña; se obtiene por destilación de una resina producida por diversas especies de coníferas. Se emplea en especial para la pintura al óleo. Este diluyente, mezclado con aceite de lino, constituye un medio clásico sobre todo al inicio de una obra, cuando se esbozan los primeros trazos sobre la tela con una capa ligera de pintura. Cuando este aceite se utiliza solo, proporciona un acabado mate.

Valor. Sinónimo de "tono". Designa la relativa claridad u oscuridad que se desprende de una zona de color.

Valorista. Pintura realizada teniendo en cuenta sobre todo los valores para expresar los volúmenes, el modelado, las sombras y la luz. Opuesto a colorista.

Veladura. Capa de color al óleo transparente o semitransparente puesta sobre otro color seco con el fin de modificarlo o intensificarlo.

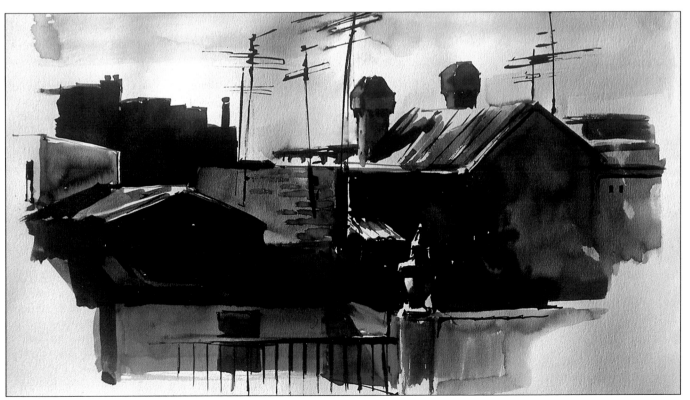